北京民族音乐研究与传播基地
『发现传统』系列丛书

礼乐重建：国人精神之求索
——第五届北京传统音乐节纪实

赵塔里木 谢嘉幸 主编
张京 执行主编

苏州大学出版社
Soochow University Press

图书在版编目（CIP）数据

礼乐重建：国人精神之求索：第五届北京传统音乐节纪实 / 赵塔里木，谢嘉幸主编． — 苏州：苏州大学出版社，2015.10
（发现传统系列丛书）
ISBN 978-7-5672-1253-4

Ⅰ．①礼… Ⅱ．①赵… ②谢… Ⅲ．①传统音乐—中国艺术节—概况　Ⅳ．① J605.2

中国版本图书馆 CIP 数据核字（2015）第 072358 号

礼乐重建：国人精神之求索——第五届北京传统音乐节纪实

| 主　　编：赵塔里木　谢嘉幸 |
| 责任编辑：孙腊梅　洪少华 |
| 装帧设计：张　京　吴　钰 |

| 出 版 人：张建初 |
| 出版发行：苏州大学出版社（Soochow University Press） |
| 社　　址：苏州市十梓街1号　邮编：215006 |
| 印　　刷：苏州工业园区美柯乐制版印务责任有限公司 |
| 邮购热线：0512-67480030 |
| 销售热线：0512-65225020 |

| 开　　本：787mm×1092mm　1/16　印张：14　字数：280 千 |
| 版　　次：2015 年 10 月第 1 版 |
| 印　　次：2015 年 10 月第 1 次印刷 |
| 书　　号：ISBN 978-7-5672-1253-4 |
| 定　　价：45.00 元 |

凡购本社图书发现印装错误，请与本社联系调换。
服务热线：0512-65225020

编委会名单

顾　　问：李西安　樊祖荫　乔建中　沈　洽
主　　编：赵塔里木　谢嘉幸
执行主编：张　京
文字编辑：司　唯
美术编辑：郭传风　杨　光

总　序 / 谢嘉幸

我们从哪里来？我们到哪里去？任何一个有抱负的民族都企盼着自身文化的复兴。然，复兴，先有"复"，而后"兴"，"复"什么？又如何"兴"？往日中国，几经周折，几多疑惑：是"断根而后兴"抑或"复根而后兴"？多难之华夏民族，历经百年终于发现，无论"涅槃"还是"弘扬"，唯有后者，才是根本。无论如何，"文艺复兴"之路无法绕过。

中国音乐学院承蒙历史之厚爱，半个世纪前，在周恩来总理的殷切嘱托下，自建院起就挑起秉承传统、发展民族音乐之重任，乃中国大陆唯一一所以培养民族音乐人才为主要任务之高等学府。其首要之责，当为"让民族音乐在继承传统的基础上，发扬光大，走向世界"（温家宝语）。"根"是什么？"根"即传统。然，偌大京城，音乐繁花似锦，音乐节比比皆是，却唯独少了一个属于传统音乐的节日。中国音乐学院担当此任，自2009年首开北京传统音乐节，举起了"传统"的旗帜。

北京传统音乐节秉承其复兴民族音乐文化之宗旨，集学术性、观赏性、艺术性、教育性于一体，打造北京音乐文化精品，搭建国际传统音乐文化交流平台；集中展示中国及世界各民族优秀传统音乐；探讨全球化背景下中国及全球范围内传统音乐的现状及发展策略；传习中国传统音乐；推进并实现中国音乐学院建立中国民族音乐教育体系和"立足北京，服务全国，走向世界"的办学方针。

此间，"北京"有三层含义，曰"北京之北京"、"中国之北京"与"世界之北京"；"传统"亦有含义两层，曰"传统"是"根"，"传统"是"河"。"根"者，大树仰其扎实深厚而挺拔屹立，甚或高耸入云；"河"者，大江仗其海纳百川而长流不息，甚或波澜壮阔；"节"于此处，则不仅是一种时段的划分，更是一种对国人重新认识传统的期盼和希冀。

"复根"之首,先要"寻根","开河"之首,先要"溯源",没有对传统的再"发现",又遑论"继承",没有"继承",哪来的"创造"?故,吾辈之历史使命,即脚踏实地,从"寻根溯源"的一点一滴做起,从"发现传统"的一点一滴做起。"发现传统",要有一颗"虔诚"的心;"发现传统",要有"睿智"的思维;"发现传统"并非摒弃创造,"发现传统"更需开放眼界……然其根本,却是步行千里,始于足下。始于足下,方能有更有底气的千里之行。

于是,北京传统音乐节以"发现传统、创造传统"为其行动之纲。

是为序。

目 录

总　序 / 谢嘉幸 / 1

上篇　国人精神之求索 / 1

　　礼乐重建：国人精神之求索 / 谢嘉幸 / 3
　　雅乐重建的理论架构 / 周纯一 / 5
　　中华乐教百年回首 / 龚鹏程 / 18
　　礼乐重建的理论与实践——第五届北京传统音乐节综述 / 尚永娜　袁建军 / 30

中篇　第五届北京传统音乐节实录 / 35

第五届北京传统音乐节专场音乐会 / 37

　　开幕式暨燕国礼乐专场音乐会　/ 38
　　亚洲宫廷乐专场音乐会　/ 43
　　瞿小松乐坊：心心南管乐坊　/ 49
　　应国宫廷乐及内蒙古宫廷乐阿斯尔　/ 54
　　神乐署清代雅乐专场音乐会　/ 60
　　台湾汉唐乐府专场——艳歌行　/ 65
　　闭幕式暨《礼乐和鸣》多媒体音乐会　/ 69

第五届北京传统音乐节论坛及研讨会 / 76

　　第二届雅乐国际学术研讨会　/78
　　全国艺术院校院（校）长论坛　/ 80
　　首届乐教文化国际学术研讨会　/ 81

第五届北京传统音乐节大师班 / 83

　　日本雅乐的传承与其艺术形式　/ 84
　　韩国的雅乐　/ 85
　　高棉品皮特音乐的历史与现在　/ 86

越南雅乐音乐会中的乐器和演奏规律 / 87

印度尼西亚的民族音乐学 / 88

先秦时代的乐器、乐理与乐教 / 89

雅乐舞动态结构初阶段的应用——身心自我觉察 / 90

印度尼西亚宫廷音乐 /91

下篇 文海撷珠 /93

诗教与乐教/彭林 /95

从柷敔的器用及思想内涵看雅乐在东亚的文化可公度性/罗艺峰 / 102

对中国传统礼乐认知的几个误区/项阳 / 110

南宋《中兴礼书》的雅乐乐谱与译谱/田耀农 杨波 吴晓阳 / 118

"言"与商周礼仪及其歌咏——汉文化歌唱传统探源/张国安 / 130

雅乐舞结构的解构与重构/陈玉秀 / 152

浅谈《中和韶乐》传承中华礼乐文化的历史价值/李元龙 / 171

是"失实求似"还是"失事求是"?
—— 由平顶山学院创建雅乐团所引发的思考/陈文革 / 184

中华传统乐教的内涵与理论探讨
——基于首届乐教文化国际学术研讨会成果考察/丁旭东 / 192

附 录:

第五届北京传统音乐节组织机构 / 214

上篇　国人精神之求索

一、礼乐重建：国人精神之求索
二、雅乐重建的理论架构
三、中华乐教百年回首
四、礼乐重建的理论与实践——第五届北京传统音乐节综述

礼乐重建：国人精神之求索 /谢嘉幸

 一种文化的生命如果还在延续，那么她的精神求索大抵是不会停止的。自 19 世纪始，百年的战乱、动荡与坎坷，中华传统文化经历了来自文化内部与外部的双重冲击，社会、文化等领域的"去中国化"所造成的后果已经在当下社会凸显。但，正如历史上每次大的文化现象都终将促进文化的发展一样，经历了扬、弃与破、立的中华文化在新的世纪里又开始了回归本位的精神求索之旅，中国文化中的优秀传统正在悄然回归。然而，为什么要回归本位？为什么要回望传统？确实有许多问题需要厘清。

 没有人会否认当下整个社会面临的问题，但，关于当下中国社会问题产生的原因是 19 世纪以降国人对传统反得不够造成的，还是割裂传统造成的，却存在根本性的分歧。以生态学的角度来看，社会是个有机体，不可能通过腰斩而获得发展。就像一棵树，不可能通过砍断它的主干而令其长成参天大树一样。当然，有人会说，传统从来不曾断过，既不因你一两句话否定掉，也不因你一两句话得以弘扬。但正如砍断的树也许不会死亡，却只能长成矮小的灌木一样，全盘否定传统，恰恰极有可能否定掉传统文化的主干，而令那些最糟糕的东西疯长。基于这样的思考，本届传统音乐节以"礼乐重建"为题，试图通过"礼乐"这一自古就是中国人的精神支柱，亦可称之为中华文明的主干的文明形式，重启国人回归本位的精神求索之旅。

 中华文化的基本精神是以礼乐化成天下，这种文化渊源最早可追溯到尧舜禹时代，古人把对天地神明的敬畏诉诸音乐和舞蹈，并逐渐把这种祭祀仪式转化为对天、地、神、人的崇拜和歌颂。至西周灭商，周公"制礼作乐"，第一次系统地阐述了礼乐思想，并制定了一套完整的礼乐体系。随着社会的发展和时代的不断演进，"礼乐"也被先哲们不断突破并完善。"礼乐"思想的核心精神，包含了古人以"礼"规范秩序，以"乐"实现和谐的独特理想，诠释了人与天地、人

与社会、人与人之间所有关系的本质。礼乐相和，传递了天道和谐、万物有序的朴素真理，所谓"大乐与天地同和，大礼与天地同节"。

余英时先生在其《轴心突破和礼乐传统》一文中，详细阐述了儒、道、墨三家对礼乐思想的继承和发展：孔子提出了"仁"，认为"仁—礼"关系互相依存，缺一不可，虽然"仁"起自于个人的内在德行，最终却必然体现为人与人之间的社会关系。孔子是在礼乐传统的脉络下发展出"仁"的观念的；老子提出了"道"，他在《道德经》中指出："故失道而后德，失德而后仁，失仁而后义，失义而后礼，失礼者，忠信之薄而乱之首也。"强调了"礼"的必要性；墨子将"礼"列为"三志"（仁、义、礼）之一，对礼持支持态度，反对周礼的繁琐和等异，主张"无论长幼贵贱皆天之臣也"，却主张对"礼""去其等异而取其敬"。可见，无论是儒家、道家还是墨家，都强调了"礼"在维护社会秩序方面的重要性。只不过"礼"的内涵随时代的变化而不同。

本届传统音乐节对于"礼乐重建"的持续关注正是当代社会中试图探讨与实践"礼乐"的传承，继而发展与创新。存在了几千年的中国优秀传统文化需要中华儿女重新认识，传承了几千年的"礼乐文明"需要中华民族重新继承，回归本位，继而寻求在继承中的超越。同时，文化必须在传承中创新，在创新中传承。"礼乐精神"必须有时代的气息，必须不仅能够回答当下面临的问题，还能够回答百余年来国人所遇到的所有问题。正像余英时先生谈论在"轴心突破"时代"儒道墨"三家对古代"礼乐"的继承与发展一样。当代"礼乐"也必须"重建"。"重建"一词并不和"湮灭"或者"失败"相对应，而是针对这种"混乱"而言，"礼乐重建"正是试图在当下存在"不中不西""非此非彼"的混乱中寻找中国传统音乐文化的根基。

从复原"礼乐"到众议"礼乐"，再到传承"礼乐"，作为第五届北京音乐节的主线展开。"礼乐"是中国传统音乐乃至中国传统文化的精髓，"礼乐重建"不只是形式上的再现，而应该是精神的重建。如前所述，北京传统音乐节是集学术性、观赏性、艺术性、教育性于一体的音乐文化活动，体现出丰富性、多样性以及群众性的特点，作为音乐节，它已经发挥了初步的引领作用。但，作为对"礼乐重建"的探索，这仅仅是开始。

重建作为中华文明传承的主干的礼乐精神，不应该只是抱残守缺，而应该引领一场像西方马丁·路德的宗教改革，赋礼乐以新意。如果说西方新教改革实现了把"神"还给人的革命，不再由神职人员垄断话语；那么，符合时代的礼乐精神，就应该实现把"礼"还给人，不再由"君王"垄断话语，实现人皆可为尧舜的盛景。因此，要真正挖掘"礼乐"的合理内核，重塑中国文化的人文精神，还有大量的工作需要去做。

路漫漫其修远兮，吾将上下而求索！

雅乐重建的理论架构 / 周纯一

本篇论文是专门为近五年来逐渐形成风潮的"雅乐重建"活动，试图给予一个合理的理论基础说法而写作，并非为了创造一个标新立异的新理论，进而运用此理论以建构中国雅乐乐队的种种借口。由于个人从事中国雅乐的重建工作已将近20年，对于受全盘西方话语系统影响的其他学校如何能够从"认识论"的立场，清楚地认识这一项重建的活动是具有中国本土意识的原生态意义抱有疑虑。如果不能从中国原本的思维系统去思考雅乐重建的意义，那仍然会陷入以西方话语系统的价值观来处理中国雅乐的种种细节，不自觉地偏离中国老祖宗的思维模式去杜撰了一个西方观点的中国雅乐系统，这是我相当担忧的事。

题目首先提到"雅乐重建"这一名词。雅乐不只包括历代王朝的宫廷音乐，也包括文人音乐和民间某些被人定义为高雅的音乐，当然也可以是儒家音乐、道家音乐、佛教音乐等。争论雅乐的内容对于实际恢复本身并没有多大意义，近60年来华人世界的音乐系和主流音乐教育机构都不约而同地拿西方音乐理论指导教育中国的音乐学子，甚至整个音乐课程的设计与考研的方式都与传统中国脱节，最遗憾的是有些学者对中国音乐的研究完全以西方话语模式为本体，观诸出版的中国基本乐理书籍无不以西方音乐结构为叙述根本，很少有学者去浏览中国历代乐书所揭橥的中国本身早已圆满自主的音乐系统。我20年来苦心经营中国雅乐的组织与演出，深知后来人如果不在这一点上有所突破，他们做出来的雅乐有可能是西方理论认识下的中国古代宫廷音乐。因此，我从五个方面来探讨在重建中国雅乐的过程中，什么是必须要认真执着的知识论建构。

1. 针对真伪的知识论建构

在重建一个特定时空的中国雅乐时,最常遇见的问题是"真伪"的问题。尤其是在建团之初,面临种种挑战都是如何高模拟地再现该朝代的宫廷乐队原貌。乐器如何高模拟?乐器是最容易处理的事项,因为只要当出土物中有一套完整的乐器就可据以做形制上的恢复。但如果当地出土了许多套乐器,究竟要选用哪一套,就很伤脑筋,有时还要校领导帮着出主意。服装道具是相当棘手的问题,因为汉朝还有几个墓出土了大量的服饰,先秦的国家至今历经三千年岁月,墓中衣物大多灰飞烟灭,只能依赖雕塑或其他纹饰图画据以重建。乐曲怎么办?没有任何的谱留下来,如何重建当年的金石乐音?再加上后勤管理系统和人员教育系统都是处在摸索中,如何才能重建一个理想的雅乐系统?

有人问我所建立的宫廷乐是真是假,我很诚实地告诉他:"假的。"因为现在没有皇帝了,怎来的宫廷乐队?现在没有人豢养宫廷乐人了,如此在21世纪建立的雅乐团与当年皇家宫廷乐团当然是截然不同的。现在重建的宫廷乐队相较于当年的乐队当然是"假"的。那人又问我:"既然是假的,为何还要作假?"我只好回答他:"那我们就不做假中国音乐,继续做真西方音乐。"当时气氛有些尴尬,因为点到了这个时代的死穴:我们一直在自以为是地运作西方音乐的事实。

再者,我们演奏的西方音乐是真的吗?如果是真的,它对于中华民族立足于世界有多少价值?在西方人眼中,我们真的能演奏西方音乐吗?真伪之间,在哲学上是相当严肃的问题,人的确立与否,往往就建立在对于真伪的辩证态度上。在中国不能说没有真正的传统中国音乐存在,在民间往往残留着许多历经风霜的古老乐种,当作人类学的遗迹与残迹被等闲对待,正统学院派继续以摧枯拉朽的声势大量推广西方音乐所包装下的伪中国音乐知识。"真"与"伪"变得不重要了,重要的是学音乐挣不挣钱,有谁会真正担忧这个民族在音乐上未来的前途?有哪个音乐系怀疑过自己所教给学生的知识是不公义的?盱衡中国五千年历史中,也只有我们这个朝代教给下一代的音乐是"洋玩意",在国际上只靠着少数的民间传统乐种在支撑这个古老民族的千年颜面。

我们这一代人都是在中国历史夹缝中被迫学习西方文明的人,我已60岁了,从我出生到教书,没有一天接受过正确的中国音乐教育。我比较幸运的是在18岁那年拜师学昆曲,从元明清南北曲系统中发现中国有一条隐隐的音乐主流,承上启下地运载着中国的民间戏曲音乐系统。直到留学香港中文大学,在张世彬先生遗留于中国音乐数据馆的许多日本雅乐图书里,发现了联系中国音乐主轴的唐

宋燕乐原来是保存在日本的宫内厅里。若要谈"真"，中国音乐家怎可忽略这个领域不教呢？再看韩国，许多宫廷舞俑多出自唐宋大曲与摘编，若要求真尽可学习唐宋音乐文明，何必学一个近代的洋人理论？我个人并不排斥学习西方音乐，因为中国历史上音乐的学习一向采用"兼容并蓄"的姿态，只是胡乐的传入都以汉化收场。殊不知今日的音乐人却蒙然不知自己已彻底被胡化，反问我中国雅乐的真伪问题，我只能以继续学西方音乐作无奈的诘问。

总之，中国遗忘音乐系统是一个历史的共业，这一致命的"因"引发了当下无法言喻的"果"。我的看法是：先改变脑子，先理解祖先的音乐理论，先理解古代的中国之乐是歌、舞、乐、礼仪、空间、风俗等紧密结合的"乐"概念，它和西方演奏理论与作曲理论是截然不同的一套操作系统。真伪问题不是衡量雅乐可做不可做的因素，任何再现的音乐在本质上都是"非真"的音乐。再现的意义，是要在整个再现过程中，是否对了现场的听众有发思古幽情的价值与感受，在认知与感受上能够重启本民族的美感意识，提供学习者一个新的体验与途径，进一步使得地方考古与文献的知识变成可操作的音乐体系，在当地人的资金、人力、物力与智慧的操作下，结合当地历史神话的背景知识缔造出属于本地的礼乐文明。人人都知道这是后人伪造的，但它们永远属于自我归属的认同与继承祖业的文化使命感。这与全盘学西方的那种"真"的区别当然是不可言喻的。

2. 针对乐理的知识论建构

重建中国各朝代的雅乐音乐系统，最关键的是对于所恢复的那个朝代所使用的音乐理论是否熟悉。所谓的"乐理"这两个字与西方的乐理是有相当差别的，中国十二音律的理论乍看之下好像与西方十二音理论没有多大差别，但实质上差别很大。首先，中国的十二个音是按月份使用的，它以一年为一周循环反复，没有哪一个律是较重要的，哪个律是经常不用的。在按月用律下形成一个"月均"的概念，从《淮南子》和《吕氏春秋》就清楚地说明了中国人按月用律的观念。依次是：

黄钟（十一月）　大吕（十二月）　太簇（正月）　夹钟（二月）
姑洗（三月）　　仲吕（四月）　　蕤宾（五月）　林钟（六月）
夷则（七月）　　南吕（八月）　　无射（九月）　应钟（十月）

在"均"之下则有以"旋相为宫"形成的当月宫音阶：
以黄钟当C　大吕当$^\sharp$C　太簇当D　夹钟当$^\sharp$D　姑洗当E　仲吕当F
蕤宾当$^\sharp$F　林钟当G　夷则当$^\sharp$G　南吕当A　无射当$^\sharp$A　应钟当B

表1

11月	黄钟均	C	D	E	#F	G	A	B	七调
12月	大吕均	#C	#D	F	G	#G	#A	C	七调
1月	太簇均	D	E	#F	#G	A	B	#C	七调
2月	夹钟均	#D	F	G	A	#A	C	D	七调
3月	姑洗均	E	#F	#G	#A	B	#C	#D	七调
4月	仲吕均	F	G	A	B	C	D	E	七调
5月	蕤宾均	#F	#G	#A	C	#C	#D	F	七调
6月	林钟均	G	A	B	#C	D	E	#F	七调
7月	夷则均	#G	#A	C	D	#D	F	G	七调
8月	南吕均	A	B	#C	#D	E	#F	#G	七调
9月	无射均	#A	C	D	E	F	G	A	七调
10月	应钟均	B	#C	#D	F	#F	#G	#A	七调

因此在旋宫的过程中，以"隔八相生"的方法"右旋"出七个音。

就以11月的黄钟均，其当乐音阶为 C—D—E—#F—G—A—B。

12月的大吕均，其当乐音阶为 #C—#D—F—G—#G—#A—C。

其他月份如表1所呈现形成一个"旋相为宫"的音阶组合。这七个音以宫音为"DO"作为当月用调的最原型调式，其相邻两音之间的关系为 DO— RE— MI—#FA—SOL— LA— SI— DO↑，用阿拉伯数字当首调符号则为 1 2 3 #4 5 6 7，也就是在七音之间第四音的 #4 和第五音的 5 之间是半音，第七音 7 和第八音 1 之间也是半音关系。这基本音阶模式与西方教会音阶模式以 MI-FA 和 SI-DO 的模式是截然不同的。由于这种根本的不同，形成一种先天取音运行音阶的不同思维。

本人利用中国区隔十二律的阴阳概念将十二律置诸一个表格中。

表2

黄钟 C	太簇 D	姑洗 E	蕤宾 #F	夷则 #G	无射 #A
大吕 #C	夹钟 #D	仲吕 F	林钟 G	南吕 A	应钟 B

以中国的隔八相生法从黄钟 C 可生林钟 G, 从林钟 G 生太簇 D, 从太簇 D 生南吕 A, 从南吕 A 生姑洗 E, 从姑洗 E 生应钟 B, 从应钟 B 生蕤宾 #F。

这就形成一个上四音下三音的取音模式, 这与西方取音模式是根本不同的。

西方教会音阶的取音模式是上三音下四音, 因此它的音阶结构就形成一种 MI-FA 和 SI-DO 的半音音阶模式。西方教会调式 (Church modes) 是从古希腊调式衍生而来的, 其基本的十二个调子: ① Dorian , ② Hypodorian, ③ Phygian, ④ Hypophrygian, ⑤ Lydian, ⑥ Hypolydian, ⑦ Mixolydian, ⑧ Hypomixdydian, ⑨ Aeolian, ⑩ Hypoaeolian, ⑪ Ionian, ⑫ Hypoionian, 都是采用第三音与第四音、第七音与第八音为半音的音阶作为原型模式来处理主音与属音的指定的。其中奇数调为"正调"(Authentic), 偶数调为"副调"(Plagal), 两个调子的根本差别不在于使用音的不同, 而是一首歌的旋律如果安排在高低两个主音之间的就称正调, 最低音安排在主音下方四度的称为副调。

因此, 中西方音乐最大的差别在于西方是以上三下四的取音法所形成的音阶形态, 发展出后代的教会音阶思维模式。中国则以上四下三的取音模式形成第四音与第五音、第七音与第八音为半音的宫调模式, 并成为中国人旋宫转调的基本思维模式。在此模式下, 生出"五正调二偏调"的以均中的宫音 C 为 DO 的音阶, 叫作宫调音阶, 以均中的商音 D 为 DO 的音阶叫作商调音阶, 以均中的角音 E 为 DO 的音阶叫作角调音阶, 以均中的徵音 G 为 DO 的音阶叫作徵调音阶, 以均中的羽音 A 为 DO 的音阶叫作羽调音阶, 以上均中 5 调音阶称为"五正调"。另以第四音 #F 为宫音者称变徵调, 以第七音 B 为宫音者称变宫调, 这两调在中国称为"二偏调", 其中第七音 B 当 DO 的音阶形成了都节音阶, 第四音 #F 当 DO 形成了琉球音阶。

表 3 (以 C 均为例)

C 均	C	D	E	#F	G	A	B
都节	b2	b3	4	5	b6	b7	1
琉球	b5	b6	b7	1	b2	b3	4

日本将此二偏调结合中国南宋后就失传的角调,形成了日本风格的特殊用调,在筝曲、琵琶曲、尺八曲中创造了辉煌的文明。

以上仅就构成音阶体系的原初思想进行比较描述,主要说明中国人"用均"思维是依照"月令"运行的,没有人为选择的差别性,按月用律是将天地音响与月令循环结合在一起的一种尊天行为。至于在一个月中使用的均音阶则是以阴阳五行作为音阶色彩的用调区别。

表4

五行	木	火	土	金	水
五音	角调	徵调	宫调	羽调	商调
五色	青色	红色	黄色	白色	黑色
五时	春季	夏季	长夏	秋季	冬季
五脏	肝	心	脾	肺	肾
五数	三八	二七	五十	四九	一六
五味	酸	苦	甘	辛	咸
五声	呼	笑	歌	哭	呻
五腑	胆	小肠	胃	大肠	膀胱
五官	目	舌	口	鼻	耳阴
五体	筋	脉	肉	皮	骨
五邪	风	热	湿	燥	寒
五谷	麦	黍	穗	稻	豆
五畜	鸡	羊	牛	狗	猪

除此之外，十二律与天干地支构成的"纳音"系，见下表。

表 5　六十甲子纳音及六甲旬空

甲子旬	纳音	甲戌旬	纳音	甲申旬	纳音	甲午旬	纳音	甲辰旬	纳音	甲寅旬	纳音
甲子 乙丑	海中金	甲戌 乙亥	山头火	甲申 乙酉	泉中水	甲午 乙未	沙中金	甲辰 乙巳	佛灯火	甲寅 乙卯	大溪水
丙寅 丁卯	炉中火	丙子 丁丑	洞下水	丙戌 丁亥	屋上土	丙申 丁酉	山下火	丙午 丁未	天河水	丙辰 丁巳	沙中土
戊辰 己巳	大林木	戊寅 己卯	城墙土	戊子 己丑	霹雳火	戊戌 己亥	平地木	戊申 己酉	大驿土	戊午 己未	天上火
庚午 辛未	路旁土	庚辰 辛巳	白腊金	庚寅 辛卯	松柏木	庚子 辛丑	壁上土	庚戌 辛亥	钗钏金	庚申 辛酉	石榴木
壬申 癸酉	剑锋金	壬午 癸未	杨柳木	壬辰 癸巳	长流水	壬寅 癸卯	金箔金	壬子 癸丑	桑松木	壬戌 癸亥	大海水
本旬空亡											
戌亥空		申酉空		午未空		辰巳空		寅卯空		子丑空	

如果配以京房二十四节气纳音表观察，可寻觅出中国音乐与二十四节气的操作关系。

表 6　京房二十四节气纳音

节气	所在十二支	八卦	所纳干支	干支纳音	同用节气
立春	寅	坎卦初六	戊寅	太蔟宫	立秋
雨水	丑	巽卦初六	辛丑	大吕宫	处暑
惊蛰	子	震卦初九	庚子	黄钟宫	白露
春分	亥	兑卦九四	丁亥	应钟宫	秋分
清明	戌	艮卦六四	丙戌	无射宫	寒露
谷雨	酉	离卦九四	己酉	南吕宫	霜降
立夏	申	坎卦六四	戊申	夷则宫	立冬
小满	未	巽卦六四	辛未	林钟宫	小雪
芒种	午	震宫九四	庚午	蕤宾宫	大雪
夏至	巳	兑宫初九	丁巳	仲吕宫	冬至
小暑	辰	艮宫初六	丙辰	姑洗宫	小寒
大暑	卯	离宫初九	己卯	夹钟宫	大寒

另《淮南子·天文训》也有一个二十四节气表，将上下两表交互对参，可以体会中国人的音律使用与大自然运行规律是密切相关的。

表7 《淮南子·天文训》与伤寒例二十四节气

斗柄指向	节气	音律	伤寒例	四维
报德之维	立春	南吕	节斗指艮	正月艮8
寅	雨水	夷则	中气	正月
甲	惊蛰	林钟	节	二月
卯	春分	蕤宾	中气	二月
乙	清明	仲吕	节	三月
辰	谷雨	姑洗	中气	三月
常羊之维	立夏	夹钟	节斗指巽	四月巽4
巳	小满	太蔟	中气	四月
丙	芒种	大吕	节	五月
午	夏至	黄钟	中气	五月
丁	小暑	大吕	节	六月
未	大暑	太蔟	中气	六月
背阳之维	立秋	夹钟	节斗指坤	七月坤2
申	处暑	姑洗	中气	七月
庚	白露	仲吕	节	八月
酉	秋分	蕤宾	中气	八月
辛	寒露	林钟	节	九月
戌	霜降	夷则	中气	九月
号通之维	立冬	南吕	节斗指干	十月干6
亥	小雪	无射	中气	十月
壬	大雪	应钟	节	十一月
子	冬至	黄钟	中气	十一月
癸	小寒	应钟	节	十二月
丑	大寒	无射	中气	十二月

表8

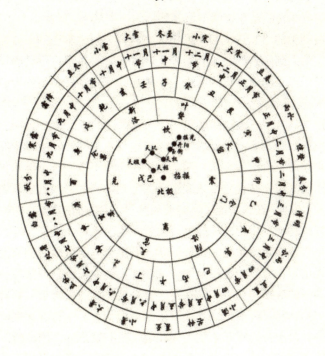

3. 针对功能的知识论建构

在恢复雅乐的当下，必须就雅乐恢复的种种功能进行理论性与实践时用性的考虑。尤其是对于21世纪的现代，去建立一支超过千年历史的乐队，从存在的意义来讲，就不能不进行创制后对于时代的意义的探索与所有生存与发展可能性的研究。对功能两个字的定义，从不同分类角度可分为（1）性质分类，（2）用户需求分类，（3）重要程度分类。以下分别明之。

(1)按功能"性质"可分为"使用功能"与"美学功能"。前者是主动恢复者的单位或领导人，对于雅乐团的物质使用意义的功能思考，它的特性通常带有客观性。第二类"美学功能"是属于品味性质，就是与使用者的精神感觉、主观意识有关的功能。

大多数单位都是以大学音乐学院为功能性质的思考对象，它们进行重建雅乐的最大目的，是要在当地建立一个结合当地历史文化特色的仿古雅乐团。这支乐团是多功能的，最明显的功能是立即摆脱本身音乐教育全盘西化的困境，重新开拓出一条新的运作方向，在大家都还沉浸在西方乐队思维的同时，抢先走一条恢复中华民族传统音乐的新路，为全体师生和校领导提出一个可以进军全球化的新"策略"。这其中乐队可以提供的功能很多，校际展演、贵宾接待、文化传播、

学术研究、师资培训、学生就业与校誉推展的广告效应等。

第二类的美学功能是在校园中培养独特的美学品味，师生借着雅乐团的建构，在校园中发展师生的"礼乐文明"通识人文教程，引进雅乐的核心礼乐知识：从爱人、敬人、助人到乐人的一系列精神文明涵养，到举手投足动静皆宜的生命美学熏习，将雅乐形式功能内化为师生主动的生命深化功能，使得校园出现新的人性。

(2)按用户需求分为"必要功能"和"不必要功能"。此一分类就是针对满足使用者的需求而必须具备的功能。许多学校地处古都要冲，亟希望能够以领头羊的姿态发掘当地最有价值的音乐文明。除了在形象上抢到一个学术优先权外，更希望借着雅乐团的成立结合一批志同道合的师生，在共同的雅乐领域中创发出无数的亮点与学术专业。在这功能下必定要做到以下几方面的操作："学术功能""展演功能""行政功能""管理功能""教育功能""就业功能"等。至于"不必要功能"则是心理惧怕贸然恢复宫廷音乐，会不会有不好的负面情况，导致对校里师生的隐性伤害。有时顾虑在全国一片西化声里，自己独辟蹊径会不会招人忌妒，引起不必要的敌视与伤害。当然不必要功能，就是指对象所具有的与满足用户的需求无关的功能。许多人认为，雅乐团在现代社会中有存在空间吗？他们发出怀疑的声音，对于古代宫廷乐队生存在现代是有疑虑的，因此就产生"不符现代社会使用"或"无法自行生存"的忧虑和"功能不足"的思想现象。当然不必要功能的出现，有的是由于设计者的失误，有的则是由于不同的使用者有不同的需求才会产生意外的功能。从中国人努力建设自己本土音乐文明的视角观察这些功能疑虑，实在是微不足道，中国人如果不勇敢创制属于自己的音乐，那永远只能做一个后殖民主义下没有自己灵魂的民族。

另外，"过剩功能"也是当代恢复者经常顾虑的，指宫廷乐队所具有的内容，超过用户的需求的必要功能。这些过剩功能可能会影响当事人的利益，应当剔除以符合投资成本。

(3)按重要程度分为"基本功能"与"协助功能"。"基本功能"是与对象的主要目的直接有关的功能，是对象存在的主要理由。每一个创制单位必须对雅乐团存在的"基本功能"找一个非常肯定的理由。也就是新创这个古老的乐团"存在"的意义，必须有什么不容怀疑的绝对生存理由，来对社会说明它存在的合情合理。至于"协助功能"则是摆脱基本功能不看，单纯只从"协助功能"去寻找雅乐团存在的附属意义。比方说有人建立雅乐团只是要跟当地博物馆进行合作性交流，学校本身并没有在课程与教育训练上与雅乐团接轨，只不过是在该校音乐系的特色上增加了推广雅乐的话语宣传而已。

雅乐团设置的功能探讨，当然不是仅仅为了要证明全盘西化中仍有的一丝中

国音乐命脉，它其实是"后现代主义"中最为前卫的拼贴行为。现代人恢复每一个不同朝代不同概念的乐团，期间必定充满歧义性，毕竟古代宫廷王朝的原貌是不可得的，因此在几分证据几分虚构中，要立体展演当年的宫廷文化是相当脆弱的，也相当危险的。但从全球化视野中瞻视重建雅乐的行为，才觉我们还真走得太慢，走得太浅，深入不够，认知不足，使得全球要欣赏五千年优秀中国音乐文明时，我们羞于出手；也让这一代的和下一代的音乐人几乎都学不到真正的中国音乐教育。我们现在还顾虑什么功能呢？

4. 针对文化的知识论建构

针对"文化"（Culture），这个名词其实是一个流动的符征，可以给人类的活动提供特定与多元的论述方式。19世纪人类学家对于文化的理解是将文化视为"生活的总体方式与特定方式"，就此观点而言，文化是由文本的肌理、实践以及我们当中每个人所产制的意义所构成的。文化一般都被用来关注共享的社会意义上，对于"雅乐"或"宫廷音乐"而言，立即出现的就是对于重建雅乐本身各种"意义"的理解方式要如何撷获。意义并不是单纯地流动在事务身上，而是由许多符号透过语言对于意义的形构与如何在过去的话语系统中再现意义。谈到"文化再现"就避免不了关注"雅乐再现"如何被社会性的建构再现到我们面前的种种问题。

受限于当今音乐系的师资养成并没有这一领域的训练，也就是对于中国数千年来的宫廷音乐文化系统，在过去一百年来并没有受到真正的重视，因此从周代制礼作乐以来的一个"礼乐文明"传统大流，被清末民初的"洋为中用"所遮蔽，当全盘西化的音乐形态形成后，就根本地摒弃了礼乐文明的古老传统。当面对又要重启礼乐系统时，就必须面对古代礼乐文明的"局内观"诠释，礼乐文化实际上主要包括器物（物质文化）、制度（制度文化）和观念（精神文化）三个方面，具体包括语言、文字、习俗、思想、国力、外交等，简单地说文化就是社会价值系统的总和。

在器物层面，必须从中国古书中大量摄取相关知识，这些图书包括《北堂书钞》《艺文类聚》《白氏六帖》《太平御览》《事物纪原》《册府元龟》《海录碎事》《记纂渊海》《新编古今事文类聚》《古今合璧事类备要》《玉海》《新编纂图增类群书类要事林广记》《事物绀珠》《山堂肆考》《三才图会》《稗史汇编》《渊鉴类函》《子史精华》《增补万宝全书》等。

在制度层面，必须了解各朝代的历史、乐志、机构、官制、教育、乐人、民俗、仪式、乐制、歌舞等。这方面的图书有《二十五史乐志》《二十五史礼志》，各朝代的《会要》《周礼》《仪礼》《礼记》《诗经》《通典》，朱载堉《乐律全书》《开元礼》，陈旸《乐书》，陈祥道《礼书》，秦蕙田《五礼通考》，金鹗《求

古录礼说》，应㳬谦《古乐书》《太平广记》《东京孟华录》《西湖老人繁盛录》《梦梁录》《都城纪胜》，李文利《大乐律吕元声》，李光地《古乐经传》，允禄、张照等《御制律吕正义后编》。制度层面的资料很多，端视需求者深入探求后会形成一个专业图书系统，以满足建置古代雅乐团的文化需求。

在精神层面上，古人为了克服自己在感情、心理上的焦虑和不安，创造了精神文化，比如艺术、音乐、戏剧、文学、宗教信仰等。每一个时代的人类就借助这些表达方式获得满足与安慰，维持自我的平衡与完整。因此在重建古代的雅乐团时，如何理解古人精神文化上的想法——如在什么空间下演奏乐舞、演奏的乐人要穿着什么纹饰和材质的乐服、祭祀典礼时的用器如何设计才凸显王朝敬天的特质、燕乐仪式的空间布设与饮食规范、宾客交接的馈赠礼仪与往来周旋姿态、丧礼的繁文缛节与送亲之哀泣排场等等——就显得十分重要。这些种种行为早已在现实生活中消失，为了一个乐团的诞生就必须重现当年现场，去寻找一个设置乐舞的合理说法。并进一步结合当时的礼文化与禁忌思维，体会过去王朝中坚持执行"礼乐教化"的原始思维与政治需求。

5. 针对美学的知识论建构

《逸周书》曰："礼非乐不履。"这直接说明了"礼"是需要乐来体现和实现的。"雅乐"是在郊社、宗庙、宫廷礼典、乡射和军事大典等各种礼仪祭祀场合表演的乐舞、乐曲、乐歌等原始艺术形态的总的称谓。在这个形态中，根据周代的礼乐制度，任何等级的贵族在礼典仪式中所采用的乐舞、乐曲、乐歌以及乐器的类型、数量、形制等都有严格的规定，这些规定是不允许违背和僭越的。在"吉礼"祭祀礼仪和"宾礼"相见礼仪中，歌唱的诗和祭文也有严格规定的规范，包括其仪式意旨和祭拜意蕴，都应符合参加者的等级地位。如果乐的使用不符合规定，那要被指责为"非礼"。

据此规范，各大学校或文艺单位要恢复雅乐建置时，一定要思考用乐的定位和数量是否合情合理。本单位恢复的雅乐团规模究竟是天子乐队还是诸侯等级的乐队，服装纹饰旌旗摆设，都要考证精审，以免受人质疑与挑战。乐队外在条件的差异是物质文明可以改善的，但宫廷音乐的内在气质是很难捕捉的。

《礼记·文王世子》有云："凡三王教世子，必以礼乐。乐所以修内也，礼所以修外也。"周代礼乐文明在"乐"的要求上是一个"向内"的功夫，如果人心不好，音乐自然也就跟着不好，"内省"以修炼出符合礼的肢体、行为、谈吐与乐音，才能在各种场合展现出彬彬有礼的乐舞。

本人在南华大学筹设雅乐团之初，就以古琴的修习作为团员入团与否的必要条件。其后在2000年音乐系创立后，规定所有音乐系学生必修古琴三年，这与儒家"士无故不撤琴瑟"的思维有关。乐团历经19年光景，透过古琴的熏习，

使得雅乐的演出有了不平凡的气韵。为了平衡古琴所带来的内敛，增加了必修打击乐两年的课程，使得学生能在动中求静，在狂风暴雨的肢体节奏训练中学习如何保持心灵的如如不动心。"学礼"也是南华大学训练团员的特色之一，学习中国种种古礼的精神、行礼的姿势、敬礼的心法、回礼的得体等，都能使乐队传导出一种神圣庄严的气质。

中国礼乐的"美"，规范每个独立生命体找到他自己的生命定位，在人伦大流中进行"不偏不倚"的生命之旅，以求得生命的安顿。"和"是中国追求乐的终极美德。从古代称颂《韶》乐的"尽善尽美"，我们体会到先人对音乐的最高要求是"乐而不淫，哀而不伤"。在21世纪的当下，我们似乎需要"礼乐"来净化这个浮躁的社会，来教育下一代的接班人。我深信透过对古代礼乐文明的认识，和"温柔敦厚"理念的传导，这个民族将会透过微不足道的"礼乐重建"而最终走向真正的"礼乐大国"。

（周纯一，博士，台湾南华大学民族音乐学系系主任）

中华乐教百年回首 / 龚鹏程

内容提要：通过举由古至今的乐教例子、教育家理念与引用史实的手法对中华乐教进行深入回首。其内容大致包括：（1）"乐教"的事迹含义。（2）古代音乐教育的发展。（3）近代音乐教育的发展。（4）近代西方与中国的宗教音乐的发展。（5）民国时期中国乐教的发展。（6）佛教音乐的改革。（7）新文化运动时期乐教的发展。（8）抗战以后乐教的发展。（9）抗战时期的新音乐运动。（10）1949年以后的乐教发展。

一

"乐教"这个词，在理解上颇有歧义，因常会与"音乐教育"相混。实则音乐教育重在音乐本身乐理、乐器、乐史、乐谱、唱法、演奏法之教习，与古人所云乐教无甚关联，甚且是乐教之对反，强调音乐本身，而嗤诟乐教将音乐作为教化之工具。

乐教所重，一是与礼制相关，其次是强调乐的功能。这并不就是以音乐为工具，而是说音乐本来就具有强大而特殊的功能，可以产生移人情性之效果，故推而广之，足以移风易俗。这种功能乃音乐本身所具有，因此，我人须善用之，使其朝美善的方向走。如此，音乐固然能更好地发展，社会也将日益淳化向上。

因此，乐教必是美善合一的，有其道德意涵，期望改造社会。同时指向了音乐本身节奏旋律之美与性情风俗之善。孔子说：文王之乐尽善尽美，义即在此。与泛说的"音乐教育"不同，与"音乐的教育功能"也非同一概念，并不仅限于教育功能。更准确的释义，毋宁是：礼乐教化。

可是一谈到礼乐教化，大家都只想到古代。我清查了台湾地区所有博硕士论文，

涉及乐教者，全是讨论先秦两汉；两岸有关乐教之专著也大都如此，少数例外。关于乐教的论文，情况大体相同。

古今情况不好比较，近百年其实不是一般人所以为的乐教衰微期，而是极兴盛之期。许多人慨叹近百年礼乐教化不彰，实况亦非如此，另有脉络可寻。

音乐从来就不是中立客观的，推展什么音乐，就代表想推广什么文化内容。近代人常批评传统乐教是以音乐为政教之工具，其目的绝不是想建立无意识形态的音乐体系，而是要推广他们自己的乐教。因此，乐教阵营纷然竞出，蔚为大观。嗣后我便将略为寻绎。

二

论近代音乐，尤其是谈到音乐教育，基本上均由"学堂乐歌"讲起。但学堂乐歌实非发端。近代音乐教育之始，由体制看，正是学堂建立之时。

清光绪二十九年（1903）张百熙、荣庆与张之洞重订《学堂章程》（即癸卯学制），十一月上《重订学堂章程折》。在各种学校章程之外，并有《学务纲要》。

其中首次提到了音乐课程：

移风易俗，莫善于乐；秦汉以前，庠序之中，人无不习。今外国中小学堂、师范学堂，均设有唱歌音乐一门，并另设专门音乐学堂，深合古意。惟中国古乐雅音，失传已久。此时学堂音乐一门，只可暂从缓设，俟将来设法考求，再行增补。

显然拟定学制诸公所秉持的仍是秦汉以来的雅乐传统；所思考的音乐教育，也仍是《周礼》大司乐以"乐德、乐语、乐舞"教国子的那一套。这时，虽然古乐难寻，诸公却认为无妨，可以歌诗代之，此即《中小学堂读古诗歌法》所说：

外国中小学堂，皆有唱歌音乐一门功课，本古人弦歌学道之意；惟中国雅乐久微，势难仿照。然考王文成《训蒙教约》，以歌诗为涵养之方，学中每日轮班歌诗。吕新吾《社学要略》，每日遇童子倦怠之时，歌诗一章，择浅近能感发者令歌之。今师其意，以读有益风化之古诗列入功课。……皆有合于古人诗言志、律和声之旨，即可通于外国学堂唱歌作乐、和性忘劳之用。

此段叙述，分别见于《奏定初等小学堂章程》《奏定高等小学堂章程》《奏定中学堂章程》《奏定初级师范学堂章程》，文字全同。每日歌诗的目的在于"和性忘劳"，以为"涵养之方"，显然更重视音乐的道德功能。

除了每日歌诗以外，当时课程场所出现音乐的另一场所，是在经学课里。光绪三十二年（1906）《学部奏请宣示教育宗旨折》要求：

无论大小学堂，宜以经学为必修之课目，作赞扬孔子之歌，以化末俗浇漓之习；春秋释菜及孔子诞日，必在学堂致祭作乐以表欢鼓舞之忱。

它沿袭着先秦乐教传统，一望可知。这时，对学堂音乐课程之设计及期待，显然都仍本于儒家礼乐教化的老传统。可见教育体制虽改，其底质并未变易，属于新瓶旧酒型。

不过，各学堂章程虽曾将音乐列入课程，但内容及实施办法均极模糊，既无授课钟点的规定，也无授课程度的要求。要到次年——光绪三十三年（1907），系统化的音乐课程才首度出现。

三

光绪三十一年，学部成立，将女学纳入职掌。光绪三十三年，增定了《女子师范章程》及《女子小学章程》，首次将音乐一科列入课程。

在《女子小学章程》里，音乐被列为"随意科"，可以"斟酌加入"。《女子师范章程》则不然，音乐课首次被列为正式课程，并载明授课时数为"一、二年每周一小时，三、四年每周二小时"。

这是近代中国在政府主导之下，有系统的音乐教育的开端。《章程》规定"学习平易雅正之乐歌，凡选用或编制歌词，必择其切于伦长日用有裨于风教者，俾足感发其性情，涵养其德性"，亦延续了乐教的思路。

然而，具体教法改变了。授课程度明确记载了单音歌、复音歌的教学，以及表谱的使用，表示官方已经接受了西化的音乐教育内容。

这种延续儒家礼乐教化思想而又有新时代改变印记者，并不只是清政府及上层士大夫这一面在做，民间亦不乏其例。例如有个秦腔班子"易俗社"，就显示了大众戏曲社团走这个路子的，在民初二三十年间其实甚为普遍。

易俗社，李侗轩、范紫东、孙仁玉等1912年8月创办于西安，以"移风易俗，辅助社会教育"为宗旨。按科班制招收学生。首先对剧本进行改革，不演迷信和淫荡猥亵、伤风败俗的戏。剧本多属自编，大小五百余种，如《颐和园》《双锦衣》《三滴血》《金莲痛史》《柜中缘》等。在继承传统的基础上有所发展。从国外归来在中学教音乐的沈心工（1903年回国任教）、李叔同（1910年回国任教）等人，就是在这个基础上再往前走。这就出现了"学堂乐歌"。

起初多是用日本和欧美的曲调填词，后来或用民间小曲填词，或新创作的。其内容或要求"富国强兵""抵御外侮"，或宣传破除迷信、妇女解放，或传授科学文化知识、宣传民主和提倡科学文化思想。

随着学堂乐歌的发展，西洋的歌曲、演唱形式，钢琴、风琴、小提琴等乐器，新的记谱法——五线谱和简谱、西洋音乐的基本乐理等皆由学堂传授而逐渐扩及于社会，影响深远。著作有沈心工编《学校唱歌集》（1904）、曾志忞编《教育唱歌集》（1904）、辛汉编《唱歌教科书》（1906）等。著名的歌曲有《中国男儿》《何日醒》《男儿第一志气高》（又名《体操—兵操》）《黄河》《革命军》《祖国歌》《送别》《春游》《苏武牧羊》《木兰辞》等。

事实上这仍是乐教，有更多的社会意识内容及道德指向性，只不过与清朝政府提倡的乐教不甚相同罢了。

清政府主张的歌诗雅乐，民间传统戏曲界的教化观，内涵是传统儒家式的伦理价值。学堂乐歌、美育所宣扬的，则是面对西方现代文明冲击后的回应。

回应的内涵，一是对现代性的追求，如科学、民主、民族国家的建立等；二是对现代性之反省。如蔡元培所说"以美育代宗教"，讲的就是现代人在人天破裂、远离上帝之后，价值当如何归止的问题。美育便因此被拿来作为救赎之用。同理，西方现代社会之扩张，我国深受伤害，因此音乐也应用来救赎，挽救国族之沉沦。

这时，他们对现代性是既迎又拒的。接受着西方音乐之全部体系，而又想在此中找到民族的地位。其方法与态度，可以国乐改进社为代表。

国乐改进社，1927年由刘天华和郑颖荪、吴伯超、曹安和等35人发起；成立于北京。以改进国乐并谋其普及为宗旨，提出"借助西乐，研究国乐"（《国乐改进社成立》发刊词），"一方面采取本国固有的精粹，一方面容纳外来的潮流，从东西的调和与合作之中，打出一条新路来"（《国乐改进社缘起》）。

社员中部分为干事社员，从干事社员中选出执行委员会领导全社活动。执行委员会设总务、文书等股。刘天华任总务主任，负责总管全社日常事务。又聘蔡元培、萧友梅等为名誉社员。对收集、整理、研究和发展民族音乐曾有较大的计划和设想，如建立图书馆、博物馆，"创设学校，组织研究所"等。其实际活动为：（1）演出。如1928年1月12日在北京饭店举行音乐会，演出古琴、琵琶、二胡独奏、合奏等，是五四运动以来较早的重要的一次以民族乐器为主的专场音乐会。此后还举行过多次演出。（2）编印会刊《音乐杂志》。

国乐改进社以外，基本上用西乐，可是兼收改编民间曲调者，指不胜屈，其原理均应由我所说的这个脉络看。

与此相桴应的是美育思想。蔡元培的"以美育代宗教"说，事实上就是乐教说的现代版。蔡元培提出后，哲学界、宗教界评价不高，附和者少，音乐界却十分响应。

1919年由吴梦非、刘质平、丰子恺等在上海发起，联络各地艺术教师组成中华美育会。先后有京、津、宁、沪及全国十多个省的许多中、小学和师范学校艺术学科教师参加。分责任会员（吴梦非、刘质平、丰子恺、刘海粟、欧阳予倩等30人）和普通会员（120余人）两种。利用暑期为中、小学音乐教师开设图画音乐讲习会等。出版会刊《美育》杂志。

四

然而，这条路实又不止是现代性及其反省，更有其前现代之渊源，脉络还应上溯至西方悠久的宗教传统。

西方天主教之传教，基本上仰赖音乐，因彼时信徒大抵不识字，且不能自己

阅读《圣经》，故传教主要靠礼仪与音乐。这便是西方乐教或礼乐教化的大传统。其礼仪，以弥撒为最高。弥撒分圣道礼和圣祭礼。前者由聆听圣经、神父宣讲、解释圣经组成；后者是奉献面饼和葡萄酒，祝圣说是耶稣基督的圣体和圣血，分发给在场人领受。圣歌则安排在这之间。弥撒前半以歌颂赞美圣言（圣道）为中心，有几首特别重要，一定要用《垂怜曲》《光荣颂》《信经》。神父讲道后进行弥撒后半，要唱《圣哉，圣哉》《信德奥迹》和《天主经》《天主的羔羊》。天主教的弥撒有四种大礼弥撒，其中重大礼仪和重大节日时做的大瞻礼全部是在唱圣歌中进行的。

天主教徒每日还有功课，教友只做早课、晚课。神职人员的日课有六部分，早、晚祷除念经外，还要唱圣咏三首及颂唱《赞主曲》和《圣母谢主曲》。

来中国传教，他们也依循这种办法。元大德九年（1305）在北京的意大利总主教孟德高维诺就开始办学堂训练中国儿童。他曾给欧洲同学会修士的信中说："我建一学堂，收养儿童150名，都是七八岁上下的孩子。我刻意陶养他们，教以拉丁文和希腊语，现有11名已熟悉大日课经，同我一齐咏唱达味圣咏，按时鸣钟，如同修院无异。有时我因公外出，他们也能按时唱经不缺，堂在宫阙左近，皇帝每闻童子唱经，声和清雅，即为之色喜。"

明代，天主教音乐亦随天主教传入上海，以徐光启为首，开始编译汉语经文，形成经文念诵，成为中国天主教的特色。

清道光以后，大批外国传教士涌入，设立传教区，建教堂、修道院，办医院、学校，建天文台、博物馆，出版宗教书刊。至民国十二年（1923），江南天主教徒已达89万。

教会中颂唱圣歌均用风琴或管风琴伴奏，不用钢琴。因为风琴、管风琴更能体现庄严、崇高的感情，表达对神的崇敬。清咸丰十年（1861），上海董家渡大堂开始用自制的竹管风琴。此后，洋泾浜和徐家汇天主教堂的大管风琴原件均来自法国。

天主教所创办的男女小学均附设读经班，培养了一批唱经人员，成为天主教堂唱经班的基础。上海天主教所咏唱的圣歌，均为普世教会所通用的拉丁文原作，仅将拉丁文歌词音译成汉语拼音来唱，此类乐谱迄今仍保留在一些教堂中。

天主教经文和圣歌，虽然中国人看来诘屈难懂、句法不通，但天主教士皆不肯修改，也反对把原先用文言文或韵文译成的经文、教理问答及以汉语拼音咏唱的圣歌改为各地区方言，他们怕方言编写会受到文人学士的蔑视，这种状况一直延续到民国初年。

随后有人提倡用中国民族风格来创作圣歌。其中最出名的有江文也作的《弥撒曲》，但未能推广。后有人尝试将圣歌通俗化、大众化，并由歌唱家周小燕、喻宜宣灌录圣歌《夜思》《晚祷》等。20世纪40年代还出版了贾乐山编辑的《大众唱》圣歌本。但天主教音乐通俗化、普及化一直不成功。

传教士来中国后，根据传教的需要，组织音乐家在宗教仪式中演出，另还积极组织其他音乐活动。如19世纪60年代，徐汇公学兰廷玉神父就发起组织了徐家汇乐队。这支乐队是由中国演奏员组成的，乐器都从法国运来。光绪二十六年（1900），徐家汇土山湾孤儿院也建了一支铜管乐队，一直维持到1949年。

　　基督教之乐教形式基本同于旧教。唯教派众多，各有不同的历史背景、礼仪传统和信仰特点。因此，各派的崇拜礼仪、聚会程序，各有自己的程序和要求，礼仪中采取的音乐也不同。例如主日崇拜，唱诗班，讲道人和主礼人进堂入座时先即奏序乐，然后会众唱圣诗。在各种崇拜程序如默祷、祷告、读经、证道、报告、祝福、奉献、宣信之间又插入或由会众同唱的圣诗。在农村教堂和一些小教堂中，没有风琴和唱诗班，则仅由会众献唱圣诗。圣诞节更以唱各种圣歌及圣诞歌曲为崇拜的主要程序，读经、祷告等占时不多。

　　17世纪以前，天主教以唱诗来赞神，唱的都是拉丁文的圣诗，歌唱是修道士的专职，教徒不参与唱。自从马丁·路德进行宗教改革以后，教徒参与共唱圣诗，圣诗的内容也由拉丁圣诗演化成目前的赞美诗（现今的赞美诗由三部分组成：韵文诗篇，将圣经或诗篇改成有韵律的诗句，表达旧约诗篇作者的经历与环境；圣诗由诗歌作者所写的诗篇组成，用以表达唱者的思想感情；福音诗歌，表达信徒的经历与拯救及劝勉，曲调单纯，经常带有副歌）。

　　清嘉庆二十三年（1818）清代禁教时期，英国传教士马礼逊在广州编译了一本《养心神诗》，共印300册，收有赞美诗30首，这是新教传入的第一本赞美诗集。此后，由于基督教会在上海设立印书馆和书局，上海逐渐成为出版赞美诗的集中地。

　　民国二十年（1931）四月，由中华基督教会、中华圣公会、美以美会、华北公理会、中华浸礼协会及监理会六公会委派代表组成"联合圣歌编辑委员会"，共23人，其中从事音乐的有杨荫浏、周淑安、李抱忱等，其目的是"欲产生一足以表现中国全体基督徒教会赞美与最高尚的热诚之诗本……在各教会中，增高中文圣歌之质……"。

　　民国二十四年三月，这本题名《普天颂赞》的圣歌集终于定稿。共收圣歌514首，其中译述452首，创作62首。在创作作品中，有两首古代作品：一是《大秦景教三威蒙度赞》，是从敦煌石窟发掘出来的版本；一是清初画家、天主教司铎吴渔山的《仰止歌》，民国十五年由裘昌年配上中国传统乐曲《云淡》的曲调。其余都是中国教徒的创作。还有的选自其他圣歌集及民国所编宗教杂志或礼拜仪式中。《普天颂赞》凡曲调548阕，其中474阕取自欧美，2阕取自日本，中国化曲调共72阕。有5阕取自古琴《阳关三叠》《极乐吟》及词调《满江红》《如梦令》以及吟诗调，另有7阕取自古代流传的曲调，2阕民间流行的曲调，其余23阕均系外国教士仿真中国音乐风格之作。其中尚有34阕是杨荫浏、李抱忱、周淑安、杨加仁、马革顺及其他七位国人所作。《普天颂赞》由上海广学会出版发行，民

国二十五年至民国三十七年刊行20版，共发行文字本、线谱本、简谱本及四声简谱本共43.7万册，颇见盛况。

五

由这简要的叙述看，各位就不难发现西方宗教音乐正是清末民初乐教的主力，以乐宣教，阵营庞大，后来在中国音乐研究上贡献良多的一些大家，如杨荫浏、李抱忱都出于这一阵营。

民国初年，世俗的音乐教育、音乐活动，以这个体系为主要推动者。教会和外籍音乐人在此中扮演过重要角色。

例如，蔡元培和萧友梅于1927年在上海创立了我国第一所高等音乐学府——上海国立音专。当时声乐方面除周淑安外，有一位外籍声乐教师斯拉维阿诺夫夫人（Mrs Slavianoff），后来，1931年俄籍男低音歌唱家苏石林（Vladimir Shushlin）和留美归国的应尚能也被聘至音专任教。这时，北京有四所教会中学（汇文、木真、育英、贝满）音乐活动的开展非常突出。育英中学最早的音乐教师是李饱尘（李抱忱），贝满中学的音乐教师是外籍的勒姆太太（Mrs Lum）。李抱忱毕业于燕京大学，编过数本唱歌集并翻译过很多歌曲。1927年，还由他们两位出面联合几所教会学校以及燕京、清华的大学生在故宫太和殿前演出了400多人的大合唱。唱的歌曲有五个声部轮唱的英国民歌《夏天来到了》（Summer is come）等。

20世纪20年代末，燕京大学迁到海淀区后建立音乐系。30年代初范天祥夫人（Mrs Waint）在燕大教声乐课。学生有杨荣东、刘俊峰、祁玉珍等。杨荣东除组织大型音乐活动外，还多次担任《弥赛亚》《创世纪》等清唱剧的独唱。燕大还有声乐教师史密斯夫人（Mrs Smith）、意大利人撒埃迪夫人（Mrs Saelli）。北京女子师范30年代改称为北京师范大学，音乐系主任是张秀山，主要教师有俄籍霍尔瓦特、德国人保尔（Bauer）等。据李抱忱自述：

> 作者（在燕京大学）的钢琴教授一共有三位，音乐系主任范天祥博士（Bliss Wiant），苏路得教授（Ruth Stahl）和魏德邻教授（Adeline Veghte）。声教授是化学系卫尔逊教授的夫人（Mrs. E. O. Wilson）。每年燕大合唱团演唱"弥赛亚"时，都由卫夫人担任次高音独唱。音乐史、和声学、和教学法，都由苏教授担任。因为这四位恩师为作者立下的好根基，作者后来到欧柏林音乐学院继续深造时，才能得到音乐方面的二十四个承认学分。

20世纪30年代中期，一些大型清唱剧主要也是由外国人演唱。40年代，以燕大毕业生为主在公理会礼堂演出了《弥赛亚》，领唱为祁玉珍（S）、伍文雅（A）、刘俊峰（T）、杨荣东（B），钢琴伴奏是司徒美媛。1944年由周冠卿和杨荣东翻译与组织排练完全由中国人演出的《创世纪》，领唱为祁玉珍（S）、

刘俊峰（T）、利瓦伊勃（B），以后几乎每年春天都唱《创世纪》，冬天都唱《弥赛亚》。女高音王复生和男高音王纯芳也参加过这类演出。当时北京的音乐演出场所，一是教会的礼堂，如亚斯礼堂等，一是北京饭店礼堂，还有协和医院的礼堂等。

如斯种种，均显示了当时外国人与教会在中国乐坛的地位与作用。这个现象，当然也就造成了中国传统音乐的暗淡。李抱忱在1945年曾有机会为古琴名家查阜西记谱，据他说：

　他弹一句作者记一句的把五个古琴谱（《潇湘水云》《鸥鹭忘机》《普庵咒》《慨古吟》《梅花三弄》）一音一音的记下来，总算对我国和声有了初步的认识。

以查阜西先生的琴学造诣，有此机会近距离聆赏，对传统音乐略有爱好的人都应欣喜陶醉，然而李抱忱却只对和声作了一些理解，至于《潇湘水云》《梅花三弄》这一类曲子的历史源流、高远韵趣，都不在他的兴趣之中。其他音乐学者大抵亦然。

六

受西方宗教音乐体系影响的还不止此，佛教音乐之改革，亦由于此。

民国十九年（1930）以后，弘一（李叔同）、太虚合作的《三宝歌》是中国作曲家创作的第一首佛教歌曲。此后即出现了大量新创作的佛教歌曲，有正规的曲谱，有现代乐器伴奏，称之为"新梵呗"。

它的出现只有七八十年历史。但仅上海一地就编辑、出版了极多佛教歌曲集（包括梵呗曲谱）。如《清凉歌集》，弘一大师撰词，他的学生俞绂棠、潘伯英、徐希一、刘质平和唐学咏等作曲，线谱本，民国二十五年十月由上海开明书店出版；《妙音集》，民国三十二年上海大雄书局出版，是《清凉歌集》的简谱本；《海潮音歌集》第一集、第二集，1950年、1953年上海佛教青年会少年部编辑，上海大雄书局出版，等等。

佛教界也学西方教会那样，通过电台播音和举行音乐会传播佛教。20世纪30年代，上海赫德路（今常德路）418号"觉园"内，即有座呼号为XMHB的佛音电台，以980千周频率每天上午由居士杨欣连、朱锦华等诵《金刚经》，逢周日诵《华严经》，并接唱梵呗《华严字母》。而佛音电台的开始曲则是黄自编的合唱歌曲——《佛曲》。此后，由郑颂英负责集资，在中国灌音公司录制佛教唱片10多种。在大来、光明（后改为妙音）电台念诵早晚课节目时进行播放。

僧众和佛教徒所唱的香赞，还有不少用着南北曲的曲牌，如《戒定真香》调寄《挂金锁》；《戒定慧解脱香》调寄《豆叶黄》；《香供养》调寄《一锭金》或《望江南》。钱仁康在《法音宣流》中所编配的佛教歌曲中，也有一些采用民间歌曲曲调的。如《生的扶持》调寄福建民歌，《投宿》调寄陕北民歌，《雀巢可俯而窥》调寄河北民歌，《惠而不赞》调寄江西民歌，《杨枝净水》调寄扬州民歌等。

又，赵元任采用《焰口调》的音乐，创作爱国歌曲《尽力中华》；黄自编曲的《佛曲》，曲调取自昆剧《思凡》，原非佛教歌曲，但由上海佛音电台用作开始曲后，便成为名副其实的"佛曲"了。

<p style="text-align:center">七</p>

以上儒家的、基督新旧教的、佛教的、新文化现代性的四种乐教路数，都不只着眼于音乐艺术，都有传教的目的。其中儒家一型，看来声势最弱。因为后三者彼此颇有交集，意识、方法、表现形式，乃至音乐本身均有相互迭合、彼此支援、同声相应之处；儒家乐教，随着儒家的礼教在五四运动以后大受抨击，地位及作用亦罕有人提及，传统音乐甚至成了被改革的对象，情况益形凄惨。

但时局毕竟渐生变化。五四运动及现代化狂潮激起的反省力量逐渐凝聚，民国二十年国民大会上即开始有人提案要恢复读经了；民国二十三年中央通令全国恢复孔子诞辰纪念，且派人亲去曲阜祭孔，又重修孔庙，优待圣裔。二十四年一月，何炳松、萨孟武等十位教授更发表了《中国本位文化建设宣言》。显示社会上已渐有向中国传统文化回归的意向，不认为可以全盘西化。对现代化所代表的价值虽还不至于产生批判质疑，却已认为中国传统不可完全抛弃。

抗战军兴，民族主义气氛益发激昂。国民政府又在1934年推出新生活运动。该运动强调"礼义廉耻"这种传统儒家伦理，而以"三化"为实践之行动指引。"三化"，指生活艺术化、生产化、军事化。艺术化放在第一位，讲的就是要如古代推行六艺（礼、乐、射、御、书、数）那样，以艺术陶冶国民，以达"整齐完善，利用厚生"之目的。因此，当时创作了许多歌曲。如《新生活》《好国民》《国民道德》《有礼貌》《扶老助弱》《勇于认过》《敬尊长》《明是非辨曲直》《爱弟妹》《意志要坚定》《见义勇为》《遵守秩序》《纯洁的心》《自省歌》《爱惜公物》《公共卫生》《整容仪》《衣服要朴素》《成功告诉我》《节俭》《身体常运动》《吃饭时的礼貌》《节饮食》《室内的卫生》《正当的娱乐》《用国货》《实行新生活》《新生活运动歌》《新生活须知歌》《青年服务团团歌》等。新生活运动的成败与评价是另一个可讨论的话题，但无论如何，它代表了一种乐教形态的发展。蒋介石深受阳明学之影响，留学日本，对其武士道精神亦颇有体会，尔后又接受了基督教之价值观。因此他的乐教，既有回归传统儒家礼乐教化之一面，也有基督新教入世禁欲之精神，以乐教宣扬生活礼仪、见义勇为、健体洁心、爱国奉公，更与学堂乐歌以来之办法脉络一贯。基督教教会之所以支持其运动，遂也不难理解。

例如，传教士牧恩波认为，新生活运动是"一个要使中国实现现代化，使中国的家庭成员获得平等权利的运动，并以此使中国不断进步，获得国际上的平等权"的行动。1934年5月，教会刊物《教务》杂志也发表文章认为："中国伦理

道德正在发生着急剧的变化",新生活运动则是"中国人自信的一种外在表现,他们相信他们有能力按照自己的意愿来处理好自己国家的事情"。福建基督教大学的罗德里克·斯科特曾说:新生活运动之所以如此重要,主要有两个方面,"一是它已成为了一种民族复兴的标志,二是成了中国人追寻科学精神的标志"。基于这样的认识,传教士们对于新生活运动的热情不断高涨。于是,一些传教士在教会决定前就开始与政府合作,参与社会实践。也有一些传教士对新生活运动进行广泛的宣传。1935年,教会更在回复新生活运动总部的信中明确表示:"中华全国基督教协进会决定接受新生活运动总部的请求。"

<p style="text-align:center;">八</p>

新生活运动绵亘整个抗战时期,但抗战以后乐教之发展却不只是新生活运动,特别是到了重庆以后。

国民政府虽没有明确指出"乐教"为其指导思想,但在言论及推行的音乐文化政策中表明,国民政府的伦理道德规范系统,是采取传统"乐教"思想来教化民众的。于是,重组或筹建了专门的音乐教育机构,其中最具代表性的是教育部音乐教育委员会、国立礼乐馆和国立音乐院,三个机构均隶属国民政府教育部。

音教委是1934年国民党政府教育部设立的管理音乐教育的机构。章程中规定其任务为"一,音乐教育之设计;二,编审音乐教科用书;三,关于音乐教员之考试及检定事宜;四,推荐音乐教员,介绍音乐名家组织各种演奏会"。委员"由教育部部长就音乐专家、教育专家及教育部部员中聘任及指派"。1939年改组,先后由张道藩、陈立夫任主任委员。1940年后,曾出版刊物《乐风》。

音教委主要为推行乐教出谋划策,并在一段时期内也有执行部分政策的功能。下分探讨组与社会组,社会组织下还有个实验巡回歌咏团,推动地方歌咏运动。另有教育组,由李抱忱主持制作音乐教育工作计划书,此外还进行调研活动及音乐师资培训。学校音乐教育之推广也是重点之一。编订组则职司教材出版物编审、厘定音乐名词及编辑音乐辞典。不只如此,音教委还提案实施了战时音乐教育三年实施计划、万人大合唱、音乐比赛、音乐节,等等。

国立礼乐馆是国家级研究机构,负责制礼作乐。1943年成立于重庆。当时蒋介石、陈立夫等提倡乐教,曾先后成立孔学会古乐研究组及礼乐编订委员会。后来根据蒋介石"从礼乐作起"、编纂典礼音乐的训示,教育部特设立了这一机构,专门研究有关制礼作乐的问题("非创制革新礼俗,不足以重新建立社会之体系,政府有鉴于此,爰于民国三十二年设立国立礼乐馆")。

礼乐馆隶属于教育部,分礼制、乐典、总务三组,"礼制组掌礼制之厘订及各种礼书编译事项;乐典组掌乐典之编订及音乐教育事项;总务组掌文书、总务、出纳等事项"。

礼乐馆设馆长、副馆长各一人，均由教育部聘任，总理馆务工作。成立之初，馆长由教育部政务次长顾毓琇兼任，同年除夕，顾毓琇辞职，汪东接任。设编纂、编审、副编审各六人至八人，助理四人至六人，这些人员均由馆长掌管聘任情况，并呈报教育部备案。张充和曾回忆："卢冀野管礼组，杨荫浏管乐组。我是属于乐组的，负责做中国古乐，做外交仪式音乐，弘扬昆曲等国乐，从古诗里选出合适的诗词曲目做礼仪教化之用等等。"该馆于1945年曾编印《礼乐杂志》。抗战胜利后迁至南京。1947年曾出《礼乐半月刊》，1948年2月停刊后，4月又以《礼乐》为名出月刊至6月。

国立礼乐馆的创立是为了适应当时制订礼俗的现实需要。但由于工作上要代表国家制礼作乐，所以必须上溯往古，确立中国音乐的立场。因而它也最能往上衔接古代礼乐传统，如前面谈到有基督宗教背景的杨荫浏，即在儒家乐教研究上贡献良多，发表了《儒家礼乐设教的几种理论》（南京国立礼乐馆《礼乐半月刊》第三期1947年3月）、《儒家的音乐观》（《礼乐半月刊》第五期1947年5月）。

九

抗战时期，乐教之另一发展形式是新音乐运动。

1933年，聂耳、任光、张曙、吕骥等成立了中国新兴音乐研究会。1934年，在中国左翼戏剧家联盟之下，由上述人员组成了音乐小组。1935年，开始组织救亡歌咏团体，积极开展有组织的歌咏活动。1936年，先后发表了吕骥的《中国新音乐的展望》（《光明》第一卷第五期）、周钢鸣的《论聂耳和新音乐运动》（《生活知识》第二卷第五期）等文，强调新音乐运动是民族解放运动和革命斗争的武器，新音乐必须坚持大众化的方向，新音乐应遵循新现实主义的创作方法等。

1940年1月，在重庆的李凌、林路、赵沨、孙慎、舒模、联抗等于1939年年底组织成立新音乐社，创办《新音乐》月刊。先后在昆明、贵阳、桂林，以及仰光、新加坡等地建立了分社，社员发展到两千多人。马思聪、张洪岛、江定仙、陈田鹤、李抱忱、郑志声、夏之秋、黎国荃、缪天瑞等，都曾与新音乐社有联系，不少人曾为《新音乐》月刊写稿。1943年春，该社被政府禁止活动，到抗日胜利才开禁。1946年为培养新音乐运动干部，又在上海举办中华音乐学校。

新音乐运动，一般认为是左翼领导或由共产党领导的，我以为此说或尚可商榷，但新音乐运动代表了另一种乐教形式，则是确凿的。若说国立礼乐馆代表了音乐朝上，朝历代宫廷礼制、儒雅精神、士大夫精英文化发展，则新音乐运动是朝下，朝草根、大众发展。一种是内敛的，文雅教化，精神上举以通天地鬼神；一种是激扬的，鼓舞民气以求革命解放。一种上接雅乐之传统，一种创造为新俗乐。

1949年以后，这种新音乐运动不仅取得了主流地位，且扩大了解释，说整个五四运动以来一切爱国的、民主的、反帝反封建的、具有进步意义的音乐都是新

音乐。例如，1956年吕骥在中国音乐家协会第二次理事会（扩大）会议上总结过去理论工作存在的问题时，便指出：过去对"新音乐"的概念，存在狭窄和不全面的认识，不利于团结更多的音乐家一道工作。并提出应当根据毛泽东关于新民主主义革命和新民主主义文化的分析来认识五四运动以来的新音乐，即人民大众反帝反封建的新民主主义的音乐文化（《关于音乐理论批评工作中的几个问题》，《音乐建设文集》音乐出版社，1959年）。

十

1949年以后，既然如此强调音乐与社会主义革命形势之关系，其他乐教形式自亦难以存活。古代乐教问题更是乏人问津。1949年至1976年，中国古代音乐美学研究论文只有30篇、论著5部，分别是捷克留学生伍康妮《春秋战国时代儒墨道三家在音乐思想上的斗争》，"文革"中出版三部《〈乐记〉批注》《商鞅荀况韩非音乐论述评述》《批判孔老二的反动音乐思想》（论文集），以及一部《中国古代乐论选辑》。

改革开放以来，情况当然颇有变化，但研究仍是不足的。例如，对中国古代乐理乐学专著之研究十分褊狭（专著8部及296篇论文都是关于先秦音乐美学思想的，占论文总数407篇的72.7%。其次是嵇康及《声无哀乐论》、徐上瀛及《溪山琴况》的论文51篇，占总数的12.5%）。对儒家及历代雅乐也仍采批判态度，未尽脱离批林批孔时期之观点，像吴毓清在《儒学传统与现代音乐思潮》中就说："《乐记》对我国传统音乐艺术实践的影响是颇为有限的。"他把音乐分为"情真意切、素朴自然"的民间音乐和"来自先秦道家哲学美学、儒家养性论与和谐说"的文人音乐，这是"非商品、非功利""真正具有生命力的艺术音乐"；还有"礼乐——宫廷雅乐，即仪式实用音乐。《乐记》实际上恰恰是此类音乐实践之理论反映"。"宫廷雅乐不是真艺术，是非生命符号，是政治的象征符号，是无意味形式，僵化形式。"（见《中国音乐学》1993年第4期。）对音乐美学的哲学基础，认识仍在唯心唯物、反映论主体性等问题上纠缠。而具体的讨论，像《乐记》，就仍在成书年代、作者考证、思想属唯心抑是唯物、属于什么学科等问题上论辩不休。传统乐教复兴之路，仍遥遥乎远哉。

（龚鹏程，北京大学中文系特聘教授，北京大学文化资源研究中心主任）

参考文献：
石惟正：《二十世纪前半叶中国声乐史述》。
孙星群：《二十世纪中国古代音乐美学思想研究的回顾》。
沈冬：《世变中的音乐教育与音乐家——由北京李抱忱到广东黄友棣》。

礼乐重建的理论与实践
——第五届北京传统音乐节综述 / 尚永娜　袁建军

2013年10月9-13日，由北京市教委与文化部民族民间文艺发展中心共同主办，中国音乐学院承办，书院中国文化发展基金会、天坛公园、新华网、汉唐音画（北京）国际文化发展有限公司共同协办的第五届"北京传统音乐节"在北京隆重举行。本届音乐节以"礼乐重建"为主题，延续以往展演、研讨会、大师班三大板块，围绕"礼乐"是什么样子？"礼乐"是什么和为什么？礼乐如何传承三个核心问题举办了四场音乐会及四场学术展演、三场学术研讨会、三场大师班。

一、"礼乐"是什么样子？——复原展演

"礼乐"是什么样子？"礼乐"究竟是以何种面貌呈现在其所在时代的世人面前？这是每一位关注礼乐重建的学者想要了解的，展演部分的重点就是集中展示当代复原的礼乐（包括部分宫廷音乐）。礼乐不仅是音乐表演，而且是一套完整的仪式。本次音乐节系列展演，是中国、日本、韩国、柬埔寨、越南、印度尼西亚等国共计16个团体数百名音乐家近年来复原的礼乐及宫廷音乐的集中展示。

"燕国礼乐"专场音乐会，由中国音乐学院雅乐团及台湾南华大学雅乐团共同表演。演出以古燕国为背景，上、下两场分别展现了宗庙乐、宴飨乐两个部分，重现了周公制礼作乐的精神以及祭祀始祖的实况，再现了以乐舞为主的最能体现周代礼乐精神的"尽善尽美"的《箫韶九成》。

亚洲宫廷乐专场音乐会通过各国的宫廷乐（日本的《兰陵王》，韩国的《大吹打》《上灵山》《寿齐天》，以及柬埔寨、越南和印度尼西亚的宫廷乐），展现我国雅乐在传入周边国家后在历史中的流变、传承以及保存现状，用音乐描画着各国在文化上的相似与不同。

由成长于福建泉州的南管世家的王心心创办的"心心南管乐坊"致力于恢复清音雅乐的传统,也尝试让南管在现代社会有新的面貌。她在南管吟唱与中国古典唐诗宋词的结合上独树一帜,经典作品如《如梦令》《琵琶行》《声声慢》等,将南管从民间音乐提升到文人音乐的层次。王心心的演唱音质纯正,曲容娴雅,声情并茂,韵情深邃,颇富古典歌乐婉约淳厚之典型,动作画面精练成了一幅抒情诗画。

"应国宫廷乐及内蒙古宫廷乐阿斯尔"专场演出中,"应国礼乐"由平顶山学院雅乐团表演,通过"应国封建、应汝淳风、应侯祭祖、应世雍雍"四个篇章,再现了西周时期古应王国钟磬琴瑟、礼乐相和、雅声叠涌之礼乐情景。内蒙古"阿斯尔"宫廷乐,通过蒙古族宫廷乐曲"阿斯尔"、宫廷歌曲"潮尔"、宫廷舞蹈和祭祀礼仪,还包含呼麦说唱、男群舞等,再现了元朝蒙古族宫廷乐舞的昔日风采,用音乐展现出属于蒙古人民的"阿斯尔"("阿斯尔"蒙语原意是"崇高",后来指蒙古族宫廷音乐)精神。

"坛乐清音——神乐署清代雅乐专场音乐会"在明清专司祭祀乐仪的天坛公园神乐署举行,天坛神乐署雅乐团为我们重现了清代宫廷音乐《导迎乐》《玉殿云开》《始平之章》等尽展皇家音乐的气势与恢宏,而《关雎》《有瞽》这两首基于我国首部诗歌总集《诗经》的节目又体现出天坛神乐署雅乐团对于传统礼乐精神的挖掘、传承与创新。

闭幕式在以"礼乐和鸣"为主题的综合表演中,将歌颂周武王武功和文德的周代雅乐《大武》,清代中和韶乐祭祀舞蹈《嘉平之章》舞文德之舞,唐代大曲《倾杯乐》《水鼓子》《夜半乐》,汉乐府诗歌《凤求凰》,唐诗歌曲《夜·思》,南管风格之《心经》,以及新雅乐乐舞《淑归》和龚琳娜演唱的《静夜思》《桃源行》《山鬼》等不同时期的雅乐(却有着千丝万缕之联系的内容)凝练为同一场对于遥远的礼乐文明追索的音乐会,带领观众在漫漫历史长河中找寻礼乐文明的遗存。

以上不惜笔墨地悉数音乐节上演的中国及东亚、东南亚各国的礼乐及宫廷音乐,已经能够让我们管窥中国古代礼乐之丰富,以及诸演出团队"礼失求诸野,乐失求近邻"之探求精神。

二、"礼乐"是什么和为什么?——高端论坛

"礼乐"究竟在其真正发生、发展的年代是什么样子?它为什么会存在、发生于当时的历史中?它是怎样继承和发展的?此中仍有许多问题等待解答。本次音乐节为此举办了两场高端论坛:第二届雅乐国际学术研讨会、首届乐教文化国际学术研讨会。分别围绕着"各国雅乐、雅乐理论、雅乐的重建"以及"中华古代'乐教'文化讨论、中国'乐教'活态现状考察、'新乐教'理论建构与实践探索"六个议题,展开当代社会现状下对于礼乐继承、发展等多领域的研讨。此外,全国艺术院校院(校)长论坛主题也将关注的重点放在"传统文化与当代艺术院

校的发展",探讨传统文化与当代艺术院校的种种关联。

1. 第二届雅乐国际学术研讨会

来自中国、韩国、日本、越南、印度尼西亚等国专家学者参与研讨。

在"各国雅乐"板块中,日本的山口修、越南的潘顺草(Phan Thuan Thao)分别做了关于日本、越南雅乐的报告,详细介绍了本地的雅乐历史与现状,为重建雅乐提供了可供参考的案例。在"雅乐理论"板块中,赵为民、赵维平、田耀农、项阳、丁承运等分别就古乐复原问题、礼乐认知的误区、南宋《中兴礼书》的雅乐乐谱问题、先秦雅乐观、古瑟审美取向在雅乐中的运用、民国年间婺源祀孔仪式以及《中和韶乐》传承中华礼乐文化的历史价值等问题进行了学术研讨,剖析了雅乐的乐律、音阶、乐器等问题。在"雅乐重建"板块中,方建军、张维良、蔡璨煌、陈文革、周纯一、杨春薇、张雅婷等分别就雅乐重建问题、台湾文艺复兴运动的礼乐重建经验、高校中的雅乐团建设、天坛神乐署的传承和发展、宋代大晟雅乐编钟复原等问题进行了研讨。

2. 首届乐教文化国际学术研讨会

来自全国各地的专家学者提交了论文并做了演讲,北京市的数百名中小学音乐教师以及中国音乐学院的师生参与其中。赵塔里木、徐国宝、田青、张彩云、张晶在致辞中论述了"乐教"在当代的意义。

在大会主题发言中,彭林以《诗教与乐教》为题发言,认为《礼记·经解》记述孔子论六经之教的学理时,提及"诗教"与"乐教",乐教自成体系,两者并行不悖;龚鹏程以《中华乐教百年回首》为题的发言,通过列举由古至今的乐教例子、教育家理念与引用史实的手法对中华乐教进行了深度回顾;姚中秋的《文教与乐教》引用古代文献与史实,解读文教与乐教的意义,文教、乐教与儒家的关系,并探讨了乐教复兴的相关问题;罗艺峰以《大乐与天地同和——谈古代乐教的教育理念与特色》为题,阐明了他对于古代乐教理念和特点的思考;朱翔非在题为《传统乐教与心性修养》的发言中,认为当今中国史学教育中通史教育缺失,经史教育当为经典,变化气质、塑造人格对青少年是当务之急;项阳的《周代国家礼乐教育与相关问题辨析及启示》认为,周代国家礼乐教育面对两种人,一是专业乐人,一是国子。作为礼乐,既要把握乐德、乐语、乐舞,还要考量与多种礼制、礼俗仪式相须固化为用,以及不同乐制类型对应不同礼制仪式类型的丰富性,这才是完整意义上的礼乐内涵。

中华古代"乐教"文化讨论板块,祁海文、王德岩、王玲、丁旭东四位学者分别从各自的角度探讨了乐教的意义等问题。中国"乐教"活态现状考察板块,台湾学者周纯一、蔡璨煌分别为在场学者讲述了台湾地区乐教文化发展现状以及台湾文化复兴运动期间的礼乐重建经验,高颖讲述了自己从事多年的"乐教的现

代复兴与国学启蒙教育"，马海生、杨和平、吕鹏和葛兆远分别介绍了闽南、西北、华东等乐教传承情况。"新乐教"理论建构与实践探索板块中，谢嘉幸的《新乐教与中华文明的当代复兴》；张祥龙的《试论孔子闻〈韶〉有悟》；辜正坤的《从中西文化比较看乐教》、赖贤宗的《音乐美学诠释学与当代"乐教"之文化考察》、冯哲的《中华乐教》、法国学者"奕夫"的《梵乐与国乐》、德国学者佩德斯的《中西音乐比较》从古今中外的视角出发，畅谈"礼乐"这一存在了几千年的艺术文化形态。

3. 全国艺术院校院（校）长论坛

以"传统文化与当代艺术院校的发展"为题，来自中国音乐学院、中央音乐学院、天津音乐学院等全国十多所音乐院校的院长参加了此次论坛。闫拓时、赵塔里木、叶小钢、唐永葆、李玉林、刘永平、方建军、林翠青、王一川、周星、张欢、马达等院长就会议主题的目的、意义、内容、形式等展开研讨。

论坛还听取了谢嘉幸对历届北京传统音乐节相关情况做了概括性的介绍，阐述了音乐节为推动中国传统音乐文化的传承和教育做出的贡献；台湾南华大学校长林聪明对南华大学传承中华传统文化的具体做法做了简要介绍；以及周纯一关于开幕式燕国礼乐专场音乐编导意图和"礼乐重建"重要意义的阐述。论坛就"国内同行加强合作，一起关注和重视中国传统音乐的教育和传承问题，共同为中国传统音乐在中国乃至全世界的传播做出贡献"达成共识。

雅乐是礼乐的重要内容，乐教是礼乐的实施路径，礼乐重建离不开音乐艺术院校对传统音乐重视的环境。三个论坛从不同侧面展开探讨，深化了"礼乐重建"的理论思考。

三、礼乐如何传承——大师班

和往年一样，大师班的任务是培训数百名音乐教师，围绕"礼乐如何传承"问题，清华大学历史系教授、中国礼学研究中心主任彭林以《先秦时代的乐器、乐理与乐教》为题，台北中国文化大学陈玉秀教授以《雅乐舞动态结构初阶段的应用——身心自我觉察》为题，大阪大学的 Triyono Bramantyo 博士以《印度尼西亚宫廷音乐》为题开坛讲座，可谓"明其义""悟其理""知近邻"，言传身教，口传心授，开启礼乐传承之路。

1. 明其义——先秦时代的乐器、乐理与乐教

清华大学彭林教授通过引证，指出中华民族的传统乐理以及乐器文化源远流长、博大精深。他介绍了先秦时代的乐教文化，通过对《论语》《孟子》《礼记》等传统著作有关段落的解读，讲解了儒家对于礼乐的认知以及当今社会礼乐重建的必要性。认为儒家很早就开始研究礼乐，研究音乐的本质、功用和与国家的关系。

音乐不仅可以修身养性、陶冶身心，也可以推动社会的进步。彭林分析了儒家音乐上的"声、音、乐"三分现象及其内涵，特别强调礼乐传统对于今日社会的重大意义。

2. 悟其理——雅乐舞动态结构初阶段的应用——身心自我觉察

台湾原中国文化大学教授陈玉秀老师结合自己多年研究雅乐舞的经验，将其在教学过程中总结出的雅乐舞精华理念言传身教给在场学者。她指出，乐舞的核心是身心自我觉察。雅乐舞应该有中心轴和张力，学习者需要做到内观。即整体放松，局部用力，力量释放到末端。陈玉秀致力于寻觅汉字文化圈雅乐舞的踪迹，并将古代华夏民族传承于韩国、日本雅乐舞中的动态原理，转化为现代人类易理解的课程单元。陈玉秀现场讲解、示范身心自我觉察的诸多动作要领，并给予听众们亲身指导与示范，引领着在场学习者逐渐接近雅乐舞身心内在的深度，带领着学习者步入雅乐舞身心动态的门槛，通过八项程序，让学习者体悟到雅乐舞蹈自我身心觉察、觉醒与自我身心沟通的道理。

3. 知近邻——印度尼西亚宫廷音乐

Triyono Bramantyo为我们讲解了印尼的甘美兰音乐，其中包括爪哇甘美兰、巴厘岛甘美兰、客隆钟音乐等，让我们对印尼传统宫廷甘美兰音乐的形态、特征、内涵等有了进一步的认识，了解甘美兰宫廷音乐和我国古代"礼乐"具备的一样的功能，以及典雅的气质。

尾声

千秋礼乐，从文献史料到实践再到意识形态，从形式到内容再到传承，第五届北京传统音乐节的所有参与者领略了饱经千年洗礼的礼乐的独特魅力，践行着礼乐文明的承袭，体悟并反思着礼乐文化传统在当下社会的地位与意涵。如果说北京传统音乐节让人们感受到，在生活中深深打动我们的音乐不只是交响、流行、现代，更有那影响着我们文明血脉的传统音乐，那么第五届北京传统音乐节则更是在知、情、意的多个层面上让每一个人学会去聆赏并内化那一度影响着、至今仍在文明深层肌理中发挥着重要作用的礼乐文明。

（文章节选自尚永娜《礼乐重建 追根溯源——第五届北京传统音乐节综述》、袁建军《礼乐重建的理论与实践探讨——第五届北京传统音乐节综述》，司唯修订）

中篇　第五届北京传统音乐节实录

一、第五届北京传统音乐节专场音乐会
二、第五届北京传统音乐节论坛及研讨会
三、第五届北京传统音乐节大师班

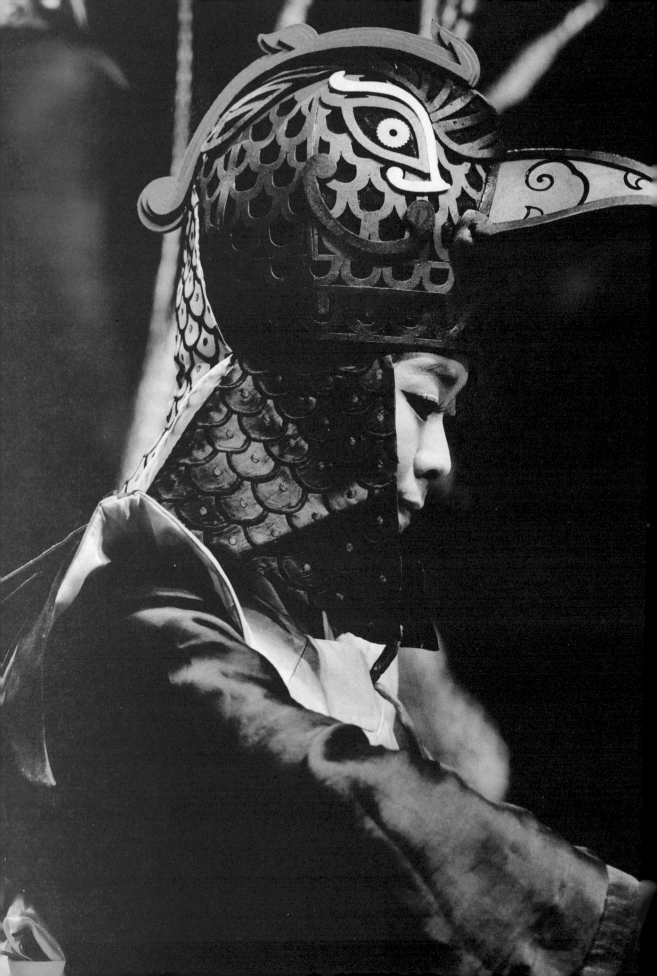

第五届北京传统音乐节

专场音乐会

1. 开幕式暨燕国礼乐专场音乐会
2. 亚洲宫廷乐专场音乐会
3. 心心南管乐坊
4. 应国宫廷乐及内蒙古宫廷乐阿斯尔
5. 神乐署清代雅乐专场音乐会
6. 汉唐乐府专场——艳歌行
7. 闭幕式：《礼乐和鸣》多媒体音乐会

"发现传统"系列丛书

礼乐重建：国人精神之求索

开幕式暨
燕国礼乐专场音乐会

演出时间：2013年10月9日 19:30
演出地点：中国音乐学院国音堂音乐厅

燕国礼乐专场音乐会
节目单

一、宗庙乐

 作曲：蔡涵卉 编曲：张雅婷 编舞：张雅婷

二、宴飨乐

 1.《鹿鸣操》打谱 编曲：蔡涵卉（选自《自远堂琴谱》）

 2.《甘棠》作曲：禹永一 演唱：吕宏伟

 3.《山鬼》作曲：周纯一 编曲：张雅婷 编舞：张殷绮 独舞：廖正茵
 演唱：卢莎　李晓宁

 4.《黍离》作曲：禹永一 演唱：吕宏伟

 5.《大濩》作曲：童忠良 改编：许华庭 编舞：冯靖评

 6.《蒹葭》作曲：禹永一 演唱：卢晓涵

 7.《卿云歌》打谱、作曲：丁承运（选自《西麓堂琴统》）编曲：张雅婷 编舞：冯靖评

三、《韶乐》

 作曲：张雅婷 编曲：张维良 编舞：冯靖评

演出节目介绍

一、宗庙乐

为展现周公制礼作乐的精神，节目被设计为燕国的宗庙大祭，使聆赏者亲临体验周代礼乐文明流播到燕国后形成诸侯国礼乐系统的过程。演出团队将在现代舞台上力求真实地重现西周的礼乐精神，展演宗庙乐的仪节与相应的文武舞。宗庙乐仪式主要分迎神、荐俎、初献、亚献、终献、饮福、望燎七个部分。

二、宴飨乐

节目被用以表现祭祀后国君宴飨群臣的情景。

燕国为周代的诸侯国，因此遵循礼制，举行宴乐时应行七盏制，一盏酒一出节目，故宴飨乐包含以下七个节目。

1. 鹿鸣操

燕王感谢群臣行宗庙大祭成功圆满，以宴飨方式招待有功人员。此曲是当年周文王宴请群臣，君臣一边享用美酒和佳肴，一边对《鹿鸣》配曲、唱诵。取意"君行其厚意，然后群臣感念君王恩德而尽其忠诚"。

2. 甘 棠

此曲是召伯对人民德泽有年，燕国人民面对甘棠树时，诗人劝人不要砍伐甘棠树，对曾在甘棠树下歇息的召伯表示爱戴，表达人们对召伯的纪念。

3. 山 鬼

出自《九歌》的第九首。《九歌》是一组祀神的乐歌，据说是屈原在民间祀神乐歌的基础上加工修改而成的，本曲也是如此。"山鬼"即一般所说的山神，因为未获天帝正式册封在正神之列，故仍称"山鬼"。此曲之山鬼为女鬼，既不受人重视，也未能见到大山之鬼，表现孤独寂寞与无限的遗憾，流露楚地乐舞的绚丽风华。

4. 黍 离

本曲是借《黍离》的演唱，警示燕国民众国亡家破之哀痛，从出现生长茂盛的农作物与庄稼之地曾是宗周的宗庙公室。这种沧海桑田的巨大变化，足以使观者警然肃立，不敢放纵逸乐，以免再有亡国之痛。

5. 大 濩

此曲也称"韶濩",简称"濩"。是周代最重要的"六舞"之一。相传是伊尹所作,是商代为纪念商汤伐桀功勋的乐舞。此曲的意义立于感激商汤救天下,濩然得所。在周代用此曲来祭祀始祖姜嫄或所有故去的女性祖先。

6. 蒹 葭

本诗作者由秋水旁茂盛的蒹葭,而兴起怀人之思。《蒹葭》是《诗经》中朦胧多义的上乘之作,诗的题旨所以分歧,跟诗中的关键词"伊人"含义笼统、指涉模糊有关。"伊人"可以指异性的情人,也可以指同性的朋友;还可以指贤臣,也可以指明主。

7. 卿 云 歌

此曲是上古时代的诗歌。相传功成身退的舜帝禅位给治水有功的大禹时,有才德的人、百官和舜帝同唱《卿云歌》。本曲使用楚商之音调,用"相和"之手法,表现《卿云歌》雍然大度之气质,以表现古代上古先民对美德的崇尚和圣人治国的政治理想。

三、韶 乐

中国音乐学院选择《韶乐》和《大武》作为乐团成立的象征,是经过深思熟虑的设计。《韶》与《武》是周代最著名的两个纪功舞蹈,《武》由周公旦创作,描述周武王伐纣克商的功绩;《韶》作为虞舜的纪功乐舞,功绩是平服有苗,此乐舞又称《箫韶》,本是"修政偃兵"舞于两阶的干戚舞,但经过儒家雅化后,蜕变为箫韶九成、凤凰来仪的意象,将原始歌舞的拟人图腾化入《尚书》百兽率舞的图像中。《韶乐》的旋律取自《琴谱正传》的《箫韶九成》,将二十三段乐曲分成九个段落,并以鸟、兽、凤凰等动物置入舞蹈场面。乐舞经严密配合,逐渐展现周代恢宏大度的气质,希望孔子昔日所称《韶》之尽善尽美,能在今日展现一二,也期望透过周代封国的燕文化能丰富北京的文化厚度。

演出团队介绍

一、中国音乐学院雅乐团

中国音乐学院雅乐团,成立于2011年6月,现有成员50余人。雅乐的故乡是中国,而随着清代朝廷统治的结束,雅乐几乎消失殆尽。在文化与价值被物质及利益尽情侵蚀的今天,重新建立中国人本有的天地理念,找回我们荒废已久的文化精神,是这代音乐人必须倾力而为的重任。中国音乐学院雅乐团的建立就是秉承着这样的信念成长起来的一个被割裂在音乐教育体系之外的乐团。

乐团分乐队与歌舞队,前期着重于重建古燕国的雅乐。乐团除了练习各自专长外,还有礼仪、读经、仪态及中国文化的修习课程。

二、台湾南华大学雅乐团

雅乐团为南华大学专属乐舞队,成立于1996年8月,现有成员40余人。旨在实行"礼乐治校"的理念,建立本校礼乐象征,为此,特别设计规画一个与现代国乐团完全不同的乐团,能够提供学生一个认识古代乐器,学习中国礼节仪式,从认识与了解古代礼乐文化到落实现代的生活教育,成为本校师生神圣的标志。平时配合学校各种场合的需要,举行庄严隆重的典礼仪式,并指导师生学习中国古典乐器,以音乐作为道德熏习。希望能透过有效的"礼乐训练",增进学员对中国传统礼乐之更深的体会,使之成为"种子",将礼乐的精神带回每个角落。雅乐团主要分为四队:乐队、鼓队、琴队、舞队。

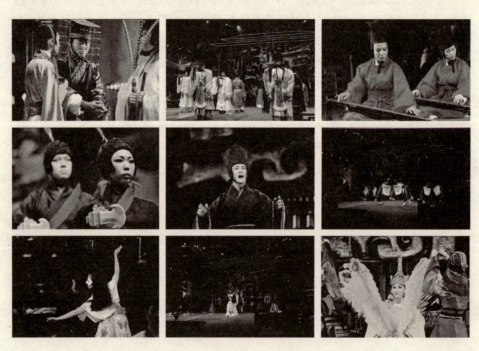

亚洲宫廷乐专场音乐会

演出时间：2013年10月10日 19:30
演出地点：中国音乐学院国音堂音乐厅

亚洲宫廷乐专场音乐会
节目单

日本宫廷乐（演出：日本天理大学）

1. 兰陵王　　*Bugaku : Ranryo-o, King Lan Ling*

韩国宫廷乐（演出：韩国汉阳大学笛子正乐及大吹打保存协会）

2. 大吹打
3. 上灵山（笛子独奏）
4. 寿齐天（管乐合奏）

柬埔寨宫廷乐（演出：柬埔寨古典舞高棉艺术团）

5. *SATHUKAR*
6. 天女（阿布莎）
7. *SNAENG*
8. *CHUET CHIN*
9. *LAO CHAOM CHAN*
10. *NEANG NEAK*

越南宫廷乐（演出：越南顺化音乐学院雅乐团）

11. *Tam luân cửu chuyển* 三轮，九变奏曲
12. *Duo of Drum and Oboe: Promenade in spring*
　　　鼓和双簧管二重奏：春天散步
13. *Thập thủ liên hoàn* 十连曲

印尼宫廷乐（演出：印尼日惹舞蹈团（YDG））

14. *Sekar Pinuja* 谢卡尔
15. *Raja Manggala* 拉贾孟嘉拉
16. *Tedhak Saking* 震动
17. *Mega Mendung* 超级玛葛

演出节目介绍

1. 兰 陵 王

　　北齐高长功由于容貌美丽，因而戴上狰狞面具冲锋杀敌。据说，此曲于西元564年，由将士们为称赞其功绩而做。

2. 大 吹 打

　　又称之为武宁之曲。以管乐器和打击乐器为主，它属于宫廷外使用的音量较大的音乐。主要用于皇帝的活动、军队的进行或凯旋仪式。

3. 上 灵 山（笛子独奏）

　　《上灵山》为八个组曲中的第一曲，以很慢的节拍演奏。此曲出现于朝鲜朝前期，后经多次变化流传至今，是一曲带有朝鲜朝书生们孤独精神韵味的音乐。通过音乐可以领略从笛子短短的竹管奏出的刚直不阿而又柔软的曲调。

4. 寿 齐 天（管乐合奏）

　　寿齐天，又称井邑或横指井邑。它与"井邑"一词有关联，用于处容舞的伴奏音乐，也有人认为它是新罗时代的作品。但是从前腔、后腔、过篇等形式，以及用于高丽时代出现的鼓舞的伴奏曲，更多人则认为它是高丽时代以后的音乐作品。

5. SATHUKAR

　　此曲是用于仪式开始或者为开始一场音乐会而对诸神做的祷告时的音乐。

6. 天 女（阿布莎）

　　阿布莎是一种创作于20世纪中期的古典舞蹈，该舞蹈将在柬埔寨古代砂岩寺庙中的浅浮雕（包括著名的吴哥窟）中描绘的天堂中的仙女带入现实生活之中。

7. SNAENG

　　吹水牛角的意思，用来唤醒山间的精灵。

8. CHUET CHIN

　　此曲曲调出自柬埔寨宫廷娱乐的旋律，音乐与乐器之间的呼唤与回应为此曲的主要特征。

9. *LAO CHAOM CHAN*

此曲题目意为"老挝人赏月",描写的是满月的美丽与宁静。

10. *NEANG NEAK*

这是由索菲兰·奇姆·夏皮罗于 2005 年精心设计的古典舞蹈,描绘的是一位用自己的尾巴奋力搏斗的蛇女神。

11. *Tam luân cửu chuyển* 三轮,九变奏曲

本曲是 Đại nhạc(大乐)的一个主要组成部分。该部分乐曲是为鬼而演奏的,用来主持并见证诸如天地祭祀仪式、皇家祭祖庙仪式等国家仪式,并完成和平与富贵祷告。

12. *Duo of Drum and Oboe: Promenade in spring*
鼓和双簧管二重奏:春天散步

这是一个含有三个组成部分的组曲:Mã vũ(马之舞)、Kèn Bóp(双簧管之曲)以及 Tẩu mã(奔马),是 Tuồng 剧院音乐中经常演奏的曲目。

13. *Thập thủ liên hoàn* 十连曲

本曲是 Tiểu nhạc(小乐)的组曲,用于国家级别的皇家宴会接待。

14. *Sekar Pinuja*

这个舞蹈根据苏丹皇宫舞蹈改编。

15. *Raja Manggala*

此曲是君主进入公众聚集场所时演奏的。

16. *Tedhak Saking*

此曲是当君主回归到他的私人住宅时演奏的。

17. *Mega Mendung*

当这首音乐演奏时,听众通常会有平静、舒适和安宁的感受。

演出团队介绍

日本天理大学雅乐部

天理大学雅乐部成立于1951年，目的为研究、学习以及演出雅乐。成立至今，不仅在日本各地演出，亦曾造访过中国、韩国、中国台湾、美国、印度尼西亚、德国、墨西哥等地，足迹遍及各大洲。1980年起，录制NHK相关纪录片，并陆续恢复及创新雅乐剧目。由于对保存文化贡献良多，曾获得官方奖项。

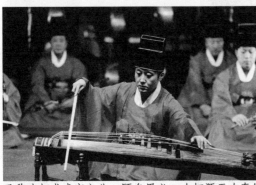

韩国汉阳大学笛子正乐及大吹打保存协会

本保存协会是一个继承传统音乐大吹打和笛子正乐的组织，是一个以传承和保存专用于国王车队的大吹打和官廷宴会的笛子正乐为目的，由笛子演奏会员组成的文化财产团体。大吹打是以吹打与细乐为主的大规模军乐，又称吹打或武宁之曲。顾名思义，吹打源于吹奏的"吹"和打击的"打"字。但是，吹打是由吹奏乐器和打击乐器组成，这并不意味着除了弦乐器以外的所有乐器都包括其中，而吹打乐由吹奏乐器与打击乐器中的特定乐器所组成。

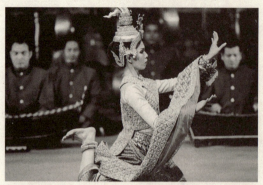

柬埔寨古典舞高棉艺术团

高棉艺术团是柬埔寨著名的舞蹈和音乐剧团，位于金边市郊 Takhmao 的高棉艺术剧院，由 25 位成员组成。它是一个重要的培训、考察、创作和表演区域性资源和国际中心。该艺术团专注于开发并表演索菲兰·奇姆·夏皮罗的原创舞蹈艺术，致力于对符合柬埔寨古典舞蹈标准的作品的复兴与编写，并在世界范围教授柬埔寨古典舞蹈和音乐的背景知识与技巧。

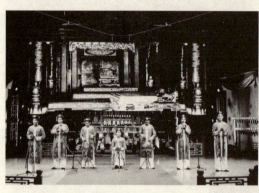

越南顺化音乐学院雅乐团

作为越南封建王朝的一种学术音乐，Nhã nhạc（雅乐）被认为是在宫廷仪式中演奏的正统国家音乐。在越南封建王朝的扶植与培育下，Nhã nhạc 已成为一种王权、长寿与富贵的象征。关于乐器的使用方法、演奏风格和组成内容等的要求都做出了严密的规定，反映了能折射出当时封建制度哲学思想的审美高标准。

自从 13 世纪于越南创建以来，Nhã nhạc 在阮朝（1802—1945 年）达到了其顶峰时代。其中包含 Đại nhạc（大乐）和 Tiểu nhạc（小乐）。Nha nhac 的特殊价值已被联合国教科文组织于 2003 年 11 月 7 日认定为"人类口头和非物质文化遗产杰作"。

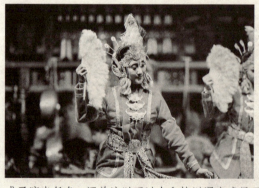

印尼日惹舞蹈团（YDG）

该团是一个致力于保存并向国际观众传播印度尼西亚古典传统舞蹈和音乐的非营利机构。自从其于 2009 年建立时起，该机构已在日本的京都和福冈以及中国台湾（2010）圆满完成了演出任务，并于最近的 2013 年 3 月 2—6 日在曼谷文化中心完成了由 Seameo-Spafa 主办的演出。日惹舞蹈团不仅完成了演出任务，还关注以研讨会和培训课方式展开的舞蹈教育活动。因此，他们的演出节目在出台并为观众所欣赏之前几乎都需要经过研讨与培训阶段。他们的表演风格是新颖的、正宗的、地道的并且是独特的，并遵循联合国教科文组织的无形遗产标准（联合国教科文组织文化多样性声明，第 7 条）。日惹舞蹈团（执行董事）是联合国教科文组织的以法国为基地的国际舞蹈委员会的成员之一。

瞿小松乐坊：心心南管乐坊

演出时间：2013年10月11日 14:00
演出地点：中国音乐学院国音堂歌剧厅

心心南管乐坊

节目单

1. 南音传统指套《记相逢》 上四管排场

2. 诗词南音（南宋李清照词）
 添字采桑子·窗前谁种芭蕉树
 如梦令·常记溪亭日暮
 如梦令·昨夜雨疏风骤
 凤凰台上忆吹箫·香冷金猊，被翻红浪，起来慵自梳头
 声声慢·寻寻觅觅，冷冷清清，凄凄惨惨戚戚

演出节目介绍

一、南音传统指套《记相逢》 上四管排场

典故出自《玉簪记》潘必正与陈妙常的故事。南宋书生潘必正,其姑母为金陵女贞观观主。必正应试落第,寄居观中。一日道姑妙常奏琴,必正以情挑之,两人遂相爱。观主察觉后,恐败清规,促必正再次赴试。妙常雇小舟追至江心送别,两人互赠玉簪、鸳鸯扇坠为表记。后必正及第授官,终与妙常结为夫妻。本套曲为妙常所唱,表达秋江送别后,妙常对必正的相思恋情。

二、诗词南音(南宋李清照词)

添字采桑子·窗前谁种芭蕉树

作者通过雨打芭蕉引起的愁思,表达了作者思念故国、故乡的深情。上片咏物,借芭蕉展心,反衬自己愁怀永结、郁郁寡欢的心情和意绪。接着,再抓住芭蕉叶心长卷、叶大多荫的特点加以咏写。全词篇幅短小而情意深蕴,语言明白晓畅,能充分运用双声叠韵、重言叠句以及设问和口语的长处,形成参差错落、顿挫有致的韵律;又能采用寄景抒情、寓情于景的写作手法,抒发国破家亡后难言的伤痛;用笔轻灵而感情凝重,体现出漱玉词语新意隽、顿挫有致的优点。

如梦令·常记溪亭日暮

这首《如梦令》以李清照特有的方式表达了她早期生活的情趣和心境,境界优美怡人,以尺幅之短给人以足够的美的享受。这首小令用词简练,只选取了几个片断,把移动着的风景和作者怡然的心情融合在一起,写出了作者青春年少时的好心情,让人不由想随她一道荷丛荡舟,沉醉不归。正所谓"少年情怀自是得",这首诗不事雕琢,富有一种自然之美。

如梦令 · 昨夜雨疏风骤

这首小令是李清照的奠定"才女"地位之作,轰动朝野。传闻就是这首词,使得赵明诚日夜相思,充分说明了这首小令在当时的动人之情。又说此词是化用韩偓《懒起》诗意。韩诗曰:"昨夜三更雨,临明一阵寒。海棠花在否?侧卧卷帘看。"但李清照的小令较原诗更胜一筹,入木三分地刻画了少女的伤春心境。这首小词只有短短六句三十三言,却写得曲折委婉,极有层次。词人因惜花而痛饮,因情知花谢却又抱一丝侥幸心理而"试问",因不相信"卷帘人"的回答而再次反问,如此层层转折,步步深入,将惜花之情表达得摇曳多姿。

凤凰台上忆吹箫·香冷金猊，被翻红浪，起来慵自梳头

词牌以传说中萧史与弄玉吹箫引凤故事为名。最早见于晁补之之词，但以李清照的词作《凤凰台上忆吹箫·香冷金猊》最为著名。这首词大概作于词人婚后不久，赵明诚离家远游之际，写出了李清照对丈夫的深情思念。

声声慢·寻寻觅觅，冷冷清清，凄凄惨惨戚戚

满纸呜咽，愁情重叠。词的起调用了十四个叠字连贯而下，如珠走玉盘，琴发哀声。国破夫亡，金兵南侵浙东，女词人孑然一身，她渴望寻觅已失去的美好生活，以取得精神上的安慰，而四周一片冷冷清清，使其心境更陷入凄惨悲戚的深渊中。这里有动作、有感觉、有心境，声情急促，一气贯注。通过秋景秋情的描绘，抒发国破家亡、天涯沦落的悲苦，具有时代色彩。在结构上打破了上下片的局限，全词一气贯注，着意渲染愁情，如泣如诉，感人至深。首句连下十四个叠字，形象地抒写了作者的心情。下文"点点滴滴"又前后照应，表现了作者孤独寂寞的忧郁情绪和动荡不安的心境。全词一字一泪，缠绵哀怨，极富艺术感染力。

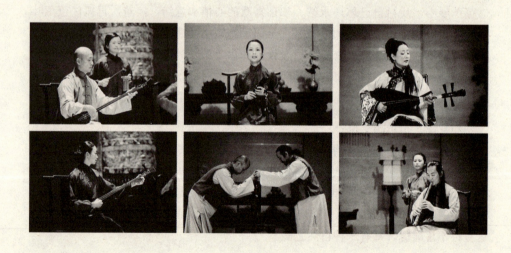

演出单位介绍

心心南管乐坊

南管为中国最古老的乐种之一，秉承唐大曲遗规，至今以"音乐活化石"之名活跃于闽南、中国台湾及东南亚华人地区。近年南管在两岸乐人的努力下，逐渐复苏南管古典风貌，更因与当代艺术的融合，强化了南管立足于当代的生命力。

创办人王心心成长于福建泉州的南管世家，长年累积及沉淀的艺术素养及演出功力，堪称闽南南管最纯正的代表，但王心心不固守旧局，在深厚的专业上追求更高的艺术突破，

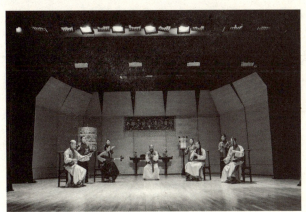

从曲风的实验、题材的扩张，到灯光舞台的现代设计，每年都让南管演出有令人意想不到的风貌。自2003年以来，《琵琶行》《葬花吟》《声声慢》等一系列南管诗系列的创作，结合唐诗宋词的南管曲韵，更将南管从民间音乐体系提升到人文音乐的层次。

2003年，王心心创立心心南管乐坊，除了致力于恢复清音雅乐的传统外，也尝试让南管在当代社会有新的展现面貌。陆续合作的跨领域艺术家包括编舞家林怀民、罗曼菲、吴素君，指挥家简文彬及古琴演奏家游丽玉。2010年首度尝试跨国合作，与法国歌剧导演卢卡斯·汉柏斯合作创新南管歌剧《羽》。

心心南管乐坊精益求精，在跨界的同时不忘本质，精湛的唱功，结合台湾剧场精英的专业演出，呈现了南管最精粹完美的一面，更期许能因此激发出国人对地方文化发展的思考及传统艺术的兴趣。

应国宫廷乐及内蒙古宫廷乐阿斯尔

演出时间：2013年10月11日 19:30
演出地点：中国音乐学院国音堂音乐厅

应国宫廷乐及内蒙古宫廷乐阿斯尔
节目单

应国宫廷乐
1. 应国封建
2. 应汝淳风
 演唱：马利利 王珠峰　独舞：李翔
3. 应侯祭祖
4. 应氏雍雍
 独唱：马利利　领舞：李翔

内蒙古宫廷阿斯尔
1. 苏鲁锭祭祀
2. 潮尔歌曲《圣主成吉思汗》
3. 八音（巴布尔）阿斯尔演奏
4. 宫舞《珠岚》
5. 雅托克与潮尔合奏《太仆寺阿斯尔》
6. 呼麦说唱《满者拉汗赞》
7. 阿都沁（牧马群）阿斯尔合奏
8. 男群舞《得卜色》
9. 大帐宴歌

演出节目介绍

应国宫廷乐

古老的应国是西周王朝的一个重要方国,地处河淮,勾连南北,对藩卫周室、传承周礼起过重要而积极的作用。虽然历史文献中并没有关于应国完整而系统的记载,但我们仍然可以在一些历史的折光中看到古应王国曾经的辉煌与伟大,看到了古应王国在钟磬琴瑟中对礼乐文明的创造与传承。

1. 应国封建

武王伐纣的烽烟渐趋消散,巩固周室的分封正在进行。王宫肃然,相士恭敬,钟鼓齐鸣,礼乐融融!应侯受封东行,从此开启了古应王国绵延数百年的辉煌历程。

2. 应汝淳风

古应的汝水是先秦文明中一条清澈的河流,无论民妇的相思,抑或征夫的英勇,都在涣涣的汝水里沉淀成醉人的醇香。《诗经·汝坟》里"既见君子,不我遐弃"的思念与遥想,浸透了应汝风情的淳朴与芬芳。

《诗经·国风·汝坟》
遵彼汝坟,伐其条枚;未见君子,惄如调饥。
遵彼汝坟,伐其条肄;既见君子,不我遐弃。
鲂鱼赪尾,王室如毁;虽则如毁,父母孔迩。

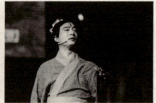

3. 应侯祭祖

古穆肃雍的祭庙,钟鼓喤喤,磬莞将将,虔诚认真的相士正助祭应侯,穰穰之福,思皇多佑。那抑扬铿锵的韵律,那舒缓悠长的语气,体现了应国人民对先王赐福的感恩之心。

4. 应氏雍雍

　　礼乐文明的践行，促进了应国的发展，给应国带来了繁荣！《诗经·下武》"应侯顺德"的美誉正是其敬天、尊礼、和洽臣民盛世之景的反映。古应国的先民们用勤劳与智慧，绘就了一幅应世雍雍的壮丽图景！

　　《诗 经 · 周 南 · 桃 夭》

　　　桃之夭夭，灼灼其华。之子于归，宜其室家。
　　　桃之夭夭，有蕡其实。之子于归，宜其家室。
　　　桃之夭夭，其叶蓁蓁。之子于归，宜其家人。

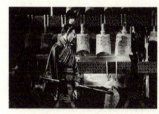

内蒙古宫廷阿斯尔

1. 苏鲁锭祭祀

　　苏鲁锭是蒙古民族的灵魂支柱、精神象征，最为神圣；苏鲁锭祭祀庄严而隆重。白色苏鲁锭为"天神"，意味着苍天保佑，人间太平吉祥、幸福安康，而黑色苏鲁锭为"战神"，意味着蒙古民族所向无敌、战无不胜。

2. 潮尔歌曲《圣主成吉思汗》

　　潮尔歌曲是蒙古族长调民歌合唱艺术的经典，也是中华民族声乐发展史上绝妙的特证。潮尔歌曲结构非常完整，内容和形式高度统一，艺术表现手法独特、多种，是具有高度发展水平和稳定形态的一种合唱形式。

3. 八音（巴布尔）阿斯尔演奏

　　"八音"原意为八种系列乐器名称，后来逐渐演绎为不同曲调的名称；蒙古族的八音阿斯尔是从蒙古族"八音套曲"演绎而来，成为蒙古族宫廷音乐曲目，传承至今。

4. 宫舞《珠岚》

　　主题音乐《古勒查干阿斯尔》，表演者宫廷舞女8～12人。

5. 雅托克与潮尔合奏《太仆寺阿斯尔》

清政府对蒙古察哈尔地区实行总管制之后，阿斯尔逐渐从宫廷流传至民间，成为民间原生态艺术。察哈尔八旗和四个牧群均有了各具特色的多种阿斯尔。太仆寺阿斯尔是太仆寺牧群的阿斯尔。

6. 呼麦说唱《满者拉汗赞》

呼麦又名"浩林·潮尔"，是一种神奇的喉音演唱艺术，纯粹用人体的发声器官，在同一时间里唱出两个或两个以上的声部，形成罕见的多声部形态。这在声乐艺术史上绝无仅有，有人称赞"高如登苍穹之巅，低如下潮海之底，宽如大地之边"，是天籁之音。

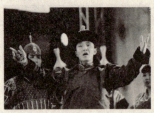

7. 阿都沁（牧马群）阿斯尔合奏

内蒙古·镶黄旗于2005年被自治区命名为"中国阿斯尔音乐之乡"，乌兰牧骑也成为"蒙古族阿斯尔音乐传承基地"，他们为了传承和保护这一民族文化艺术之瑰宝做出了积极努力。《阿都沁阿斯尔》是具有代表性的阿斯尔音乐之一，也是镶黄旗当地最为流行的民间音乐。

8. 男群舞《得卜色》

《得卜色》舞是蒙古族宫廷舞蹈，舞蹈展示了蒙古勇士的勇猛，表现了他们南征北战、开疆拓域、雄居世界的壮举。

9. 大帐宴歌

《大帐宴歌》是蒙古族宫廷乐舞，有美妙动听的阿斯尔乐曲，有震撼心灵的潮尔歌曲，又有如清风、似彩云的宫舞，还有奇特而高雅的"无词歌"演唱；当乐手们演奏完一段阿斯尔乐曲之后，长调歌手特意演唱一首"伊洛格桑"（无词，专家称为东方的"无词歌"），演唱完毕乐手们继续演奏"阿斯尔"。

 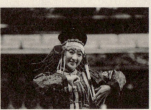

演出团队介绍

平顶山学院雅乐团

平顶山学院在对我国礼乐文化研究的基础上,创建了雅乐团。雅乐团由乐队、歌队、舞队组成,表演人员100余人,均为本校专业教师和学生。雅乐团秉承"礼乐相和"的精神,重点排演具有中原古韵风格的宫廷雅乐,目前首先推出的是表现西周时期应国礼乐的专场演出。

雅乐团的筹建与发展,曾得到台湾南华大学雅乐团团长周纯一、国家一级作曲家方可杰、武汉音乐学院教授谭军、国家一级编导文祯亚、武汉音乐学院教授丁承运、陕西师范大学音乐学院副院长程鹏民、古琴演奏家宋大年、郑州大学教授陈燕等专家学者的悉心指导。

雅乐团采用中国传统乐器展现千年雅乐风貌,其中包括仿制的河南省平顶山市叶县出土的许公宁编钟、编磬及建鼓、瑟、古琴、骨笛、埙等古乐器。它们相和而鸣,雅声叠涌,共同演绎了一幕高尚典雅的古应风云。

蒙古族阿斯尔乐团

蒙古族历来是欢歌乐舞的民族,早在大元王朝时期每当大汗高升、率兵出征、庆功庆贺、祝寿庆典、大帐宴会等大型活动时,无不既歌且舞;当时蒙古族宫廷乐舞十分高贵且规模宏大。据《礼乐志》记载:"元之礼乐,揆之于古,固有可谈,然自朝仪即起,规模严广,而人知九重大君之尊,至其乐声雄伟而宏大,又足以见一代兴王之象,其在当时,亦云盛矣。今取其可书者著于篇,作礼乐志。""大帐宴歌"阿斯尔乃日晚会将通过蒙古族宫廷乐曲"阿斯尔"、宫廷歌曲"潮尔"、宫廷舞蹈和祭祀礼仪等表演曲目,再现大元王朝"大帐宴歌"之魅力,展示了蒙古族宫廷乐舞昔日的风采。

"发现传统"系列丛书

礼乐重建：国人精神之求索

神乐署清代雅乐专场音乐会

演出时间：2013年10月12日 14:00
演出地点：天坛公园神乐署

神乐署清代雅乐专场音乐会

节目单

1. 关雎
2. 有瞽
3. 导迎乐
4. 玉殿云开
5. 踏摇娘
6. 皇都无外
7. 喜遇元宵
8. 太平令
9. 始平之章
10. 嘉平之章

演出节目介绍

1. 关 雎

选自《诗经·国风》，根据宋代《风雅十二诗谱》中的古谱创作改编，以悠扬动听的旋律来展现古人崇高的爱情观，追溯古人以诗言志、以乐载情的美好意境。

2. 有 瞽

选自《诗经·周颂》，展现了周成王祭祀先祖之前，宫廷乐师准备祭祀用乐的场景。此曲钟鼓齐鸣、柷敔齐奏，充分体现了古代礼乐并重的传统观念。

3. 导 迎 乐

清宫廷乐当中的卤簿乐。导迎乐队有吹管六人、吹笛四人、吹笙两人、云锣两人、导迎鼓一人、拍板一人，共十六人演奏。在祭祀、朝会诸多御驾仪仗前导中使用。

4. 玉 殿 云 开

清宫廷乐中的丹陛清乐。在清代，每当重大朝会活动大臣向皇帝进酒之时，会演奏《玉殿云开》。乐队设在太和门东侧，其中云锣两人、笛两人、管子两人、笙两人、杖鼓一人、手鼓一人、拍板一人，共十一人。空灵优雅的音乐悠然飘荡至太和殿，以背景的形式伴随着朝会仪式的进行。

5. 踏 摇 娘

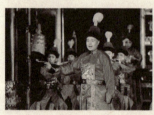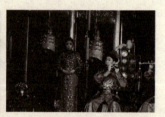

清宫廷当中的宴飨乐。每年在宫中举行盛大宴会庆典时，都会演奏蒙古笳吹乐，踏摇娘就是其中的一首。原曲只用胡笳、胡琴、口琴、筝四种乐器演奏。此曲在原曲的基础上，增加了配器，使演奏形式更加丰富。

6. 皇 都 无 外

清宫廷乐中的铙歌清乐，是皇帝在巡幸各地的途中，乐队骑在马上演奏的乐曲，多以吹打乐形式呈现。此曲原为清人填词，现被改编为女声独唱，以悠扬婉转的旋律展现了昔日燕京八景的秀美风景画卷。它是明清两朝举行祭祀、朝会及宴飨活动时所使用的音乐，也是中国古代最具典型意义的宫廷音乐，历史源远流长。曲子当中体现了"金声玉振"的特色：一字一音，有乐必有歌，突出了钟声

磬韵等。

7. 喜遇元宵

清宫廷乐当中的十番乐，为清代后宫中的娱乐性音乐。道光年间，宫廷乐师将《赏灯》曲谱改编为十番乐曲《闹元宵》，后更名为《喜遇元宵》，表现了人们庆祝元宵佳节的热闹场景。

8. 太平令

清代从民间传入宫廷的吹打乐，又称"德胜细乐"，主要在帝后起驾和回銮迎送时使用。乐曲大气磅礴、欢快热烈，表达了人们对太平盛世的颂扬和对美好生活的向往。

9. 始平之章

祭天大典共分九项仪程，分别是迎帝神、奠玉帛、进俎、初献、亚献、终献、撤馔、送帝神、望燎。《始平之章》就是圜丘祭祀第一项仪程"迎帝神"所演奏的乐章。

10. 嘉平之章

清代中和韶乐乐队共有207名乐舞生，其中79名乐生，128名舞生。祭祀舞

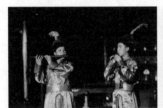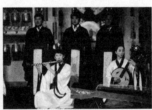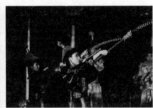

蹈仅在三献敬酒时使用。清代祭祀舞蹈分为文德舞和武功舞。在圜丘祭祀第五项仪程行亚献礼时会演奏《嘉平之章》，舞文德之舞。

演出团队介绍

天坛公园神乐署雅乐团

　　神乐署，位于天坛外坛西南侧，是明清两朝皇家演习祭祀礼乐的综合场所。其所培养的乐舞生承担京师各处坛庙的大中型祭祀活动；其所承载的中和韶乐，可上溯到周代的雅乐，直至明代初期将其正式更名为中和韶乐，为皇家专用的祭祀礼仪音乐。

　　天坛公园神乐署雅乐团于 2012 年 8 月正式成立，隶属于北京市天坛公园，现有成员 30 余人，是一个集研究、传承、展示于一身的综合性团体。作为目前国内专业展示中和韶乐以及清代宫廷乐的团体，乐团始终坚持"传承文化、创新发展"的理念，以传承弘扬雅乐文化为己任，为非物质文化遗产——中和韶乐的传承、传播发挥了重要的功用。天坛公园神乐署雅乐团秉承着三个唯一的理念，即神乐署——唯一的祭天礼乐学府、凝禧殿——唯一的韶乐演奏殿堂、雅乐中心——唯一的传承韶乐团队，对来自世界各地的游客进行服务接待、交流展示等工作，曾多次与韩国、越南、日本、中国台湾等海内外雅乐团及研究机构、专家学者进行交流，促进了雅乐文化在世界范围内的传播。

台湾汉唐乐府专场——艳歌行

演出时间：2013年10月12日 19:30
演出地点：中国音乐学院国音堂音乐厅

节目单

1. 艳歌行
2. 簪花记
3. 堂上乐
4. 相思吟
5. 满堂春

演出节目介绍

1. 艳 歌 行

根据传统"梨园戏"角色中,《小旦》婀娜娇俏之科步身段,描述秀丽佳人踏青嬉春之万种风情。

形　　式：乐舞

音　　乐：大谱《八展舞》

　　　　　序曲　西江月引
　　　　　第二乐章　夜游
　　　　　第三乐章　夜赏
　　　　　第四乐章　夜乐
　　　　　第五乐章　夜鸣

乐舞意象：有女怀芬芳　媞媞步东厢
　　　　　蛾眉分翠羽　明眸发清扬
　　　　　丹唇翳皓齿　秀色若珪璋
　　　　　巧笑露欢靥　众媚不可详
　　　　　令仪希世出　无乃古毛嫱
　　　　　头安金步摇　耳系明月珰
　　　　　珠环约素腕　翠羽垂鲜光
　　　　　文袍缀藻黼　玉体映罗裳
　　　　　容华既已艳　志节拟秋霜

（傅玄：《艳歌行有女篇》）

2. 簪 花 记

根据传统"梨园戏"《大旦》文雅端庄之科步身段,描述靓丽女子,春锁深闺之落寞凄情。

形　　式：乐舞

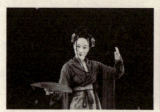 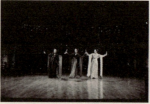

音　　乐：大谱《梅花操》
　　　　　第三乐章　点水流香
　　　　　第四乐章　联珠破萼
　　　　　第五乐章　万花竞放
歌　　词：暗想暗猜，思想情郎，
　　　　　思想情郎，真个风流体态。
乐舞意象：燕姬妍　赵女丽　出入王宫公主第
　　　　　倚鸣瑟　歌未央
　　　　　调弦八九弄　度曲两三章
　　　　　唯欣春日永　讵愁秋夜长
　　　　　歌未央　倚鸣瑟
　　　　　轻风飘落蕊　乳燕巢兰室
　　　　　　　　　　　（南朝陈·顾野王：《艳歌行》）

3. 堂上乐

传统南音古乐"上四管"演奏排场，恰似"丝竹相和，执节者歌"，汉代宫廷音乐《相和大曲》之演奏形态。音乐：《相思引》。

4. 相思吟

采自梨园戏《高文举》之经典段"玉真行"一折，以汉代相和歌演唱形态："一人唱，三人和"之排场，衬托独舞者于六米见方之勾栏小台，表现旅途沧桑、愁思牵绊之情态。曼妙之舞容，浑然之和歌，并以独步艺坛之"足鼓"领奏，将梨园传统身段《十八步雨伞科》之舞蹈风采尽致展露，充分呈现了南管歌乐、梨园戏舞古雅出尘之美。

音　　乐：《岭路斜崎》
曲　　牌：短相思
乐舞意象：有美一人　婉如清扬　妍姿巧笑　和媚心肠
　　　　　知音识曲　善为乐方　哀弦微妙　清气含芳
　　　　　流郑激楚　度宫中商　感心动耳　绮丽难忘
　　　　　离鸟夕宿　在彼中州　延颈鼓翼　悲鸣相求
　　　　　眷然顾之　使我心愁　嗟尔昔人　何以忘忧
　　　　　　　　　　　　　　（魏文帝：《善哉行》）

5. 满堂春

以"下四管"中之打击乐器——四块，带出传统南管"上、下四管"大合奏之排场，恰似《周礼》"堂上琴瑟、管弦之歌，堂下四垂，钟声之调"合乐形态，表现谦恭和谐之礼乐精神。形式：打击乐舞，上下四管大合乐。曲牌： 锦板、满堂春。

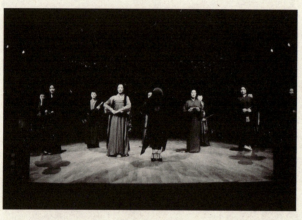

演出团队介绍
台湾汉唐乐府雅乐团

汉唐乐府雅乐团成立于1983年，由南管名家陈美娥创办于台北。秉持重建南管古乐于中国音乐史学术定位之宗旨，深入经典追本溯源著述立论，并培训音乐演奏、演唱及演艺人才，为日益式微薪传不易的南管界，注入新血活力。以明确的学术目标、深邃的文化精神、民族的音乐特质、古典的艺术内涵、粹练的唱奏演技，造就汉唐乐府沉蕴优雅的清新风格。

与各国顶尖现代舞团风格相较，汉唐乐府雅乐团以传统南管古乐及典雅梨园科步，所焠练出的——梨园乐舞，实现了古典与前卫并具"立足传统、再造传统"的文化理想，成功地塑造了具有普世美学价值的新古典艺术潮流。

闭幕式暨
《礼乐和鸣》多媒体音乐会

演出时间：2013年10月13日 19:30
演出地点：中国音乐学院国音堂音乐厅

《礼乐和鸣》多媒体音乐会
节目单

1. 周代雅乐《大武》
 作曲：刘青 编舞：冯靖评 文本整理：杨春薇 姜涛
 表演者：中国音乐学院雅乐团 男声独唱：阎峰 女声独唱：何怡

2. 中和韶乐《嘉平之章》
 表演者：天坛公园神乐署雅乐团

3. 唐代大曲《倾杯乐》《水鼓子》《夜半乐》
 表演者：金声国乐团

4. 汉乐府诗歌《凤求凰》
 表演者：王苏芬师生

5. 唐诗歌曲《夜·思》
 表演者：马金泉

6. 南管《心经》
 表演者：心心南管乐坊

7. 新雅乐乐舞《淑归》
 表演者：新雅乐府

8. 古诗词歌曲《静夜思》《桃源行》《山鬼》
 表演者：龚琳娜

演出节目及演出团队介绍

1. 周代雅乐《大武》

"武王即位,以六师伐殷。六师未至,以锐兵克之于牧野。归,乃荐俘馘于京太室,乃命周公为作《大武》。"在《周礼》中,以六大乐著称,即《云门》《咸池》《大韶》《大夏》《大濩》《大武》。六乐是以器奏、声歌、舞容组成,由大司乐亲自执教于国子与贵族,凡遇仪式用乐,天子与舞。《大武》为六乐中歌颂周武王武功和文德的大型乐舞,张国安先生根据史料考证,将《大武》定为七首乐歌组成:《昊天有成命》《时迈》《赉》《维清》《酌》《桓》《武》。

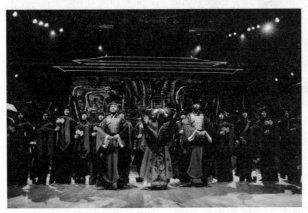

七成之历史考据:

一成《牧誓》《昊天有成命》:武王率领兵车三百辆,勇士三百人,在牧野与商作战,作了《牧誓》这篇战斗檄文,并以《昊天有成命》祭于郊外。

二成《时迈》:乃歌颂克商后武王封建诸侯,威震四方,安抚百神,偃武修文,从而发扬光大大周祖先功业诸事的乐歌。

三成《赉》:表现武王伐纣胜利后,班师回到镐京,举行告庙和庆贺活动,同时进行赏赐功臣财宝重器和分封诸侯等事宜的一场乐舞。封建诸侯是西周初年巩固天子统治的重大政治举措。据《史记》记载,武王在朝歌已封商纣之子武庚和武王之弟管叔、蔡叔,即所谓"三监",借以镇压殷国顽民,防止他们反叛。回到镐京以后,又进行大规模的分封活动。封建分为三个系列:一为以前历代圣王的后嗣,如尧、舜、禹之后。二为功臣谋士,如吕尚。三为宗室同姓,如召公、周公。据晋代皇甫谧统计,当时分封诸侯国四百人,兄弟之国十五人,同姓之国四十人。《赉》就是武王在告庙仪式上对所封诸侯的训诫之辞。

四成《维清》:此诗文句虽简单,但在《周颂》中地位却较重要:它是歌颂文王武功的祭祀乐舞的歌辞,通过模仿(所谓"象")其外在的征战姿态来表现其内在的武烈精神。称扬文王多以文德赞美其武功。

五成《酌》:此乐舞表现的是周公平定东南叛乱回镐京以后,成王命周公、召公分职而治天下的史实。当时天下虽然稳定,但仍不能令人放心,所以成王任命周公治左、召公治右,周公负责镇守东南,召公镇守西北,即所谓"戎狄是膺,

荆舒是惩"（《诗经·鲁颂·閟宫》）。

六成《桓》：此乐舞表现的是周公带成王东伐之后，回到镐京，大会四方诸侯及远国使者，举行阅兵仪式，即所谓"兵还振旅"，以扬天子之威的史实。《桓》诗即为举行阅兵仪式前的祷词。诗的核心就是扬军威以震慑诸侯，从而达到树立周天子崇高权威的目的。诗名为《桓》，"桓"即威武之貌。诗的语言雍容典雅，

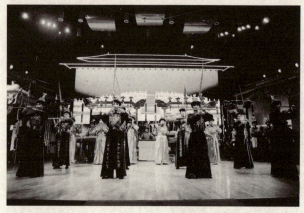

威严而出之以和平，呈现出一种欢乐的氛围，涌动着新王朝的蓬勃朝气。

七成《武》：此乐舞是时王（成王）对周武王完成克商大业的赞美，直陈武王继承文王遗志伐商除暴的功绩，诗歌的语言运用上深有一波三折之效，涌动着一种高远宏大的气势。

2. 中和韶乐《嘉平之章》

清代中和韶乐乐队共有207名乐舞生，其中79名乐生，128名舞生。祭祀舞蹈仅在三献敬酒时使用。清代祭祀舞蹈分为文德舞和武功舞。在圜丘祭祀第五项仪程行亚献礼时演奏《嘉平之章》，舞文德之舞。

3. 唐代大曲《倾杯乐》《水鼓子》《夜半乐》

《倾杯乐》又称《倾杯乐大曲》。据敦煌卷子中所抄寇骥七律一首《往河州使纳鲁酒四赋》中，有"驿

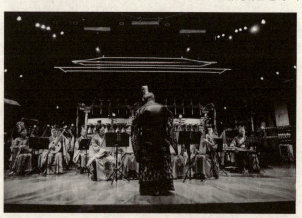

骑骖'走覃'谒相回，笙歌烂漫舞倾杯"之句，可见当日《倾杯乐》在河西一带的歌舞中曾盛行之情景。

《水鼓子》是敦煌琵琶谱中的一首乐曲。成谱于唐代，由于使用了特殊的文字符号记谱，使敦煌琵琶谱千余年无人破解。直到20世

纪80年代，由叶栋成功解译。这可称为当代中国音乐史史学研究的一件大事。

《夜半乐》据宋《乐府杂录》载："明皇自潞州入平内难，领兵入宫后撰夜半乐曲。" 该曲节奏铿锵，曲调明快流畅。全曲以典型的雅乐音阶谱就。

演出团队：金声国乐团

　　金声国乐团是金融街社区教育学校重点培育发展的大型精品民族乐团，现有注册团员上百人。由中国著名作曲家张福全老师担任艺术总监，张福全、李婷婷和兰添担任乐队指挥。金声国乐团结合"醇亲王府"的校园风貌，定位为以演奏宫廷雅乐和传统民族音乐为主要内容的特色团队。奥运期间，乐团接待了韩国首尔模范市民代表团，与美国社区、大学生管弦乐团在中山公园音乐堂进行交流演出，接受中央电视台、北京电视台等多家电视台专访。编创了《盛世雅乐》《悦舞欢歌》《华韵流芳》《陈醇与新酿》等大型专场演出。

4. 汉乐府诗歌《凤求凰》

　　相传由汉代文学家司马相如作词制曲，演绎了他与卓文君的爱情故事。

主要表演者：王苏芬

　　王苏芬，中国音乐学院声乐教授，硕士生导师，著名女高音歌唱家，国家一级演员，中国古典诗词歌曲演唱和普及专家，现任中国音乐学院古曲研究中心主任。

5. 唐诗歌曲《夜·思》

　　词出自李白诗《静夜思》，由中国音乐学院作曲家张筠青教授谱曲、配器。作曲家根据古诗传达的情感，将传统和声与现代对位技法和中国传统密切结合，制成这首既不拘泥于传统又带有古雅的中国传统意境的现代艺术歌曲。

表演者：马金泉

　　马金泉，著名男中音歌唱家，中国音乐学院声乐歌剧系教授，研究生导师。

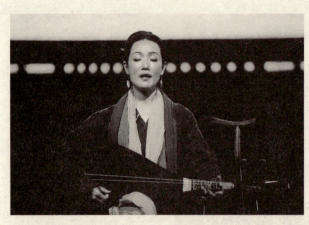

6. 南管《心经》

《心经》，全称《摩诃般若波罗蜜多心经》，这部经在佛教三藏中的地位殊胜，相当于释迦牟尼佛的心脏。在本场演出中，南管名家王心心演唱由她本人根据南管风格谱曲填词的《心经》。

7. 新雅乐乐舞《淑归》

此乐舞为仪式性乐舞，在舞者"端庄、肃静"的仪态与"行列得正、进退得齐"的舞姿中，初步展现了中国古典乐舞"舞以相和"的精神境界。

此乐"乐而不淫、哀而不伤"，此舞"曲而有直，直而不倨"。三段乐舞体现了古代雅乐舞蹈之三种境界——"乐人、乐治、乐天地"，以及女子"端庄、静贤、庄重"之气象。

演出团队：新雅乐府

新雅乐府，由古典音乐演唱家、中央民族大学副教授哈辉创建，旨在结合传统元素创作"静雅、古雅、典雅、清雅"之乐，具有中国古典音乐的"幽远、空灵、静怡"之美。

8．古诗词歌曲《静夜思》《桃源行》《山鬼》

　　三首歌曲均由作曲家老锣根据中国古诗词谱曲而成。

　　《静夜思》出自李白同名五言诗。歌曲以静雅的曲风彰显了静夜之美。

　　《桃源行》出自王维同名七言乐府诗。描述的是陶渊明《桃花源记》的故事，表达了诗人对世外桃源的向往。音乐风格以清逸著称。

　　《山鬼》出自屈原楚辞，描绘的是一位极富气质的美女，一说是一位神女。

表演者：龚琳娜

　　龚琳娜，歌唱家，中国新艺术音乐创始者和奠基人，活跃在当代世界音乐舞台，被誉为"灵魂歌者"和"真正的歌唱家"。代表作有《静夜思》《忐忑》等。

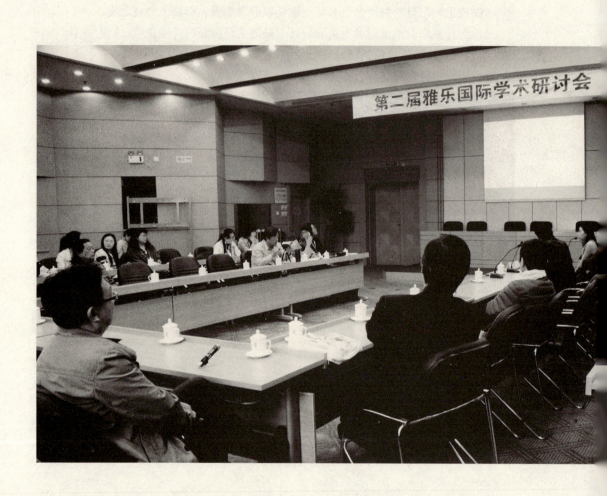

第五届北京传统音乐节

论坛及研讨会

1. 第二届雅乐国际学术研讨会
2. 全国艺术院校院（校）长论坛
3. 首届乐教文化国际学术研讨会

第二届雅乐国际学术研讨会

时间：2013年10月10—11日
地点：国音堂歌剧厅、京民大厦

主题发言　主持人：周纯一

发言人：

1. 佐藤浩司（日本）：日本雅乐的传承与其艺术形式
2. 金裕锡（韩国）：韩国雅乐
3. Sophiline Cheam Shapiro（柬埔寨）：高棉品皮特音乐的历史与现在
4. Phan Thuan Thao（越南）：越南雅乐音乐会中的乐器和演奏规律
5. Triyono Bramantyo（印度尼西亚）：印度尼西亚的民族音乐学

第一分论题　各国雅乐　主持人：沈洽　评议人：赵维平

发言人：

1. 山口修：越南雅乐和日本雅乐的未来可能性
2. PhanThuanThao：越南雅乐综述
3. 李淑姬：朝鲜初期雅乐的来源和演变革新

第二分论题　雅乐理论

第一组　主持人：赵为民　评议人：丁承运

发言人：

1. 赵维平：古乐复原的思考
2. 田耀农：南宋《中兴礼书》的雅乐乐谱与译谱
3. 项　阳：对中国传统礼乐认知的几个误区
4. 田瑞文：雅乐的复古与复元古
5. 张国安：先秦雅乐观

第二组 主持人：方建军 评议人：修海林

发言人：

1. 罗艺峰：从柷敔的器用及思想内涵看雅乐在东亚的文化可公度性
2. 丁承运：古瑟的审美取向与其在雅乐中的应用
3. 汪晓万：民国年间婺源祀孔仪式及音乐初探
4. 李元龙：《中和韶乐》传承中华礼乐文化的历史价值

第三分论题 雅乐重建

第一组 主持人：赵为民 评议人：周纯一

发言人：

1. 方建军：雅乐重建的内容、方法和意义
2. 张维良：雅乐重建对国乐发展的思考
3. 蔡璨煌：乐以载道？台湾文化复兴运动期间的礼乐重建经验
4. 陈文革：是"失实求似"还是"失事求是"？

第二组 主持人：赵维平 评议人：蔡璨煌

发言人：

1. 周纯一：雅乐重建的理论架构
2. 杨春薇：中国音乐学院雅乐团实践中的反思
3. 张雅婷：雅乐重建管理经营模式之探讨
4. 王　玲：中和韶乐在天坛神乐署的传承和发展

第三组 主持人：蔡璨煌 评议人：田耀农

发言人：

1. 李幼平：宋代大晟雅乐编钟的复原研究
2. 陈玉秀：雅乐舞结构的解构与重构
3. 王任亚：试论地方高校在雅乐重构中的作为——以平顶山学院为例
4. 刘　伟：高校重构传统雅乐的实践与学科创新
5. 艾春华、江帆、艾曙光三位参与讨论

全国艺术院校院（校）长论坛

时间：2013 年 10 月 10 日
地点：京民大厦

主题：传统文化与当代艺术院校的发展　　主持人：闫拓时

1. 中央音乐学院副院长叶小纲教授
2. 上海音乐学院院长许舒亚教授
3. 沈阳音乐学院院长刘辉教授
4. 星海音乐学院院长唐永葆教授
5. 内蒙古艺术学院院长李玉林教授
6. 中国台湾南华大学校长林聪明博士
7. 密歇根大学副校长 Lester Monts 博士
8. 武汉音乐学院副院长刘永平教授
9. 天津音乐学院副院长方建军教授
10. 北京大学艺术学院院长王一川教授
11. 北京师范大学艺术与传媒学院书记兼院长周星教授
12. 密歇根大学孔子学院院长林萃青教授
13. 中国台湾南华大学民族音乐学系主任周纯一博士
14. 新疆师范大学音乐学院院长张欢教授
15. 广州大学音乐舞蹈学院院长马达教授

首届乐教文化国际学术研讨会

时间：2013年10月12日
地点：京民大厦

主论坛 I（会议主题发言）　　主持人：谢嘉幸

1. 彭　林：诗教与乐教
2. 龚鹏程：乐教卮言
3. 秋　风：文教中的乐教
4. 罗艺峰：大乐与大地同和——谈古代乐教的教育理念与特色
5. 朱翔非：传统乐教与心性修养
6. 项　阳：周代国家礼乐教育相关问题辨析及启示

第一分论坛　中华古代"乐教"文化讨论　　主持人：丁旭东

1. 祁海文：《吕氏春秋》"乐论"的乐教意义
2. 王德岩：诗乐的合分与乐教的维度——《乐记》与《诗大序》合论
3. 丁旭东：《周礼》乐教文化考论
4. 王　玲：乐教何以育德
5. 高　扬：《诗经》中的乐教与礼教

第二分论坛　中国"乐教"活态现状考察　　主持人：杨和平

1. 周纯一：台湾乐教文化发展现状
2. 蔡璨煌：月以载道？台湾文化复兴运动期间的礼乐重建经验
3. 马海生：闽南传统乐舞传承与创新现状研究
4. 高　颖：乐教的现代复兴与国学启蒙教育
5. 徐　熳：赫哲族说唱艺术与地方民族文化传承
6. 吕　鹏：西北地区"乐教"活态文化现状考察
7. 葛兆远：华东地区"乐教"活态文化现状考察

第三分论坛　新"乐教"理论建构与实践探索　主持人：冯哲

1. 张祥龙：试论孔子闻《韶》有悟
2. 辜正坤：从中西文化比较看乐教
3. 李文亮：中国乐教文化
4. 赖贤宗：音乐美学诠释学与当代"乐教"之文化考察
4. 杨　杰：论乐教的当代价值
5. 冯　哲：中华乐教
6. [法] 奕夫：梵乐与国乐
7. [德] 佩斯德：中国音乐比较

主论坛Ⅱ（分论坛代表与总结发言）　主持人：沈恰

1. 谢嘉幸：新乐教与中华文明的当代复兴
2. 祁海文：先秦两汉"乐教"理论
3. 周纯一：台湾传统乐教的现状
4. 赖贤宗：音乐美学诠释学与当代"乐教"之文化考察
5. 丁旭东：第一分论坛总结
6. 杨和平：第二分论坛总结
7. 冯　哲：第三分论坛总结
8. 谢嘉幸：研讨会闭幕式与总结发言

第五届北京传统音乐节

大师班

1. 日本雅乐的传承与其艺术形式
2. 韩国的雅乐
3. 高棉品皮特音乐的历史与现在
4. 越南雅乐音乐会中的乐器和演奏规律
5. 印度尼西亚的民族音乐学
6. 先秦时代的乐器、乐理与乐教
7. 雅乐舞动态结构初阶段的应用——身心自我觉察
8. 印度尼西亚宫廷音乐

日本雅乐的传承与其艺术形式

时间：2013 年 10 月 10 日
地点：中国音乐学院国音堂歌剧厅

主讲：佐藤浩司

佐藤浩司，毕业于日本天理大学，学生时代即为该校雅乐部成员，现为日本天理大学雅乐部顾问。日本宗教学会、南岛史学会、印度学宗教学会、天理台湾研究会会员。研究方向为天理教学、宗教学、传教学以及美学。自 1975 年，他开始跟随天理大学雅乐同好会赴海外演出，1998 年担任天理大学雅乐同好会赴欧洲演出的舞台导演。现在的研究课题为雅乐在日本的接受及其发展等。

讲座介绍

雅乐（ががく）意指中文"雅正之乐"，是日本兴盛于平安时代的一种传统音乐，也是以大规模合奏形态演奏的音乐。乐曲以器乐曲为多，至今仍是日本的宫廷音乐，是现存于世界最古老的音乐形式。雅乐最初在奈良时代自中国及朝鲜传入日本，随后经模仿及融合产生日本雅乐。

韩国的雅乐

时间：2013 年 10 月 10 日
地点：中国音乐学院国音堂歌剧厅

主讲：金裕锡

金裕锡，毕业于韩国国立大学艺术系，获硕士学位，研究方向为韩国的音乐理论与历史研究，就读期间曾作为交换学生到中国"台湾国立大学"艺术系就读，现就读于首尔国立大学，研修博士课程。现今的研究兴趣在于全球化语境中的韩国传统音乐。他除了是一名音乐学者外，还是韩国国家文化中心评审委员会成员，韩国国立艺术研究所成员，以及韩国文化遗产管理局成员等。

讲座介绍

金裕锡简要地介绍了韩国历史，韩国传统音乐的分类，雅乐仪式的用途和象征意义，雅乐中歌唱、舞蹈和典仪的一些规则，音乐作为社会阶层的区别象征，以及雅乐乐队的解散，此外还介绍了雅乐的一些代表节目。

高棉品皮特音乐的历史与现在

时间：2013年10月10日
地点：中国音乐学院国音堂歌剧厅

主讲：Sophiline Cheam Shapiro

 Sophiline Cheam Shapiro，1997年毕业于美国加利福尼亚大学，获世界音乐文化硕士学位，现担任柬埔寨和美国高棉艺术的艺术总监，在舞蹈方面颇有建树。曾编排十余部舞蹈剧，如《A Bend in the River》《The Lives of Giants》等，发表《在当代柬埔寨的古典舞蹈》《去中心化的舞蹈艺术》等众多理论与实践价值颇高的学术论文，并曾在美国多次举办workshop、发表演讲。

讲座介绍

 品皮特是柬埔寨的一种打击乐演奏形式，Sophiline女士对它的历史做了简短的介绍，其源头来自吴哥文明。有关它在传统文化中的作用，品皮特中每个乐器所扮演的角色，以及整个打击乐的定音和音阶，也有所介绍。此外，音乐家还在现场演奏了一些传统曲目和新创作曲目，以感受品皮特音乐的传承与创新。

越南雅乐音乐会中的乐器和演奏规律

时间：2013 年 10 月 10 日
地点：中国音乐学院国音堂歌剧厅

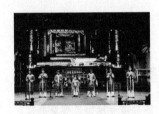

主讲：Phan Thuan Thao

 Phan Thuan Thao，2013 年毕业于越南社会科学院，获文化研究方向的博士学位，现在越南顺化音乐学院工作，担任其音乐研究所副主任。曾在国家和地方级的报纸、期刊上发表文章 30 余篇，并多次在国际学术会议上发表学术演讲。

讲座介绍

 Phan Thuan Thao 介绍了越南雅乐音乐中的乐器和表演形式。乐器的介绍以丝竹乐和鼓吹乐中的旋律与节奏乐器为主，而在音乐演奏和音乐形态的规律上，则是对丝竹乐、鼓吹乐的旋律和节奏的变奏形式进行介绍。

印度尼西亚的民族音乐学

时间：2013年10月10日
地点：中国音乐学院国音堂歌剧厅

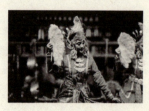

主讲：Triyono Bramantyo

　　Triyono Bramantyo，1997年毕业于日本大阪大学，获博士学位，曾任教于日惹大学艺术学院，现任教于印度尼西亚玛达大学，教授表演艺术的研究生课程，并在马来西亚、中国台湾等地担任客座教授，进行学术演讲。主要研究领域为东亚和东南亚音乐文化，曾获日本政府颁发的学术奖项、日本野村文化中心的学术大奖等近十个学术奖项，研究成果颇丰。

讲座介绍

　　除了国家官方语言之外，在印度尼西亚的土地上还有超过300种其他语言被人们使用着。同样，在音乐领域里，人们也享受着西方的西方古典音乐、西方流行音乐、爵士音乐，以及印度尼西亚的流行音乐和古典音乐等。几个世纪以来，由于受到外来文化的影响，这里的人种多样，人们的包容性很强，所以萨顿曾经写道：印度尼西亚可以说是真正意义上的世界音乐的聚集地。

先秦时代的乐器、乐理与乐教

时间：2013 年 10 月 10 日
地点：中国音乐学院阶梯教室

主讲人：彭林

主持人：谢嘉幸

彭林，1949 年生于江苏无锡，历史学博士，现为清华大学历史系教授、博导，中国经学研究中心主任，长年从事中国古代史与学术思想史的教学与研究，兼任国际儒学联合会理事、炎黄文化研究会理事等。著有《周礼主体思想与成书年代研究》《中国礼学在古代朝鲜的播迁》，点校《周礼注疏》《仪礼注疏》等，发表论文百余篇。在清华大学主讲的"文物精品与文化中国"与"中国古代礼仪文明"课，均被评为"国家级精品课程"；曾获国家级教学成果二等奖、宝钢优秀教师奖、北京高校教学名师奖、清华大学首届"十佳教师"等奖项。

讲座介绍

中国是全世界音乐发煌最早、成就最为骄人的地区之一，突出表现在乐器、乐理与音乐理论三大领域，而以《礼记·乐记》为代表的儒家音乐理论，最具东方文明特色。儒家认为，音乐是外物作用于人心的产物，但又能反作用于人心，音乐对人心的影响最为直接、强烈与深刻。儒家将今人所说的音乐分为声、音、乐三个层次，德音之谓乐，唯有内容纯正、风格典雅、能体现道德教化者，才能称为乐。乐可以善民心、移风俗，具有强大的社会教化功能。大乐与天地同和，故君子以乐为教，化成天下。

雅乐舞动态结构初阶段的应用——身心自我觉察

时间：2013年10月11日
地点：中国音乐学院阶梯教室

主讲人：陈玉秀
主持人：杨春薇

陈玉秀，1976年毕业于韩国首尔庆熙大学舞蹈研究所，同年回国后任职于中国台北阳明山"中国文化大学"，现任该校教授。在校期间，同时任教于体育、音乐、舞蹈等科系所，任教课程包括雅乐舞、韩国舞、东方肢体方法论、舞蹈艺术概论等课程，并曾于担任台北市孔庙委员期间，协助修订孔庙之佾舞。现任振兴医学骨科部、动态功能研究室顾问。

陈玉秀由1972年迄今，追踪汉字文化圈雅乐舞踪迹，并将古代华夏民族传承于韩国、日本雅乐舞中的动态原理，转化为现代人类易解的课程单元。2009年成立"雅乐舞工作坊"之个人工作室，协助人体进入艺术性之身心自我安顿，提升自我放空和放松的专注力与情绪的自觉能力，以及艺术学专业学习的运动伤害之预防与自我疗愈。主要著作有《身心量觉的回路》《雅乐舞与身心的郁阔》等。

讲座介绍

陈玉秀教授带来了主题为"雅乐舞动态结构初阶段的应用——身心自我觉察"的大师班课程，内容主要是雅乐舞结构的解构过程，突出表现了中国传统动态文化修养身心的实用性。其内容，引领学习者逐渐接近雅乐舞身心内在的深度，敏锐的觉察能力让雅乐舞学习者跨越形式的浮面，开启雅乐舞身心动态内化的门槛。课程通过八项程序，让学习者认识到自我身心觉察、觉醒与自我身心沟通的重要性。

印度尼西亚宫廷音乐

时间：2013 年 10 月 12 日
地点：中国音乐学院阶梯教室

主讲人：*Triyono Bramantyo*
主持人：朱卓建

　　Triyono Bramantyo，1997 年毕业于日本大阪大学，获博士学位，曾任教于日惹大学艺术学院，现任教于印度尼西亚玛达大学，教授表演艺术的研究生课程，并在马来西亚、中国台湾等地担任客座教授，进行学术演讲。主要研究领域为东亚和东南亚音乐文化，曾获日本政府颁发的学术奖项、日本野村文化中心的学术大奖等近十个学术奖项，研究成果颇丰。

讲座介绍

　　印度尼西亚是一个拥有世界多元音乐文化的地方，西方古典音乐、西方流行音乐、爵士音乐、印度尼西亚流行音乐和传统音乐，在这片土地上散发出各自的音乐魅力，而 Triyono Bramantyo 先生主要介绍的是印度尼西亚的甘美兰音乐，其中包括爪哇甘美兰、巴厘岛甘美兰、巽他甘美兰、客隆钟音乐等。

下篇　文海撷珠

一、诗教与乐教
二、从柷敔的器用及思想内涵看雅乐在东亚的文化可公度性
三、对中国传统礼乐认知的几个误区
四、南宋《中兴礼书》的雅乐乐谱与译谱
五、"言"与商周礼仪及其歌咏
六、雅乐舞结构的解构与重构
七、浅谈《中和韶乐》传承中华礼乐文化的历史价值
八、是"失实求似"还是"失事求是"？
九、中华传统乐教的内涵与理论探讨

下篇 文献辑录

诗教与乐教 /彭林

内容提要：《礼记·经解》提及"诗教"与"乐教"，今人多以《诗》为《乐》之歌词，前者包含于后者之中，如此，则两者为一。本文指出，《诗》教大旨，在以诗之美刺、讽喻教人，树立好恶之心，通达事理，并运用于社会政治。《乐》教主题，在培养人的和通之性，因其简易良善，人所喜闻乐见，故人极易为之所化。《诗》有能入乐者，有不能入乐者，《乐》教不包《诗》教。

关键词：诗教　乐教　《诗序》　《乐记》　变风　变雅

孔子以《诗》《书》《礼》《乐》《易》《春秋》六经为教。《礼记·经解》记述孔子论六经之教的学理时，提及"诗教"与"乐教"，两者并列不悖。此处的问题是，当今学界多以《诗》为《乐》之歌词，前者包含于后者之中，如此，诗教与乐教，究竟是一是二？若是二，两者又当如何区隔？

一、《诗》教：美刺、讽喻、好恶之教

《诗》的性质，近代学者多以文学作品视之，分之为爱情诗、弃妇诗、思乡诗等；或从美学角度说《诗》；如此之类，殆成学界主流意识。鄙见，研究上古中国之诗，当从本国的文化传统与文化个性出发，而不应以西方文艺理论为镜鉴，修改本位的诗学理论。诗虽有文学色彩，但在上古中国而言，《诗》的本质乃教化之具，按照《诗大序》之说，《诗》的价值在于"正得失"、"经夫妇、成孝敬、厚人伦、美教化、移风俗"。

今人恒言之诗歌，先秦学者分之为"诗"与"歌"两类，"歌"俗称"讴歌"，

起源甚早,"诗"则较晚。孔颖达《毛诗正义》疏分辨"造诗之初"与"讴歌之初"之区别:"谓之造初,谓造今诗之初,非讴歌之初。讴歌之初,则疑其起自大庭时矣,然讴歌自当久远。其名曰诗,未知何代。"大庭是神农的别号。讴歌是民间自发的、散在的抒情方式,形态原始、质朴,缺乏深刻的思想内涵,旨在自娱或互娱。讴歌或起于远古的神农氏之时。诗不然,诗有严格的价值标准。《诗谱序》云,有夏一代,"篇章泯弃,靡有孑遗",其诗不可得闻。"迄及商王,不风不雅",商代或许有形式上的"诗",但内涵不足,达不到周人的标准,"不风不雅",故不予入诗。周人所谓的诗,形成于武王克商之后,《诗谱序》云:

> 文武之德,光熙前绪,以集大命于厥身,遂为天下父母,使民有政有居。……其时诗,风有《周南》《召南》,雅有《鹿鸣》《文王》之属。及成王周公致大平,制礼作乐,而有颂声兴焉,盛之至也。本之由此风雅而来,故皆录之,谓之诗之正经。

《诗》的正经部分,是太平盛世的颂声。所以《诗大序》云:

> 颂者,美盛德之形容,以其成功告于神明者也。

孔颖达疏:"形容者,谓形状容貌也。作颂者美盛德之形容,则天子政教有形容也。可美之形容,正谓道教周备也。"与此同时,又采录诸国德教尤盛之诗,是为风之正经,《周南召南谱》云:

> 武王伐纣,定天下,巡守述职,陈诵诸国之诗,以观民风俗。六州者得二公之德教尤纯,故独录之,属之大师,分而国之。乃弃其余,谓此为风之正经。

共和之后,道德凌迟,世风日衰,《诗谱序》云,及至周懿王烹齐哀公,夷王下堂而见诸侯,自身失礼之后,各国之诗,转而以刺怨相寻为主,人伦浇薄,刑政苛暴,诗人"吟咏性情,以讽其上",于是有所谓变风、变雅之起:

> 自是而下,厉也、幽也,政教尤衰,周室大坏,《十月之交》《民劳》《板》《荡》勃尔俱作。众国纷然,刺怨相寻。

> 故孔子录懿王、夷王时诗,讫于陈灵公淫乱之事,谓之变风、变雅。

《诗》所见懿王、夷王之诗,再无周初气象,但孔子删诗时兼采并录,自有其深意。顾亭林认为,孔子此举,旨在令后人知国之兴衰:

> 孔子删诗,所以存列国之风也。有善有不善,兼而存之,犹古之大师陈诗以观民风。而季札听之,以知其国之兴衰。正以二者之并存,故可以观可以听[①]。

至此可知,《诗》之大体有二,一为正经,乃盛世之作;二为变风、变雅,

[①]《原抄本日知录》卷三,《孔子删诗》第60页,台湾:明伦出版社,1970年版。

乃衰世之作。明乎此，则不难理解《毛诗序》孔颖达疏将《诗》旨归结为颂与刺两大端：

 风雅之诗，止有论功颂德，刺过讥失之二事耳。
 夫诗者，论功颂德之歌，止僻防邪之训。

歌功颂德为彰显其美，刺过讥失为防止其邪僻。如此上下相纠，旨在保持世道民风的中正不邪，故《诗大序》云："风，风也，教也。风以动之，教以化之。""上以风化下，下以风刺上。"

诗人之作，要在表达其心志，故自古有"诗言志"之说。《诗大序》云："诗者，志之所之也，在心为志，发言为诗。"孔疏对此有极为精到的说解："诗者，人志意之所之适也。虽有所适，犹未发口，蕴藏在心，谓之为志。发见于言，乃名为诗。""包管万虑，其名曰心。感物而动，乃呼为志。志之所适，外物感焉。言悦豫之志则和乐兴而颂声作，忧愁之志则哀伤起而怨刺生。"诗之所以能动天地，泣鬼神，在于它是内在心志的真诚表露。

《诗》的另一特点是具有典型意义。尽管诗多为一人所作，但所表达的美与刺并非偶发的、孤立的，而是具有普遍意义。《诗大序》云：

 是以一国之事，系一人之本，谓之风。言天下之事、形四方之风，谓之雅。雅者，正也，言王政之所由废兴也。一国之政事善恶，皆系属于一人之本意，如此而作诗者，谓之风。言道天下之政事，发见四方之风俗，如是而作诗者，谓之雅。
 一人者，作诗之人，其作诗者，道己一人之心耳。要所言一人心，乃是一国之心。诗人览一国之意以为己心，故一国之事系此一人，使言之也。但所言者，直是诸侯之政，行风化于一国，故谓之风，以其狭故也。言天下之事，亦谓一人言之。诗人总天下之心、四方风俗，以为己意，而咏歌王政，故作诗道说天下之事，发见四方之风。所言者，乃是天子之政，施齐正于天下，故谓之雅，以其广故也。

因此，读《诗》可以了解历史变迁与时代盛衰，体会生活在圣王或昏君之下的民众的欢欣或无奈之情。《诗》给予读者的收获是多方面的，孔子曰："诗可以兴，可以观，可以群，可以怨。"① 兴、观、群、怨四者，皇侃疏引孔、郑之说，兴，谓"引譬连类"；观，谓"观风俗之盛衰"，群，谓"群居相切磋"，怨，谓"怨刺上政，迩之事父，远之事君"。朱子《集注》所释不尽相通，兴为"感发志意"，观为"考见得失"，群为"和而不流"，怨为"怨而不怒"。

孔子《诗》教大旨，在以诗之美刺、讽喻教人，树立好恶之心，洞明世变，通达事理，并能运用于社会政治，而不在文学、美学，故《论语·子路》子曰："诵诗三百，授之以政，不达；使于四方，不能专对；虽多，亦奚以为！"

① 《论语·阳货》。

二、《乐》教：和通、简易、良善

音乐是人类共有的文化现象，无论哪个民族，当文明发展到一定阶段，一定会出现音乐。世界许多民族的音乐，其主要作用是自娱、互娱，或者娱神。而在古代中国，音乐的作用主要是在社会教化，这是中国文化的特殊性之一。

中国的乐教思想，最权威、最系统的诠释，莫过于《礼记·乐记》。《乐记》乐教思想的两大基石之一，是声、音、乐三分的理念。在西方音乐体系中，声、音、乐三者不作区分，或者说无法区分，因而浑称为"音乐"。《乐记》开首即将"声"、"音"、"乐"离析为三个层次，指出其相互关系，并提出音生于人心，乐由声、音递进而来的理论：

凡音之起，由人心生也。人心之动，物使之然也。感于物而动，故形于声。声相应，故生变，变成方，谓之音。比音而乐之，及干戚、羽旄，谓之乐。

古希腊著名学者毕达哥拉斯从数学、物理学的角度解释音乐的生成及其原理。儒家则提出音生于人心之说，并使之成为乐教理论的另一块基石，彰显了中国音乐文明的东方特色，关于这一点，我们稍后再论述。声与音是构成乐的基本元素，它尽管充斥于社会，但抽象无形，难以描述，然而郑玄的注释却是极为智慧与精彩：

宫、商、角、徵、羽杂比曰音，单出曰声。

乐之器，弹其宫则众宫应，然不足乐，是以变之使杂也。《易》曰："同声相应，同气相求。"《春秋传》曰："若以水济水，谁能食之？若琴瑟之专一，谁能听之？"

宫、商、角、徵、羽，仅出其一，则为声。如果将五声按照某一旋律、调门，以及清浊、上下等要求"杂比"，即复杂地排列组合，即可以构成音。

孔颖达的疏解更为深入与形象："众声和合成章谓之音。""琴瑟专一，唯有一声，不得成乐故也。""凡画者，青黄相杂分布，得成文章，言音清浊上下分布次序，得成音曲也，画者文章，故云'方，犹文章也'。""人心感于物而有声，声相应而生变，变成方而为之音，比音而为乐，展转相因之势。"

细味上引《乐记》可知，由声而音，再加上干戚、羽旄，即成为乐。令人感兴趣的是，此处没有提及"诗"。也就是说，《乐记》界定的"乐"，是指不包含诗的、纯粹的乐，与今人的理解不同。

乐直接来自音，而音则是异彩纷呈，复杂多端，其原因何在？《乐记》引入了"物"这一因素。物，即人面对的万事万物，物从不同的角度、以不同的方式触及人的感官，人心随之而动。所感之物有哀、乐、喜、怒、敬、爱等六类，所感不同，则人口所出之声亦有别：

乐者，音之所由生也，其本在人心之感于物也。是故其哀心感者，其声噍以杀。其乐心感者，其声啴以缓。其喜心感者，其声发以散。其怒心感者，其声粗以厉。

其敬心感者，其声直以廉。其爱心感者，其声和以柔。六者非性也，感于物而后动。

因所感之物不同，而有啴以杀、啴以缓、发以散、粗以厉、直以廉、和以柔等的差异。儒家认为，宫、商、角、徵、羽五声，对应君、臣、民、事、物，一乱则有一坏，五者皆乱，则国亡无日：

宫为君，商为臣，角为民，徵为事，羽为物。五者不乱，则无怗懘之音矣。宫乱则荒，其君骄。商乱则陂，其官坏。角乱则忧，其民怨。徵乱则哀，其事勤。羽乱则危，其财匮。五者皆乱，迭相陵，谓之慢。如此，则国之灭亡无日矣。

人生活在现实中，每天面对外部世界的各种诱惑与压力，美食、情色、暴力、欺诈、疾病、孤独等，如果不能把握好恶之节，穷极一己之私欲，则必然使自身心性失和，蓄积既久，将会加剧社会矛盾，引发社会动荡，导致天下大乱：

夫物之感人无穷，而人之好恶无节，则是物至而人化物也。人化物也者，灭天理而穷人欲者也。

于是有悖逆诈伪之心，有淫泆作乱之事。是故强者胁弱，众者暴寡，知者诈愚，勇者苦怯，疾病不养，老幼孤独不得其所，此大乱之道也。

音乐直接反映国家的治乱，又能反过来强烈影响世道的走向。是治是乱，音乐与政治相通，两者的关系最为密切：

是故治世之音，安以乐，其政和。乱世之音，怨以怒，其政乖。亡国之音，哀以思，其民困。声音之道，与政通矣。

为了社会的长治久安，消弭动乱的根本隐患，必须从端正人的心性入手，其主要途径有二，一是慎其所感，即尽可能远离消极的感受源，杜绝不良影响，纯洁周边环境，郭店楚简提出的"慎交游"的理论，与此如出一辙；二是主动接近积极的感受源，接受正面的信息，使自己的心性始终处于良性的状态，这就需要乐。《乐记》云：

先王之制礼乐也，非以极口腹耳目之欲也，将以教民平好恶，而反人道之正也。

乐的根本作用，不是有人所说的放松、发泄，更非放纵，它对于人生与社会的健康与祥和，起着最为深层的作用。对于每一位个体而言，乐能消解上述各种负面、消极之声的影响，和谐自身的心性，故《乐记》云"乐以和其声"。乐是中正、平和、典雅之音，"其感人深"，长期浸润其中，则自然随之而化，身正心正，性情谐和，翩翩然有君子之风。若人人有此文化自觉，则实现全社会的和谐，何难之有！

在儒家音乐理论中，乐是音中的最高层次，通于伦理、政教，具有道德教化之效用，因而，听者在身心谐和的同时，道德境界亦随之而生：

凡音者，生于人心者也。乐者，通伦理者也。是故知声而不知音者，禽兽是也。

知音而不知乐者，众庶是也。唯君子为能知乐。是故审声以知音，审音以知乐，审乐以知政，而治道备矣。是故不知声者，不可与言音。不知音者，不可与言乐。

因此，人的音乐修养如何，决定人的品位高下，所以古代极其重视贵族精英的音乐教育，《礼记·王制》崇四术，"春秋教以《礼》《乐》，冬夏教以《诗》《书》"，可谓深得文化教育之大旨。

儒家极论《乐》教的功用，但并非认为乐可以解决所有的社会问题，还需要用其他手段配合，方能臻于至治之极。《乐记》提出礼、乐、政、刑相须为用之说：

礼节民心，乐和民声，政以行之，刑以防之。礼、乐、刑、政，四达而不悖，则王道备矣。

礼义立，则贵贱等矣。乐文同，则上下和矣。好恶著，则贤不肖别矣。刑禁暴，爵举贤，则政均矣。仁以爱之，义以正之。如此，则民治行矣。

四者之中，礼、乐是核心，政、刑是保证礼、乐之教得以推行的手段。礼、乐是协调不同社会身份的人群关系的基本方式。众所周知，人是社会性的动物，有复杂的分工，人只有依赖社会才能生存。社群、国家需要多层次的管理，才能有效运转，因此，人与人的身份或者说等级，必然有高低贵贱的差别。如何既承认这种差别，又不使之成为彼此隔膜的理由，是非常困难的事情。儒家提出的解决之道是礼乐教化：

乐者为同，礼者为异，同则相亲，异则相敬。

礼区别人的贵贱，有离心的倾向；乐齐同人的心性，有合力的意义；从而使得不同阶级的人和谐相处于共同的家园之中。所以，《乐记》说，礼用以节制民心，乐用以谐和民声，政用以推行礼乐之教，刑为底线，用以防范不受教之徒。四者畅达，就能及于"同民心而出治道"的目标。

六经之中，《乐》《礼》的形式最为丰富，最容易为人瞩目，《乐记》孔颖达解题云："汉兴，制氏以雅乐声律，世为乐官，颇能记其铿锵鼓舞而已，不能言其义理。"但深于《礼》《乐》之教者并不拘执于此，《乐记》云：

钟鼓管磬，羽龠干戚，乐之器也。屈伸俯仰，缀兆舒疾，乐之文也。簠簋俎豆，制度文章，礼之器也。升降上下，周还裼袭，礼之文也。

孔子云："其为人也广博易良，乐教也。"孔疏："乐以和通为体，无所不用，是广博；简易良善，使人从化，是易良。"足见《乐》教的主题，在于培养人的和通之性，因其简单而良善，为人喜闻乐见，故人极易从之，并为之所化。

三、《乐》教不包《诗》教

今之学者多有认为，《诗》三百均能入乐，无有不能歌者。笔者不能苟同此说，主要理由如下：

其一，《墨子·公孟》云："诵诗三百，弦诗三百，歌诗三百，舞诗三百。"据此，则诗的表现方式有诵、弦、歌、舞等四种形式。《诗·郑风·子衿》毛传云："古者教以诗、乐，诵之、歌之、弦之、舞之。"殆是据《墨子·公孟》为说。

但是，《墨子·公孟》以"诵诗"与"歌诗"并列，足见诵非歌唱。《说文》云："诵，讽也。"《说文》言部徐锴《系传》："临文为诵。诵，从也，以口从其文也。"《广韵·用韵》："诵，读诵。"《论语·子路》："诵诗三百。"皇侃疏："不用文，背文而念曰诵。"《国语·晋语三》"舆人诵之曰"，韦昭注："不歌曰诵。"《孟子·公孙丑下》"为王诵之"，赵岐注："诵，言也。"《毛诗·郑风·子衿》"子宁不嗣音"，毛传"诵之歌之"，孔疏："诵谓歌乐也。"诵与讽通，《说文》："讽，诵也。"《荀子大略》"少不讽"，杨倞注："讽谓就学讽《诗》《书》也。"可知，诵乃是背诵或诵读，"诵诗三百"作如是理解，方为正解。

其二，《诗》有正经与变风、变雅之别。尽管何者为变风，何者为变雅，学者间见解不尽相同，但变风、变雅的存在，学者大体没有分歧。顾炎武在此基础上提出《诗》有入乐与不入乐之说：

《钟鼓》之诗曰："以雅以南。"子曰："雅、颂各得其所。"夫二《南》也，《豳》之《七月》也，《小雅》正十六篇，《大雅》正十八篇，《颂》也，《诗》之入乐者也。《邶》以下十二国之附于二《南》之后而谓之《风》，《鸱鸮》以下六篇之附于《豳》而亦谓之《豳》，《六月》以下五十八篇之附于《小雅》，《民劳》以下十三篇之附于《大雅》，而谓之变雅，《诗》之不入乐者也①。

顾说甚是。古人于庙堂之乐，把握极严。《乐记》子夏对魏文侯曰："郑音好滥淫志，宋音燕女溺志，卫音趋数烦志，齐音敖辟乔志，此四者皆淫于色而害于德，是以祭祀弗用也。"四者皆为"溺志"，故祭祀弗用。变风、变雅又岂可入乐？

读《乐记》，可知乐教自成体系，未必处处依傍于《诗》。《诗大序》《小序》屡屡提及诗与政治的关系，而《乐记》论五声与人情、国政的关系，几乎不提及诗。即使证明之一。但这并不意味着两者不相为伴。《孔子闲居》引孔子曰："志之所至，诗亦至焉。诗之所至，礼亦至焉。礼之所至，乐亦至焉。"意思是说，君的恩义之志、诗的歌咏欢乐、礼都能至极于民，则乐亦至极于民，民亦同上情。礼教与乐教，主旨在上下以恩情相感。

（彭林，清华大学历史系教授、博士生导师）

① 《原抄本日知录》卷三，《诗有入乐不入乐之分》，第59页，台湾：明伦出版社，1970年版。

从柷敔的器用及思想内涵
看雅乐在东亚的文化可公度性 / 罗艺峰

 东亚汉字文化圈，也可以说是雅乐文化圈这个文化圈。包括中、日、韩三国，在历史发展的过程中，这些国家都接受了中国古老的儒家雅乐文化，并且延续至今，成为本民族文化的传统。

 为什么雅乐文化能够为中国周边国家所接受，并在历史的发展中成为自己的民族传统？雅乐的音乐学内涵和儒学思想为什么能够成为东亚国家共同的文化，这是值得探讨的问题。本文选取雅乐中最为常见，也是历史最悠久的乐器柷、敔的器用和思想内涵，来讨论雅乐在东亚的文化可公度性问题，以期回答这里的设问。

一

 柷、敔是雅乐乐器，其起源可以远追至中国上古时代，《尚书》《诗经》《礼记·乐记》《月令》《周礼·春官》《白虎通义·礼乐》《风俗通》《尔雅》《释名》《说文解字》《广韵》《集韵》《唐韵》以及历代正史的"礼乐志"或"律历志"，许多古代音乐学著作，如陈旸《乐书》和朱载堉《律吕精义》等，唐宋以来各种类书的"乐部"，如初唐的《北堂书钞》、宋代的《玉海》《小学绀珠》、明代的《三才图会》、清代的《古今图书集成·乐律典》等，政书如《明会典》《续文献通考》等，文人笔记如《东京梦华录》《三礼图》等典籍中也都有关于它们的明确记载，可以说已经有了三千年的历史。柷、敔是中国宫廷雅乐数千年从未中断使用的雅乐器，在中国最后一个封建王朝清朝的神乐署①的雅乐活动中仍然

① 神乐署，是明、清两代皇帝祭天的乐舞活动管理部门，原称神乐观，始建于明永乐十八年（1420），清乾隆八年（1743）改称神乐所，1755年改称神乐署。其最盛时乐舞生有2200多人。清朝结束后于1914年中止活动。

在使用，现在的北京天坛公园的神乐署也有经过恢复的雅乐陈列，柷、敔是乐队的重要乐器。

在韩国古代音乐史上，柷、敔也是雅乐不可或缺的乐器。《高丽史》和《宣和奉使高丽图经》中已经记载了这两件雅乐器[①]，现代韩国音乐史学家张师勋的《韩国音乐史》也引述了这两个文献中关于柷、敔在高丽时期的存在和使用，它们是雅乐"登歌"和"轩架"必不可少的。《世宗实录》《乐学轨范》等关于雅乐的部分也记载了柷、敔并有图说，因此可以认为，在朝鲜半岛的古代音乐史上，柷、敔至少已有一千多年有记载的历史。我们还欣喜地发现，韩国现代雅乐复兴的活动中，这两件来自中国的古乐器也仍然在使用，并且表现出如中国雅乐制度一样古老的体制。

柷、敔在古代属八音之木，柷是击奏，敔是刮奏，在现代乐器学分类中属于体鸣乐器（Idiophones）。本文感兴趣的是它的器用方式和思想内涵，它们表达了雅乐数千年不变的哲学意义，同时，此所谓哲学意义也成为朝鲜半岛音乐文化中可公度性的文化内涵，这一义化内涵主要有两项值得研究的问题：柷、敔用于音乐起止的功能性意义；柷、敔陈置方位的哲学性意义。

1. 柷、敔器用的功能性意义

在雅乐文化里，任何乐器都有礼器的性质，因此，其器用一定有严格的规定。这些规定不一定是从音乐声音需要出发的，而多是与政治伦理有密切关系，甚至与哲学思想有深度关联。

《尚书·益稷》："合止柷敔。"这是关于柷、敔最古老的记载，也是其功能意义的最早的表述，即用于音乐的开始和结束，后代所有关于这两件雅乐器的文字都源于这里。

晋郭璞注《尚书》曰："柷，如漆桶，方二尺四寸，深一尺八寸，中有椎柄连底撞之，令左右击。敔，状如伏虎，背上有二十七龃龉刻，以籈栎之。籈长一尺，以木为之。始作也，击柷以合之，及其将终也，则枥敔以止之，盖节乐之器也。"

唐孔颖达疏："乐之初，击柷以作之。乐之将末，戛敔以止之。"

《说文》："敔，禁也。一曰乐器，椌，楬也，形如木虎。"

《说文解字注》："柷以始乐。""敔者所以止乐。"

《释名》："敔，衙也，衙，止也，所以止乐也。"

[①] 《高丽史》卷70："雅乐。亲祠登歌轩架：［登歌］金钟架一，在东。玉磬架一，在西。具北向。柷一，在金钟北稍西。敔一，在玉磬北梢东。"在［轩架］乐器的表述中说："柷在东，敔在西。"《高丽史》的表述在张师勋的《韩国音乐史》中用图示清晰地表明了这两件雅乐器所在的方位。中国北宋徽宗时期的《宣和奉使高丽图经》第6卷："埙、篪、椌、楬、琴、瑟、钟、磬，安乐之声，合奏于堂下。"明确了在高丽睿宗王朝已经使用了这两件雅乐器。椌、楬是柷、敔的另一名称，汉郑玄注《礼记·乐记》："椌、楬谓柷、敔也。"

《尔雅·释乐注》:"敔如伏虎,背上有二十七龃龉,以木长尺栎之。"
《律吕正义》:"乐之始作,击柷以合之。乐之将终,栎敔以止之也。"
此类论述极多,无非都是说这两件乐器的功能是"开始"和"结束",即《尚书》所谓"合""止"。而其陈设方位则在堂上或堂下,柷在东,敔在西。

明朱载堉《律吕精义·论柷敔》:

或问:柷、敔设于堂上,何也?答曰:柷、敔,德音之器,乐之纲领,圣人重之,不独设在堂上而已。古者天子赐公侯乐,以柷将之;赐伯子男乐,则以鼗将之,是知鼗之尊不如柷,余器之尊则又不如鼗。盖堂上之乐柷为之长,而堂下之乐鼗为之长也。曰"戛击",曰"揩击",曰"椌楬",皆柷、敔别名。以其体言,则言柷、敔,以其用言,则曰戛击,一物而二名也。为堂上作,则曰戛击,为堂下作,则曰柷敔,一器而二事也,事异则名别。其实一物耳。《虞书》:"戛击鸣球,搏拊琴瑟。"汉儒旧说以为:"戛击",木音也;"鸣球",石音也;"搏拊",革音也;"琴瑟",丝音也。四音六器,皆堂上之乐也。下文又言"合止柷敔"。则堂上堂下各有柷、敔矣。

《尚书·益稷》:"下管鼗鼓,合止柷敔。"蔡注:"下,堂下之乐也。"《周礼·春官》注引《订义》:"易氏曰:有堂上之乐,有堂下之乐,有上下兼用之乐,而不可或缺者柷、敔,则堂上堂下皆用之,以为作止之节。"因为是表示开始和结束的定制,因此无论是堂上乐或堂下乐,都不可能不使用这两件乐器。在中、韩两国的史籍中,都有柷、敔陈置位置的表述,《高丽史·礼志》和《乐志》都强调了柷东敔西的方位,张师勋更将这些材料绘成雅乐图示,明确了文献的文字描述[①]。我们把这些图简化为以下图示:

亲祠登架排列图:
协律郎

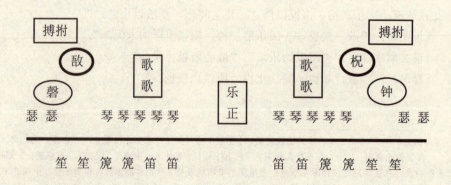

① 张师勋:《韩国音乐史》(增补),第146—147页。朴春妮译,北京:中央音乐学院出版社,2008年版,第224页。

这个图中的粗线是用来分隔堂上堂下的，其方位是上北下南，柷东敔西。对于本文更为重要的是，这样的陈设理由何在？怎样解释它的哲学和思想？在朝鲜半岛的古代音乐史上和现代雅乐复兴活动中，这样的陈设，其内涵是否明确地被认知？有怎样的文化内涵需要我们去解释？

2. 柷、敔陈置方位的哲学性意义

古代音乐学家在记载柷、敔这两件乐器时，都曾注意到两个基本的文化要素，一是数量，二是方位，而这两者都与《易经》的哲学有密切联系，象与数是《易经》哲学的核心，其义理由此而来。

《诗经·周颂·有瞽》："鼗磬柷圉。"①注引《考索》：

柷方二尺四寸，阴也。敔二十七龃龉，阳也。乐作，阳也，以阴数成之。乐止，阴也，以阳数成之。固天地自然之理也。

宋陈旸《乐书》：

阴始于二、四，终于八、十，阴数四八而以阳一主之，所以作乐则于众乐先之而已，非能成之也，有兄之道焉，此柷所以居宫悬之东，象春物之成，始也。敔之为器，状如伏虎，西方之阴物也，背有二十七龃龉，三九之数也，栎之长尺，十之数也，阳成三，变于九，而以阴十胜之。所以止乐，此敔所以居宫悬之西，象秋物之成，终也。

这里的数字与易学可通，偶数为阴，如二、四、六、八、十；奇数为阳，如一、三、五、七、九，柷方二尺四寸和深一尺八寸，包含了四个八，而八这个数在易学中位于东方。什么是"阴数四八而以阳一主之"？这个"一"，就是一个捣击的木杵或木槌，一杵而主柷之四八，是阳胜阴；敔背有二十七个龃龉，包含了三个九，而九这个数在易学中是位于西方。什么是"以阴十胜之"？因为二十七龃龉被一个长十寸（一尺）的籈刮奏出声，而十是阴数，是阴胜阳。那么，在实际演奏中是"柷三声而乐作，敔三声而乐止"。为什么以三为数呢？

朱载堉《律吕精义》："或问：柷、敔以三为节，何也？答曰：一生二，二生三，三生万物。夫三者，一、二相合也。天地三月而为一时，圣人则天，是故礼有三节，乐有三终，不独柷、敔二器为然。"朱载堉引古乐史证明许多与雅乐中"三"有关的数字，如播鼗三通、舂牍三声等，不过是"天地自然之理"罢了。其实在易学的解释中，无不皆然，正是三爻构成了全部卦象，柷之器形是三八二尺四寸，敔是三九二十七龃龉，也与此有解释性的《易经》哲学相联系。

《宋史·乐志》：

木部有二，曰：柷、敔。其说以谓柷之作乐，敔之止乐。汉津尝问于李良，

① 圉，音 yu，即敔，据《说文》《尔雅》其本义为"禁"，引申为"止"，也是敔所以为止乐的文字学解释。

艮曰：圣人制作之旨，皆在《易》中，《易》曰：《震》起也，《艮》止也，柷、敔之义如斯而已。柷以木为底，下实而上虚。《震》一阳在二阴之下，象其卦之形也，击其中，声出虚，为众乐倡。《震》为雷，雷出地奋，为春分之音，故为众乐之倡。而外饰以山林物生之状。《艮》位寅，为虎，虎伏则以象止乐。背有二十七刻，三九阳数之穷。戛之以竹，裂而为籈，古或用十寸，或裂而为十二，阴数十二者，二六之数，阳穷而以阴止之。

《小学绀珠》①：

乐器以柷、敔为起止，以金石为始终，何也？曰：柷以形仰而开，以象东《震》之义，《震》为雷主，声物皆出于《震》，故所以起乐也。敔之形为虎而伏，阳气至秋而衰谢，雷声至秋而收敛。龃龉二十七，以当三九阳数，故刷之所以止乐。

这里的论述，关于柷的解释比较细致，敔的解释比较简略，或应有与《震》卦东方相对的《兑》卦西方的解释，才能相对为文，这里的解释是后天文王八卦的系统，《兑》卦的意义正好可以与《震》卦相对而言。而《宋史·乐志》所谓《震》卦东北与《艮》卦西北的相对，广义上也是东方与西方相对而言，是《震》动而《艮》止，这是先天伏羲八卦的解释系统。这两个八卦的系统在易学里是可以互通转化的，所以，柷、敔的功能性解释都暗含在易学的哲学中。

这就明确了柷、敔的解释，需要引用《易经》的哲学，我从现代空间考古学的理论出发，对柷、敔的器用做了深入的研究，企图求得一个"解释性的模型"并展开关于柷、敔的文化意义的讨论②。

我们知道，在中国古代的阴阳五行哲学的影响下，雅乐文化里的任何要素，如器用、方位、数量、关系，等等，都组织在一个高度自恰的系统中，柷、敔器用和内涵的解释，也应从这里得到合理的说明。

但为什么柷一定要对应东方，敔一定要对应西方？这是因为在中国文化里，东方与春天、青色、五行木、太簇律和乐器笙有关，也对应着《震》卦，按古文字学通例，"震"可通"娠"（《说文·女部·娠》），"簇"即是丛生（《正字通》），"笙"也是"生"（《白虎通·德论》），而青春则肯定是生命力最旺盛的时期（《文选·李善注》），无疑都是"生"的生命符号，柷对应东方就是为了表示生命的开始。而西方则与秋天、白色、五行金、夷则律和乐器磬有关，也有对应的卦象，即《兑》卦，而"兑"本义是沼泽和地穴，也就是下陷的地方，引申为气息分散（《说文·儿部·兑》），与《震》卦的生命之象相对，《兑》卦即是死亡之象。所以在古代，秋天是处决刑犯的季节，"秋"字有"收"和"藏"的意思（《说文》《尔雅》），故又与"刈"字可通，而"刈"是"割""杀"的意思（《广雅》）。"秋"字还与"愁"字有关，对应着西方，故古代有悲秋、

① 《和刻本类书集成》第二辑，《小学绀珠》，上海：上海古籍出版社，1990年版。
② 罗艺峰：《空间考古学视角下的中国传统音乐文化》，中国音乐学，1995年第3期。

伤秋的说法（《礼记》《春秋繁露》）。而"夷"字也有"杀""平"的含义（《国语·周语下》），"则"有"法"的含义（《尔雅》），且"刈"字字形带"刀"（《说文》），如此，夷则律与西方为死者亡灵所去之地含义也是统一的。之所以用乐器"磬"置于西方，乃是因为古人认识中，石质的磬为死声，即没有延长音，一击即止，所以同义同声的"罄"字也有"尽"的意思，《白虎通》："磬者，夷则之气，象万物之成"，即完成、结束、终止之意，所以《吕氏春秋·精通》有钟子期夜闻击磬声而知击者悲，原来此人之父因杀人而将不得生；《乐记》所谓"君子听磬声则思死封疆之臣"，白居易《华原磬》："古称浮磬出泗滨，立辩致死声感人。"都暗示了"磬"为死声的内涵。故无可怀疑的是，将敔对应西方表示了生命的结束，犹如青龙对白虎，春天对秋天，东方对西方，开始对结束，而这正是八卦爻象的思维。在雅乐文化里，乐器就这样象征着宇宙间最普遍的法则，反映了人间的伦理秩序。

二

　　中、韩史籍都记录了朝鲜半岛古代国家对这些可公度性的文化要素的接纳和运用。《高丽史》①"天文志"（第47卷）、"历志"（第50卷）引用了许多中国天文典故，如伏羲仰观俯查、黄帝迎日推策、尧历日月以授人时、舜察玑衡以齐七政，节气、物候和易学卦象，甚至天文星占的技术也完全与中国一样，反映了共同的岁次纪年历法和对天道思想的信奉。而其《礼志》（卷59-69）则立足于"夫人函天地阴阳之气，有喜怒哀乐之情，于是圣人制礼以立人纪，节其骄淫，防其暴乱，所以使民迁善远罪而成美俗也"。完全遵循了儒学的礼制规范和伦理思想，其吉、凶、军、宾、嘉五礼之制和用乐制度，如登歌、二舞、轩架、乐器、仪仗、燕享、鼓吹，都与中国基本一致。其《乐志》（卷70、71）强调的"树风化，象功德"，也完全符合儒家传统的音乐思想，所谓"移风易俗，莫善于乐"，"功成作乐，治定制礼"。

　　高丽时期的音乐，可以分为"乡乐""唐乐""雅乐"三部分，其中"乡乐"是朝鲜半岛固有音乐，"唐乐"是中国传入的俗乐，"雅乐"主要是高丽睿宗十一年（1116）从中国北宋传入的"大晟乐"，其音律、器用、服饰、麾幡、旗帜和乐舞佾数礼制基本同于中国制度，包括"登歌""轩架""文舞""武舞"，乐器有编钟、编磬、琴、瑟、簠、簋、箫、竽、巢笙、和笙、埙、搏拊、柷、敔、晋鼓、立鼓、鼙鼓、应鼓、雅鼓、相鼓、毂鼓、金钲、金錞等，主要用于高丽君主的太庙亲祠、亲祀，佾舞和有司摄事，具体的礼事有圜丘、社稷、太庙、先农、先蚕、文宣王庙等。北宋徐兢《宣和奉使高丽图经》是研究中国与高丽文化交流史的重要著作，同样也记载了朝鲜半岛在一千年前所受中国文化影响的许多史实。

① 朝鲜李朝、郑麟趾等撰：《高丽史》，奎章阁古籍本。

在音乐文化方面，这一影响包括音乐思想、音乐制度、具体乐种和乐器等；不仅有五音吹律定姓的古老信仰，《图经》卷3："以五音论之，王氏商姓也，西位欲高，则兴《乾》，西北之卦也。"这一信仰可以远追西汉以前，《史记·乐书》和《乐纬》都有此说；而且有"三纲五常之教，性命道德之理"，《图经》卷6记载了燕享之乐"合奏于堂下"，"瞽史歌工，作君臣相悦之乐，欢忻交通，礼仪卒度"的史实，正所谓"君臣上下，灿然有文法以相接也"（卷20）。这也正是《图经》卷40所谓"同文"，而此所谓"同文"，即徐兢所说："正朔、儒学、乐律、度量之同乎中国者。"在音乐文化方面，当然包括雅乐的可公度性的诸种文化要素，儒家思想、雅乐器用和音乐制度成了东亚雅乐文化圈的基础。

在这里，最为重要的是，《易经》的阴阳哲学提供了思维的逻辑。而我们从史籍中不难发现，韩国也有完全相同的思想在社会文化里运用。可以确定地说，今天韩国雅乐复兴活动中出现的柷、敔以及这两件乐器的器用形态和思想内涵，可以做同样的解释。

《宣和奉使高丽图志》卷14"旗帜"：

象旗二，其制，身与旒皆黑，法水数也。
鹰隼旗二，其制，身与旒皆赤，法火数也。
海马旗，其制，身与旒皆青，法木数也。
风旗二，其制，身与旒皆黄，法土数也。
太白旗二，其制，身与旒皆白，法金数也。

这些旗帜也分别对应北方（黑）、南方（赤）、东方（青）、西方（白）、中央（黄），与阴阳五行哲学有完全一致的逻辑①。又《图经》卷3"形势"一节，记载了运用中国传统的阴阳家堪舆法建立都城以求吉利的"相其形势"的思想；卷4记载了王府北门"榜周易乾卦爻辞五字"，即"乾，元，亨，利，贞"。"宣义门"因为是正西门，"西为金方，于五常属义"等，确凿地表明了中国《易经》阴阳哲学的影响。

雅乐不是一般艺术音乐，不是为耳娱或审美创造的文化，而与政治、伦理有密切关系，其核心价值是提供社会所需要的秩序符号，雅乐的思想、哲学、器用、舞队、升降、先后，都是秩序符号，反映了建立在天道和人文统一性之上的文化观念，易学提供了思想和哲学基础，五常提供了伦理和道德秩序，都是雅乐不可或缺的内涵。

① 《玉海》"皇祐随月律"条："今明堂祀上帝，宜随月用律，以无射为宫，五天帝用迎气所奏五音：青，以姑洗为角。赤，以林钟为徵。黄，以黄钟为宫。白，以太蔟为商。黑，以南吕为羽。"这便是所谓五天帝各用本音之乐，其思维逻辑与河图、洛书的数理和《易经》的数理相通，五色与五方，五帝、五音的位置关系也就这样明确了，即：东方青、南方赤、西方白、北方黑，这一思想极为古老，在乐论中常可读到，如《左传·昭公元年》杜注："白声商，青声角，黑声羽，赤声徵，黄声宫"。《洪范》《月令》《管子》等文献亦有言说。

三

我曾在《圣王作乐与国家宗教》①一文中提出：政治化雅乐（礼乐）是国家宗教的有机构成部分。所谓国家宗教，是一个具有完全的现实性、伦理性和实践性的综合体，是一个包括国家信仰、天道崇拜、集体秩序和国家仪典的综合体。它强调社会等级秩序，为国家的存在提供终极价值依据，礼乐制度是其文化上的设计，音乐成为国家宗教的重要组成部分，政治化雅乐是国家认同或王权认同的政治宣示。这为我们探讨雅乐和古代雅乐思想在东亚的文化意义提供了一个思考角度。

文中我引北宋徐兢在宣和六年，即公元1124年问世的《宣和奉使高丽图经》②的言说，讨论了雅乐实际存在的"文化上的可公度性"的问题。徐兢说：

> 臣闻：正朔，所以统天下之治也；儒学，所以美天下之化也；乐律，所以导天下之和也；度量权衡，所以示天下之公也。……虽高句丽域居远岛，鲸波限之，不在九服之内，然禀受正朔，遵奉儒学，乐律和同，度量同制。

显然这里包含了一些文化上的可公度性要素，所谓文化上的可公度性，是指某些文化要素具有普世价值，能够被其他文化所认同。因为，正朔③涉及天道（故可统天下之治）、儒学涉及伦理（故可美天下之化）、乐律涉及数量（故可导天下之和）、度量权衡涉及社会控制（故可示天下之公）。这些普世性的文化要素都可能成为国家政治的重要操作技术，所谓"乐律和同，度量同制"，也是儒家天下观的必然内容，更是中国雅乐文化的基底内涵，雅乐正是建立在"天的哲学"和"数的工艺"之上，前者为雅乐提供终极价值，后者为雅乐提供操作技术，都是雅乐不可或缺的基本要素。这些内涵反映了中国传统文化在自然科学（如天文学、历法学、数学等）和社会科学（如伦理学、音乐学、美学等）方面的可公度性的成果，并成为东亚国家共同接受的文化。

（罗艺峰，教授，西安音乐学院副院长，中国音乐学院博士生导师）

① 罗艺峰：《圣王作乐与国家宗教》，南京艺术学院学报《音乐与表演》2011年第3期。
② 北宋·徐兢：《宣和奉使高丽图经》，文渊阁《四库全书》史部十一，地理类十，外纪之属，卷四十。朴庆挥标注，长春：吉林文史出版社，1991年版，第82页。
③ 正朔，正是一年的开始，朔是一月的开始，古代传统里与王朝的年号有关，也与政治有关，奉正朔就是承认王朝的正统。

对中国传统礼乐认知的几个误区 / 项阳

内容提要：周公国家制度下的制礼作乐，拉开了中华民族礼乐文明的序幕。中国礼乐文明是贯穿三千载的动态过程，礼乐观念一直处于不断发展之中。研究礼乐，首先要界定概念，辨析不同的礼制仪式类型与乐制类型相须为用之关系，对不同历史时期的礼乐观念进行动态把握，以认知礼乐的实质性内涵。本文在对礼乐概念界定的基础上，着重辨析中国礼乐研究中的几个误区：以雅乐代礼乐；吉礼用乐为礼乐全部；礼乐断层论，漠视中华礼乐文明三千年；雅乐衰落、俗乐与胡乐兴盛论；重形而上的乐德、乐教，谈礼乐不论本体形态；不察礼乐观念在时代发展中不断调整与演进；聚焦宫廷谈礼乐，不把握礼乐制度上下相通的体系化；不从当下民间社会礼乐活态把握传统，看不到历史上国家礼乐的民间衔接。

关键词：传统礼乐观念；多种礼制仪式类型；多种乐制类型；相须为用；研究误区

一、礼乐界定

周公国家制度下的制礼作乐，拉开了中华民族三千年礼乐文明的帷幕。在周公之前的部落氏族方国时代已有礼乐观念与某些礼乐形态之雏形，这就是商承夏、周承商的道理，周公将其以国家制度有框架性地规范，周代在其后的数百年间将礼制仪式用乐类型逐渐完备。

所谓礼乐，是与国家礼制／民间礼俗仪式相须固化为用的乐舞形态，最高礼制仪式用乐具有歌、舞、乐三位一体之特性。礼制仪式具有多类型性和多层次性，礼制类型谓吉嘉军宾凶之"五礼"，与之对应的礼乐亦具多类型和多层次性。礼乐有雅乐类型与非雅乐类型。雅乐类型是礼乐的核心所在，但非礼乐之全部。在

相当长的历史阶段，雅乐类型只用于宫廷，唐宋以降，随着国家在县衙以上各级官府普设文庙祀孔，专为文庙祭礼创制的雅乐至各级地方官府为用，如此形成宫廷与各级官府共有雅乐的情状。这在某种意义上也是文化下移，国家通过对孔圣人的尊崇让各地学子们能够体味雅乐的意义；非雅乐类型从宫廷到各级官府中应用普遍，既有用于道路、警严、威仪的卤簿和"本品鼓吹"，更有在嘉军宾凶四类礼制仪式中为用的多种礼乐形态。雅乐之外的礼乐不以歌、舞、乐三位一体为主要特征，乐队组合亦与雅乐有着明显区分。

传统雅乐类型乐队组合自周代以降基本为"华夏正声"（隋文帝提出此概念，意即中原自产的乐律、乐调与乐器）："金石以动之，丝竹以行之"，以编钟、编磬主导，丝竹乐器为用；传统非雅乐类型乐队组合为"胡汉杂陈"：以笙簧（管子）、唢呐为首的鼓吹乐主导，尚有在嘉、宾等礼制仪式的非雅乐类型乐队中加入弦乐器的多种组合。

礼乐重在社会功能性和实用功能性，强调教育功能，亦具审美功能，侧重庄严、肃穆、威仪，亦有明快、清亮、典雅。因应不同礼制仪式类型而彰显风格差异。所谓"先王之制礼乐也，非特以欢耳目、极口腹之欲也，将以教民平好恶，行理义也"（《吕氏春秋》）。

中国传统音乐文化实际上由礼乐（仪式为用）和俗乐（日常为用）两条主导脉络构成，礼乐代表国家在场，与仪式相须为用显现群体性庄重、敬畏等多种情感；俗乐对应世俗日常，重个人情感抒发以及愉悦众生。

俗乐在历史发展进程中不断衍生出多种音声技艺形式，诸如说唱、戏曲、歌舞等独立性存在，用途广泛。许多音声形态因俗乐而创造，却又以"拿来主义"的方式固化用于礼乐之中，俗乐发展与礼乐演进互为张力。

二、对中国传统礼乐认知的误区

1. 以雅乐代礼乐

将雅乐代礼乐的现象颇具普遍性。雅乐取其"雅正"之意，在三千年历史进程中一直是礼乐的核心构成，专用于国家最高端的礼制仪式之中。虽然雅乐之乐舞要精雕细刻，但所谓典雅、精雅、细雅、雅致等理念都不代表雅乐的实质性内涵。周公在制礼作乐之时仅规定了乐悬（钟磬）陈设方位（所谓宫、轩、判、特）和佾舞使用人数（依王、侯、卿大夫、士不同层级佾舞有八、六、四、二之分），在其崇圣情结下，将黄帝（《云门》）、尧（《咸池》）、舜（《大韶》）、禹（《大夏》）、汤（《大濩》）氏族方国的乐舞拿来为用，并将周之乐舞（《大武》）添列其中，如此形成了国家最高祭祀仪式中在特定时间、特定地点、特定承祀对象与仪式相须为用的乐舞形态，这是"六代乐舞"的意义，也成为后世论证礼乐的主要依凭。然而，《周礼》与《仪礼》中记述周王室乃至诸侯国有司承载和管理的诸多与礼

制仪式相须为用的乐舞形态,诸如"九夏""凯乐""乡乐""房中之乐""帗舞""羽舞""皇舞"等,这些明显是为礼乐有机构成,学界却很少纳入礼乐为用整体考量,只重"六乐",由此对礼乐内涵把握不足。

周公以降,历朝历代都有雅乐之存在,然对其定位却有些漫漶不清。经历了南北朝时期的分治,隋文帝杨坚(581—605在位)在其统一华夏时要恢复中原礼乐文化传统,他对礼乐观念的定位与礼乐发展有着重要贡献。他将礼乐中的雅乐定位为国乐,所谓"国乐以雅为称",①认定国乐应用"华夏正声"。雅乐是礼乐的核心,用于国家最高礼制仪式(非全部仪式类型)之中。隋文帝将国乐——雅乐置于宫廷中国家最高礼制仪式,这既是对一千又数百年的礼乐制度的回溯与总结,又奠定了其后一千又数百年礼乐的基调,这就是雅乐作为礼乐中核心的意义。

还是隋文帝,将太常礼乐重新类分,首次提出"俗部乐"的概念。《新唐书·礼乐志》云:"自周、陈以上,雅郑淆杂而无别,隋文帝始分雅、俗二部。"②这里的俗部是太常中的类分,其用乐对应嘉、宾等礼制仪式,而非礼制仪式之外为用的俗乐。俗乐应有双重定位,即与礼乐对应,与雅乐对应。与礼乐对应之俗乐不用于礼制仪式,更多是世俗日常为用,这是一重定位;与雅乐对应之俗乐则是礼乐的下一层级,其在礼制仪式中固化为用,这又是一重定位③。后世对依礼制仪式为用的俗乐类分上溯下探,把握礼乐的丰富性和多类型性意义,这里的俗乐更多是在嘉礼和宾礼中仪式为用,隋文帝的分类呈现了中国礼乐观念的整体意义。

2. 吉礼用乐为礼乐全部

吉礼是祭祀天神、地祇、人鬼以祈福保安之礼。中国传统社会以吉礼为重,所谓"国之大事,在祀与戎",在祭祀仪式中用乐历来为社会所持重。但中国礼制不仅是吉礼,而是五大类均为礼制的有机构成,每一种礼制仪式都有乐与之相须,我们应整体把握礼制仪式用乐的内涵,不能仅以吉礼用乐认知礼乐的整体意义。我们看到,无论是两周还是秦汉以降两千年都是多种礼制仪式中用乐的样态,虽然在金元时期明明有诸种礼制仪式用乐的存在,却以"礼乐人"、"礼乐户"之承载将礼乐观念狭义化,但明清时期又恢复了整体、多类礼制仪式用乐理念④。将吉礼用乐以为礼乐的全部显然是理念缺失所致,非古人不明,是今人对历史大传统认知不足。

我们既应认知历史大传统中吉礼为重,亦应把握多种礼制类型的意义,认知

① 《隋书·卷十三·志第八·音乐上》,中华书局1973年版,第292页。
② 宋·欧阳修、宋祁:《新唐书·卷二十二·志第十二·礼乐志》,中华书局1975年版,第473页。
③ 参见项阳:《俗乐的双重定位:与礼乐对应,与雅乐对应》,《音乐研究》,2013年第4期。
④ 参见董旭彤:《隋唐至明代礼乐观念的变化辨析》,中国艺术研究院研究生院硕士学位论文,2013年4月打印本。

不同礼制仪式类型所对应的不同乐制类型。在礼制仪式类型中，固化为用的乐都是礼乐，如此彰显礼乐的丰富性和多类型性。《大唐开元礼》中太常所辖雅乐与鼓吹乐对应五礼及卤簿用乐关系明确，这就是在宫廷中吉礼大祀只用雅乐，中祀与小祀不能用雅乐；宫廷中雅乐可在嘉军宾礼中与鼓吹乐共用；宫廷中凶礼不用雅乐，只由鼓吹乐承载。① 此外，宫中嘉礼与宾礼还有多乐部（涵盖番乐）参与其中固化为用，这就是我们认知礼乐多类型性的意义。

3. 礼乐断层论，漠视中华礼乐文明三千年

学界对于礼乐探讨多局限在两周，漠视其后，似乎礼乐文明出现了断层。学界多将目光聚焦在东周时期的"礼崩乐坏"，似乎这是礼乐断层的主因。

东周礼崩乐坏实质是诸侯国僭越周制的行为。其后礼崩乐坏成为历朝历代社会出现动荡、世风日下、不按规制行事的代名词。从礼乐意义上讲，这个概念出现之时亦指周王室制定的礼乐消解，这一点我们有所辨析。② 在周代以降社会发展进程中，所谓"王者功成作乐"，改朝换代之后新的社会秩序需要重建，新的礼乐体系需要创制，这种依礼制仪式对乐的创制要沿袭既有礼乐观念，又要依社会与时代的发展加入统治集团的新认知，如此使礼乐观念与礼乐制度在发展中延续。我将中华礼乐文明三千年划分为四个阶段：①两周——礼乐制度确立期；②秦汉至南北朝——礼乐制度演化期；③隋唐——礼乐制度定型期；④宋至清——礼乐制度持续发展乃至消亡期③。中国礼乐制度与礼乐文明在三千年中没有断层，是动态发展的意义，漠视中华礼乐文明三千年方有礼乐断层之论。

4. 雅乐衰落、俗乐与胡乐兴盛论

持"雅乐衰落论"者不认同雅乐断层和消亡的论说，说雅乐衰落的同时是南北朝以降俗乐与胡乐兴盛，从此消彼长的视角，这种论说确有一定道理。西周制定礼乐确立国家意义，东周之时社会上诸子百家多有论乐，使得雅乐彰显，问题在于持这种认知者是将雅乐代礼乐。所谓"恶郑声以乱雅"，是说郑声等不能出现在依制度规定性的国之吉礼大祀等场合。两周时期，周公所立之雅乐更多地用于国之大事，在特定时间、地点，面对特定承祀对象而用，其他多种仪式场合中的用乐非为雅乐。以雅乐代礼乐的论点是雅乐概念的扩大化使用，两周礼乐并非仅为雅乐者。两周礼乐官方为用有庙堂、朝堂、厅堂之别，五礼为用之分，雅乐并非唯一，而应该整体把握。

对后世雅乐衰落的认知，还是以两周为参照系。应该看到在汉唐间漫长的历史时期雅乐只用于宫廷，而且不似周公时期将前代乐舞纳入最高礼制仪式为用，

① 参见项阳：《俗乐的双重定位：与礼乐对应，与雅乐对应》，《音乐研究》，2013年第4期。
② 参见项阳：《"六代乐舞"为〈乐经〉说》，《中国文化》，2010年春季号，第31辑。
③ 参见项阳：《中国礼乐制度四阶段论纲》，《音乐艺术》，2010年第1期。

并跨代传承,这种置于国家礼制仪式最高端的乐舞形态虽有"王者功成作乐"之说,我以为政权新立未稳的情状尚不能称之为功成,只有在相对稳定之时的创制方可相对持久,某些时段相关文献记录雅乐缺失以及承载者散佚等现象实在不能视为"衰落",应看到历朝历代在国家意义上都对雅乐显现出足够的重视。毕竟这是"国乐",是礼乐之核心。还应看到周代礼乐系统也是逐渐完备的,当整体礼乐系统确立则可见这雅乐非礼乐全部,汉唐间将雅乐置于宫廷,王国之属也少有使用,但这并不意味着衰落,而是对雅乐定位为宫廷最高端之意。的确,两晋南北朝大量胡乐(番乐)进入中原,并在宫廷中有相当多的存在,或称被宫廷纳入吉礼之外的礼制仪式中使用,这是时代发展的新变化。我们看到,胡乐(番乐)在宫廷中并非是作为与礼乐对应的形态,而是礼乐之存在。《唐六典》等相关文献记载,胡乐在宫廷中为太常寺所辖"太乐署"教授范围,属拿来主义地固化用于礼制仪式之中,当属礼乐。至于其亦在社会上非仪式为用则又是另外的情状了。我们看到,由于缺失礼乐与俗乐两条脉络的理念,一些音乐史教材只对各朝代新出现的音乐形态进行把握,却不注重一些音乐形态在用乐理念下一以贯之存在及其演化,这也是造成后学以为音乐史发展即如此的印象之所在。

5. 重"形而上"的乐德、乐教,谈礼乐与"乐经"不论本体形态

需要明确的是,历史上辨析礼乐者是对国家礼乐形态有清晰认知前提下的把握。两周时期,国家意义上的多种礼制仪式社会上层人士均需在场,所论皆是面对礼乐形态的真实感受。其后两千载,国家规制上下相通的仪式参与者也是如此。进入20世纪,特别是在下半叶,传统礼制仪式用乐在京师和城市中几乎荡然无存,这就为认知传统礼乐带来了极大困难,学术界只好借助文献揣测古人,却又不去把握乐谱所记录的礼乐存在。不把握礼乐形态,就只好从乐德、乐教层面探究。探讨礼乐不把握礼乐形态,特别是当社会具有礼乐形态真实记录之时不能一并认知,委实是一件不可思议的事情。

两周时期没有记录礼乐的"专用工具"(乐谱与舞谱),东周出现"礼崩乐坏",学界依此认定其后礼乐尽失。作为乐,这种具有时空特性、稍纵即逝的音声形态,在乐谱、录音器材未创之先,我们不可能听到、看到由古人创制和演奏的音声形态,如此只好揣度。囿于"礼崩乐坏"之观念,又对后世礼乐不察,对有乐谱与礼制仪式之仪注一并记录的文献漠然视之,这便是理念缺失。我们真是应该对唐宋以降文献中记载的礼乐形态(礼乐乐曲)进行深入探研,以把握礼乐形态之深层内涵。① 古代之乐论是建立在对音乐本体把握的基础之上,所谓"形而上"是"有形而上",无形如何以上?不将礼乐形态一并考量的礼乐研究只能是空中楼阁,只把握礼乐形

① 参见项阳:《以〈太常续考〉为个案的吉礼雅乐解读》,《黄钟》,2010年第3期;《一把解读雅乐本体的钥匙——关于邱之稑的〈丁祭礼乐备考〉》,《中国音乐学》,2010年第3期。

态不考量与仪式相须意义亦显理念缺失，整体把握方显有形有上之意。

对《乐经》的认知同样如此，由于对国家最高礼制仪式中"经典之乐"——六乐的意义认知不足，人们更多地从文本意义上辨析《乐经》之存在，将《礼记》之"乐记"视为解经的意义，但解经非经。如果对于《乐经》之辨忽略了礼乐形态的把握，忽略了周公制礼作乐之时留给后世经典乐舞（礼乐形态，涵盖乐德与乐语）的意义，忽略了周公崇圣而将六乐设特定承祀对象的对应性意义；后世礼乐观念变化多采取制定一套最高礼制仪式为用的雅乐应对多种承祀对象之时，特别是缺失了王庭和诸侯国专门活态承载礼乐机构对这六乐的严格训练以承继之时，所谓"君子三年不为礼，礼必坏；三年不为乐，乐必崩"（《论语·阳货》）；这周代雅乐必定失传。值得考量的是，所谓"秦火"之说实难为据，毕竟秦火之后五经依旧，而《乐经》独失，只从文本上加以考量而不把握乐所具有的时空特性、不认知礼乐形态在其时尚未发明记录的工具，这种大型礼制仪式为用的乐舞形态只能靠机构管理下的专业群体活态承载，这些条件一旦缺失，失传是为必然。① 我们说《乐经》不应该仅为文本以及所谓乐德之论就是这个道理。

6. 不察礼乐观念在时代发展中不断调整与丰富性演进

中国礼乐制度实施三千载，我们必须对不同历史时期的礼制仪式类型和乐制类型进行辨析，以考量和体味礼乐观念的不断调整与内涵演进的丰富性意义。从周代文献与出土物的相关研究可见，周公对于礼乐制度仅是确立了框架和国之大事中为用的礼乐形态，至于国之小事中的用乐以及他种礼制仪式中的用乐有一个逐步完善的过程，《周礼》《仪礼》等多种文献中可以明确了，而张秀华博士对于西周礼制的专研也充分证明了这一点②。

秦汉以降，不再依周公模式将前朝乐舞拿来在国家最高礼制仪式中为用，所谓"秦、汉、魏、晋代有加减……有帝王为治，礼乐不相沿"（《魏书》）；在礼乐制度定型期的隋唐时代明确依五礼为用，诸种礼制仪式类型所对应不同乐制类型，《大唐开元礼》是这种整体礼乐理念的绝妙释解；金元时期，以礼乐人与礼乐户承载的仪式用乐方为礼乐的观念，显示这两朝立国时间短促，对中原既有礼制把握不足、不具整体礼乐观念的样态；明清承继唐宋之整体礼乐观念并有新变化，国家将吉礼划分为大中小三类，明确不同层级承祀的对象，将中祀和小祀以"通祀"论，宫廷和地方官府都须实施，明确地方官府在实施这些吉礼仪式时亦需用乐（这与《大唐开元礼》有别）。中祀之"文庙祭礼乐"等属于雅乐类型，中祀旗纛之祭和先农之祭由教坊乐系之鼓吹乐承载，小祀全部为鼓吹乐承载，如此鼓吹乐"登堂入室"成为吉礼之用乐类型③。两周时期是"刑不上大夫，礼不下

① 参见项阳：《"六代乐舞"为〈乐经〉说》，《中国文化》，2010年春季号，第31辑。
② 张秀华：《西周金文六种礼制研究》，吉林大学博士学位论文打印本，2010年6月。
③ 参见项阳：《小祀用教坊，明代吉礼用乐新类型》，《南京艺术学院学报》，2010年第3、4期；《明代国家吉礼中祀教坊乐类型的相关问题》，《音乐研究》，2012年第2期。

庶民"，汉魏以降越来越注重官与民对礼制仪式用乐的感知，如此方显中华礼乐文明的整体意义，以上这些均显示礼乐观念在不断发展中的实质性变化①，这就是所谓演进的道理。

7. 聚焦宫廷谈礼乐，难以把握礼乐制度上下相通的体系化

学界谈礼乐制度，更多地侧重宫廷，如此给人以礼乐制度局限于宫廷之印象，这显然不符合历史的真实存在。检阅历史文献，礼乐制度涵盖了宫廷、王府、各级地方官府以及军旅等不同层级，从地方志书可充分把握各级官府均依五礼仪式而用乐。不认知或忽略这一点，则势必将礼乐制度视为只在宫廷实施。

既往学界较少关注自南北朝始延续了一千又数百年的乐籍制度。在这种制度下，从宫廷到各级官府都集聚了一群专业、贱民、官属乐人，在籍的男性乐人更多地承载礼制仪式用乐，毕竟在其时礼乐必须由乐人活态承载。我们用20余载对乐籍制度进行全面辨析，初步把握这个群体礼乐与俗乐的双重承载，如果不能够认知这个国家制度下生存的群体，也难以把握乐籍制度从宫廷到各级官府体系化存在的意义。②也许有人会讲，在乐籍制度实施之前，承载礼乐的群体如何呢？其实也不难把握。此前国家意义上亦有官属乐人群体的存在，只不过没有用"乐籍"归之。

还应关注的一个问题是，宫廷音乐显然不能与礼乐或者雅乐等同视之。宫廷音乐既有仪式为用，亦有非仪式为用。仪式为用尚有多种类型也不可一概而论，何况作为宫中日常娱乐消遣之用乐更是不能以礼乐视之。在宫廷中，有些场合的用乐如同当下的"背景音乐"，在其时虽然有乐人在场奏唱，但这显然不能将其以礼乐归之。

8. 不从当下民间社会礼乐活态把握传统，看不到历史上国家礼乐的民间衔接

由于看不到国家意义上各级官府和军旅镇戍之地都要实施礼制仪式用乐，学界常以为随着封建社会的解体，礼乐便烟消云散。当把握住乐籍制度下官属乐人在各级官府中普遍存在及其承载，在雍正年间乐籍解体后，这个群体将其承载的诸种国家礼制仪式用乐或有偿或义务为官府服务，更将其用于民间礼俗仪式之中。我们对多地官属乐人的后代进行考察，民间礼俗仪式用乐对历史上国家礼制仪式用乐具有衔接意义，曾经的官属乐人将在地方官府存在的国家礼乐，特别是鼓吹

① 参见《礼乐之间，一个久违的思想空间》，《光明日报》，2011年5月9日"国学版"。
② 参见项阳著：《山西乐户研究》，文物出版社，2001年版；近年来项阳所承担的国家课题还有《中国乐籍制度研究》以及《中国乐籍制度与传统音乐文化》，使研究走向深入。

乐类型带至民间礼俗仪式中为用①。将国家礼制仪式乐曲形态与当下民间存在比较就会发现，传统意义上的礼乐曲目在当下全国各地均有相当数量的活态存在，从《中国民族民间器乐曲集成》各省市卷本中可得印证。

这些年来，我们的学术团队秉持历史人类学"回到历史现场"的学术理念，对当下民间多种礼俗仪式用乐进行跟踪考察，完整录制了不同类型（五礼均在）的数十个礼俗仪式及其用乐的全过程，并对其中的音乐形态进行辨析。将历史上官书正史、笔记、地方志书中的礼乐形态文本与多地官属乐人后代承载的礼俗仪式和乐曲比较，可真切地把握传统国家礼制仪式之用乐在当下民间礼俗仪式中活态存在。正是由于民间衔接国家礼乐观念和礼乐形态，民众对礼乐文化有认同感，方使得传统礼乐文明延续而不绝。

研究礼乐文明，须具整体理念综合考量，切不可限于一时一事，更不可先入为主。把握不同时期礼乐观念与制度的变化，将不同礼制仪式类型与不同乐制类型相对应，厘清发展脉络，将形而上的思想与形而下的本体形态一并认知，方为礼乐研究之根本。中国之所以称为礼乐文明，就在于从宫廷到各级地方官府乃至民间都有礼乐之类型存在，如此形成礼乐之体系化、等级化、丰富多样性的意义，是中国礼乐文明之特色。这种礼乐的体系化存在也是有别于世界上他种人类文明的重要标志。

（项阳，中国艺术研究院研究员、博士生导师）

注：刊于《中国音乐学》2014年第1期

① 雍正皇帝禁除乐籍为一个时间节点，官属乐人们是将其承载的所有礼乐和俗乐音声类型转而服务于民间，我们在考察中特别把握乐籍后人群体承载、口述史及当下活态与历史接通的意义，多种材料可以明确这种认知，可参见我们学术团队成晓辉、李卫、魏晶、张咏春、孙云、程晖晖、郭威、任方冰、巩凤涛、林乐飞、徐倩、白莉、刘佳、柏互玖、逯凤华、周晓爽、王丹丹、袁郁文、秦晓妍、李成、孙茂利、董旭彤的硕博系列文论。《明代国家吉礼中祀教坊乐类型的相关问题》，《音乐研究》，2012年第2期。

南宋《中兴礼书》的雅乐乐谱与译谱

/田耀农 杨波 吴晓阳

内容提要：《中兴礼书》是南宋淳熙年间太常寺编修的礼制文献，共有380卷，从吉礼、嘉礼、宾礼、军礼、凶礼五个方面对南宋官廷用礼情况做了较为详细的记录。《中兴礼书》总共收录了428篇雅乐歌曲和器乐演奏曲谱，也是迄今发现最早、规模最大、用律吕谱记载雅乐的文献。《中兴礼书》雅乐谱翻译需要解决的问题主要有官调、节奏、旋律、速度、配器等六个方面；杨荫浏1956年对湖南浏阳祭孔雅乐进行了录音和记谱，为今人翻译《中兴礼书》雅乐乐谱提供了宝贵的参考资料。《中兴礼书》雅乐乐谱的译谱困难并不在于文献依据不足，而在于受现代音乐观念的实证主义影响较深，以静态化的音乐作品观看动态化的中国古代音乐作品群的观念已经根深蒂固，如固持此成见不变，则任何译谱成果都将受到质疑或诟病。以古代音乐观念看待古代音乐应是今人翻译包括《中兴礼书》雅乐乐谱在内的古谱应有的态度。

关键词：《中兴礼书》；雅乐；律吕谱；译谱

一、《中心礼书》概述

《中兴礼书》是南宋淳熙年间（1174—1189）太常寺编修的礼制文献，是研究南宋雅乐的重要资料。由于此书流传不广，较少有人见其面目，连《四库全书》也未曾收录。所幸的是明《永乐大典》收录了此书，清翰林院编修徐松（1781—1848），字星伯，又从《永乐大典》中辑录了《中兴礼书》，徐松辑录书稿之后，虽然八国联军侵入北京，一场大火焚毁了《永乐大典》，而《中兴礼书》得以留存下来。徐松的书稿几经辗转，直到2002年4月终被上海古籍出版社正式影印出版的《续修四库全书》录入，编为第822～823册，而得以重见天日。

《中兴礼书》有300卷，另有《中兴礼书续编》80卷，从吉礼（第1卷至第172卷，续编第1卷至第13卷）、嘉礼（第173卷至221卷，续编第14卷至第30卷）、宾礼（第222卷至第229卷，续编第31卷至第34卷）、军礼（第230卷至第235卷）、凶礼（第236卷至第300卷，续编第35卷至第80卷）五个方面对南宋宫廷用礼情况做了较为详细的记录。《中兴礼书》的记载年代始于绍兴十三年（1143）（绍兴是南宋高宗在位时的年号，始于1131年，终于1162年），应是南宋宫廷施礼用乐的追记、补记或转记；《中兴礼书续编》记载的年代始于淳熙十二年（1185），多是南宋宫廷适时的施礼用乐记录。

礼乐治国是汉以后历代王朝遵循的基本国策，编纂礼书也是历代王朝关注的重大文化工程。自唐代起，礼书出现了两种风格，一种是侧重于礼乐宏观理论的阐述，另一种是侧重于礼乐操作的具体记录，前者的编纂者多为高官显宦、大师名流，后者的编纂者多为直接操作礼乐的下层官员。安史之乱前，"编撰礼书是要确立规制，令后代遵行。世家大族在礼书编撰上具有巨大的影响力。进入中唐，不仅政治上难以维系大一统，在礼书的编撰上，人们已不再奢望撰修具有《大唐开元礼》那样的权威礼书，而是开始以编集已行之礼为重点，《贞元新集开元后礼》《礼阁新仪》就是如此。王彦威编修《曲台礼》标志着国家礼书编撰者的职业化……王彦威开创的传统被宋代《礼阁新编》《中兴礼书》一类的礼书沿袭，影响直到南宋。而遵循这一传统的礼书，只有《中兴礼书》《中兴礼书续编》较为完整地保存了下来"[①]。《中兴礼书》正是这样一部以"五礼"为体例，一些有着实践经验的太常寺下层官员们，采用描述性语言记录南宋宫廷施礼用乐情况的礼书，《中兴礼书》也是现存最早、最全面地记录雅乐乐谱和雅乐操演程式的一部礼书。

二、《中兴礼书》的雅乐乐谱

《中兴礼书》共收录了428篇雅乐歌曲和器乐演奏曲谱，较集中地出现在第十五卷（65曲）、十六卷（101曲）、六十三卷（26曲）、六十四卷（65曲）、一百五十九卷（171曲）。第十五卷的65篇乐谱中，有8曲没有歌词，但注有"乐章同前"字样，应为同词而不同曲的作品；第十六卷的101曲，则只有曲名和歌词，没有乐谱，既然注明了曲名，同名的乐谱应该是可以通用的，属于同曲不同词的作品。六十三卷的26曲都是有曲名、有歌词，却没有乐谱，或许因为只要记录曲名，同名歌曲的乐谱是通用的。六十四卷的65曲中有6曲没有记录歌词，曲名和乐谱是全部记载的。第一百五十九卷的171曲是曲名、歌词、乐谱齐全的记录。

《中兴礼书》记录的雅乐乐谱使用律吕谱，《中兴礼书》也因此成为中国古代音乐史上迄今为止发现的最早、最大规模使用律吕谱记载雅乐的文献。《中兴礼书》的律吕谱使用十二个律名的第一个字组成谱字系统："黄大太夹姑仲蕤林

[①] 吴羽：《论中晚唐国家礼书编撰的新动向对宋代的影响》，《学术研究》，2008年第6期。

夷南无应",十二个唱名都在一个八度之内。当律吕谱记录歌曲时,谱字用小一号字记写在唱字的右下方。如:

<center>黄钟宫乾安之曲①</center>

<center>维黄 皇姑 齐蕤 居林 承蕤 神姑 其南 初林。(下略)</center>

如若记录单纯的旋律,则用律吕谱的谱字直接记写。如:

<center>皇帝入门黄钟宫仪安②</center>

<center>黄 姑 蕤 林 蕤 沽 黄 太 蕤 林 蕤 沽 沽 太 黄</center>
<center>黄 南 太 黄 应 黄 沽 太 黄 沽 南 蕤 林 太 黄</center>

一般认为,中国古代音乐的曲调大部分是在历史过程中集体创作完成的,没有确定的曲作者,也没有确定的创作年代,以民歌为代表的民间音乐曲调便是实例。另有一小部分曲调则是个人创作的,南宋音乐家姜白石(1154—1221)创作的"自度曲"便是代表。然而,《中兴礼书》记载的300多篇雅乐曲也属于特定年代的个人创作,而且其创作年代要比姜白石的"自度曲"略早一些。《中兴礼书》的雅乐曲调由个人创作的证据至少有以下三点:

第一,《中兴礼书》的327篇(总数428篇除去第十六卷的101篇有词无曲作品)雅乐曲风格十分接近,如此巨大规模的相同风格的作品群,只能是组织起来的个人创作,而不可能来自长期的集体创造。

第二,327篇雅乐曲所使用的音阶一律是"古音阶",这无疑是"规定在前、作品在后"的创作而成。

第三,《中兴礼书》第六十三卷的26篇雅乐"练习曲"的出现更是雅乐由个人创作的证明。为此,《中兴礼书》在第六十三卷的卷首言明:"绍兴元年七月,礼部太常寺言:据乐正申,将来明堂合用乐曲,节次逐一用歌、管、色,按得委是声律和协,伏乞朝廷。下学士院制撰乐章,预行降下教习诏依。"③《中兴礼书》第六十三卷的26篇无词乐曲也因此成为中国古代音乐迄今发现的最早用于"教习"的练习曲。

三、《中心礼书》乐谱的翻译

1. 古今音乐观念的异同

中国古代文献留下的乐谱种类较多,乐谱数量较大,如古琴谱、琵琶谱、宫商谱、律吕谱、工尺谱等,一些学者尝试对这些乐谱进行翻译,并取得了较多的成果。但是,古谱翻译的成果又总是不断遭遇质疑和诟病,除却技术上的因素之外,古今音乐观念上的差异应是造成对古谱翻译成果质疑和诟病的主要原因。中国现代的音乐

① 《中兴礼书》第一卷,第 1 曲。
② 《中兴礼书》第六十三卷,第 1 曲。
③ 《中兴礼书》第六十三卷。

观念自 20 世纪始逐步建立并根深蒂固，其核心是形成了以西方音乐的基本乐理、记谱法、作曲法为核心的技术理论体系，和以纯音乐的音乐音响形式为音乐审美对象的审美兴趣。概括起来，中国古今音乐观念上的异同主要有以下几个方面：

（1）绝对音高的共同关注

古今音乐观念虽然都十分重视旋律的音高规定，但中国古代的音乐观念更加重视旋律音高的绝对性；黄钟的标准音高概念比西方的标准音高概念甚至早出两千多年。一条旋律，用移高半音或移低半音的调演唱或演奏，在现代音乐观念中是可以容忍的，但是在古代音乐观念中则是不可容忍的事情。在现代音乐观念中也正是古今音乐观念的十二音律制体系和标准音高的共同价值观，才使得古代音乐的 乐谱翻译现今依然可读、可知。

（2）记谱法理念的不同取向

中国古代的所有记谱法都有一个共同的"备忘"特征；而现代记谱法（简谱、五线谱）的总体特征则是"照读"。所谓"备忘"，指的是乐谱的功能在于原本会唱、会奏的乐曲，因时间久远有所忘记，就用乐谱做轮廓式的提示，以备遗忘。"备忘"的乐谱一般没有节奏的细节规定和装饰性的曲调进行，具体的节奏和装饰性的曲调进行是读谱之前就于会在心的，同一作品在不同的乐派或不同的地区有不同的节奏习惯和润腔习惯，同一作品的乐谱也就有不同的读谱音响形式，所以，中国古代乐谱一般也是无法"照读"的。现代乐谱是"照读"的，音乐作品中每个音的音高和音值都有特定的符号表示，同一作品的乐谱不同乐派、不同时代、不同地区读出的音响形式都是同一的。但是，今人解读古代乐谱时通常忽视了古今记谱法理念的差异，期望从"备忘"的古代乐谱中寻找并不存在的"照读"音响形式，如若没有获得"照读"的效果，就将其作为质疑和诟病古代乐谱翻译成果的依据。试图从"备忘"的乐谱中翻译出"照读"的信息，其实也是强人所难的无米之炊的要求。古代记谱法所记录的是特定作品的多样性，现代记谱法记录的是特定作品的唯一性；受现代音乐观念规范的人期待把多样性的古曲乐谱翻译成唯一性，而难以接受一个作品的多样性存在。

（3）旋律线条的不同追求

中国古代音乐追求同中有变、和而不同，同一母体与众多变体共存是音乐作品群形成的重要方式之一，用轮廓式的记谱法适应一曲多体作品群的生成需要，不仅不是古代记谱法的原始落后，而是充分体现中国古代音乐旋律学理念的智慧所在。现代音乐观念则认为：一旦形成作品的旋律是不能变动的，如若变动，要不成为另一个作品，要不就是一个价值不高的赝品。前者追求的是同一母体旋律下的众多自由变体；后者追求的是同一作曲规则下的众多自由旋律创作。前者的作品一旦形成，既是新变体的形成又是新母体的形成，所以作品本身是不断变化的，古代记谱法正是顺应这种要求的记谱法；后者的作品一旦形成，则固定下来

不再变动，现代记谱法正是顺应了这种要求的记谱法。今人多受现代作曲思维的熏陶，一见到乐谱就习惯性地将其与固定不变的旋律联系在一起，难以接受同一乐谱可以有多种旋律解读的事实。

（4）调式规则的不同遵守

调式是现代作曲法的一种规则，中国古代音乐有调式现象却没有调式的作曲规则。中国民间音乐的调式现象较为普遍，文人歌曲、雅乐歌曲、古代曲牌的调式现象却较为少见，而后者却具有较多的个人作曲的成分。调式观念淡薄主要体现在结束音的或然性和自由性上，导音倾向于主音的解决要求不强烈。中国古代音乐，尤其是文人歌曲、雅乐歌曲、古代曲牌十分注重宫调的确定，标准音黄钟的音高、宫音的律位、宫音为首的音阶（五声、六声、七声）形式是宫调的三个核心因素。现代音乐（十二音技法音乐除外）的调式不仅是最重要的作曲规则之一，也是音乐构成的核心因素之一，还是音乐理解和音乐分析的重要依据之一，受调式思维训练的今人往往难以接受调式观念淡薄或调式散漫的音乐。

（5）节奏形态的不同处理

就像追求同一旋律母体的众多旋律变体一样，中国古代音乐对节奏的处理也遵循同样的结构习惯，一个较为单纯的母体节奏可以衍化出众多的节奏样式，轮廓式、备忘性的中国古代记谱法正好顺应了这种节奏构成的习惯，同一节奏形态可以解读出多种节奏组合，从而体现出"一生二，二生三，三生万物"的古代哲学理念。现代音乐的节奏和旋律是紧密结合在一起的不可分割体，当一种节奏和特定的曲调构成了固定的旋律，则这个旋律就永远地凝固成某音乐作品的组成部分，任何尝试着把某种节奏移植到其他旋律线条的做法，不仅得不到鼓励，反而被视为一种低劣艺术。受现代音乐节奏观念影响的今人，很难接受同一乐谱解译出不同节奏样式的事实；而这种多样化的解译却恰好是中国古代音乐之精髓所在。

2. 雅乐乐谱翻译的宫调问题

中国古代音乐的"宫调"，既不同于现代音乐的"调"，也不同于现代音乐的"调式与调性"，宫调是黄钟音高、宫音律位、音阶结构的总和。《中兴礼书》的雅乐乐谱十分重视宫调的标识，关于《中兴礼书》雅乐的黄钟律高，从时间看，应该比较接近北宋晚期的大晟律，武汉音乐学院李幼平教授通过对现存的25枚大晟钟测音考证认为："大晟律黄钟标准音高约在大于一个小二度音程（$b-c^1$）的音区范围。"① 本文将《中兴礼书》雅乐乐谱的黄钟律高定位为 c^1。

确立了黄钟律音高以后，宫音律位的确定就比较容易了，这是因为《中兴礼书》的雅乐谱每篇都有明确的标记，如"黄钟宫""大吕宫"等。然而，此处的"黄钟宫"究竟是"黄钟之宫"还是"黄钟为宫"呢？此亦中国古代音乐史上的所谓"之调式"与"为调式"问题，不过《中兴礼书》雅乐谱的"之调式"与"为调式"

① 李幼平：《浙江临海"宋·大晟应钟"及其研究》，《黄钟·武汉音乐学院学报》，2011年第4期。

问题的解读并无多大困难。《中兴礼书》除了使用"黄钟宫""大吕宫"标识外，还同时使用了"黄钟为角""太簇为徵"等表识，在一部同时期的乐谱中是不可能同时使用"之调式"和"为调式"两个系统的，所以可以确切地说《中兴礼书》雅乐谱使用的是"为调式"系统。"黄钟宫""大吕宫"可以一律看作省略了"为"字的宫调标识。但是，仅仅确定了定宫系统，还不足以确定宫音的律位，宫音的律位还需要在确定了音阶结构形式之后才能确定。

《中兴礼书》雅乐谱的编写者显然是遵循了雅乐的古训，全部使用的"古音阶"而无例外。因"古音阶"有一个增四度的特征音程，所以，增四度下方的起始音或者连续三个上行大二度的起始音就是宫音。译谱时，根据宫音所在的位置确定调名，使用相应的调号。

五线谱调号的升降记号是依据保持自然音阶形态在不同音高位置一致性的需要而使用的，相比自然音阶，古音阶的第四音是升高半音的，所以，将古音阶的雅乐律吕谱翻译成五线谱时，就需要用临时变音记号的方式将第四音升高半音。雅乐律吕谱宫调的翻译方法和顺序如下：

（1）将一个完整作品使用的所有乐音按照音高次序排列为音列。

（2）寻找增四度下方的起始音或者连续三个上行大二度的起始音，这个音就是宫音。根据这个原理，台湾南华大学周纯一教授设计了一个横向相邻的音都是大二度关系，纵向相邻的音都是小二度关系的律吕表，为迅速查找律吕音位提供了很大方便：

黄	太	姑	蕤	夷	无
大	夹	仲	林	南	应

（3）根据宫音所在的律位寻找其对应的五线谱音名。

（4）根据宫音的音名确定五线谱的调号。

现以《大吕宫·祖安之曲》为例，说明如下：

<center>大吕宫 祖安之曲</center>

<center>裴大　回大　若林　留夷　灵黄　其无　有夹　喜仲</center>

第一，将使用的乐音按照音高次序排列为音列；从上述律吕表中可查知：大吕—夹钟—仲吕—林钟为连续的大二度，大吕至林钟为增四度，大吕就是宫音的律位。由此也可以确信 "大吕宫"也就是以"大吕为宫"，雅乐乐谱标明的调名是准确无误的。

　　　　　　黄　大（宫）　夹　仲　林　夷　无
　　　　　　　　　大二　　大二　大二

第二，已知黄钟为 C，作为宫音的大吕即为 #C，翻译五线谱时应翻作有七个升记号的升 C 调。

3. 雅乐乐谱翻译的节奏问题

《中兴礼书》雅乐乐谱采用的是律吕谱，每个谱字和每个唱词相对应，但是，每个谱字的时值是否都是均等的呢，如果不是，其节奏是如何组织的呢？节奏问题不仅是雅乐律吕谱翻译面临的棘手问题，同时也是中国古代乐谱翻译的共同问题。从逻辑上看，所有的中国音乐都是有节奏变化的音乐，雅乐是中国音乐的组成部分，所以雅乐也一定是有节奏变化的音乐，每个音都是均等时值的音乐是难以想象的。但是，雅乐的乐谱没有记载雅乐的节奏形态，雅乐乐谱是备忘式的律吕谱，没有记载节奏形态不等于没有节奏形态，雅乐的节奏形态当时的乐工们都是会之于心而无须言表的。然而，经过一个时段的阻隔以后，雅乐的演奏停止了，雅乐的乐工消失了，雅乐的节奏也就失传了。如何找回雅乐的节奏形态？《中兴礼书》收录的南宋雅乐乐谱距今已有 900 多年了，其节奏形态虽难以直接找寻，但是，与南宋雅乐结构完全一致的祭孔雅乐因晚清还在山东、湖南等地的孔庙里奏唱，从祭孔雅乐中寻找南宋雅乐的节奏形态不失为一条较为可靠的途径。

湖南省浏阳县孔庙祭孔雅乐的奏唱一直延续到 20 世纪 50 年代，难能可贵的是，1956 年夏，杨荫浏对湖南浏阳雅乐进行了一次实地考察，对浏阳雅乐还进行了录音和记谱。关于浏阳的祭孔雅乐，据杨荫浏考证：乾隆八年（1743）清代宫廷以诏书的形式向各地颁发祭孔雅乐乐谱；1747 年派宫廷乐工去曲阜孔庙传习祭孔雅乐的实际唱奏方法；1829 年浏阳邱之稑从曲阜学习孔庙雅乐，做过一些改编之后在浏阳当地孔庙传习；1934 年曲阜孔庙雅乐失传，又从浏阳学去了唱奏方法。至今曲阜所用，还是浏阳的唱奏方法。[①] 杨荫浏还对浏阳雅乐的节奏进行了概括："四字三板：第一、第二字合占一板，第三、第四字各占一板，成为'大哉孔子'的节奏形式，而且每句都是如此。"[②] 杨荫浏所说"大哉孔子"的基本节奏是：

在这个基本节奏的基础上，还可以衍生出一些其他的节奏形态。

4. 雅乐乐谱翻译的旋律问题

由于中国古代音乐比较关注旋律的轮廓和骨干音的构成，而对具体的旋律音

① 杨荫浏：《杨荫浏全集·民族器乐》第 11 卷，南京：江苏文艺出版社，2011 年版，第 554 页。
② 杨荫浏：《杨荫浏全集·民族器乐》第 11 卷，南京：江苏文艺出版社，2011 年版，第 553 页。

点构成则持比较灵活的态度，而现代音乐所关注的恰巧是具体的旋律音点构成，古今不同的旋律观念为古代雅乐乐谱翻译造成了较大的困难。

《中兴礼书》雅乐歌曲采用的是一字一音律吕谱字记谱的，而当时的实际唱奏是否也是一字一音的旋律？这个疑问也就成为雅乐乐谱翻译难以回避的问题。

关于古代雅乐是否一字一音的旋律，目前主要有两种观点：美国密歇根大学教授林萃青认为，南宋雅乐一字一音的旋律是南宋宫廷不让普通民众模仿雅乐故意而为，甚至认为："一字一音的独特风格是战略性的。南宋统治者在帝王的祭坛和神殿中使用钟磬以及其他古老乐器演奏雅乐，是有意识地制造和渲染该皇权音乐与众不同的特质。它的意识形态就是试图以一字一音的风格'效仿'古代音乐；它独特的歌声与乐器演奏是当时临安市民难以用他们可以运作的有限的乐人和乐器所能模仿的。雅乐的古朴的乐音及应用是被护卫着的宫廷特权——未经授权的雅乐制作和演出会被立刻禁止和审讯。与此同时，雅乐一字一音的风格，不容易上口的旋律以及简短的音节也很难被当时的临安市民运用到其私人或公共的宴飨及娱乐活动中。"①

中国艺术研究院项阳教授认为，雅乐的旋律不一定是一字一音的，雅乐也并非为宫廷独用，雅乐有大祀、中祀、小祀，宋代以降，作为中祀的祭孔雅乐已经下达各县治。他还以赞同的口吻引用音乐史学家冯洁轩对这一问题的看法："他从来不认为古人会那么蠢，将祭祀所用、为神奏乐搞得毫无韵律和音乐之美感，如此才是雅乐。斯言如是。诚哉！"②

雅乐即使不是一字一音，但雅乐特有的庄严、肃穆的要求，又致使雅乐不可能是细腻委婉、繁复多音的旋律风格。邱之稌传习并改编形成的祭孔雅乐"大哉孔子"节奏型，为雅乐谱的旋律翻译提供了一个折中的方案，按照这个节奏型，四字一句的旋律结构，前两个字和第四个字按照一字一音的旋律对译；第三个字的第一个音可依谱对译，后三个音则可根据唱词的音韵调值作相应的变化。

如：《大吕宫·祖安之曲》第一句"裴大回大 若林留夷，灵黄其无有夹喜仲。"可做如下翻译：

5. 雅乐乐谱翻译的速度问题

缓慢的速度不仅是雅乐庄严、肃穆的风格要求，也是雅乐特殊乐器的演奏要

① 林萃青：《宋代音乐史论文集·理论与描述》第145页，上海音乐出版社，2012年版。
② 项阳：《一把解读雅乐本体的钥匙——关于邱之稌的〈丁祭礼乐备考〉》，《中国音乐学》2010年第3期。

求。编钟和编磬是雅乐乐队特有的乐器,尤其是编钟,由于没有止音的装置,第一声击响以后延续音较长,只有等延续音达到 70 分贝(相当于 p 的音乐力度)以后才可以击响第二声,否则两个音响会叠加混响在一起。杭州师范大学音乐学院 2012 年复原制作了一套宋代大晟钟,据该院音乐声学实验室测定,特钟击响瞬间的音强达到 106 分贝,12 秒以后递减为 70 分贝。12 秒应是宋代雅乐一板的速度。译谱时如将一板的时值记为 4 拍,用一个全音符表示,则速度应为:♩ = 20。无独有偶,据杨荫浏 1956 年 8 月中旬对浏阳"雅乐"录音记谱,浏阳"雅乐"唱奏速度最慢的为♩ = 22,最快的为♩ = 56。当速度超过♩ = 30 以后,延续音最长的特钟就需要隔一板奏响一次了。

 6. 雅乐乐谱翻译的配器问题

 据《宋史》第 130 卷记载,南宋雅乐的宫架表演,是由 32 名歌工和 199 名乐工使用 22 种乐器的大型演唱和演奏活动。30 多人的歌队和近 200 人乐队的同时唱奏,其恢宏的气势是不言而喻的;然而,200 多人的唱奏是同声的齐唱和齐奏呢,还是有所分工呢?从祭孔雅乐的表演遗存来看,齐唱的可能性比较大,但是乐队因众多乐器性能的差异,完全的齐奏是不可能的。《中兴礼书》只记载了雅乐的主旋律谱,乐队的各种乐器是如何分工的却不见记载,雅乐乐队的配器分谱亦成为乐谱翻译的难题之一。

 雅乐乐队的乐器多达 20 多种,近 200 件,这些乐器大致分为三类,第一类是以钟、磬、鼓为代表的打击乐器;第二类是以琴、瑟为代表的拨弦类乐器;第三类是以埙、笛、竽为代表的吹管类乐器。

 杨荫浏先生 1956 年考察浏阳雅乐时曾用总谱的方式记下了雅乐打击类乐器的配器情况,为今人翻译南宋雅乐乐谱提供了可信的参考依据。稍有遗憾的是,浏阳雅乐弦、管类乐器的演奏与歌唱的旋律是完全重合的,当年杨荫浏记谱时也将"歌声"与"管弦"同记为一个声部。管弦类乐器演奏的旋律是否与歌唱完全一样?邱之稑的《丁祭礼乐备考》给出了答案。

 《丁祭礼乐备考》在后注中阐明了古乐解读的原则:"按朱子曰:古乐有唱有叹,唱者发歌句也,叹者继其声也。诗词之外,应更有散声叠字,以叹发其趣。又曰:琴之有散声,笛之有衬腔,是谱遵其言从弦音管韵,自然流露处谱出。"邱之稑提出的所谓:"琴之有散声,笛之有衬腔"和读谱需要"从弦音管韵"的说法,可视为雅乐唱奏实践的经验总结。正如杨荫浏先生所评价的:"与其说邱之稑是应用宫廷的乐谱,不如说他仅是将宫廷乐谱作为参考性的基础调,而自己从而进行了相当自由的创作。他加进了不少的花腔。"[①] 杨荫浏先生对邱之稑的评价恰巧也是对中国古代音乐和中国传统音乐大部分作品形成方式的表述,但是,音乐作品的这种动态的生成方式以及用这种生成方式产生的动态的音乐作品群,

[①] 《杨荫浏全集·民族器乐》第 11 卷,第 553 页。

对习惯于西方实证主义，追求历史原本唯一真实的学者而言是难以接受的音乐事实。

邱之稌使用的"琴之有散声，笛之有衬腔"方法和中国传统音乐常用的加花变奏之法比较接近。如《丁祭礼乐备考》的《右叙平之章》采用的就是在原谱下方标写出加花的谱字。为阅读方便，现将加花的谱字改用括号标记：

<center>右叙平之章</center>

五 上 尺（工上尺）工 五（五）六 五（上五六）工 上（尺）五（六）工（工尺工）
六 上（工）尺（尺）上（尺上）五 工（尺）六 五（上五六）工 上 尺（工尺）
上（凡六）五 工（尺）六（六）上（尺上）五 工（工）尺（尺）上（尺上）四

如果把《右叙平之章》的四个谱字看作一句，则第三个谱字（用底纹标记）必然有二至三音的加花，而第四个谱字是从不加花的，第一和第二个谱字一般不加花或者只有一个音的加花，从而体现出一定加花规律，而这个加花规律和"大哉孔子"的节奏型又是有所联系的。

以钟、磬、鼓为代表的打击乐器配器方法，杨荫浏当年收录的浏阳雅乐为我们留下了可资依据的文献。根据这个文献，可以概括以下配器规律：

1. 起乐时，柷独奏三响，占3拍时值，节奏是：♫ ♩ 。
2. 止乐时，敔独奏七响，占6拍时值，节奏是：♫ ♩♩♩♩ 。
3. 钟与磬合奏时，形成此起彼伏的交错，一般是先钟后磬的顺序，有时也偶用先磬后钟的顺序。
4. 鼓类乐器基本是敲击固定音型。应鼓：♩. ♪ ♩， 建鼓：♩ 𝄽 𝄽 。
5. 特钟与特磬一般只奏长时值的骨干音。

浏阳雅乐没有配置笙管乐，但是中国民间的笙管乐的配器方法是比较成熟的，可资借鉴。所谓"拙笙、巧管、浪荡笛"是笙管乐配器法的形象描述："一般多是以管子'当头'，由它主奏旋律；笙则以匀称的节奏与五度与八度的和声 平稳地配合着音乐的进行；笛子则以活泼华丽的进行为主旋律作多样的装饰。"[①]

有了以上的种种约定，现在可以对《中兴礼书》的雅乐乐谱进行翻译了。现以《中兴礼书》第十五卷第9曲《大吕宫·祖安之曲》的第一句"㽔大 㽔大 若林 留夷"四个谱字为例，翻译成以下五线谱总谱。

[①] 中国艺术研究院音乐研究所编：《民族音乐概论》，人民音乐出版社，1964年版，第261页。

大吕宫·祖安之曲

（下略）

结语

《中兴礼书》雅乐乐谱的发现为研究南宋雅乐提供了较为翔实的文献资料，也为复建南宋雅乐提供了可信的音乐音响依据。由于古今音乐观念的不同，造成了《中兴礼书》雅乐乐谱翻译的困难。译谱的困难并不在于文献依据不足，而是现代音乐观念受实证主义影响较深，以静态化的音乐作品观看动态化的中国古代音乐作品群的观念已经根深蒂固，如此成见不变，则任何译谱成果都将受到质疑或诟病。以古代音乐观念看待古代音乐应是今人翻译包括《中兴礼书》雅乐乐谱在内的古谱应有的态度。

（田耀农，杭州师范大学音乐艺术学院院长、教授、硕士研究生导师）

注：刊于《音乐创作》 2014 年第 4 期

"言"与商周礼仪及其歌咏
——汉文化歌唱传统探源 / 张国安

内容摘要： 本文以卜辞、周代铭文材料的训释解读为依据，对商代、周初礼仪及其歌咏情况做了梳理，得出如下观点或推断：甲文"言"之初义取象于"口簧说话"，口簧用以表情达意、说话交流的功能是后世"言"字派生出"言语"之义的根据；口簧乐器演奏所具有的"以乐传语"、"以语定乐"之特点，正是后世"歌永言"传统"以乐传辞"、"以文化乐"的原初范型。以口簧说话为造字背景的同源异构字言、舌、告，在卜辞时代其语言学意义和人文内涵已渐分化，其字指义始有所偏重而各有不同。先秦文献所谓飨、食、燕则是由卜辞告、舌、言三礼进化而来。口簧演奏的"以乐传语"、"以语定乐"之特点确曾影响了商周仪式歌咏，进而促进了汉文化"歌永言"这一歌唱传统的形成与建构。

关键词： 言；口簧说话；商周礼仪；歌永言；歌唱传统

中国传统歌唱形式的特点是什么，诗文与音乐的关系究竟如何？文史界的学者很容易联想到"诗言志，歌永言"这一命题。至于此一命题的阐释，多数文史学者——包括本人，因缺乏具体的音乐实践知识，难免流于浮泛。作为一个音乐的门外汉，笔者之所以敢斗胆再次提起这个话题，那是因为：在文史方面造诣很深的民族音乐理论家、中国音乐史学家——洛地先生，已立足于中国"音乐文学"的整体与历史全程对"诗言志，歌永言"这一命题做出了生动具体、极富特色与深度的阐释。洛先生认为，汉文化的歌唱以"传辞"为第一目的。歌唱中的"文""乐"关系，总体上是"文为主，乐为从；文体决定乐体"；在此前提下因"声"中的

① 本文系 2011 年度国家社科基金重大招标项目"诗词曲源流史"（11&ZD105）阶段性成果。

"文""乐"构成关系,又分为"以'乐'具有基本稳定的旋律传唱文辞"——"以旋律传辞"(或称"以腔传辞")与"依'文'的字读语音语调化为乐音旋律"——"依字声行腔",从而全面"以文化乐"两大类。"以旋律传辞""以文化乐""依字声行腔"——"乐唱"、"诵"、"吟"作为歌的(三种)表现方式递换演化,自如浑成。这些独具特色的概念与观点有效地诠释且充实了"歌永言"命题,揭示了汉文化歌唱的本质特征与悠久传统——与"歌不永言"的现代的、西方文化的歌唱传统形成了鲜明的对照①。

笔者虽是音乐的门外汉,且又才疏学浅,但相信洛先生对周秦以来中国歌唱传统的揭示触及了历史的真相。当然,当洛先生将"诗言志,歌永言"之"言"凝定为"文言(文字、文辞)",而排斥"言语"之言或"语—文"二解时,则容易招致"昧于本源"之讥。因为从穷源的意义上说,"文言"的歌唱毕竟不是歌唱的初始本源,我国"文言"歌唱传统"永言"的特点也不可能于春秋一时陡然形成而没有此前的渊源。这里笔者不揣谫陋,试图通过出土文献的训诂解读,探寻"歌永言"传统形成的早期动力范型及其蛛丝马迹以呼应洛先生,并就正于达者方家。

一、"言":通源之门

关于"诗言志,歌永言",《虞书·舜典》的完整表述是:

> 帝曰:夔,命汝典乐,教胄子,直而温,宽而栗,刚而无虐,简而无傲。诗言志,歌永言,声依永,律和声。八音克谐,无相夺伦,神人以和。夔曰:於!予击石拊石,百兽率舞。(孔颖达 106)

语言命名而诉诸文字是人类对自己的生活世界形成概念认识的两种方式,也是先后相续的两个阶段。由文字和概念,今人可有限抵达古人的思维世界,了解古人的生活实相。从《舜典》的这段文字表述看,其叙事的历时性特点非常明显。"八音""击石拊石"的对比表明,"帝曰""夔曰"不在同一个时代语境,后者的叙事指向远远早于前者。"帝曰"一节,"诗言志"之前文字的重点在乐教,其后叙述的重点则在仪式用乐。其间,乐、仪式才是整个叙述文字的最具结构性和逻辑蕴涵性的上位概念。②故仪式之乐便构成了"诗"、"歌"、"言"、"永"等文字概念意义生成或解读的语境。

"诗"字出现很晚,郭店战国楚竹书《缁衣》"诗"尚写作"寺",《性自命出》

① 可参看洛地先生相关著述:《词乐曲唱》,北京:人民音乐出版社,1995年版;《词体构成》,北京:中华书局,2009年版;《"歌永言":我国(汉族)歌唱的特征》(上、下),《天津音乐学院学报》2011年第3期、第4期。

② 这里的"结构性""逻辑蕴涵""上位概念"出于笔者独撰,用以表示"语—文"意义家族是一个具有"时—空"秩序的概念家族。

写作"㗆";上博简《孔子诗论》作"寺"又作"𧥺"。① 《说文》:"诗,志也。从言,寺声。"许氏所说的"诗"字于考古文物资料早见于汉印。② "寺",《说文》谓之"庭者,有法度者也"。马叙伦云:"王筠曰:'庭也者,秦汉义也。'《天官寺人》注:'寺之言侍也。'《易》《诗》'寺'字皆谓'奄人'。"铭文有"分器是寺"语,寺训持也;又有"以寺民从","寺"为"使"义。金文"寺"还用于人名或方国名。③ 可见,先秦文献"寺"只是"诗"的借音字,确如许氏言,"寺",声也。训"诗"为持人性情,规正人行乃为秦汉义。《大雅·卷阿》:"矢诗不多,维以遂歌。"《大雅·崧高》:"吉甫作诵,其诗孔硕,其风肆好,以赠申伯。"由《诗》之自谓及篇章内容,看不出"诗"有所谓的持人性情、规正人行之义,更不要说谏刺了。"诗,志也"应该是西周中晚期以降,人们对《诗》的流行看法和观念,"子所雅言,《诗》《书》、执礼,皆雅言也"。《诗》本用于仪式乐歌,其形态必为"雅言"。"𧥺"字的形构及许氏"诗,志也。从言"之训显然基于《诗》雅言形态的认识,且继承了《书》"诗言志,歌永言"的观念。由此看来,洛地先生释《书》中"言"字为"文言"并非毫无根据。只是"言"字并非"文言"专字,亦属事实。

再说"歌"字。《说文》:"歌,咏也。从欠,哥声。"金文中大多作 訶、謌,从"欠"之"歌"字后起,《睡虎地秦简》得见此字。④ 甲文中不见"歌"字,但叶玉森疑甲文 𠱺 字(前6·35·6)或即"歌"字。⑤ 从字的形构看不出与后世"歌"字有任何联系,叶说无据。又甲文有 𠰷 等形字,裘锡圭厘定为 吹,视为歌唱之歌。其训释云:

> 甲骨、金文的 吹 字象人荷物张口出气 吹 与"歌"形音并近,这恐怕不是偶然的(金文歌作,从可声,见《金文编》621页)。荷重从事其它重体力劳动者,往往发出有节奏的呼喊声如"杭呵""杭育"之类,以减轻疲劳的感觉。这种呼喊声就是最原始的歌。⑥(裘锡圭 649—650)

裘说稍显曲折,"杭呵""杭育"之类,今人将之视为原始的歌,但古人是否也有这样的观念,则不得而知。再说从"欠"之"歌"字晚出,将 𠰷 等形厘定为 吹 是否妥当尚是个问题。裘先生举金文例字也只举了从言之 訶,并没有举 吹 为歌咏之歌的例子。看来裘说不可从。甲文有"可"字,戴家祥疑即"歌"字初文。戴氏举《素问阴阳象大论注》"歌,叹声也",《释名释乐器》"人声

① 参见荆门市博物馆编:《郭店楚墓竹简》,北京:文物出版社,1998年版;马承源主编:《上海博物馆藏战国楚竹书》(一),上海:上海古籍出版社2001年版。
② 罗福颐:《汉印文字征》,北京:文物出版社,1978年版。
③ 参见李圃主编《古文字诂林》册三"寺"字条,上海:上海教育出版社,2000年版,第579页。
④ 参见张守中撰集:《睡虎地秦简文字编》,北京:文物出版社,1994年版。
⑤ 参见李圃主编:《古文字诂林》册七"歌"字条,上海:上海教育出版社,2002年版,第798页。
⑥ 裘锡圭:《古文字论集》,北京:中华书局,1992年版,第649—650页。

曰歌。歌，柯也"为证，认为"可，从口丂声，字的结构足以表示人的'叹声'"①。戴释可备一说，但问题是，"可"字在金文里或用作副词，或用作人名，与歌无涉。歌舞之 謌、詞 字或为形声兼会意字，但值得注意的现象是，直至春秋晚期，铭文"歌"字亦有书作"訌"者（《宋公戍镈》，《集成》1.11）②，而《宋公戍镈》（《集成》1.10）："宋公戍之歌钟"，"歌"则直书作"言"。《楚王領钟》（《集成》1.53）："其律其言"，"言"亦通"歌"。此外，从音韵学的角度看，"言"、"歌"属阴阳对转，可以通韵③，说明两者具有某种亲缘关系。由上不难看出，金文 詞、謌 之"可"、"哥"只是声旁，"言"才是构成"歌"字概念义的关键字。

至于"志"，金文中有其字。闻一多《歌与诗》已有透彻的训释，兹不赘言。"歌永言"之"永"见于卜辞，容当后论。这里仅指出：《大雅·崧高》"吉甫作诵，其诗孔硕，其风肆好，以赠申伯"，其中"诵"亦是"永"之一种，亦是"歌永言"之歌。这可从"其诗孔硕，其风肆好"、《大雅·卷阿》"矢诗不多，维以遂歌"中看出。西周文人，料不比后世"推敲""苦吟"之诗者，其作诗、诵诗、歌诗本乃一气呵成的并行之事，即如今之民间歌者的即兴歌唱亦是如此，其间哪有什么作辞、诵辞、歌辞之别。④ 此外，尚值得提及的是："志""永"，秦汉书写时见加"言"旁，会其意，则皆有某种言语的意味。

综上，可以判断："诗言志，歌永言"的表述中，"言"才是结构"诗""歌""志""永"的本源性的上位概念字。正是"言"字蕴含了"诗言志，歌永言"传统的秘密，是通向传统之源的一扇大门。因此，探究"言"字的初始本义及其内涵的实践行为，是追溯中国特有的"以文化乐"古老传统的途径之一。

二、"言"字初谊：口簧说话

许慎《说文》："䇂，直言曰言，论难曰语。从口，辛声。"又谓"辛，辠也"，引张林说"读若愆"（许慎51，58）。关于"言"之造字初谊，今之学者本许说而多有发明，兹择其要者归类述之，以为讨论的基础。

（一）言、辛一字，言为狱辞

许氏谓言，辛声，今之学者大多将辛视同"辛"字。吴其昌则直接将古初"言"

① 参见李圃主编《古文字诂林》册五"可"字条；第38页，上海教育出版社，2002年版。又何琳仪《战国古文字典》（中华书局1998年版，第849页）亦有类似说法，但亦未举出甲文、金文中"以""可"作为"歌咏"之歌的例子。按理说，"可"若为"歌"，应该可以举出大量以"可"命名歌钟的例子。
② 中国社会科学院考古研究所，中华书局1994年出版《殷周金文集成》（全18册），简称《集成》；中国社会科学院考古研究所编，香港中文大学出版社制作，香港中文大学中国文化研究所2001年版《殷周金文集成释文》（全六卷，附图版），简称《释文》；本文所引主要据《释文》，标点断句参以己意。下不另注。
③ 参考：王力《诗经韵读》，上海：上海古籍出版社，1980年版；唐作藩《上古音手册》，南京：江苏人民出版社，1982年版。
④ "诗"概念的产生，很难从歌唱形式本身得到解释，其缘起容另文讨论。

与"辛"视为一字，其理由概之如次：

其一，金文🔣，在爵铭皆曰"父辛"，字以其义言之，则确为"辛"字，而以其形言之，则又确同原始之"言"字，其别只在书写的虚实之间。其二，"以金文文例言之，虚构书与填实书既无丝毫别异"，如🔣、🔣、🔣之类。故🔣、🔣无别。其三，以谐声原理言之，古文献有"新""信"同音通用例，则古"言""辛"之音近可概知。其四，古文献有以"金"同训"辛""言"二字例，若以义训原理推之，则可断此二字古意为同母所孳。

而同文释"辛"字本义，吴氏则曰："'辛'字本义亦斧属也，亦兵刑器也。"日本学者林义光认为，🔣同辛，但辛非声旁，言从辛从口。辛为罪人，故"言之本义当为狱辞，引申为凡言之称，与辞字同意"。（《文源》卷七）林氏之说扼要简明，足成吴说未尽之义。①

（二）言、愆同谊

叶玉森亦以为甲文"言"字，从辛从口，但其会意不同于林氏。叶氏云："先哲造言字，即主慎言。出诸口即获愆，乃言字本谊。"其论证理路可构拟如次：

"卜辞贞月诸辞，例如'今月盌''今月亡庚''今月亡🔣''今月亡来嚭'等，今月下必系吉或凶之习语。"而殷墟卜辞内屡见"今月🔣"之辞，则🔣二字非吉语即凶繇。又"因疑卜辞吉字作🔣，乃倒🔣从口，🔣字乃从🔣从口"，《说文》"辛，辠也。"而"先哲造字法或以倒🔣表示与🔣相反之意。犹徐锴说长字乃从倒亡，曰倒亡不亡，长久之意也"。倒🔣从口，意即纳🔣于口。"纳诸口即无愆，乃吉字本谊"，则🔣之从🔣从口，意即出🔣于口，言之"出诸口"意同祸从口出。故言愆同谊（《殷墟书契前编集释》卷五）。②

（三）言、音同字

罗振玉、郭沫若、马叙伦，皆认为言、音本为一字，此说后又有于省吾力申之。兹引于氏之说解以见一般：

言与音初本同名，后世以用各有当随分化为二。周代古文字言与音之互作常见。先秦典籍亦有言，音通用者，例如《墨子·非乐上》之"黄言孔章"，即"簧音孔章"。《吕览·训说》之"而（读如）言之如响"即"如音之如响"……甲骨文之"言其🔣广"（《掇》三三五）、"🔣广言"（《后下》一零·三）二言字应读作音。音其🔣广与🔣广音，指喉音临将嘶哑言之，旧读言如字失之。又甲骨文称："口口卜，子🔣言多亚。"（《后下》四一·九）"正，王言且丁，正。"（《乙》4708）"🔣匕辛，其言曰🔣。"（《粹》三八八）以上三条言应均读作音，音与歆通。音字通歆犹古文字畲之亦作🔣。《左传·僖三十一年》

① 以上参见李圃主编：《古文字诂林》册二"言"字条，上海：上海教育出版社，2000年版，第713-715页。
② 以上参见李圃主编：《古文字诂林》册二"言"字条，上海：上海教育出版社，2000年版，第716页。

之"不歆其祀",杜注谓"歆犹飨也。"《国语·周语》之"王歆太牢",韦注谓:"歆,飨也。",再以周代金文证之,《弭仲簋》之"音王宾",即"歆王宾"也。《伯矩鼎》之"用言王出内(入)使人",言字亦应读作音通歆。然则,甲骨文言之通音,音字有时亦读为歆,均吻合无间。(《释言·甲骨文字释林上卷》87-88页)

(四)告、舌、言,三字同出一源

此说由徐中舒首倡。《甲骨文字典》释言字云:"字形与《说文》篆文略同,但实与 🔳(告)、🔳(舌)为一字之异构。𠙵象木铎倒置之形,其上之 🔳、🔳、🔳 均为铎舌,告、舌、言三字初义相同,后世乃分化为三字。"(徐中舒 222)释舌字云:"象木铎铎舌震动之形,𠙷 为倒置之铎体,丫丫 铎舌。"(208)又释"告"字云:"甲骨文告、舌、言均象仰置之铃,下象铃身,上象铃舌,本以突出铃舌会意为舌,古代酋人讲话之先,必摇动木铎以聚众,然后将铎倒置始发言。故告、舌、言实同出一源,卜辞中每多通用,后渐分化各专一义。"(85-86)刘兴隆《新编甲骨文字典》则又以为言之造字源于舌,且卜辞中亦可用作告。氏曰:"🔳(舌)前加一横作🔳(言),指示言从舌出。由于语言有声音,所以卜辞言音一字,通假得理。"(刘兴隆 121-122)

(五)言象吹箫

此说由郭沫若《释和言》一文首倡。《尔雅》云"大箫谓之言",郭沫若以为此即"言"之本义。言本为乐器,其为言说之言者盖为引申之义。除《尔雅》之外,郭氏又援之五证以成其说:其一,"《墨子·非乐上篇》引古逸书云'舞佯佯,黄言孔章'。'黄'乃'簧'之省。'簧言'犹言'笙箫'也。墨子所非者为乐,故举此以为证"。其二,考言音古本同字,金文中每相通用。其三,"字从口象形,与骨文之磬鼓字同意,磬于卜辞作🔳,🔳 即磬也,从𠂤以击之。鼓作🔳,🔳 即鼓,从𠂤以击之。言之丫若 丫,即箫管也,从口以吹之"。其四,理论上说:"无形之字必籍有形之器以会意,如喜乐和雅,无形之字也。喜之籍为鼓,乐之籍为琴,和之籍为笙,雅之籍为雅。声音亦无形之物也,故声之籍为磬,音之籍为言,其意若曰以手击磬,耳得之而成声,以口吹箫,舌弄之而成音也。"其五,从符号人类学的角度去看,"原始人之音乐即原始人之言语,于远方传令每籍乐器之音以藏事,故大箫之言亦可转为言语之言"(郭沫若 93-106)。

以上诸说,皆有理据,但各自为说,龃龉又在所难免。若审视之,各说皆有其所不能圆通之处。吴氏之说,于字形及其演化之辨识与勾勒甚为清晰,但于言之如何引申为言语之言,终未有解。林氏狱辞之说,或可补吴说不足,但甲文 🔳 🔳 之形难以看出罪人之迹。即便作以斧钺加之者而像罪人解,从辛从口会意,也只能得出言即罪人之辞而非狱辞之谊。而徐氏告、舌、言同出一源说,虽于字形异构有融通之见,但不是说没有任何问题,如以字为铎之象,则铎舌伸出铎体未免太过,其又如何震动发声?再如"言"作祭名皆通告实属臆断,如何能肯定言

祭不是一种独立的祭祀呢？至于刘氏口舌之说，亦有同样之问。此外口舌之形歧出作丫，亦难免出离常识之想象。至于于氏言音同字之说，虽说于文献处处有征，但言字之言音二义如何从言字初形中读出，于氏则未置一辞。当然，于文也许因郭氏之乐器说提出在前，而于此认同郭说亦未尝可知。不过从于氏读"黄言孔章"为"簧音孔章"例看，其可能性不大。郭氏论证较之其他诸说，尚属周全，但亦有疑义。叶玉森就曾质疑道："曰象吹箫，必非朔谊。且 ∪ 在 丫 下，何能像吹？观卜辞龠字作 龠，下象编管，上像覆口，吹意自显。如先哲造言字像吹箫，则口字必倒覆于上作 ⩙、⩚ 方合。"① 在否定郭说的基础上，叶氏提出言愆同谊说。然叶氏于言之初形并无新见，若依《说文》解 丫 之谊为抽象的罪愆，则 丫 之倒、立与否又有何异？除非 丫 为一具体之物象，方有倒、立之别。而 丫 究竟为何物之象，叶氏并未给出说明。这里姑且认为叶氏取斧钺之象——象征言之法度，则纳（倒） 丫 于口，即纳斧钺于口为吉，出（立） 丫 于口即出斧钺于口为愆为言。如此理解固然也说得通，但毕竟有点迂曲牵强。更关键的还在于若依叶氏之说去解于氏所引卜辞诸例，则无一可通。

　　看来，求解"言"之本义，关键在于言字初形的辨识。而于"言"之初形，甲骨学界之看法，若就笔者所及，无外乎吹箫之象、从辛（斧钺）从口之象、铎舌之象（或人口舌之上加一横为指示）三种。基于上文所做的有关分析，这里我们可以首先排除"上斧下口之象"说。以铎舌或口舌之象去释舌、告、言三字之义，确实自然合理，但其存在之问题亦确如上述，有待解释。以 龠（龠）作比照，丫 视作单管乐器之形应该可行。叶氏"覆口"之议，虽值得重视，但仅此一端还不足以彻底颠覆"吹箫"之说。比较而言，言为大箫之象说或许最近甲文造字之初谊。即便如此，"大箫"说仍然有值得推敲之处，试述之如下：

　　其一，丫 固然可视作单管乐器之形，但将之等同于箫的直接证据毕竟只有源于《尔雅》的一条。孤证不立。《墨子》"黄言孔章"，如于省吾氏读作"簧音孔章"，未尝不可。况且，如此读法，更显文从字顺。因为说某某乐器孔章，总不比说某某乐器之音孔章更合乎情理。"笙箫"与"孔章"搭配有不辞之嫌。

　　其二，姑且视言为大箫之名，但箫之形制在先秦文献中并无明确记载。而在《释和言》一文中，郭氏则明言：

　　由上数项之推证，可知龠当为编管之乐器，其形转与汉人所称箫之相类。《周礼·春官·小师》掌教箫管，郑注云："箫，编小竹管。"《周颂·有瞽·笺》亦同。许书于箫亦注云："参差管乐，象凤之翼。"说此与笙籥无别矣。惟可异者，汉人之箫与今制不同，今人之箫为单管。说者谓由排箫至单箫之变当在隋唐之际，此事尚未深考。然余自文字上以求之则汉以前之箫，并无编管之痕迹，而反有单

① 文出叶玉森《殷墟书契前编集释》卷五，转引自李圃主编：《古文字诂林》册二，上海：上海教育出版社，2000年版，第716页。

管之实证。（郭沫若 97）

看来，龠究为何种乐器，与箫是否一器，尚未有定论。在源自对甲文"龠""言"字形的直觉判断与推比载籍文献所得结论之间，究竟如何取舍，郭氏亦是心存狐疑的。郭说影响很大，实际上，今天的学者还是将箫、龠看成是同一种乐器，如方建军《东周箫音阶结构探索》一文，开篇即云"箫是中国古代编管吹奏气鸣乐器"①。上海学者刘正国连续撰文考证古龠形制，其出发点虽然是批判郭之龠为编管乐器说，但其最终的结论则是：龠乃"一种形制古朴的、小开吹孔而以管端作吹口的'斜吹'乐管，而贾湖遗址出土的骨笛正是这种乐器的祖先。绕了一圈，刘氏实际上则是证明了龠即单管之箫的结论。② 这里还是有郭说的影子。此一现象正反映了郭氏在龠、箫形制问题认识上所固有的矛盾性。如果刘说成立的话，则郭谓言为箫为单管的结论便可成立，但必须放弃龠为编管说；反之则必须放弃箫之为单管说，然如此一来，郭氏甲文"言"字之本谊为"箫"之说就得一并否弃。

其四，郭氏云"原始人之音乐即原始人之言语，于远方传令每籍乐器之音以藏事，故大箫之言亦可转为言语之言"（郭沫若 100），按此逻辑，其他乐器之名亦可转为言语之言，而不必专属大箫。

上述四点疑义，使得我们不得不重新正视叶玉森当初对郭说的质疑。如断定 Y 为单管之形，则上部当为管口之象。而吹奏单管，则人之口必置于管口之上。而 𠱞（言）之造字却正相反，甚是可疑。前此，我们虽然质疑过铎舌或口舌之象说，但甲文舌、告、言三字形、义皆相近，可以通用确乃不争的事实。故徐氏"三字同源异构"说应该是极具启发意义的重要发现，值得认真对待。笔者以为，三字的共同部件 Y、ϟ、ϟ 应该是与口舌有关而又异于口舌的器物，而这一器物最具可能的则是"簧"，今被称为口弦、口簧类的乐器。其歧出之形象簧之双舌，中间横线强调执持或震动的部位，簧体周边的点，象征口簧震动所发出的音波。

《毛诗》中多处提到簧这种乐器："既见君子，并坐鼓簧"（《秦风·车邻》）、"我有嘉宾，鼓瑟吹笙，吹笙鼓簧"（《小雅·鹿鸣》）、"巧言如簧，颜之厚矣"（《小雅·巧言》）、"君子阳阳，左执簧"《王风·君子阳阳》。至于《诗》中的"簧"，究竟为何种形制的乐器，传、笺一律以"笙"作解。但从《鹿鸣》《车邻》例看，笙、簧为两种乐器，演奏方式亦不同。笙尽管属有簧有斗的簧鸣类乐器，但演奏方式则是吹奏，而鼓簧若鼓瑟。两者有明显之不同，说"鼓簧"乃鼓笙中之簧，是没有多少实证依据的。《诗》中的"簧"实际上是一种产生于新石器时代，世界各地都存在且传承发展至今的一种"簧震体鸣乐器"，俗称口弦，亦即口簧。口簧的种类很多，因制成的材料不同，大体可有木竹和金属两类，因簧舌的多少，可

① 方建军：《东周箫音阶结构探索》，《乐器》，1996 年第 2 期。
② 参刘正国：《关于'龠'的考证诸家异说析辨》，《音乐研究》，2001 年第 1 期；《笛乎筹乎龠乎——为贾湖遗址出土的骨质斜吹乐管考名》，《音乐研究》，1996 年第 3 期。

有单舌簧、双舌簧和多舌簧之不同。① 甲文言字应是双舌簧的象形,《易林》有"一簧两舌,妄言谬诀"②(焦延寿 19)之说,其义与"巧言如簧"同。"巧言如簧"孤立地看乃修辞性的说法,其实却蕴含了"言"字与簧相互关联的历史信息。"巧舌如簧"之成语,尽管后出,似乎也昭示了舌与言在字源学意义上的亲缘关系。

"巧言如簧""巧舌如簧"谕示了口簧乐器之特点和它特有的文化功能。大陆学者薛艺兵在其《中国口簧的形制及其分类》一文中指出:

> 由于口簧是借助人的口腔和舌位的变化来调节音调,这种音调产生于乐器和口形的结合,使它几乎接近说话时的语言音调,这也是口簧不同于其他乐器的特点之一。(69)

以口簧说话不仅是历史传说,音乐家曾遂今在四川省凉山彝族地区作田野考察时,就耳闻目睹了口簧说话,并以作曲家的敏感和特有方式将这段奇妙经历记录了下来。亲历者发现,大多数彝族同胞都能"从口弦音乐中连绵起伏的音调组合中,判断出这是一句什么样的话,什么样的谚语,什么样的故事"(曾遂今 33)。之所以如此,是因为"口弦音调的音程跨进、节奏正是对彝族语言节奏、声调的模拟";而口弦的特殊物理形态与发音机理,又会使声调曲折精确地固定在一定的音高位置上,口弦音乐基于语言声调而产生。口弦"说话"的实质,"是口弦音乐中,有一部分旋律的走向与声调曲折一致。演奏者靠声调曲折作为口弦音乐创作的依据,听者靠音乐旋律所反映的声调曲折来判定语义"③(33)。现实生活中的第一手资料弥足珍贵,亦将大大有助于今人的历史思维以感同身受的方式接近并理解几千年前音、言一体的"乐语"概念和古人的"乐语"世界。

综上所述,大体可以推定,告、舌、言三字同源,其初谊的获得源自口簧"说话"。口簧用以表情达意、说话交流的功能是"言"字派生出"言语"之义的根据;口簧乐器演奏所具有的"以乐传语""以语定乐"的特点,正是后世"歌永言"传统"以乐传辞"、"以文化乐"的原初范型。

三、卜辞中的言祭与言礼

本节开始,将通过考察"言"字在卜辞及周初铭文中的语用及与各种礼仪的关系,以发现早期"言"之"以乐传语"的演奏方式曾经影响过仪式歌咏或咏颂的痕迹。

(一)告祭与祝祷之"言"

告、舌、言三字虽同源,但进至卜辞时代,三字字义应已渐趋分化而各专一义。

① 以上内容可参考李纯一:《说簧》,《乐器》,1981 年第 4 期;薛艺兵《中国口簧的形制及其分类》,《中国音乐学》,1998 年第 4 期。
② [汉] 焦延寿:《易林》卷一,士礼居丛书景刻陆校宋本。
③ 曾遂今著:《口弦"话语"》,《中国音乐》,1985 年第 1 期。

卜辞中习见"疾舌"（《合集》13634 正、13635/1）①、疾口（《合集》13642）、"疾齿"（《合集》13643），"舌"既专作名词口舌之舌。"告"主要作动词，有告言、告语之义，如"告疾🐚"（《合集》13670）。至于卜辞中"疾言"（《合集》13636、13638）例较为特殊，言通作音，其义确如于省吾所言，乃指嗓音嘶哑之疾。卜辞无音之专字，言音同字说明言在卜辞中是距字源义最近的字，同时亦表明殷商仍然处在一个重言语音声的时代。

甲骨学界一般认为，三字在卜辞都充当祭名字。下面通过具体卜辞辞例的分析，来看看以三字分别作为祭名的祭祀特点和意义。

先来看告祭：

1. 甲辰卜，叀翌乙巳告上甲。（《合集》428/1）
2. 贞，勿于父乙告疾🐚。（《合集》13670）
3. 辛亥卜，其告水入于上甲，祝大乙，牛。（《合集》33347/4）

由示例看，告祭对象，主要是祖先，祭用牲，徐中舒谓告同祰。"祰，祷也，告祭也"（陈彭年 15），告祭又有祷告之事。《说文》云："祷，告事求福也。"从引文明显看出告之"告事求福"之意，告祭得名应与告事于神有关。但卜辞中亦有祷祭，如"不帝祷"（《合集》21174/1）、"启祷大甲日"（《合集》27875/3）等。祷祭卜辞不见有告事之辞，伴随祭名常有㚔、彡、屮、翌、彡、岁等。可以推测，告祭之告多为临事而祷，祷辞因事而定，有叙事成分，有一定的创作空间，而祷祭之祷多属常祭求福，祷有定辞。此外，卜辞中亦习见"祝"为祭名，祝祭自然亦有祝祷之事，但从"龟祝"（《合集》32418/4，33425/4）、"册祝"（《合集》30648/3，32285/4）等卜辞看，即便临事祝祭，其祝祷之辞亦当书于龟册以告而后埋沉。总之，告作为祭名，其义为以言告事于神而求福，由其告事求福的情境性还是可以看出告祭之名与其字源初义的联系。

（二）"舌"与飨祭、飨礼

先来看舌祭卜辞：

1. 贞，勿福舌父乙。（《合集》2201/2）
2. 贞，亡舌告于妣庚叀羊用。（《合集》5995 正/2）
3. 贞，王勿舌河，弗其……（《合集》14523/1）

舌作为祭名多见于卜辞第一期，祭祀对象比较广泛，有祖先神，有自然神。

① 郭沫若主编，胡厚宣总编的《甲骨文合集》（全13册，中华书局1982年），简称《合集》；胡厚宣任主编，王宇信、杨升南任总审校的《甲骨文合集释文》（全4册，中国社会科学出版社，1999年版），简称《合集释文》。本文所引甲文，主要出自《合集》，参之《合集释文》。出处标记斜线前数字为《合集》甲骨拓片编号，亦为《释文》序号，斜线后乃《释文》就同片甲骨文卜辞依占卜顺序或所在甲骨位置等所作标号，具体请参《合集释文》"凡例"。下不另注。

例 2 舌告相随，说明舌祭与告祭有别。饶宗颐谓舌祭即后世祜祭①。依《类篇》，"祜"有四读，音不同，义亦不同。"胡玩切，报神祭也；又户括切，祀也；又古活切，又乎刮切，法也；又古察切，禳祭名。"（司马光6）。吴其昌谓舌作祭名通"䛑"，舌为本字。《说文》："䛑，歠也。从舌，沓声。"䛑是歠之意。舌祭乃"酒醴于鬼神，而祈其来歆来歠"②。吴说恐未确，因为后世䛑非祭名，"酒醴于鬼神，而祈其来歆来歠"，作为舌祭的特征未免太泛。但舌祭为饮食祭之类，应该说是可信的。若从饶说，舌为报、为禳抑或为祀，其性质一时难以遽定。从辞例 3 看，为禳当有可能。从辞例 1 福舌相伴看，为报自然亦不应排除。但如同时考虑两例及"勿舌"之语，则舌为报祭几无可能。舌以辨味，疑舌祭与飨祭是同一种祭祀。据李立新研究，告、舌、燕为董作宾所谓旧派祭名，而言、飨则是新旧两派共有的祭名，贯穿五期卜辞之始终③。卜辞飨作 䜩，像人相对就食之状④，用作祭名，其所指自然非一般之享食而应是荐新尝味。也许由于舌祭与飨祭是同一种祭祀，又是尝食之祭，故作为祭名主要见于卜辞一期，"飨"也就成了这种享食鬼神之祭的专名。卜辞飨祭对象主要为商王室的先王先妣，其缘由有因征伐、狩猎等具体事象而求护佑于祖先，此外飨祭多在佑、烝、卯、宾等祭祀之后。

不过"飨"在卜辞中并非只用于鬼神祭祀，亦用于生人。如下列卜辞：

1. 庚午卜，争贞，由王飨多戎。（《合集5237》）
2. 䛗乎归克飨王事（使）。（《合集》27796/3）
3. □□卜，即，[贞]……飨多子（《合集》23543）

而"舌"亦可用于生人，如"舌攸侯"（《合集》39701/4），其飨食于生人"攸侯"之意甚为明显。可见，舌、飨同谊是有可能的。而"卜辞中有关'飨'的记录，反映了殷商时期'飨'，不但是一种经常性的祭祀和宴飨活动，而且还有'食以体政'的'礼政'内容寓于其间"，"殷商时期，等级之分无处不在"（郭新和 117）。⑤

（三）言祭与言礼、燕礼

先来看言祭卜辞：

1. 贞，王㞢言祖丁，正。（《合集》1861）
2. 言亡簀。辛巳卜，内，贞言其㞢簀。（《合集》4519/1、2）
3. 丙子卜，㱿[贞]，呼言[彭]河，燎三……（《合集》14586 正 /2）
4. 贞，多鬼梦由言见。（《合集》17450/2）
5. 甲申，余卜，子口䚻言多亚。（《合集》21631/2）

① 饶宗颐：《巴黎所见甲骨录》附考释，香港影印本一册，1956年版，第 32-34 页。
② 吴其昌：《殷墟书契解诂》。
③ 参李立新：《甲骨文中所见祭名研究》，中国社会科学院研究生院博士论文，2003年，第 61-212 页。
④ 参李孝定：《甲骨文集释》卷九；孙海波：《甲骨文编》卷九。
⑤ 郭新和：《卜辞中的"飨"》，载《2004年安阳殷商文明国际学术研讨会论文集》。

6. 辛巳卜，㱿贞，多君弗言。余其㞢祝庚勺。九月。（《合集》24132/3）
7. 丁卯卜，旅，贞，今夕乃言王。（《合集》26725）
8. 戊申卜，旅，贞，今夕王乃言。（《合集》26728）
9. 贞，㞢妣辛其言日。（《合集》27548/1）
10. 㞢巫言名（舌）。告言名（舌）。（《合集》30595/1、3）
11. 贞，祝䍒，虫［示］王言，王受又。（《合集》30619）

上引卜辞，能确定言作祭名的有例1、例2、例9，因为三例"言"之对象显为祖先神；比较确定的有例3、例4、例6、例10、例11。余者为祭名的可能性很小，因为例5"言"之对象明显为生人，而例7、例8"言"之时间皆设于"夕"。

前此提及于省吾认为卜辞言、音同字，音与歆通，歆犹飨也。故依于说，言祭即飨祭。如此，则言祭与舌祭无别。笔者以为，卜辞中言祭与舌祭应该为两种祭祀，言祭与飨祭相通是在舌祭之名废除很久以后的事。《说文》谓"歆，神食气也"，乃馨香之歆，此义应为歆字转义而非歆之造字本义。《国语·周语》："民歆而德之"，《左传·襄公二十七年》"能歆神人"，《大雅·生民》"履帝武敏，歆"，歆皆有喜乐心悦之意。歆字造字与声气言语乐音有关，"声气可乐"，足以感动喜悦神人，也许是其本谊。此义最近言字初义，结合言祭卜辞可以更好地说明这一点。

例2两条为同版卜辞，对照"言亡簧"，可知㞢非祭名，"其㞢簧"乃"其有簧"之意。"簧"在甲金文中，一般都指与鬼神遭遇，乃神人交通之事。整版卜辞的大意是，卜问言祭能否与神相遇。至于祭祀遭遇的对象并不明确。例1情形不一，祭祀对象为祖先神祖丁。该辞例中㞢非有无之字，实为祭名通"侑"。例9言为㞢祭妣辛之辅祭，应无问题。例中"日"或为祭名，或为"酹日"倒置，意指酹祭之日。无论如何，不影响言为祭名之判断。㞢祭乃祈福于鬼神，本例向妣辛祈求。既为祈求，其所求者必上达鬼神且能感动鬼神，以特殊的语言和言语方式上达所求，交通鬼神并感动鬼神便是言祭的主要意义。

例3，言有可能为人名，如排除此一可能，言可视作祭名。该例同例2，祭祀对象为河，与言祭相伴的祭祀有酹。大意是，卜问言酹祭河是否燎牲。

例4，言是否为祭名，有待讨论。与例4同版的卜辞尚有如下一条可做参考：

庚辰卜，贞多鬼梦㞢疾见。（《合集》17450/3）

两例卜辞，体式相同，只有疾、言一字之差。卜辞习见"疾言"之谓，指嗓音嘶哑之疾。两例若作互文看，或谊同"疾言"。宋镇豪以为例中"疾，言对文，'言'自然也指某种疾患，可能为疾病昏瞀中的胡言乱语。《论衡·解除篇》说：'病人困笃，见鬼之至。'患者在精神恍惚的梦幻中说梦话，被当作多鬼灵魂所为。"（66）① 其意为：因某人梦中胡言乱语而去卜问某人是否梦中由多鬼灵

① 宋镇豪著：《甲骨文中的梦与占梦》，《文物》，2006年第6期。

魂所为。多鬼灵魂的说法既有点别扭，又不太符合原文的语义逻辑。多鬼梦是事实，是事情的结果而不是原因，多鬼梦应指多次梦见鬼而与鬼之多少无关。"见"字作何解，亦是关键。如"见"通作"现"，则"贞多鬼梦囟疾见"就可理解为：卜问某人经常做鬼梦，是否由于身体的某种潜在疾病造成的（鬼梦乃疾病的显现）。依类推之，"多鬼梦囟言见"则可以理解为：卜问某人多鬼梦是否因嗓音之疾引起的（鬼梦乃嗓音之疾的显现）。如此作解，字句语义逻辑皆能圆通，但从观念上说，殷商之人，是否有如此的理性，颇令人生疑。那么"见"字当作何解呢？有学者将"见"作人名，则卜辞大意为：因梦到鬼怪导致见这个人生咽喉疾病而占卜。① 此虽可备一说，但语有歧义且多可疑。是见自己梦到鬼怪，而后便得了咽喉疾病，还是别人在梦中梦见鬼怪导致见这个人生咽喉疾病呢？尚未可知。若为前者，则多鬼梦者为见。而同期同类卜辞，凡梦者之名多置于多鬼梦前作主语，如"贞，亚多鬼梦亡疾"（《合集》17448、《合集》17449）。故此一解可疑。若为后者，则"多鬼梦"之"多"则无从落实，若理解为别人经常梦到鬼怪导致见这个人生咽喉疾病，似乎不合情理。"多"亦有可能为人名，即"亚多"之省，当然这只是一种推测。

笔者以为，本例中"见"作"现"，出现、产生的意思；"多"即多次、经常的意思；"言"为祭名。两片卜辞大意是：卜问：某人常做鬼梦会生什么疾病吗？如果生了这种疾病，用"言"祭可以祛除这种病吗？可见，言祭非一般祭祀，而是以一套神秘语言（或若咒语），并以某种神秘方式祛人梦魇之疾（或今人所谓精神病），犹《黄帝内经》之"祝由而已"。

例 10 未记祭祀对象和祭品。𠂤字，《释文》厘为吾。于省吾认为，字厘定有误，当隶为吾。吾读为"砥"，通作"磔"，意为肢解牲体以祭。② （于省吾 168—171）于说可从。本例中，吾祭伴随言、告。言、告由巫主持，吾囟巫言吾（吾）。告言［吾］（吾）。告祭临事而祷，直言其事以求福免祸。告、言并用，说明言祭当与告祭有异。其异当在告重事与辞，而言重言语音声。言之言语音声经过乐化之处理，不仅具有咒语般的神秘，而且能喜悦人神之耳目，极富感染力。

例 11，"王言"之前，《释文》缺字，其字或即"示"。也许《释文》将丅视作"兄"之偏旁了。本例虽未及祭祀对象，但为祭祀卜辞则毫无疑问，祝、示显为祭名，与之相随，"王言"即便为言说之"言"，亦是祭祀中之言说，故断言为言祭之言应该可行。

例 6 情形较特殊，可前后部分分别读解。先看后半卜辞"余其㞢祝庚匄"。匄，或认作祭名，恐非。请看李著所引辞例："于河匄吾方"（《合集》6203/1），

① 张秋芳著：《甲骨卜辞中梦研究》，河北师范大学硕士学位论文，第 46 页。
② 于省吾：《释毛、吾、祜》，见于氏著《甲骨文字释林》，北京：中华书局，1979 年版，第 168-171 页。

方为地名，匄祭方显然不妥。如将匄前置，读成"匄祭于河方"，文句还是不通。本例"匄"，当依郭沫若释通作"害"①为是；而"于"疑非介词而为祭祀动词。如此一来，则不唯"㞢匄亡匄"（《合集》17452/1）卜辞可释，其他辞例皆可通释。"于河匄舌方"可释为：因河害舌方而于祭河神或于祭河神移祸舌方。其他涉及"匄""于"的卜辞，"匄"释为害，"于"释为祭名亦通。"王其㞢匄于祖丁"（《合集》930/1），意为王有祸（遇祸）于祭祖丁；"于岳匄"（《合集》12863/1），意为遇祸害而于祭岳神；"父乙祟㞢匄勿于父乙祟㞢匄"（《合集》272正/1）意为卜问父乙作祟有祸害吗？父乙作祟有祸害不用于祭吗？参照上述诸例，"余其㞢祝庚匄"大意为余侑祭和祝祭庚免其害（作祟之害）。再看"多君弗言"。关于"多君"，李学勤《释多君多子》一文认为，"卜辞君、尹二字经常互用，多尹就是多君"，"多君（多尹）也应即商的朝臣"。"朝臣何以称为多君？这是由于商周朝中要职常由畿内外诸侯充任"。②可见，多君一般为泛称，故卜问多君弗言语，既无此必要亦属不辞。如谓卜问多君不"言"祭，似乎也有不通之处。祭总有主，以泛指的多君名祭主可能性自然不大。本例中"余其㞢祝庚匄"一语虽为祭事，但"多君弗言"不必是卜问祭祀之辞。将前后两句卜辞视为前后无关的两事或欲在两事之间做出选择而卜问，皆无不妥。笔者以为，此"言"字不是祭名而通燕飨之燕。卜辞全句大意是：（王）不燕来朝诸侯吗？余侑祭和祝祭庚可免其害（作祟之害）吗？或不燕来朝诸侯而由余侑祭和祝祭庚以免害吗？③

例6为卜辞言记燕礼之一例。如说该条卜辞读解尚存疑义的话，则例5、例7、例8三条卜辞中的"言"通燕礼之"燕"基本可以推定。再如"癸卯卜，言宾"（《合集》3688）1、"贞言𠂤"（《合集》4521/1）"言"皆属燕礼之"言"而与言祭不类。值得注意的是，与周代金文不同，卜辞中"燕"字为燕礼本名，如"贞翌乙亥易（赐）多射燕"（《合集》5745/1）。1、"贞王燕㐭吉，不篝雨。"（《合集》5250/1）1、"戊寅卜，史，贞王燕㐭吉。"（《合集》5251）1、"壬子卜，史，贞王舞㐭吉燕。"（《合集》5280/1）等卜辞，燕或作名词或动词，要皆指涉燕礼（言礼）。"燕"的卜辞多见于一期，主要用于人事，实即后世所谓燕礼之名。可断定"燕"为祭名的卜辞，笔者尚未发现，而五期卜辞皆有言之用例，"言"既名"言祭"又通"燕礼"。由此不难看出，"言"为"燕礼"之正字。

综上所述，可以推断：以口簧说话为造字背景的同源异构字言、舌、告，在卜辞时代其语言学意义和人文内涵已渐分化，其字指义始有所偏重而各有不同。

① 郭沫若：《卜辞通纂》，北京：科学出版社，1983年版，第562页。
② 李学勤著：《释多君多子》，载胡厚宣主编《甲骨文与殷商史》，上海：上海古籍出版社，1983年版，第13-20页。
③ 凡祭祀者大多有祈福免祸之意，故"祝庚（害）"可以译作"祝庚免害"。

告,语言学意义偏重于言语告事,作为祭祀,重在直言其事告语神灵以祈福免祸。舌,就其语言学意义说,专指口舌,作为鬼神祭祀或人事之礼,皆重饮食气味,与飨祭、飨礼通。而言字就卜辞语用看,尚未获得后世专指言辞、言语之义。卜辞中言、音同谊,声辞不分。作为鬼神祭祀或人事之礼,言祭、言礼(燕礼),其要务在声气可乐,音声言语足以感动喜悦神人。

四、周代早期铭文中的飨礼与言礼

(一)飨酒与飨醴:饮酒礼之仪象化

关于告祭之礼在周代的延续情况,传世文献和两周金文都有所反映。《周书·金縢》记录了周公因武王有疾弗豫而告祭三代先王欲以身自代的故事。其记叙告祭礼仪甚为细致,可以验证和丰富此前对卜辞告祭的相关推测①。

至于飨祭,到了周代,其祭祀鬼神之义多以"享"为记,而其用于生人之义的"飨礼"基本延续本名。据刘雨统计,《诗经》"享"字十五见,无一例外用于祭祀鬼神,《左传》"享"字九十余见,多数用于鬼神,而"飨"字在两书中的使用情形虽较复杂,但多数用于生人的倾向非常明确。金文"飨"作"卿",其用于生人的记录与文献同,用于祭祀祖先的铭文仅《仲枏父鬲》《伯庮簋》两例。"享"金文作"亯","共约二百见,一百七八十用于祭祀鬼神"(刘雨 61—73)。②刘氏统计及说明基本反映实情。但金文中,飨用为祭享之义一直延续到战国晚期也是事实,如《中山王𰯼方壶》:"以卿上帝,以祀先王。"概而言之,"飨"字既名祭祀又名飨食生人之礼的情况大体一致,所不同者祭飨之义有了专字"享"。其间的意味,应该反映了殷礼在周代继承过程中的变化。关于飨礼的变化,学者们早就注意到其铭用词从西周早期器,如《天亡簋》(《集成》8·4621)、《征人鼎》(《集成》5·2674)的"飨"、"飨禋酒"到西周中期器,如《穆公簋盖》(《集成》8·4191)、《大鼎》(《集成》5·2807)的"飨醴"之变化及其意义,认为此一变化说明了周初尚沿袭殷之飨礼尚酒之制,到了中期以后,尤其是穆王时代,以醴酒飨宾始成风气。飨礼尚醴,成为周代礼制的重要特征。③《左传·庄公十八年》"王飨礼",杜注云:"王之觐群后,始则行飨礼,先置醴酒,示不忘古。"可见,醴酒之设的意义显然重在礼仪之象及其教化意义。

(二)西周早期铭文与言礼、燕礼

"言"本为殷商燕礼正字,春秋又以"燕"名宴礼亦是复殷商之旧。其间之变化可想见,但变化之实情则不得其详。西周早期铭文不见"言祭"之名,用于

① 可参见刘雨:《西周金文中的祭祖礼·告》,载《金文论集》,北京:紫禁城出版社,2008年版,第27—53页。
② 刘雨:《西周金文中的·与燕》,载《金文论集》,北京:紫禁城出版社,2008年版,第61—73页。
③ 同上;张光裕:《新见西周簋铭文说释》,载《雪斋学术论文二集》,台北:艺文印书馆,2004年版,第221页。

生人的"言礼"两见，分别是：

1. 伯矩鼎：白矩作宝彝，用言王出内（入）事（使）人。（《集成》4·2456）
2. 帚卣：帚作旅彝，孙子用言出入。（《集成》10·5354）

刘雨认为，此"言礼"即指"燕礼"，氏著《西周金文中的飨与燕》一文指出："在西周早期金文中，不见用'宴'或'匽'来记燕礼，但有若干件器铭用'言'字来记燕礼。"又说："'匽'字西周早期乃专用于国名、地名即燕国、燕侯之燕，至春秋以后始用于燕饮之义，'言'元部疑母，匽、宴元部影母，后世以音近而假匽、宴记言（燕）礼。"（刘雨 61-73）①然持异议者大有人在。前此提及于省吾释言作音，通歆，学者释《伯矩鼎》《帚卣》"言"亦多从其说，如张亚初《殷周金文集成引得》、陈初生《金文常用字典》等。有学者指出，"铭文在记载燕飨出入使人，除这两篇铭文外，皆用'飨'字"，而古歆有飨义，如《左传·僖公三十一年》"不歆其祀"，注云："歆犹飨也。"文献虽称祭祀神灵为歆飨，在铭文中对生人亦可称歆飨，故此处言礼实即飨礼。飨礼是天子、诸侯或公卿大臣为招待宾客而举行的饮酒礼。西周金文所记录的飨礼有两种，一种为周王主持，称之为大飨，另一种为诸侯公卿主持，称之为一般性飨礼，铭文"言礼"属一般性飨礼。飨礼的举行多见于西周早、中期，晚期少见。（张秀华 157-78）②如仅就铭文用字看，说"言礼"即"飨礼"有其道理。毕竟铭文没有注明其礼仪细节，如不结合相关文献，实无从判断。刘雨亦承认，"西周早期，飨燕并举，如对上述'王出入事人'，既可用'言'（燕），亦可用飨"（刘雨 61-73）③。但刘氏将"言礼"与后世"燕礼"联系起来加以考察，亦无可厚非。相反，如通盘否定刘说，则只能得出，西周早、中期，多举行飨礼而不见燕礼，晚期则少见飨礼而多举行宴（燕）礼的观感和结论。如此则上无以继殷礼之往旧，下无以开春秋之未来，显然不符合历史的实际。

这里暂不讨论且将西周早期铭文是否有燕礼记录的问题悬置，先来看后世对飨、燕之礼的认识。

《左传·成公十二年》云："世之治也，诸侯间于天子之事，则相朝也，于是乎有享、宴之礼。享以训共俭，宴以示慈惠。共俭以行礼，慈惠以布政。"（杜预 718）是意天子对诸侯有飨（享）、燕（宴）之礼，其别在于两者礼义不同，功能目标有别。《左传·宣公十六年》有云："王享有体荐，宴有折俎。公当享，卿当宴，王室之礼也。"（杜预 624）是意飨、燕为礼，其饮食仪象有别，礼遇对象有异。"体荐""折俎"道及的是所陈设礼品贵贱不同，此又与公、卿爵位

① 刘雨：《西周金文中的飨与燕》，载《金文论集》，北京：紫禁城出版社；2008 年版，第 61-73 页。
② 张秀华：《西周金文六种礼制研究》，东北师范大学博士论文，2010 年，第 157-178 页。
③ 同②；张光裕：《新见西周簋铭文说释》，载《雪斋学术论文二集》，台北：艺文印书馆，2004 版，第 221 页。

等级身份相应。《周礼·秋官·掌客》言及诸侯飨燕礼数亦云："上公，三飨、三食、三燕；侯伯，再飨、再食、再燕；子男，一飨、一食、一燕。"论及飨、食、燕三者之别，清儒褚寅亮则指出："飨重于食，食重于燕。飨主于敬，燕主于欢，而食以明养贤之礼。飨则体荐而不食，爵盈而不饮，设几而不倚，致肃敬也。食以饭为主，虽设酒浆，以漱不以饮，故无献仪；燕以饮为主，有折俎而无饭，行一献之礼，脱履升坐以尽欢。"（褚寅亮 404）① 褚氏之辨，包括食礼，辨三者之异，亦不过在重复《左传》的标准。如果究其细节，飨礼与燕礼的不同自然可以列出许多。近代学者许维遹《飨礼考》据春秋以来文献所辨飨、燕之异就多达九目：飨在庙，燕在寝；先飨后燕；飨在昼，燕在夜；飨立燕坐；飨不脱履，燕脱履；妇人与飨而不与燕；飨不饮食而燕饮食；飨后不射而燕后射；飨赋诗或不赋诗，而燕必赋诗（许维遹 140—151）。②

无论学者们如何在礼仪细节上去辨析飨、食、燕礼之同异，但终极的事实则是三者的礼仪细节都不过是围绕着古人饮食活动而建构起来的文化事象。"礼别异"，飨、燕、食既同为饮食之礼，其作为社会等级制度和血缘伦理象征之本质是一致的。凡为礼，无不托之威仪。礼节性饮与食、礼敬谦让且别尊卑贵贱皆属礼之通义，即便规格最低的"乡饮酒礼"亦不例外。"礼别异，乐合同"，文献所载，周礼礼乐相须为用，作乐"合同"，慈惠合欢亦为周礼之通义。天子大飨，其仪近于祭，最为肃敬与庄严，但仍然有作乐舞蹈，酬币，"礼终乃宴"等慈惠合欢的节目。③《礼记·礼运》云："夫礼之初，始诸饮食。其燔黍捭豚，汙尊而抔饮，蒉桴而土鼓，犹若可以致其敬于鬼神。"（朱彬 334）周代饮食之礼，其相异在于礼之隆杀，而其隆杀则是由饮食行为之结构及其功能而彰显的。饮食行为与祭享之远近、饮食品类及饮食方式之古朴程度、礼主身份之尊卑诸项皆可用以分判饮食礼之隆杀，而其隆杀也是其别名之根据。《周礼·大司乐》："大飨不入牲，其他皆如祭祀。"依贾疏，凡大飨有三：袷祭先王，飨诸侯来朝，飨五帝于明堂（孙诒让 1781）。大飨本为祭礼，祭为大。天子以其礼飨遇诸侯则用以讲大事、昭大德而非区区饮食之义，故谓之大飨。乡饮酒礼最卑，但亦有玄酒之设，祭肺、祭酒之仪，可见其礼亦非无关德义。乡饮酒礼既如此，诸侯之燕礼自无须多论。《仪礼》无飨礼仪注，杨宽谓飨礼乃高级的乡饮酒礼虽说还不是定论，但确属持之有故的合理推断（杨宽 472-769）。④ 比较《仪礼》所记"燕礼"，说燕礼乃飨饮酒礼的高级形态便甚为得当。清人惠士奇早就有燕飨相通之说，朱大韶《燕飨通名说》一文则以惠说为是而未晰，又加申论曰：

① 褚寅亮：《仪礼管见》，载《续修四库全书》第88册，上海：上海古籍出版社，2002年版，第404页。
② 许维遹：《飨礼考》，载《清华学报》，1947年10月14卷第1期。
③ 参许维遹：《飨礼考》，载《清华学报》1947年10月14卷第1期；杨宽《"乡饮酒礼"与"飨礼"新探》，载《西周史》，上海：上海人民出版社，1999年版，第472-769页。
④ 参杨宽《"乡饮酒礼"与"飨礼"新探》，载《西周史》，上海：上海人民出版社，1999年版，第472-769页。

燕有即行于飨后者，有与飨异日者。《乡饮》《乡射》两礼并云："司正受命于主人，主人曰：请坐于宾，宾辞以俎。主人请彻俎……说屦，揖让如初，升，坐。乃羞。无算爵。无算乐。"注："至此盛礼俱成，酒清肴乾，宾主百拜，强有力者犹倦焉。"请坐者，将以宾燕也……《燕礼》亦曰"以我安"。《释诂》："安，坐也。"自旅以前皆立行礼，说屦升堂后乃坐。故《少仪》曰："堂上无跣，燕则有之。"此飨毕即燕也……饮射之礼皆飨礼也，故燕亦通名飨……《左传》所载飨礼数十见，皆燕也。何以明之？《乡射记》曰："古者于旅也语。"语，语说先王之道德也，即指赋诗一节。《昭十七年传》："小邾子来朝，公与之晏。季平子赋《采菽》，穆叔赋《菁菁者莪》"，此燕也。惟燕升坐乃得从容燕语，若飨则主人献宾，宾酢主人，主人酬宾以至众宾。仪盛节繁，必无赋诗之节。《记》所云旅当指无算爵时，若司正相旅，拜、兴、饮皆如宾酬主人之仪，无语法。而《传》所载，如：秦伯享公子重耳，公子赋《河水》（僖二十三年）；范宣子来聘，公享之赋《摽有梅》（襄八年）；季武子如晋拜师，晋侯享之，范宣子赋《黍苗》（十九年）；季武子如宋，报聘，褚声子逆之以受享，赋《常棣》之七章以卒（二十年）；郑伯享赵孟於垂陇，赵孟曰："请皆赋，以卒君贶"（二十七年）；楚令尹享赵孟赋《大明》之首章（昭元年）皆燕也……《昭二年》："晋侯使韩宣子来聘，公享之，季武子赋《帛》之卒章，既享晏於季氏。"按：卿於聘宾，亦有飨有食，知燕飨通言耳。非公用飨礼而季氏用晏礼，惟燕得通名飨。（320-321）①

综上所述，可做出四点推论：其一，文献所载周代饮食之礼乃为一整体，飨（乡）、食、燕，名实虽各有所当，但亦非孤立。飨（乡）、食、燕（宴）为饮食之礼整体结构中由神圣渐趋世俗的先后次第相续的环节，故三者名相通，举一可赅其余。此种结构性特征，通于天子、诸侯、士大夫不同规格等级的饮食之礼。尽管不同规格等级的饮食之礼的整体，其仪象有别，功能有异。其二，《仪礼》仪注虽以"飨"（乡）"食""燕"（宴）而各自命篇，然"飨"（乡）而无食、燕亦非备礼也，反之亦然。篇中仪注有繁简，互文不具而已。故《国语·晋语》秦伯飨重耳而谓大夫曰"为礼而不终，耻也"（左丘明79）。其三，春秋飨燕（宴）必赋《诗》，赋《诗》当于无算乐仪节②，其故当承殷商、周初"言礼"之义绪。其四，作为饮食礼的整体，文献所谓飨、食、燕则是由卜辞告、舌、言三礼进化而来。

（三）《大保簋》与言（燕）礼歌咏

现在看来，刘雨释西周早期"言"字铭义为燕礼的纪录，应该可以成立。卜

① ［清］朱大韶：《燕飨通名说》，载《实事求是斋经义》，清皇清经解续编本。
② 何定生认为："《左传》所谓'享'，既多相当于《仪礼》之'燕'，则春秋时'赋诗'之为属于'无算乐'的节次自可无疑。"春秋享（飨）后必燕，享（飨）不必即燕，但通于燕，而燕必赋诗，故何氏推论可从。参：《诗经与孔学研究》，台北：幼狮文化事业公司，1978年版，第87页。

辞本有用于生人之言礼即燕礼的记录，而此燕礼即《仪礼》燕礼之前身。《仪礼·记》谓"燕，其牲狗也"，而卜辞之言祭，其牲亦狗：

1. 犬言亡灾。（《合集》27922）
2. 㝵㝵犬言从弗每。（《合集》27923/2）

周初的飨、燕之礼因袭殷商则无须多论，由于言为燕礼正名，且晚商已少见"燕"字用于"言礼"，故周代早期铭文惟见"言礼"而不见"燕礼"。

当然，周初铭文，飨、言并举，而"言"字仅两见，也是事实。但这并没什么可怪。作为饮食礼的主体，无论是用于鬼神抑或用于生人，酒食自然是礼物的核心内容，自远古迄今无有改变，商、周亦不例外①。而"飨"之本义即饮食，故以"飨"为饮食之礼的主名理所当然。言祭本义在于以歌咏音声代言语，传情达意，感格鬼神；当其为飨礼所整合而用于生人，自然亦不外于以歌咏音声代言语感人心情、悦人生性。甲文中习见"王㝵"、"小臣㝵"之类卜辞：

1. 㝵父庚庸奏王永。（《合集》27310/3）
2. 乙巳卜，㝵小臣㝵克又㦰。永……（《合集》27878）
3. 㝵小臣㝵翌日克又㦰，㝵小臣㝵王。（《合集》27879/1）

引例中"㝵"又通作"永"，于省吾以为即歌咏之"咏"②，至确，永、咏或即"言祭"之特殊方式或具体内容。例1大意是祭祀父庚，奏庸王咏；例2、例3皆可读为：克地有灾，行翌、日祭并言祭，小臣歌咏商王之志或善德以祈福祥。此处所举卜辞皆为言祭辞例，当言祭的礼仪用为宴飨生人的飨礼，其演为主宾之间的酬唱咏歌自在情理之中。原始飨燕之礼为尽合欢之义，其酬唱咏歌当不外乎主宾之间的相互赞美及主人的劝进饮食之辞，今日许多少数民族的劝酒歌尚存其遗意。由于卜辞功能特殊，其辞简略，商代的宴飨歌咏于卜辞已难得其详。但《尚书》载《元首》之歌，其兴于舜君臣宴飨之际则无须多疑，商代有宴飨之礼且有燕歌仪节更无须再论。

西周早期直接言及飨宴礼的铭文非常多，如《天亡簋》（《集成》84621）、《小盂鼎》（《集成》5•2839）、《征人鼎》（《集成》5•2674）、《天君簋》（《集成》7•4020）、《伯者父簋》（《集成》7.•3718）、《中甬簋》《集成》7• 3717《作册 令簋》（《集成》8.•4300）、《伯矩鼎》（《集成》4•2456）、《帚卣》（《集成》10•5354）等，

① 从商周墓葬出土的青铜彝器看，鼎簋组合为大宗，西周青铜器记录飨礼者亦主要为饮食器铭。说明重饮食之礼，商周一贯。

② 参于省吾《甲骨文字释林·释㝵》，北京：中华书局，1979年版，第388-389页。刘桓将甲文诸形字一律视作"彳㝵"，释为"道"，引申为"导"。故上引卜辞便读作"王导"、"导王"、"小臣导王"，意为在行礼过程中王作前导或小臣引导王。说见氏著《释甲骨文 字兼说大保簋的考释》，文载《古文字研究》第23辑，中华书局·安徽大学出版社，2002年版，第14-20页。刘释可备一说，但若以之通释诸例，仍显牵强，且刘文《卜辞杂释五则》，《殷都学刊》，1996年第1期。释"永"则同旧释与于省吾说。故兹不从刘氏新释，当以旧释、于说为是。

但从中很难窥见飨宴歌咏的内容，惟《大保簋》(《集成》4140)似稍有暗示。《释文》释其铭如次：

王伐录子圣 叔 厥反王降征令于大保克敬无谴王 永 大保赐休余土用兹彝对令。(《释文》卷三，292)

其中"永"字未释。郭沫若释作仄，读作俾使之俾；唐兰读为延长之永、于省吾释读作歌咏之永；裘锡圭释作"侃"，李学勤从之；刘桓释作导。①总之，永字究竟何读，尚未形成共识。就字形而言，释"永"更可取，本文从于氏之说读为歌咏之"永"。铭文可断句为：

王伐录子圣。叔(徂)厥反(叛)，王降征令于大保。大保克敬无谴(愆)，王 永 (永)大保，赐休余土。用兹彝对令。

据西周金文，出师凯旋，周王当例行飨礼并赏赐功臣，如虢季子白盘、征人鼎、簋诸器铭所载。大保簋铭便记录了大保征伐录子圣凯旋之后，周王行飨礼，赏赐太保土地之事。铭中"录子圣"即纣子禄父；大保即召公奭。"无谴"或释为"无咎"，或释为"无愆"，义同。"叔"，《说文》取也，金文又借作"徂"。徂，有往昔之义与今相对。"赐休"，当为"休赐"倒文，同《周礼》之"好赐"；"反"即反叛之意。②铭文全篇大意是：周王讨伐纣子禄父，当初禄父反叛时，周王命令召公奭率师征讨。召公敬慎其事，无有过失，顺利平叛。王师凯旋，周王举行盛大飨礼。在飨宴礼上，王歌咏嘉美大保召公平定叛乱，安抚天下，巩固周室的功德，赏赐土地。太保召公因此作彝器答谢周王之恩德。

结语

现在对本文的论述作一个小结。

"言"之初义取象于"口簧说话"，以口簧说话为造字背景的同源异构字言、舌、告，在卜辞时代其语言学意义和人文内涵已渐分化，其字指义始有所偏重而各有不同。告，语言学意义偏重于言语告事，作为祭祀，重在直言其事告语神灵以祈福免祸。舌，就其语言学意义说专指口舌，作为鬼神祭祀或人事之礼，皆重饮食气味，与飨祭、飨礼通。而言字就卜辞语用看，尚未获得后世专指言辞、言语之义。卜辞中言音同谊，声辞不分。作为鬼神祭祀或人事之礼，言祭、言礼(燕

① 参见郭沫若：《周代金文图录及释义》(三)，台北：大通书局，1974年版，第27页；李学勤：《清华简〈系年〉及有关古史问题》，《文物》，2011年第3期；刘桓：《释甲骨文彳字兼说大保簋的考释》，《古文字研究》第23辑，中华书局·安徽大学出版社，2002年版，第14-20页；于省吾：《甲骨文字释林·释舌》，北京：中华书局，1979年版，第388-89。裘锡圭、唐兰说分别参李文、刘文。
② 参见白川静：《金文的世界——殷周社会史》，台北：台北连经出版事业公司，1989年版，第34-36页；杨树达：《积微居金文说》，北京：中国科学院出版社，1952年版，第87-88页。又，学者释"叔"字，请参读李圃：《古文字诂林》第3册，上海：上海教育出版社，2000年版，第409-13页。

礼），其要务在声气可乐，音声言语足以感动喜悦神人。先秦文献所谓飨、食、燕则是由卜辞告、舌、言三礼进化而来。

言祭本义在于以歌咏音声代言语，传情达意，感格鬼神；当其为飨礼所整合而用于生人，自然亦不外于以歌咏音声代言语感人心情、悦人生性。当言祭的礼仪用为宴飨生人的飨礼，其演为主宾之间的酬唱咏歌自在情理之中。原始飨燕之礼为尽合欢之义，其酬唱咏歌当不外乎主宾之间的相互赞美及主人的劝进饮食之辞，今日许多少数民族的劝酒歌尚存其遗意。

由于卜辞、铭文功能特殊，其辞简略，商代及周初的仪式歌咏，其细节已难得其详。但以下几点事实是清楚的：其一，"言"字语用语义的延伸变化与商周礼仪演化具有内在关联；其二，纵观商周各种礼仪，其主要功能无非是为了更好地实现神人交通、群际交流，亦即神人以和、人人以和，而以乐传语，以乐相和的方式正是实现这一功能目标的最为有效的方式；其三，从上古音韵学的角度看，"言""歌"属阴阳对转，可以通韵；其四，从文字学的角度看，"言"在春秋时，即便已获"言语"之义，仍然在铭文中作为"歌"字使用；其五，卜辞、周初铭文"永""咏"确具歌咏义。基于上述五点，可以推断：口簧演奏的"以乐传语""以语定乐"的特点曾经影响了商周仪式歌咏，进而促进了汉民族"歌永言"这一歌唱传统的形成与建构。

（张国安，文学博士，广西民族大学文学院教授）

引用作品

孔颖达：《尚书正义》，上海：上海古籍出版社，2007年版。
孙诒让：《周礼正义》（全14册），北京：中华书局，1987年版。
朱彬：《礼记训纂》（全2册），北京：中华书局，1996年版。
朱大韶：《实事求是斋经义》∥《续修四库全书》（第176册），上海：上海古籍出版社，2002年版。
陈彭年：《重修玉篇》∥《四库全书》（文渊阁）（第224册），台北：台湾商务印书馆，1986年版。
司马光：《类篇》∥《四库全书》（文渊阁）（第225册），台北：台湾商务印书馆，1986年版。
褚寅亮：《仪礼管见》∥《续修四库全书》（第88册），上海：上海古籍出版社，2002年版。
左丘明：《国语》（焦杰校点），沈阳：辽宁教育出版社，1997年版。
杜预：《春秋左传集解》（全5册），上海：上海人民出版社，1977年版。
许慎：《说文解字》，北京：中华书局，1963年版。
方建军：《东周箫音阶结构探索》，《乐器》，1996年第2期，第4-5页。
郭沫若：《郭沫若全集·考古编第一卷》，北京：科学出版社，1982年版。
郭沫若：《卜辞通纂》，北京：科学出版社，1983年版。
郭新和：《卜辞中的'飨'》∥《殷商文明论集》，北京：社会科学出版社，2008年版。
胡厚宣主编：《甲骨文与殷商史》，上海：上海古籍出版社，1983年版。
饶宗颐：《巴黎所见甲骨录》（附考释），香港：香港影印本一册，1956年版。
焦延寿：《焦氏易林注》，尚秉和注，北京：光明日报出版社，2005年版。
刘兴隆：《新编甲骨文字典》，北京：国际文化出版公司，1993年版。
刘雨：《金文论集》，北京：紫禁城出版社，2008年版。
裘锡圭：《古文字论集》，北京：中华书局，1992年版。
宋镇豪：《甲骨文中的梦与占梦》，《文物》，2006年第6期，第61-71页。
吴其昌：《殷墟书契解诂·吴其昌文集》，太原：三晋出版社，2009年版。
许维遹："飨礼考"，《清华学报·14卷》，1947年第1期，第119-154页。
徐中舒：《甲骨文字典》。成都：四川辞书出版社，1989年版。
薛艺兵："中国口簧的形制及其分类"，《中国音乐学》，1998年第4期，第61-69页。
杨宽：《西周史》，上海：上海人民出版社，1999年版。
于省吾：《甲骨文字释林》，北京：中华书局，1979年版。
曾遂今：《口弦'话语'》，《中国音乐》，1985年第1期，第32-33页。
张秀华：《西周金文六种礼制研究》。长春：东北师范大学博士论文，2010年版。

雅乐舞结构的解构与重构 / 陈玉秀

 内容提要：子曰："恶紫之夺朱也，恶郑声之乱雅乐也。"这句话说明"雅乐"在古老中国知识阶层心目中的地位。为什么孔子特别推崇雅乐呢？孔子生存的年代，知识阶层对"乐"有独到的见解。

 从文献上爬梳，《礼记·乐记》有如下陈述："凡音者生于人心者也，乐者通伦理者也，是故知声而不知音者禽兽是也，知音而不知乐者众庶是也，唯君子唯能知乐。"只会听声音的动物是禽兽，听得懂 Do、Re、Me 等音乐旋律，却不懂"乐"之道理的人只是凡夫，只有君子才真正懂得"乐"，因为"乐"通"伦理"。

 换言之，懂乐的君子同时是了解伦理的人。

 古人所论述的"乐"关涉到"伦理"与人体身心"存在"的假设，通过这项假设，一个人能够超越声、音，并找到超越时的存在感，迈向"君子"的境界。如此的文献说明，已告知现代人类，孔子推崇的雅乐或伴随雅乐的雅乐舞，必然与人体身心的自我超越有着密切的关系。古代的"乐"因为有一个体现身心存在的身体，雅乐舞方能进入结构性的解构与重构。

 本文通过笔者经验论述雅乐舞身心动态之过程，与身心结构、解构、重构的概念，进而解释雅乐舞身体实验的诸多现象，并依此现象推论：雅乐中的舞，可能存在着人体身心动态结构，自我超越的动能转换机制。并由此动能转换机制，设定雅乐舞身心动态，可作为华人传统艺术习者身心动态运作的基础。

 关键词：雅乐舞；雅乐舞身体实验；中心轴；内观；整体放松；局部用力；

力量释放到末端；动能机制

一、雅乐舞现象的时代氛围
1. 雅乐中的舞

"舞为乐容"①是雅乐传统的乐舞观，意思是舞蹈者动态，呈现出与"乐"的共鸣。《礼记·乐记》言："情深而文明，气盛而化神，唯乐不可以为伪。""乐"的作用力如何让人体达到"气盛而化神"等有机的转化？现代人无法想象，但是，古人的身心却明显感应到"乐"的深度。《汉书补注·礼乐志·乐部》提到："夫乐本情性，浃肌肤而臧骨髓，虽经乎千载，遗风余烈，尚犹不绝……"②"骨髓"是人体最深层的组织，乐所造成的感觉，对古人而言，深及骨髓。

舞蹈随着人类生命的消亡而消逝。雅乐舞的形式，历经数千年的传承，其原创的形式如何？已不可考证。但是，中华民族完备的文字体系③，通过古文献的记载，当代人类仍旧可以理解古人创生乐舞的动机。

中国先秦的"乐"，必然涉及人性身心存在的假设。子曰："恶紫之夺朱也，恶郑声之乱雅乐……"④孔子感受到郑声的旋律，扰"乱"了他过去倾听雅乐的身心经验，并假设听雅乐的感觉比听郑声更适合人类身心的需求。除了先秦文献，到了汉代，河间献王刘德，收集民间有关"乐"的论述，成就《乐记》⑤一文，这篇文章是华夏民族最古老的乐学理论，文中对"乐"与人体身心的互动，提出假设性的说辞。《乐记》对人提出"静"之本质性的假设："人生而静天之性也，感于物而动性知欲也，物致知而后好恶形焉，好恶无节于内，知诱于外。天理灭矣。"古人认为"静"是人类与生俱来，存在于身心的感觉，这本质性的觉知，如果自身毫无自知之明，身心接应外来物质时，静的本质就动摇了。《乐记》又言："凡音者，生于人心者也。乐者通伦理者也。是故知声而不知音者，禽兽是也；知音而不知乐者，众庶是也；唯君子唯能知乐。"古人以声、音、乐三个层次，区分声、音、乐对人类感官的作用。一般动物只有辨识声音的能力，能分辨 Do、Re、Mi 等音阶的人是凡人，唯有最高层次的君子理解"乐"与伦理互通的道理。"伦理"涉及当时社会的价值观，本文暂存而不论，仅就人性与乐等物质的相互作用，解

① 舞为乐容："乐之在耳为声。而可以听知。在目者曰容。容藏于心。难以貌睹。……"《玉海卷一百七》见《中国音乐史料三》第四辑，鼎文书局。
② 见《汉书补注·礼乐志·乐部》《中国音乐史料三》第二辑，鼎文书局。
③ "车同轨，书同文。"中国的文字于秦朝统一，标准语言的施行是近代的事。而当代的中国，是由汉满蒙回藏苗等不同的族群共同组合而成，每个族群各有其千古传承的语言体系。以现代的中国所拥有 50 余种地方方言，依此推论先秦时期诸子百家生存的环境，应该是各族群各自拥有自己的语言与生活习惯。人与人之间的沟通是非常困难的，如此思考基本仪礼的共识，是减少人际纠纷并让社会事务能够通过不同的族群相互沟通的社会基础。
④ 《论语·阳货》。
⑤ 《礼记·乐记》。

读上文的内容。古人假设声、音、乐，都是会对人体感官产生不同作用的物质，声与音的层次是普遍能理解的，而"乐"可能是超越声、音等物质的某种感觉。《乐记》以人是否能超越声、音，进入"乐"的境界，说明人类自我升华的可能性，能自我升华者，即为君子。上文中"静"或"声、音、乐"等，无非是古人以音乐为手段，对人性身心境界提出界分的说辞。

自古迄今，人类对声音这项物质的反应，就常态性而言，突然听到爆炸等高分贝的噪音，身心会受到惊吓，感觉不舒服。听到婴儿的笑声、悦耳的吟唱等，会有幸福与愉悦的感觉。依此常情，人听了快乐的音乐，情绪就跟着快乐，听了悲哀的音乐，就跟着悲哀，是人性对声音等物质的自然反射。但是，一个人如果听到音乐的旋律，情绪就随之改变，无从觉察自我情绪的变化，如此，身心感觉总是被外来的声音所牵制，这种容易顺应外来刺激而迁移的情绪反应，对人类而言，也是不健康的。古人在《礼记·乐记》中有关于"乐"的身心思维，以声、音、乐作为描述的手段，并假设人性中皆存在着"静"的本质，无非是要提醒后世子孙，对自我身心本质的"静"，需要有自知之明，不要任意随着外来物质的吸引，泛滥自我的情绪。依此，由声音等物质与感官的互动而言，所谓的"君子"，应该是对自我情绪有自知之明的理性之人。

古人因为对"乐"有上述见解，在先秦时期，社会领导者就知道如何借助"乐"的功能，化育社会。《吕氏春秋·适音》言："观其政而知其主矣，故先王必托于音乐，以论其教。"①"凡音乐通乎政，而移风平俗者也，俗定而音乐化之矣。"②古人相信音乐的教化对社会有一定的影响力。

古代的"乐"，在此思维中，"舞"作为领受"乐"的身心主体，此身心主体的体现成为彰显乐学思维的载体。《荀子·乐论》言："舞意而天道兼"。③"舞"兼容"天道"，舞与天道放在同一天平上相互比拟。中国古代所言说的"天道"有自然之意，因此，古代乐学中的舞，应是一种身心接近自然理性的状态。此自然的身心主体，应用在生活的礼仪中，则接近"雅"的风格。《荀子·乐论》："容貌态度，进退趋行，由理则雅，不由理则夷。"④《荀子·乐论》中"容貌态度进退趋行"是人与人之间相互应对的态度。能够体现"乐"思维之"理"者为"雅"，反之则"夷"。"雅"的行为态度，与"舞""天道""理"可以等量齐观。

古文献中，有"雅乐""雅舞"之名，而无"雅乐舞"一词的应用。1994 年，笔者有感于当代华夏民族子孙，对雅乐身心的内涵极为陌生，刻意提出"雅乐舞"

① 《吕氏春秋·适音》。
② 同上。
③ 《荀子·乐论》。
④ 《荀子·修身》。

一词,并发表《雅乐舞的白话文——以乐记为例探看古乐的身体》①一书,期盼古代乐学的身心思维能够随人体动态结构的体现,再次让雅乐舞的身心学传承于华人的世界。

2. 雅乐舞与属"雅"的动态艺术

静观当代韩国、日本的雅乐舞者,身着华丽的古典服饰,沉静厚重而缓慢地移动身躯。以形式而言,相较于当代其他舞蹈,雅乐舞动态单调而平淡。部分观赏雅乐舞的人,会觉得舞蹈者的动态很像太极拳或很像……现代华人以何种审美观欣赏雅乐舞呢?

由目前华夏民族传统文化现象与形式的观察,许多传统艺术,虽然没有雅乐舞之名,却与雅乐舞的风格非常接近。譬如,华夏民族普遍传承的各式内家拳,柔中带刚、刚中有柔的劲道;昆曲中的昆腔,明清时称之为雅,其他地方的声腔统称之为乱弹,昆曲演出者,无论唱腔的声韵,动作的身韵,皆散发着中国古典文化内敛的气质,演出者身体的动态随音韵内化,与自我身心的关系密切;南管紧扣中脉之声腔,气韵绵延的吟唱方式;古琴演奏者的身体,随着指尖力道的释放,感受借地使力的身心能量;台湾阿美族祖灵祭,祭司阿嬷们宁静的身心状态。以上诸多的传统艺术,身心运作的方法与形式展现的风格,与雅乐舞的动态皆有相似之处。本文称此类传统艺术为:"属雅的动态艺术。"

属雅风格的传统艺术,数千年来,大多是以口传心授的方式,代代相承,散播于人世间。其动态结构,无论吟唱或身心风格的体现,都让人体处于身心自我安顿的圆满中,继而形成身心内敛的张力。这身心内敛的张力,虽无雅乐舞之名,却蕴含着雅乐舞风格的要义。

二、雅乐舞身体经验与形式的思考

1. 雅乐舞身体经验

《瞎子摸象》的故事告诉我们,视障者以手触摸物体时,首先感受到的必然是触摸物体局部的点,视障者如非将局部的触摸点,在大脑中整合成线或面,必然会忽略物体整体的规模。人类视觉结构的限制,就如同视障者的双手,无法穿越物质,透视人体身心结构性的深度。

开始学习雅乐舞时,依据过去舞蹈学习的惯性,笔者在主观的意图中,学习方式偏向于观察与模仿舞蹈动作,经常凭借直觉,比较自我身体动态,四肢摆动的位置、节奏、韵味是否全然与教授者达到一致性?当一致性达成时,直觉自己已经学会了这个舞码。但是,1973—1974年间,笔者在汉城(现称首尔)的国立

① 陈玉秀:《雅乐舞的白话文——以乐记为例探看古乐的身体》,台北:万卷楼图书有限公司,1994年版。

雅乐院,练习"乡唐交奏"①的宫廷舞蹈《春莺啭》时,舞蹈的刹那间,忽然觉得"自己不见了"②。笔者6岁开始学习舞蹈,16岁进入"中国文化学院"(现台北"中国文化大学")舞蹈音乐专修科,自幼未曾有过类似的身心经验。这次的身心体验,让笔者对雅乐舞的学习与研究不敢掉以轻心。而持续的练习过程,设想以意志力回溯"不见了"的身体经验,却不得其门而入。这种情况让笔者开始进入深度的自省,分辨自我身心、意志与躯体传导系统的交互作用,时而意识介入身体的控制状态,时而情绪随乐音起伏,时而身心无所欲求地放空。各种舞蹈身心状态的自我觉察,让笔者逐渐认识自我企图心所夹杂的意念,干扰着平淡稳定的身心。同时意识到,唯有放下意念的操控,身体才会回归放松与自然的机制。而如此放下意念的身心状态,比较接近自己曾经"不见了"的身体经验。尔后,我向友人提起这项身体经验时,朋友告诉我,这是人体身心"入定"的现象。

在经历了跳《春莺啭》"不见了"或"入定"的体验之后,笔者很难满足于舞蹈史学中对古代舞蹈的描述。因为舞蹈是动态的,文献或史料所呈现的古代舞蹈,是静态的形式。人们以何种身心状态让人体由静态的形式,通过动态的身心状态,并掌握明确的风格,才是舞蹈之所以为动态艺术的事实。更重要的是,一个人为什么要这样跳舞?那样跳舞?为什么要创作某种类型或题材的舞蹈?舞蹈者坚持的形式、风格创生的动机,审美经验等,是否获得社会的接纳?代表着一个民族身心美感经验的社会水平?而雅乐舞在华人世界的消失,也意味着近代中国人某种舞蹈身心美感经验的流失。

当代现存的传统艺术,无论书法的运笔、南管的吟唱或太极的动态运作等,仍旧可以感受到与雅乐舞相同的内敛性张力。华夏民族的传统艺术为何紧扣着人体身心内敛的张力?这股身心内敛的张力,只是笔者个人的美感经验,或是传统艺术传承者共通的身心感觉?数千年来,中华民族诸多跳雅乐舞的人是否亦曾经拥有"入定"的身心体验呢?雅乐舞形式与人体身心,关键性的结构链接为何?雅乐舞的流失,与华夏民族文化发展的关系为何?以上诸多疑问,是笔者雅乐舞研究过程的思考。

2. 雅乐舞形式的思考

数千年来,雅乐舞在汉字文化圈大多呈现在祭典的仪式中,古代礼乐仪式的举行,传达着"慎终追远,饮水思源"的信息。由《礼记·乐记》的描述,古人祭祀安置"乐"的理念,有追思老祖宗生活态度的意涵。

"清庙之瑟,朱弦而疏越,一倡而三叹,有遗音者矣。大飨之礼,尚玄酒而俎腥鱼,大羹不和,有遗味者矣。故先王之制礼乐也,非以极口腹耳目之欲也,将以教民

① "乡唐交奏":"乡"意味着朝鲜半岛本土风格,"唐"则意味着受中国影响的风格。
② 笔者按:详细纪录请参阅《雅乐舞的白话文——以乐记为例探看古乐的身体》,台北:万卷楼图书有限公司,1994年版。

平好恶，而反人道之正也。"① "清庙之瑟，朱弦而疏越，一倡而三叹"是说在祭祀时，简单的拨弄琴弦、抒发情感时"一倡而三叹"就可以了，过去老祖宗是如此生活的。"玄酒"是白开水，"腥鱼"应该类似生鱼片，"大羹不和"是肉不加调味料。以上礼乐仪式，形式的铺陈，在祭典中，简单的声音、原味的食材等原创性较高的物质，都是老祖宗祭仪的传承。也就是说，祭仪时物质的公开呈现，是要提醒子孙们：延续老祖宗的生命态度。上文还特别强调，古代的社会领导者"先王"之所以"制作礼乐"，不是要大家满足"口腹耳目之欲"，而是要人民学习抚平自我身心对待物质时所产生的好或不好的价值批判，这样身心才能回返"人道之正"。笔者以上述祭典的意涵，推论古人以雅乐舞的身体风格安置在祭典的缘由，应该是雅乐舞的动态比较接近人类自然的身心状态。

雅乐舞在汉字文化圈，目前仍旧行之于祭典的仪式中。日本地方神社的祭仪，韩国成均馆春秋二祭的佾舞，台北孔庙祭礼的宁和之曲与佾舞②，皆为雅乐或雅舞之典型。但是，观察上述祭仪中的雅乐舞，形式与风格并不相同。到底哪一种形式最接近古人雅乐舞的原创性呢？

历史记载，雅乐舞的形式并非一成不变。明朱载堉《乐律全书》③ 对当时呈现于祭典的雅乐舞，提出如下之见解："太常雅乐立定不移。微示手足之容。而无进退周旋离合变态，使观者不能兴起感动。"由明代朱载堉亲眼所见的雅乐舞，当时舞蹈者形式的表述，已经无法让观赏者感动。

关于当代雅乐舞的形式，笔者做了长期的追踪调查，以台北孔庙的佾舞为例。由于笔者中学时期的导师陈华提，是崇圣会的会员，每年释奠大典时在台北孔庙负责司鼓，在老师的带领下，笔者年少时期，即有机缘亲见台北孔庙佾舞的呈现。尔后，并介入佾舞传承，追踪佾舞超过30年。台北孔庙现行佾舞，传承自台湾的日政时期，数十年来，秋季释奠大典的祭孔仪式，佾生由大龙国小学童担任。学童舞蹈时态度恭敬，但是，舞蹈时的身心动态与韩国、日本的雅乐舞者相比较，显得刻板而僵硬。依此，孔庙佾舞的动态风格，应非古人所崇尚的雅乐舞。

① 笔者按：秦始皇焚书坑儒之后，汉代河间王刘德，集结当时民间口述的乐学精义，成就了《礼记·乐记》一文，而乐记一文，在近代是许多知识阶层认为艰深难解的文章。
② 1966年，中国台湾在复兴中华文化的旗帜下，对传统文化的保存作了更积极的努力。1967年成立"复兴中华文化委员会"，通过教育艺术与媒体等由台湾到海外通盘展开复兴中华文化的等等议题与落实。孔庙的音乐与佾舞是当时复兴文化的重点之一。台湾在复兴中华文化的全面性的共识中，1967年由政府提供经费，修订台北孔庙的乐器。当时这项工作由国乐界人士庄本立先生负责，同时由当年任职于台湾师范大学体育系的刘凤学教授考察日本雅乐，依据明代《南雍志》重新修改孔庙释奠大典祭祀的佾舞。 雅乐舞研究刘教授台湾第一人，然而，后来刘教授所呈现的舞蹈，以唐乐舞为名，较少提到雅乐舞的相关论证。韩国、日本雅乐与中国台湾的联结，在复兴中华文化的前提中，庄本立先生当时于任教职"中国文化学院"（现"中国文化大学"）的国乐科，在"中国文化学院"创办人张其昀先生的支持下，数度邀请日本、韩国的雅乐舞团前来台湾演出。让台湾人有机会欣赏雅乐舞的演出，并开启台湾雅乐舞研究的门扉。
③ 见《图书集成》经济汇编。

此外，笔者对雅乐舞原创性的思考，来自两次韩国舞蹈田野观察的经验[①]。这两次田野调查，都是在韩国釜山的统营，统营是李氏朝鲜地方官衙，"胜战舞"是过去官府传承的舞码。1974年，笔者随当时任教首尔庆熙大学舞蹈研究所的任东权教授[②]前往统营，在此，观赏了韩国政府指定之无形文化财三十六号"胜战舞"，保有者为郑顺南女士[③]。来年，笔者再度有机会随韩国国乐院无形文化财保有者金千兴先生，前往同样的地区，观赏郑顺南女士的"胜战舞"。比较两年所见的"胜战舞"风格，第一次观赏时，明显地感受到，"胜战舞"与韩国国乐院的宫廷舞蹈，有高度的近似性。但是，1975年第二次观赏"胜战舞"的风格时，观察舞蹈学习者的表现，感觉到"胜战舞"的风格已有介入新舞蹈[④]的风格趋向。由现场观察，当时的传承者或学习者，似乎都没有意识到这项身体风格的变化，也没有刻意纠正学生。由此可以推论，未来"胜战舞"的传承，有可能由宫廷舞的风格，转化为新舞俑或其他民俗舞蹈的风格。1972—1976年，笔者在韩国首尔庆熙大学就读舞蹈系所的四年间，除了上述经历外，韩国各项民俗与舞蹈的田野观察在给予笔者高度的提示，并促使笔者更加专注地观察当时韩国国乐院宫廷舞蹈传承者的舞姿。

任何舞蹈随着时空的转换，同样的舞蹈由不同体型的舞蹈者进行诠释，都会产生不同的风格，而动态艺术在不同风土民情中落地生根，必然会与其本土的动态文化相融合，舞蹈者一旦不理解雅乐舞的原创思维，就无法掌握舞蹈风格对人类身心的核心价值，舞蹈风格的流变也是无法避免的。

依上述雅乐舞在历史中不断蜕变的事实[⑤]，当代华人重新面对老祖宗遗留在汉字文化圈的雅乐舞时，是否应该思考以下问题？譬如，如果明代的中国人，观赏雅乐舞，还能分辨自我身心有所感动或无所感动，现代中国人观赏日本、韩国的雅乐舞时，是否也能体知自我身心的感动与否？现代华人以何种观念来欣赏雅

[①] 笔者按：1972—1976年间韩国舞蹈的主流风格有三种类型：民俗、宫廷与新舞俑。民俗舞蹈以韩英淑僧舞为代表，宫廷舞蹈以韩国国乐院的舞蹈为代表，主要的传承者为金千兴先生，新舞俑则是接受西方律动与舞台表演概念的舞蹈，表现风格与舞码大多是传统舞蹈的创新。
[②] 任东权教授当时是韩国民俗学会会长，与台湾当时的民俗学教授都有所交流。
[③] 笔者按：郑顺南女士的照片收录于《韩国唐乐舞研究》之中，陈玉秀，弦歌出版社，1979年版。
[④] 笔者按：新舞俑由形式而言，是20世纪东方世界引用西方的舞台观念，将传统或创新的舞蹈，依镜框式舞台的视角，展现舞蹈形式的表演观。在参观郑女士教授学生们学习"胜战舞"时，笔者发现部分学习者，虽然节奏与动作与郑女士类似，但是舞蹈的动作中，有的学生却带有明显的韩国新舞俑风格。韩国宫廷舞蹈与新舞俑风格的差异，由手掌的动态可以获得较高的辨识。韩国雅乐院所见到的宫廷舞蹈，手势中没有略为翻转手掌的舞姿，翻转手掌的舞蹈姿势，是韩国民俗舞蹈动态的特色，平时在韩国首尔的公园里，总可以看到韩国人无论男女老少，一面吟唱阿里郎，一面手掌映着节拍，舞动着手掌翻转的手势。当时韩国新舞俑的风格，在韩国传统舞蹈的表现上，会刻意将手掌翻转的舞姿，手心朝上或朝下翻转，随身体的动态节奏舞蹈，这样的风格在当时是很显著的。
[⑤] 笔者按：关于日政时期朝鲜半岛宫廷舞蹈蜕变的氛围，可参阅赵元庚：《舞蹈艺术》，海文社，1967年版。

乐舞？又如何看待老祖宗流传下来的身体文化？此外，韩国、日本在传承雅乐舞的过程中对雅乐舞的原创思维有所理解吗？韩国、日本保存雅乐舞的动机为何？《礼记·乐记》的乐学思维对雅乐舞蹈者的身心认知是否有所帮助？古代乐学思维是否应该随雅乐舞身心的体现，共同传承呢？

三、雅乐舞身体实验的机遇

1. 实验的偶然

实验的设定，需要有方法与执行方法的手段，《雅乐舞身体实验》[①] 的设定，来自长期对雅乐舞学习者身心现象的观察，随着观察对象人数的增加，逐渐开展研究的模式。首先，参考一般人体实验的方法，将所有雅乐舞的学习者视为受试者，雅乐舞的动态原则是实验的手段，同时也是实验的限制。雅乐舞动态原则为"内观、整体放松、局部用力、力量释放到末端"，依此，受试者学习雅乐舞之前，先要学习内观、整体放松、局部用力、力量释放到末端，学习过程以"内观、整体放松、局部用力、力量释放到末端"为动态标的，检视受试者的学习能力，并依此原则排除受试者动态行为的障碍，当受试者能够依此原则，整合自我身心动态时，雅乐舞的学习才算正式开始。然而，在研究过程中，发现现代人一般都不太能够运用"内观、整体放松、局部用力、力量释放到末端"进行身心动态，因此，雅乐舞动态原则的学习过程，也能逐步发现人体不能达到"内观、整体放松、局部用力、力量释放到末端"的身心问题，依照雅乐舞明确的动态原则标的，不断解构人体不能达到上述动态原则的问题根源，并设计能够让人体各部位达到"内观、整体放松、局部用力、力量释放到末端"的技巧，依此，雅乐舞身体实验的研究手段与方法逐渐形成。

雅乐舞为何需要进入实验阶段呢？除了笔者对当代韩国、日本雅乐舞者身心动态的异同点充满困惑与好奇之外，对雅乐舞原创思维的憧憬与形式的探索，是研究的理想。实验的动机，主要来自教学过程对当代舞蹈专业学生，学习雅乐舞等传统舞蹈的身心观察。1976年秋，笔者在"中国文化大学""国立艺专"等舞蹈科系任教，在教授韩国舞蹈的课程中，偶尔加入一些雅乐舞的动态原则，作为基础练习。课堂上观察学生的反应，经常觉得学习者动作的节奏，虽然达到协调性的要求，但是，学习者的神态与身心风格，却会因为学生自幼的舞蹈专长，舞蹈表现氛围，各具特色。譬如，学芭蕾舞的学生跳韩国舞，带有芭蕾的气质，过去学京剧的学生，跳韩国舞也会有明显的京剧身段的韵味，学习者身心风格混杂的习性，很难调整。后来又观察舞蹈系的学生学习太极拳，也存在着类似的问题。以上现象，催促笔者对东西方舞蹈动态进行结构性的思考。雅乐舞、传统的韩国舞、

[①] 雅乐舞身体实验：见国科会研究报告 NSC 85 - 2413 - H - 034 - 002，1996年。

太极拳等身心动态运作与西方舞蹈明显的差异是西方芭蕾的动态，倾向于以大关节的转换，配合重心的移动，肌肉由外向内收缩，神情挺拔集中，剧场的表达形式，经常加入较多的情绪张力；韩国舞蹈、雅乐舞或太极等东方传统动态，动作转换是以放松、下沉的肌力，联结内在能量向外展延的动力核心。这展延的肌力，经常是劲道大于力道。东方传统动态艺术，如太极、韩国舞蹈或日本雅乐舞，表演时身心内敛，较少情绪性的表述。依笔者的经验，这两种身心动态运作并非不兼容，只是近代华人的传统舞蹈，身体的运作模式，倾向于以西方的舞蹈动态结构来诠释传统舞蹈。因此，舞蹈科系学生大多很难分辨雅乐舞等动态结构与西方舞蹈的异同。笔者为了让学生能够分辨并同时操作这两项动态模式，就需要解构雅乐的动态，作为教学时课堂上学生的基础单元。以目前笔者拥有的影像数据，归纳当代韩国、日本雅乐舞蹈者身心动态如下。

（1）人体与地面成垂直站立时，必然身心放松，维持中正的轴心。

（2）人体身心沉稳、宁静，眼神收敛，简称"内观"。

（3）舞蹈姿势的转换，身心状态都需要扣住上述（1）（2）两项身心状态进行，动态的转换模式大致可见两种方法：

第一种方法是身体能量下沉后，单脚提起时，重心必须维持端正，不能倾向左或右，然后才跨出步伐，移动重心。第二种方法是舞蹈者直立状态下，重心先行放松倾斜，顺着倾斜的向度，下肢承受身体重心的力量，力量同时下沉到脚底，再以脚底接触地面的反作用力，让身体回正。

上述动态，（1）（2）（3）项需要同时存在于人体身心。笔者集结此三项原则，统称为"中心轴"。

笔者在1972—1982年间的舞蹈教学中，发现专业的舞蹈科系学生要以"中心轴"跳舞，并非易事。因为当代的舞蹈教学，大多以西方舞蹈的动态为基础模式，学习者的身体在西方动态模式的惯性中，要超越既定的动态惯性，是非常困难的。这困难的感觉经常会引发学习者情绪上的焦虑。因此，雅乐舞在舞蹈系所的尝试，也只能暂时停止。

1978年，笔者专职由舞蹈系转换到体育系，体育系无法开设雅乐舞或韩国舞等传统舞蹈课程，雅乐舞身体实验似乎到此中断。但是，专任于体育系之后，开始有机会接触非舞蹈专业的学生，发现非舞蹈科系的学生，反而比较容易接受中心轴的动态训练。笔者即以"中心轴"作为笔者授课的基础单元。在教授任何动态相关课程时，以八周为基准，每周两小时，让学习者先行体验"中心轴"，学习者在八周之后，便能自觉性地调整自我身心动态，显现出较佳的动态素养。此后，笔者要求学习者依此素养的肯定，将"中心轴"落实于行、住、坐、卧等日常生活行为中，此学期结束后，没有缺席纪录的学习者，身心动态都能够达到较端正的稳定状态。大学课程中，一学年分上下两学期，上学期十八周的课程，前八周

中心轴基础训练，后八周，以"中心轴"为指标，应用于走、跑、跳、跃、转等人体动态的基础练习，剩余两周作为评量与分享。下学期开始，有部分学习者已经可以将"中心轴"的身心动态，应用于个别的专业领域，如音乐系的学生应用"中心轴"弹琴，体育系学生应用"中心轴"调整专长的身心动态等。

以"中心轴"为核心的动态教学，很容易发现学习者的身心问题。譬如，钢琴主修的学生，因为长期上肢末端错误的手指弹奏模式，背部胸椎第一节会特别隆起，有时附带有肩颈酸痛的问题。体育专长的学生，动态偏离"中心轴"，容易造成运动伤害。一般而言，学生生活在现代社会形态中，经常接触计算机等视讯，意念强烈向屏幕投射，眼神外露而不自知，有的学生会有常态性的头痛、失眠等问题。这些身心问题，学生如能应用"中心轴"，改善其身心动态的习性，都会获得不同程度的改善。如此持续将近20年的时光，笔者逐渐感受到，"中心轴"在学习者身上的作用，尤其是在教学评量时，有一项学习反思的心得报告。笔者依此报告中统计大多数学习者的自述，有的学生在报告中陈述，过去有失眠的问题，上这堂课之后，失眠问题有所改善，并开始戒掉吃安眠药的习惯。还有学生自述目前是癌症的治疗期，觉得学习了"中心轴"身心动态，天天练习以后身体感觉很舒适。有一位学生发生车祸，无法起床，很惊讶自己应用了"中心轴"的方法，居然很容易就起床了。罹患躁郁症的学生说，现在药量减少了……顺着持续多年的教学，众多不同学习者类似性的反应，让笔者思考到，"中心轴"在人体身心到底存在着何种有机转换？学习雅乐舞的人，只要掌握了"中心轴"，是否就掌握了原创性的雅乐舞动态基质，换言之，雅乐舞似乎传承着人体身心自我疗愈的密码？！

观察人体身心发展的历程，发现幼儿出生后，学习站立，即能掌握"中心轴"的动态①。"中心轴"应是具有人体高度原创性的身心动态。上述认知引导雅乐舞后续的身体实验，在"还原"的概念中进行。还原的概念是"减"不是"加"，学习者不是学习增加自我动态的技巧，而是透过动态不断的自我反思，消除身心过多的杂念与不良的习性，让自我身心接近婴儿般的纯净、柔软，如此，身心能量方能全然下沉脚底。

1999年，"中心轴"开始应用在台北振兴复健医学中心骨科部动态功能研究室。顺应着现代人体的问题，进行人体身心的解构，这项解构因为以雅乐舞的动态原则"中心轴"为基准，因此，以"中心轴"为核心的解构，即为雅乐舞身心动态结构性的解构。

"中心轴"结构解构的标准历程为：教学者以"中心轴"动态为基准，检视受试者身心的问题。发现受试者身心不能融入"中心轴"时，以"中心轴"的动态原则，调整人体身心问题，直到人体身心还原"中心轴"。

① 雅乐舞身体实验：见国科会研究报告 NSC 85－2413－H－034－002，1996年。

譬如:"中心轴"的第(1)项动态原则:"舞蹈身体与地面成垂直站立时,必然身心放松,维持中正的轴心。"受试者在这项动态的学习中,身体如有轻微的骨盆腔倾斜,或脊柱侧弯等问题,动态过程会有明显的肌肉代偿,让受试者掌握"中心轴"的本体觉知,能改善肌肉代偿的问题。

"中心轴"的第(2)项:"舞蹈者身心沉稳与宁静,眼神收敛。"受试者如果无法眼神收敛,观察其行为会有躁动、不安或失眠等问题。要求受试者"内观"眼神收敛时,受试者的眼球或眼皮会不自主地跳动或颤抖。找出受试者自我身心躁动不安的缘由,教授受试者放松、纾解紧张的肌肉,眼球安放眼眶下方,回归"中心轴"的身心状态。

"中心轴"的第(3)项,有两项重心转换的方式,受试者在学习时最大的障碍大多集中在身心的能量无法下沉,以"中心轴"的原则进行身心自我觉察,让受试者渐进式地修正自我的身心动态惯性,亦达到不等的效度。

1978年开始迄今,笔者的"中心轴"教学,以大专院校与医院受试者为主,总计超过五千名的受试者。多年来观察与实验的累积,归纳出现代人学习雅乐舞的身心障碍为:情绪无法收放自如地进行"内观",动态运作过程,不能让身心整体放松;局部用力,身心的力量也无法释放到四肢末端。依上述现象"内观、整体放松、局部用力、力量释放到末端"这17个字,目前成为学习"中心轴"的口诀。以"中心轴"的口诀,解决受试者身心问题的方法。

2011年,笔者出版了两本书:《雅乐舞与身心的郁阏》《身心量觉的回路》。两本书的内容主要是尝试以《雅乐舞身体实验》的诸多现象,作为诠释古典文献的基础,并对《雅乐舞身体实验》过程,人体的身心问题,进行阶段性的说明,其中有些人体身心现象,是当代专业学门无法理解的,依此,笔者尝试从古典文献中,找出可以恰当形容该现象的名词。譬如,《雅乐舞与身心的郁阏》一书中,"郁阏"这个名词引自《吕氏春秋》:"殷康氏之始。阴多蛰伏。民气郁阏。故舞作以倡导之。"《吕氏春秋》这"民气郁阏"贴切地形容着当代人类学习雅乐舞的身心障碍,因此,笔者重新启用"郁阏"一词,作为当代雅乐舞身体实验、特定身心现象的专有名词。

2. 简介雅乐舞身体实验的推进

(1) 由1976年到1996年归纳出人体对学习雅乐舞身心问题,并拟出"中心轴"的动态原则。1994年出版《雅乐舞的白话文——以乐记为例探看古乐的身体》。诠释《礼记·乐记》的乐学身心思维。

(2) 1996年《雅乐舞身体实验》尝试以心理学的量表,试图经由问卷与统计的量化数据,解读雅乐舞"中心轴"的身心现象。《雅乐舞身体实验》[①] 报告书,

[①] 笔者在"中国文化大学"授课的动态课程包括:现代舞、舞台动作、东方肢体方法论等。

提出人体身心社会化的问题与身心研究的削去法，并启动身心还原的概念。（这项研究因为没有申请到后续的计划经费，无法依理想进行。）

（3）1997—2002年将雅乐舞身心动态以艺术形式呈现。

（4）2002—2005年探讨雅乐舞"中心轴"对人体身心的影响与效度。譬如，与台湾"中央大学"光电所张荣森教授合作，用RS 肌骨仪26[①]探讨脊柱弯者身心进入"中心轴"时脑波的状况。2011年应林芳瑾[②]基金会的邀请，协助亚斯伯格症的家长团体进行自我身心的探索等。

（5）2005年左右，在心理学界正式介入中进行身心互动的研究，也成为雅乐舞身体实验的方向，并以"中心轴"作为人体身心自觉、自省的基础学习单元，"中心轴"也应用于心理咨询、创意或个体自我发展等研究领域。

（6）2011年《雅乐舞与身心的郁阏》与《身心量觉的回路》这两本书的出版将"中心轴"的口诀："内观、整体放松、局部用力、力量释放到末端"提出解析。譬如，发现人体身心无法维持沉稳、宁静，眼神无法收敛时，以内观的动作替代思维的摸索。内观的方法是：眼球放在眼眶下方，受试者如果能够让此动态静置维持超过10秒到30秒，大脑将会自动让意念放空。"内观"成为人体心理状态观察的指标。该指标获得多数心理学与身心研究者的认同与应用。此外，人体身心动态的力量无法释放到上肢末端时，受试者普遍的问题是肩胛骨无法自如地滑动。依此，针对让受试者肩胛骨滑动的目标，可以引导受试者仰卧肩胛骨顶地，或背部靠墙，上肢贴近身体，手肘靠墙，让上肢的力量释放到手肘，胸椎自然内陷，胸椎内陷能够带动肩胛骨滑动。以上顺应受试者身心动态障碍的诸多手法看似复杂，然而动态的原则不离"中心轴"的口诀："内观、整体放松、局部用力、力量释放到末端。"

雅乐舞身体实验的理想，是在尝试将"中心轴"的原则，应用到各个不同的专业领域，并与各学科建构沟通的语汇与平台。《雅乐舞身体实验》在1994年之前，原本为笔者个人的专题研究，1994年之后，逐渐转化为包含哲学、文学、心理、音乐、武术、光电学、医学诸多专业学者的共同参与，但是繁忙的现代社会，雅乐舞身体实验的进度缓慢，目前仍旧处于前导实验（pilot study）的阶段。

[①] 笔者按：RS 肌骨仪以张荣森教授的名字为代号，R 代表荣，S 代表森，其基础理论是以地理测量的等高图为测量身体动态的横线。
[②] 林芳瑾女士为留学奥地利的钢琴家。2005年因胰脏癌过世。

四、雅乐舞与艺术体现的身心

1. 身体作为体现艺术的动能

艺术是人类另类的语言,人类将言语无法表述的感觉,转换为艺术形式。雅乐舞这门动态艺术,也存在着人类不可言说的感觉。基本上,当人体进入雅乐舞"中心轴"的身心感觉时,人体同时有机会进行内向性的自我觉察与深化。人体为何需要拥有自觉与自我深化的能力呢?

人体身心互为因果的事实告诉我们,身与心并非常态性地处于协调的状态。以饮食为例,一个人意志力想吃的东西与身体所需的物质并不全然契合。三高的患者(高血压、高血脂、高血糖)应避免食用过多脂肪与肉类等,可是很多三高患者就是想吃肉、喜欢吃肉呀!医学研究的提醒,说明了人类心智的欲求与身心自主循环的冲突。病痛是人体自主循环偏差的信息,人体身与心的割离,会让身心滞留于缺乏空灵的状态,加上情绪欲求的意象,排挤了原本可能空灵的身心。人体根本没有机会接近自我原创性的身心,也自然无法觉察自我身心自我循环的偏离。雅乐舞者"中心轴"动态原则的掌握,可以直接提升人性觉察的能力,并间接地让人体身心回归生命的平静与灵性。人体身心在回归平静与灵性时,身心的潜能才有挥洒的空间。

雅乐舞蹈者的动态顺应人体自然肌理的秩序放空身心。身与心在舞蹈中启动优质的自觉惯性;当这项惯性稳定时,身心会常态性地处于能量平衡的状态;人体缓慢地动起来,缓慢的时空让身与心有足够的时间相互呼应。由身体实验的现象观察,雅乐舞蹈身心相互作用的机制,能唤醒身心原创性较高的潜能。这项潜能作用于笔者身体的经验如下:

笔者在体验雅乐舞之后,明显地发现自己艺术欣赏的倾向显著改变。笔者生于1949年,正是战后东方文化迈向西化的时代,在此西化的时代潮流中,笔者自幼接触的,大多是西方的文化艺术,6岁学习芭蕾舞,听西洋音乐,随家人看西洋影片,等等;进入舞蹈科系后主修现代舞。笔者在西化环境中成长的身心,在体验雅乐舞之后,反其道而行,开始喜欢古琴的声音,陶醉于古人书法的厚重感,并被传统中国绘画整体的张力激起强烈的震撼。这项身心觉知的变化,让笔者思考着雅乐舞身体与传统艺术的关系。为了确定这项身心感觉的转换,并非笔者主观的个人特质,笔者尝试将"中心轴"应用于传统艺术学习者的身心。1996—1998年间,台湾江之翠剧团团员[①]学习"中心轴",确定学习者应用雅乐舞"中

[①] 笔者按:江之翠剧团主要表演梨园戏,团员并练习南管吟唱。

心轴"的动态原则对传统曲艺进行表现,是有帮助的。1999-2012年间,笔者数度与古琴家王海燕合作,在古琴授课过程中,让学生以"中心轴"调整身心,亦有显著的效度①。此外,笔者由1976年大专院校的教学到2007年退休,同时在台北阳明山的"中国文化大学"体育、舞蹈、国术、国乐、西乐、戏剧等系所授课,接触的学生层面广泛,学生在传统艺术的动态学习中,凡能够应用"中心轴"者,自我身心皆会获得正向的回馈。譬如,喜欢书法的学生应用"中心轴"书写,书写过程中,执笔的力道能更加放松深入。国乐系的老师②将"中心轴"的原理应用在古筝的演奏中,使学生超越了自我身心过去的限制。国术系的学生应用"中心轴"分析武术动态……以上诸种零碎的事实,如何一一进行系统的研究分析?雅乐舞为古代礼乐文明体现的身体,雅乐舞动态原则"中心轴"是否即为古人传统艺术体现的动态基础?这是一项值得思考的课题。

2. 属雅艺术同构型的省思

身体是人类存在的皈依,缺乏身体实践的动能,文化理想的愿景将找不到行动力的主体。文明的发展由身心的落实开始萌芽,如同一个小小的胚胎在母体中孕育,细微的胚胎会分化出骨骼、血液、五脏六腑等,人体组织虽然功能与形式不同,却拥有共同的基因。这是笔者看待雅乐舞"中心轴"的见解。雅乐舞文献

① 王海燕教授退休前执教于台北艺术大学传统音乐系,退休后曾执教于台湾大学音乐学研究所,笔者与王教授的合作多在台湾大学。教授内容如下:身体与古琴互动的特质人体因为具有能动性而得以实践意志的指令。我的身体有多少动力,以何种方式动,如此成就人体动态的质量。譬如,很多人能够移动身体,却不见得会正确地走路,使用计算机的方法错误,成为一种动态行为的惯性,造成肩颈紧绷、腰酸背痛的人不少。

古琴的特质,强调人与琴形影合一,成就能够为身心带来平静、气血流畅的身体。因此,如果您有不合乎身心之"理"的动态习性,这习性必然会影响您的古琴弹奏,要修正这些习性,需要对自我有高度的爱心与耐心。因此,当您手指的动态不能跟随古琴老师弹出所教授的音质时,首先,要跟自己的手说声对不起;然后,两周内各两小时的古琴与身体的课程,本人将一一告知,如何借地使力,找到地面的支撑点,让手指的劲道通过身体,弹出正确感觉的琴声。

古琴是传统文化中作为修养身心的乐器,通过古琴淡然的音色,扣住自我身心,使身心达到自然处境,相互契合机缘。但是,自然有自然的道理,身心亦有身心传导的理性途径。唯有自然与身心"恭奉"在相同之"理"的轨道上,身体与自然方能如影随形地相互交融。

(注意:身心自然处境的设定)

动态体验

1. 松与垮的区别。
2. 有条件的放松——局部紧张、整体放松的体验。
3. 力量释放到身心末端的方法。
4. 内观的重要性。

以上课程,理念相同,操作手法因同学个别差异有所调整。

谢谢郭翰老师先带同学练习几个基本动作,同学只要回家做功课,课程进度将会比过去的同学学得好,请大家好好执行郭翰老师提出的家庭作业要求。

相关信息请参阅:http://blog.yam.com/yadance,雅乐舞在台湾。

② 台北阳明山"中国文化大学"现任国乐系教授黄好吟。

上乐学思维的阐述，与雅乐舞身心结构的落实，是华人传统文化的基因。而汉字文化圈的日本、韩国、越南对雅乐舞的保存，也说明汉字文化圈曾经拥有同构型的文化基因。这个具有文化体现思维的基因，无论文化胚胎衍生的形式为何，终究可以从共同基因的蜕变中，感受形式气质的同构型。

雅乐舞的身体传承数千年，必然深入华人的生活领域。因此，就算当代华人不再强调雅乐舞的传承，在华人艺术的样相中，雅乐舞稳固的身心基因让我们现在仍旧可以见到，某些传统艺术保有着与雅乐舞身心气质类似的同构型。譬如，依据雅乐舞"中心轴"动态的四项动态原则"内观、整体放松、局部用力、力量释放到末端"，对照传统艺术的样相："内观"的神态，明代之前的佛像雕塑皆强调内观的身心状态。当代书法艺术，身心整体放松，运笔时"局部用力"力量释放到上肢末端。书法身心运作的方法与中心轴的动态原则是相同的。武术的动态运作，心灵内敛、身体下沉的能量能到下肢的末端——脚掌，进而让身体的运作凭借反作用力，传达至上肢。台湾人的家庭生活经常强调"手尾力"。"手尾力"的意思是，提醒人体日常生活的动态运作，力量应该释放到上肢末端。上述现象，绝非偶然。由文化传承的观点看，同构型的艺术如同文化胚胎的主流基因，孕育出不同的支流。这支流除了艺术的展现外，也可以是生活动态功能的运用。中国传统艺术如果缺乏雅乐舞身心动态的基础认知，艺术形式是否能扣住人性身心本质的原创性，再创造出超越古人的形式？

艺术形式必须通过人的身心进行体现，因此，艺术的体现无法脱离身体。脱离人体身心的艺术将徒有形式，徒有形式的艺术与人性深层的关系，会渐趋模糊，雅乐舞"中心轴"的身心现象，是否能对中国传统艺术的传承有所启示？

五、雅乐舞身心结构的重构

1. 雅乐舞结构的解构

舞蹈终究是一门动态艺术，动态艺术是无法通过文本的书写，让人感受乐舞的美感。

1997年，雅乐舞身体实验在台北振兴复健医学中心进行。参与实验的受试对象，大多数是医疗人员，以及名声乐家唐镇①教授、钢琴家林芳瑾等。1999年，雅乐舞以"原形毕露，还原入雅"为题，在台北"国家剧院"实验剧场公开演出。参与演出者为参与实验的受试全员，此外，音乐教育工作者王小尹、林芳宽等协助现场伴奏。雅乐舞以人体"中心轴"与垂直空间的互动为主轴，首次在台北提出解构性的展现。会后邀请各界人士参与提问与讨论。2002年，"雅乐舞之美"舞展，主题呈现了人体身心由"中心轴"的垂直线向四面八方等空间移动重心的

① 唐镇教授为1940年早期留学意大利的声乐家，当时为台北艺术大学教师。

方式。参与者除了首次舞展的医疗人员,还有哲学教育工作者林文琪①、音乐学教授王樱芬② 等专业人士,并携带其子女一起加入演出。而这两场演出,观察参与者的反应,最明显的是,无论年龄层,凡对"中心轴"有所体验者,大多能够欣赏当代韩国、日本的雅乐舞。由此足知雅乐舞的学习身体经验非常重要。

假设把物质性的人体当作计算机的硬件,身心经验就如同计算机的软件程序,计算机的软件与硬件两者需要某种程度的兼容度,计算机才能平顺地运作。人体身心也必须如同计算机般地拥有身心兼容的功能,身心才能发挥较佳的运作能力。现代人类的身心经常意念向外投射,外向性的意念投射,容易造成人体紧张、疲惫。这些人体负面的感觉,身体需要有能力启动自行排解的功能。雅乐舞平静缓慢的动态,提供人体自我内化的途径。跳雅乐舞的人,身心觉知收放自如的双向通路,让身心能量达到运作的平衡。

雅乐舞与其他类型的舞蹈比较,舞蹈者身心的显著差异是:当代一般舞蹈表演,舞蹈者的肢体表现大于自我身心的安顿。雅乐舞蹈者则身心自我安顿大于肢体的表现。雅乐舞蹈者在公开表演时,缓慢的动态在众目睽睽之下,淡定地安顿自我身心。一个人如果能够在公开场合,接近自我身心,自然排除紧张等负面的情绪干扰。如此的身心契机,人体自我安顿与觉察等本体感,会自主性地提升。此身心素养的提升,有助于人体身心朝向自觉、自信、自我肯定等优质的身心状态发展。现代人跳雅乐舞,如果身心没有正向的觉知反应,是否需要思考:是传统乐舞传承走调了呢?或是人体身心觉知产生钝化的变异?或者……

身体文化是人文发展的根基,先秦乐学思维是华人传统艺术的基调。雅乐舞作为传承数千年的身体动态艺术,要重建其结构,现代华人必须以播种的态度,耐心等待文化"种子"落地生根,这文化种子的概念,是思想家林毓生的先见之明。

近代思想家林毓生在《思想与人物》③ 中提到:"传统的符号及价值系统经过重新地解释与建构,会成为有力的变迁的'种子',同时在变迁的过程中仍可维持文化的认同,在这种情形下,文化传统中的某些成分不但无损于创建一个有活力的现代社会,反而对这种现代社会的创见提供有利的条件……"④ 身体作为

① 林文琪目前为台北医科大学人文学院副院长。
② 王樱芬现为台湾大学音乐研究所教授。
③ 林毓生《思想与人物》,台北:联经出版社,1983年版,第147页。
④ 笔者按:此段落原文有加批注,原文批注如下:S.N. Eisenstadt, Modernization: Protest and Change (Enlgewood Cliffs, N.J. Prentice-Hall, 1965);" Transformation of Social, Political and Cultural Orders in Modernization,"American Sociological Review, 30.5: 650-673 (October 1965), and "The Protestant Ethic Thesis in an Analytical and Comparative Framework," in S.N. Eisenstadt, ed, The Protestant Ethic and Mordernization (New York, Basic Books Inc. 1968), pp. 3-45. Robert Bellah, "Epilogue," in Robert Bellah, ed., Religion and Progress in Modern Asia (New York, The Free Press, 1965), pp.168-22 本文译自 Selected Papers of Bertrand Russell (译文略有删节)。

思维落实的载体,雅乐舞的身心无疑可以作为中国传统艺术身心动态的"种子",散播这颗种子,需要有"比慢"①的精神。

林毓生又言:"人文重建所应采取的基本态度:'比慢'……我们目前的情况……内在失去了传统的权威,外在又加上了许多'形式主义的谬误'——了解西洋常常是断章取义,常常是一厢情愿地'乱'解释……我们的文化延绵四五千年,是世界上唯一绵延不断的古老文化,但是今天在这个古老文化的基本结构已经崩溃的情况下(基本结构的崩溃并不蕴含其中每个因素都已死灭)……中国文化的问题这么多,你实在没有本领样样都管。你只能脚踏实地用适合你的速度,走你所能走的路。换句话说,'比慢精神'是成就感与真正的虚心辩证的交融以后所得到的一种精神。心灵中没有这种辩证经验的人,'比慢精神'很难不变成一个口号。相反地,这种精神自然会超越中国知识分子所常犯的一些情绪不稳定的毛病:过分自谦,甚至自卑,要不然则是心浮气躁、狂妄自大……"②

思想家林毓生文化"种子"与"比慢"的精神,给予笔者高度的启发,也让笔者相信,雅乐舞结构的解构,会让雅乐舞的种子逐渐在中国传统艺术中发芽生根。

2. 雅乐舞身心动态作为华人传统艺术的入门

人类因为具有身体的行动力,才能让思维落实。数千年来,古人艰深的身心文化,经常局限于文本的陈述。文本的陈述让身心文化的哲思呆滞于文字中,呆滞的文本思维,无法如同西方哲学,进行活泼的实验历程。文本的思维陈述,也无法落实于人体身心,文化与人的身心逐渐产生疏离。如何活化中华文化思维的传承?艺术是人类思维体现的精华。依此,建构传统艺术身心运作的基础理论是很重要的。

现代人类学习数学时,先认识1、2、3等数字符号;学理化时,背诵元素表;学音乐时,由C、D、E、F、G、A、B等音阶开始。雅乐舞身心结构"中心轴"的质素,可以作为传统艺术落实的身心基础。有了这项基础,身体才能稳定地掌握身心文化思维的根。一个人的身心能够缠绕着文化的根,无论传统或创新的艺术,身心皆有明确的文化归依。身心有所归依的动态运作,才能生生不息地运转着《身心量觉的回路》。雅乐舞身心量觉的回路,是一种循环于人体身心的微分子,此微分子足以自发性地滋养人体的动能。

近代瑞士汉学家毕来德在《庄子四讲》中,对《庄子》"庖丁解牛"等文本的解读,提出"动能机制"③的见解。"动能机制"的觉知,代表着毕来德在阅读"庖丁解牛"的过程中,感受到的作者活脱欲现的能动性。一位外国人在静态的文本中,

① 林毓生《思想与人物》,台北:联经出版社,1983年版,第25-28页。
② 林毓生《思想与人物》,台北:联经出版社,1983年版,第25-28页。
③ "动能机制"见《庄子四讲》,毕来德,宋冈翻译,台北:联经出版社,2011年版。

竟然能够感受到中国古人文本内容的"动能机制"，而我们现在观赏着活生生的人体，舞动着华夏民族老祖宗所传承的雅乐舞，是否也能感受到舞蹈者身心的动能机制？舞蹈者身心所具有的动能机制，必然超越毕来德文本的动能机制。因为，活生生的人体"动能机制"，是有机能量转换的"动能机制"。中国人常言：艺术可以修身养性，传统艺术落实的身体，若非存在着有机转换的动能机制，就不可能言说艺术具有存养的效度。

荀子《乐论》曰："夫声乐之入人也深，其化人也速，故先王谨为之文。乐中平，则民和而不流；乐肃庄，则民齐而不乱。……乐者，圣人之……"[①]笔者相信荀子"乐之入人也深，其化人也速"的理论。而无论是先秦孔子、荀子"乐"的观点，还是汉代《礼记·乐记》中的乐学思维，或当代雅乐舞"中心轴"身体实验的诸多现象，炎黄子孙有义务确定，当代雅乐舞传承是否仍旧存在着人体身心有机转换的"动能机制"，或此"动能机制"是否仍旧存在着修养身心的效度。当代中国人应依此"动能机制"的效度，重新认定雅乐舞作为中国传统艺术的现代性价值。

后记

雅乐舞身体实验目前仍旧在进行中。2013年10月迄今，雅乐舞身心动态应用在视障者与身心障碍者的协助工作过程中，发现很多值得进一步探索的现象。譬如，2014年8月在台北一间身心障碍的收容所中，应用"内观、整体放松、局部用力、力量释放到末端"的原理，设计两小时的课程，三位义工与三位身心障碍者一对一的教学中，身心障碍者除了课间休息十分钟之外，能够持续而安静地进行满满的两堂课。雅乐舞研究过程，不断地发现雅乐舞身心动态理论落实于人体身心的诸多正面效应。此外，笔者深感雅乐舞身心动态与传统医学、文学、哲学等理论的契合。诸多现象催促笔者思考传统文化与身体体验的重要性。舞蹈这门学问，从来不是用说的或写的可以完成的，舞蹈需要有落实的行动力，经由行为的体现，方能领受华夏民族老祖宗的身心才智。笔者书写此文与关心传统身心文化的同好们分享之。

（陈玉秀，台北阳明山"中国文化大学"教授，振兴医学骨科部动态功能研究室顾问）

[①] 荀子"乐论"。

参考书目

杨家骆主编：《吕氏春秋》，上海：世界书局印行。
《荀子》世界书局印行。
《礼记》∥《国学基本丛书十三经》，（校相台岳氏本），台北：新兴书局。
林毓生：《思想与人物》，台北：联经出版社，1983年版。
毕来德：《庄子四讲》，宋冈翻译，台北：联经出版社 2011年版。
赵元庚：《舞蹈艺术》，海文社，1967年版。
陈玉秀：《韩国唐乐舞研究》，弦歌出版社，1979年版。
陈玉秀：《雅乐舞的白话文——以乐记为例探看古乐的身体》，台北：万卷楼图书有限公司，1994年版。
陈玉秀：《雅乐舞与身心的郁闷》（原住民音乐文教基金会），2011年版。
陈玉秀：《身心量觉得回路》（原住民音乐文教基金会），2011年版。

作者已发表相关论文：
陈玉秀：《佾舞身心结构之探索》，台北孔庙。
陈玉秀：《佾舞原创精神之探索成均馆》，韩国首尔，2006年。
陈玉秀：《雅乐舞对现代人类的意义》（未来科学与文化国际研讨会），2004年。
陈玉秀：《舞蹈者身心思维的反思——台湾舞蹈研究》，2004年。
陈玉秀、张荣森：《The Fundamental Movement of Ancient Ya Dance. —— The 12th International Congress of Oriental Medicine.》，2003年。《实时动态 RS 机肌骨投影仪之整肌与整背研究 — 第六届"身、心、灵科学"学术研讨会》，2003年。
陈玉秀、孙吉珍《"中心轴"训练课程对产后妇女背痛之成效研究》，《慈济护理杂志》，2003年。
陈玉秀：《由"苏合香"思考台湾古典舞蹈情怀》，《表演艺术杂志》，2003年。
陈玉秀：《古乐舞主体觉知之探讨与再》《亚太传统艺术论坛学术研讨会论文集》。
陈玉秀：《脱序的年代、失焦的凝视》，《中华民国八十八年表演艺术年鉴》，1999年。
陈玉秀：《由"中心轴"探索人体身心、动态之本质》，（雅之原形与本质的认知"身、心、灵"科学研讨会），1999年。
陈玉秀：《雅乐舞身体实验：见国科会研究报告》NSC 85-2413-H-034-002，1996年。
陈玉秀：《"雅乐舞的美学观"座谈会纪录》，《表演艺术杂志》，1999年。
陈玉秀：《儒家乐教原创精神对当代艺术（舞蹈）的价值》《由"雅乐舞身体实验"谈起——第一届台湾儒学研究国际学术研讨会论文集》（下册），1997年。

雅乐舞演出纪录：
"雅乐舞之美——结构、解构、重构"（2002年）——振兴雅乐舞团，国家剧院实验剧场。
"原形毕露——还原入雅"（1999年）——振兴雅乐舞社，国家剧院实验剧场。

浅谈《中和韶乐》传承中华礼乐文化的历史价值

/ 李元龙

在古老的天坛,当人们的视线被雄伟的祈年殿、精美如玉琢的圜丘以及号称小皇城的斋宫所吸引时,往往会忽略隐于西南一隅的天坛五组古建之一——神乐署,更未曾想到这里是中国古代礼乐文化发展历程的最后一座驿站,中华礼乐的经典——《中和韶乐》,曾在这里奏响将近500年。《中和韶乐》传承了中华礼乐文化,有着悠久的历史,以独特的乐舞形式展示东方音乐的魅力,中华民族的伟大精神与杰出思想在这里形成深厚的文化积淀。

礼乐文化是中华民族几千年来积淀下来的优秀文化遗产,是一笔宝贵的财富。把礼乐文化重建提上议事日程,传承与弘扬中华礼乐文化,对于实现中华民族伟大复兴具有重大的现实意义。

自辛亥革命之后,作为皇家礼仪乐舞的中和韶乐伴随中国最后一个封建王朝的灭亡而绝响百余年,在当时的历史背景下似乎这是顺理成章之事,因为在大多数人看来,这种封建礼乐是封建制度的组成部分,是封建统治阶级的精神武器,因此是反动的、落后的,是历史的糟粕。尤其是在极"左"思潮的影响下,人们总喜欢以"矫枉过正""宁左勿右"的行为来证明自己"革命的彻底性",因此即使在具有进步意义的革命中,也会出现"泼脏水把孩子也泼出去"的愚蠢行为。但是按照马克思历史唯物主义与辩证唯物主义的观点,人类历史文明的发展是一个不断积累、不断完善的传承过程,这是由于人类对客观世界和主观世界的认识能力有一个发展过程,使得文化发展也经历了由低到高、由拙朴到完美的过程。我们应当尊重历史,对于历史上那些与现代文化相对落后的事物,我们不能片面地否定它,正如成年人不能嘲笑儿童的幼稚。同时,由于民族文化在发展的历史过程中经历了不同的社会形态,因此必然带有那些社会形态的历史痕迹,具有两

重性，甚至在同一文化现象中先进与落后、优秀与颓废、精华与糟粕等并存于其中。例如，天坛作为世界文化遗产，虽然曾经是古代封建帝王祭天的场所，但并非仅仅是皇权与封建迷信的体现，象征"君权神授"的宏伟建筑折射出的是劳动人民的智慧；看似愚昧的"天命论"的背后，隐含着建立在古代天文科技伟大成果基础上的"天人合一"自然观；而在天坛上演过千百次的祭天乐舞——中和韶乐，不仅表现出封建帝王祭天大典的气势恢宏、庄严肃穆，而且以中正平和的音乐、节奏舒缓的舞蹈、敬天崇德的颂歌表达人们对生活幸福、和谐、安定的企盼。而这种寓于礼乐之中的人文精神正是中华民族千百年来形成的核心价值观的体现。

中和韶乐传承了中华民族独具特色的乐舞文化。

中和韶乐是中华礼乐文化的重要组成部分，中和韶乐乐舞的源头是远古时期的原始祭祀乐舞。青海省大通县孙家寨村考古发现的彩陶盆，内壁绘有三组五人联手踏舞图，经考证已经有5000多年的历史，是我国现今发现最早的乐舞图像，这表明舞蹈在氏族社会已经成熟。在甘肃省秦安天水大地湾，也出土了一幅5000年前仰韶晚期的地画，三个远古先民，右手执棒，两腿交叉，脚尖翘起，正在起舞，而这种舞姿与中和韶乐中舞者手持干戚的武舞十分相似。这充分证明，随着自然崇拜、祖先崇拜、图腾崇拜等原始宗教意识的形成，祭祀活动成为当时人们生活中不可缺少的内容，而音乐和舞蹈则是祭祀活动的重要组成部分，形成了原始祭祀乐舞。

孔子曾经说过："夫礼之初，始诸饮食，其燔黍捭豚，污尊而杯饮，蒉桴而土鼓。犹若可以致其敬于鬼神。"（《礼记·礼运》）这段话的主要意思是强调祭祀的意义在于人们内心的虔诚，只要对祭祀对象怀有崇敬之意，即使用最简单的形式、最简陋的祭品也能表达你的心意。从这段文字中我们可以得知，远古时期人们在祭祀时，不仅用食物做祭品，而且还要把音乐作为祭品。虽然这种音乐仅仅是用草扎制的鼓槌和用土抟制的鼓敲击出来的，但正如清代学者顾炎武在《日知录》中所言："土鼓，乐之始也"，可见祭祀音乐产生的历史是多么久远。

中国古代先民曾创作出非常丰富的乐舞作品，从古文献记载我们可以了解到，除了《周礼》中纳入礼乐的六代大乐和六部小舞外，还有被称为"朱襄氏之乐""阴康氏之乐""葛天氏之乐""伊耆氏之乐"等远古时期的祭祀乐舞。这些乐舞有一个共同特征，就是歌、舞、乐并举。在中国第一部有文字记载的歌舞"葛天氏之乐"中，表演者"三人操牛尾，投足以歌八阕"，生动地描绘出人们载歌载舞的场景。这里虽然没有提及伴奏的音乐是什么，但是一定会有一种乐器奏出可以使歌声舞步整齐划一的音乐，哪怕仅仅是"蒉桴土鼓"击打出的节奏。

而另一则史籍资料可以证实远古时期的乐舞是融歌、舞、乐为一体的艺术形式。《尚书·益稷》中记载："夔曰：'戛击鸣球，搏拊琴瑟以咏。'祖考来格，虞宾在位，群后德让。下管鼗鼓，合止柷敔，笙镛以间。鸟兽跄跄，箫韶九成，

凤凰来仪。夔曰：'於，予击石拊石，百兽率舞，庶尹允谐。'"这是舜帝时一次有各诸侯国君主参加的祭典活动场面，其中不仅描述了隆重的祭典仪式，而且生动形象地描述了八音齐奏、颂辞歌咏以及人们装扮成各氏族部落图腾形象翩翩起舞的场面，已具有后世礼乐规制的雏形。

中和韶乐作为传统的礼乐，历经了周秦、汉唐、宋元、明清王朝的更迭与兴亡，跨越了几千年的时空，在保留了雅乐原生态基本特征的基础上形成了独具特色的艺术形式。

中和韶乐与其他歌舞艺术的不同之处首先在于它是融礼、乐、歌、舞为一体的礼仪性乐舞。无论是乐舞的规格等级、曲目的创作选配还是表演的礼仪程序都有严格规定。不仅祭祀乐舞如此，就是带有娱乐观赏性的宫廷燕（宴）乐也有一套礼仪规范。但是这种礼仪性的规范恰恰造就了礼乐独特的艺术魅力。以天坛祭天乐舞中和韶乐为例：在香烟缭绕、牺牲陈列、肃穆虔诚的祭坛上，随着麾的指挥，乐队用古老的八音乐器，奏起悠扬的祭神乐曲，乐曲音调适中，旋律平和，金钟起音，玉磬收韵，突出钟声磬韵，体现古人崇尚的"金声玉振"之音响理念。舞者衣服鲜艳，佩饰庄严，文舞生手执羽龠，武舞生手执干戚，排成被称为"八佾"或"六佾"的整齐队形，随着乐曲的节奏翩翩起舞，进退有序。歌者一字一音，舞者一音一式，舞蹈化的节奏规程、符号化的动作和象征性的礼仪有机地组合在一起；典雅平和而不失抑扬顿挫，营造出一种既庄严肃穆而又恢宏壮观的盛大庆典氛围，不仅表现出各种国家大典的肃穆虔诚的精神，而且具有一种嘉乐齐鸣、清歌盈耳的艺术气氛。

中和韶乐传承古代"八音乐器"，为中国古代优秀音乐文化保留了珍贵的实物见证。

中和韶乐恪守体现"八音克谐"理念的礼乐规制，坚持使用号称"八音"的华夏本土乐器。所谓"八音"，是指用金、石、丝、竹、土、木、匏、革八种材质制作的乐器。根据《钦定大清通礼》记载，中和韶乐使用的"八音"乐器，共有 15 种，分别是编钟、编磬、镈钟、特磬、建鼓、搏柎、琴、瑟、笛、排箫、篪、笙、埙、柷、敔等。其中一些乐器我们很少看到过，甚至没有听说过，如"柷""敔""篪""埙""排箫"等。

这些古老乐器的发明创造有着悠久的历史，也有许多神奇的传说。汉代马融在《长笛赋》中有这样的词句："昔庖羲作琴，神农造瑟。女娲制簧，暴辛为埙。倕之和钟，叔之离磬。" 这里提到了八音乐器中金、石、丝、土、匏五类六种乐器及它们的发明者。八音乐器中其余的三类，竹、革、木类乐器的发明者，古籍中也有记载：竹类乐器箫是舜发明的，《风俗通》曰：舜作箫，其形参差，以象凤翼。《尚书·益稷》中写道：舜作竹箫，箫韶九成，凤凰来仪。革类乐器鼓的创制者古籍记载说是黄帝，《帝王世纪》曰："黄帝杀夔，以其皮为鼓，而声

闻百里。"而中和韶乐特有的建鼓，则是"始于少昊，《通礼义纂》：'建鼓，大鼓也，少昊氏作焉，为众鼓之节'"。这里提到的这些人无一不是华夏民族远古时期的杰出人物。庖羲即伏羲，女娲为人类始祖，神农就是炎帝，与黄帝同为中华人文始祖，少昊是传说中古代东夷族首领。这些历史人物生活的年代距今已有几千年。

尽管这些记载多有传说的成分，但是近代考古的发现证实，在上古时期，中华民族的先民在生产、生活的实践中，发挥聪明才智，确实已经创造出了这些乐器。例如，江苏吴江梅堰和浙江河姆渡出土的骨哨距今有7000余年；浙江余姚河姆渡新石器遗址发现的无音孔陶埙（只有一个吹孔），距今有7000余年；西安半坡村仰韶文化遗址发现的两个陶埙，一个无音孔，一个一音孔，能吹出羽与宫两音，构成小三度音程，距今有6700余年。而1985年河南舞阳县贾湖村裴李岗文化遗址282号墓出土的用鹤类腿骨制作的骨笛，经考古专家测定，距今已有8000余年历史。音乐工作者对其中最完整的一支骨笛测音，发现这支骨笛能够完整地演奏出民歌《小白菜》的旋律，发音清润柔美，可奏出七声音阶曲调，说明当时的音乐已发展到相当高的程度，远远超出人们的想象。我们有理由认为，在此之前，中国音乐一定还会有着一个更为古老的历史时期。正如先秦典籍《吕氏春秋》里所说的那样："音乐之所由来者远矣！"

中国古代乐器的创制不仅历史悠久，而且种类繁多。先秦时期的乐器，古籍文献中记载的有近70种。而仅在《诗经》中就提到了29种，其中属于吹奏乐器的有箫、管、籥、埙、篪、笙等，分属"八音"中的竹、土、匏；属于"八音"丝类乐器有琴、瑟；打击乐则有鼓、钟、钲、磬、缶、柷、敔、铃等，分别归属"八音"中的金、石、木、革。这其中许多乐器至今保留在中和韶乐之中。这种物质形态的传承，保存了远古先民创造于数千年前的音乐文化成果，成为中华民族悠久音乐史的实物见证，为中国古代乐器制造史的完整起到了巨大的作用。这是中和韶乐作为优秀非物质文化遗产珍贵的历史价值之一。

中华民族的古代先民，不仅有巨大的创造力，而且具有丰富的想象力，古人在一些事物中，总是要采取一种具有代表性、象征性的方式来表达自己的思想理念。这是中国古人特有的思维方式的体现。中和韶乐使用的八音乐器也不例外，古人在这些古老的乐器上赋予了极为丰富的思想内涵，使其成为具有精神影响力的礼乐文化的载体。

首先，八音乐器的归类，表达了古人"象天法地"的思想。

乐器的发明与古人的生产实践有关，人们在生产和生活实践中发现并破解了物质发声的秘密，创造性地把它们转化成乐器。虽然自然界能够发声的物质不仅仅有八类，但是在大量的古乐器不断创造出来以后，古人基于自然崇拜的宗教意识和当时的宇宙观，把它们归纳为八类。之所以定名为"八音"，并历代加以传承，

是古人认为天为阳、地为阴，制作乐器的材料都是大地的产物，而"八"是最大的阴性数字，可以代表万物。另外天有九重，地分八方，因此以"八音"为乐器分类、定名，是古代思想意识的必然结果。

这种象征性的思想文化特征也体现在八音乐器上。我们以古琴为例：传统制琴的材料为桐木和梓木，古人认为桐属阳，为琴面，梓属阴，为琴底。取其阴阳相配、阴阳和谐；琴面圆象征天，琴底方象征地；琴体前广后狭，象征尊卑；琴广六寸，象征天地四方为六合；琴长三尺六寸，象征三百六十日周天之度；腰腹四寸，象征春夏秋冬四季；琴面镶嵌用于定音位的十三个徽，象征十二月，正中一徽以象征闰月。古琴最初为五弦，据说舜作五弦以象征五行，对应五音。后来周文王加上了"天、地"两根弦，形成了现在的七弦琴。古琴琴底开有两个音孔，一个叫"龙池"，孔长八寸，象征八风。古人说：有龙池者，以龙潜于此，其出则兴云雨以润泽万物，象征人君的仁慈。另一个孔叫"凤池"，也称"凤沼"，孔长四寸，象征四气。它的寓意是：有凤池，以南方之禽，其浴则归，洁其身，象征人君的品德。古琴可以发出泛音、按音和散音三种音色，象征天、地、人之和合。

八音乐器中其他乐器也是如此，各有含义。比如，笙的形状，"象物贯地而生"，因此代表"生"的意思，并引申出"笙，正月之音，物生，故谓之笙。有十三簧，象凤之声"（《说文》）。

埙的音色幽雅、哀婉，具有一种独特的音乐品质、特殊音色，古人就赋予埙一种典雅、神秘、高贵的精神气质。《乐书》说："埙之为器，立秋之音也。平底六孔，水之数也。中虚上锐，火之形也。埙以水火相和而后成器，亦以水火相和而后成声。故大者声合黄钟大吕，小者声合太簇夹钟，要皆中声之和而已。"这段话还为我们解开一个疑惑，古人重视"五行"之说，但是八音乐器的材质只有"五行"中的金、木、土，而没有水、火。原来"五行"的水、火是隐含在埙这种乐器上，一是从形制上，以六孔之数代表水，以"中虚上锐"代表火，一是从制作上，埙以土为材质，以水塑形，以火烧制，于是"五行"齐备，圆了八音乐器的"五行"寓意。顾炎武在《日知录》中另有说法："八音先王之制乐也，具五行之气。夫水、火不可得而用也。故寓火于金，寓水于石。凫氏为钟，火之至也。泗滨浮磬，水之精也。"这话也有道理，铸造金属类乐器离不开火，制造玉磬的石材产于泗水之滨，因此说"寓火于金，寓水于石"也不为过。

中和韶乐使用的木类乐器"柷"，宋代是在外面图以时卉，而"柷"的内面则涂成五色，东方涂成青色隐喻青龙，南方涂成红色隐喻丹凤（朱雀），西方涂成白色隐喻驺虞（白虎），北方涂成黑色隐喻灵龟（玄武），底部涂成黄色代表中央戊己土。但是到了明代则里面完全涂以黑色，这与明代崇尚道教玄武神有关，玄武为北方之神，五行属水，黑色。

笛之为乐，所以涤荡邪心，归之雅正者也。

排箫又称凤箫，形制像凤凰的翅膀，这是因为古人认为：凤凰能通天祉、应地灵、律五音、览九德。它非竹不食，非醴泉不饮，非梧桐不栖。所以排箫奏出的声音被视为"德音"，用于中和韶乐再适合不过了。

在八音乐器上，古人能够推衍出这么丰富的文化内涵，充分表达了"天人合一""象天法地"的思想观念，不由不令人赞叹。

中和韶乐以极其丰富的思想文化内涵发挥了礼乐教化的重要作用。

作为世界文明古国之一，中国历来被人们尊称为礼仪之邦，其显著特征就是以礼乐教化作为以德治国方略的重要内容。中国古代思想家、政治家对于国家的治理有着各自不同的见解，提出了许多政治主张和治国方略。但是自秦汉以来基本上都是尊崇儒家的思想，主张以德治国，历代王朝均效仿周公制礼作乐，把礼乐文化纳入国家的典章制度。古人对礼乐的重视，在二十四史中可以得到证实，自第一部史书《史记》开始，就把礼乐制度作为仅次于帝王本纪的首要篇章加以阐述。这是因为历代执政者都深刻认识到把儒家的礼乐理念作为政治纲领是能够起到凝聚民意人心的强大作用，是巩固自身统治地位的有效手段，"礼节民心，乐和民声，政以行之，刑以防之。礼、乐、政、刑四达而不悖，则王道备矣"（《汉书》礼乐志）。明代学者王祎在他撰写的《华川卮辞》中也说道："圣人之治天下也，仁义礼乐而已矣，仁义充其所固有，所以治其内也，礼乐修其所当为，所以治其外也，是故内外交治而天下化矣。"

对礼、乐、政、刑"四达之道"的治国方略，明代开国皇帝朱元璋深谙其道。他继承了中国历代封建统治者的传统治国思想，充分理解礼乐制度作为教化治理天下与统治人民的有效手段。他认为，元朝灭亡的原因之一就是"制度疏阔，礼乐无闻"。对于礼乐的重要性，朱元璋曾经予以精辟的论述："治天下之道，礼乐二者而已。若通于礼而不通于乐，非所以淑人心而出治道。达于乐而不达于礼，非所以振纪纲而立大中。必礼乐并行，然后教化醇一。或者曰：有礼乐，不可无刑政。朕观刑政二者，不过辅礼乐为治耳。苟为治徒务刑政而遗礼乐，在上者虽有威严之政，必无和平之风；在下者虽存苟免之心，终无格非之诚。大抵礼乐者治平之膏梁，刑政者救弊之药石。卿等于政事之间，宜知此意，毋徒以礼乐为虚文也。"（《明太祖宝训》卷二）朱元璋的意思是：治理国家的奥妙，一是靠礼制，制定出人人必须遵守的行为准则与规范，有规矩才能成方圆，以保证社会的正常秩序。二是要靠教化，利用音乐的感染力，对人们的精神加以熏陶，从内心深处对制度产生认同感，把社会秩序的维护基础建立在人们的自觉性上。如果仅仅依靠刑法和行政的手段治理国家，而放弃礼乐教化的功能，那么对于执政者来说，尽管有"威严之政"，也不能保证社会的稳定（必无和平之风），而老百姓虽然不会违法犯纪，也不过是因为惧怕惩罚而已，不会与执政者同心同德。因此，朱元璋认为礼乐教

化是治国安邦的主要手段，刑与政是辅助礼乐教化施行的保证，二者虽有主次，但相辅相成，缺一不可。实际上明朝建国初期，朱元璋为保障政权的稳定没少下猛药。

古人之所以认为礼乐可以起到重要的教化作用，是因为礼乐有着丰富的思想文化内涵。

礼乐的教化功能首先体现在对"德"的尊崇与倡导上。礼乐制度的建立始于西周，当时正处于原始宗教意识的一次变革，西周统治者对原有的"天命观"加以改造，打出"敬德保民"的旗号。《尚书·蔡仲之命》一文中明确表示："皇天无亲，惟德是辅。民心无常，惟惠之怀。"上帝对于世人没有亲疏之分，只会辅佑有德之人，老百姓也不会永远忠心于一个君主，谁能给百姓带来福泽，人们就会拥护他，追随他，怀念他。周代统治者把"德"纳入上帝信仰中，同时也对源于原始祭祀乐舞的礼乐产生影响。《周礼》之所以选择"六代大乐"——《云门》《咸池》《大韶》《大夏》《大濩》《大武》，作为国家祭祀活动的礼乐，是有其深意的，这六部乐舞无一不是歌颂这些帝王创建太平盛世、造福于民的德政。例如，祭天所用乐舞《云门》是歌颂黄帝给人们带来的福泽犹如云之所出，使部落族群得以生存、繁衍、壮大；祭地使用的礼乐《咸池》是赞扬帝王之德施于四方，无所不至。在古文中"咸"是皆的意思，"池"代表布施的意思，也有包容浸润之义；《大韶》是舜帝时的乐舞，"韶"是继承的意思，是说舜能传承尧帝之德；《大夏》是禹在位时创作的乐舞，是歌颂禹帝能光大尧、舜的德政，他曾经治水，消除水患，也是造福于民的功德之举；商汤时代的乐舞之所以命名为《大濩》，古人是这样解释的："汤以宽理人，而除邪恶，其德能使天下得其所，言尽护救于人也"；《大武》则是歌颂周武王推翻商纣王的暴政，救民于水火的丰功伟绩，因为他是以武力定天下的，所以乐舞定名为《大武》。由此可见，对"德"的尊崇与倡导是礼乐的主旨。孔子对礼乐的"崇德"功能有着更高的要求。他在评价《大韶》和《大武》时，态度很鲜明，《大韶》是"尽美矣，又尽善也"，而《大武》"尽美矣，未尽善也"。两部乐舞声容之盛难分伯仲，但以"德"为准，则有高下之分。孔子认为，舜帝以德服人，作《韶》乐以感化反对自己的敌人，体现"德"的化育作用，是礼乐的最高境界；而武王虽有伐纣救民之功，难脱以强制敌、暴力杀戮之嫌，难免为后人效仿，故此不能赞同。宋代大儒朱熹在《论语集注》中也提到："成汤放桀，惟有惭德，武王亦然，故未尽善。"

清代乾隆皇帝曾亲笔为天坛神乐署凝禧殿题写了一块牌匾，上面有"玉振金声"四个字，从字面上看，是形容中和韶乐钟磬演奏出的优雅乐声，其实其中另有寓意，喻示执政者要重视"以德治国"并发挥礼乐的教化作用，像中和韶乐中"金声""玉振"总领八音之乐那样，教化、引导臣民"重道崇德"，社会和谐稳定，以维护国家的长治久安。"玉振金声"出自《孟子·万章下》。孟子称赞孔子集前代圣

贤伯夷、伊尹、柳下惠之德为大成，犹如礼乐演奏时钟（金声）、磬（玉振）"为众音之纲纪"，二者之间，脉络通贯，无所不备，集众音之小成为一大成，以此来形容孔子的"知无不尽而德无不全"。在另一则古籍记载中也把"金声玉振"与"德政"联系在一起。马王堆汉墓出土的帛书及荆门郭店出土的楚简均载有战国早期的思想文献《五行》，在这篇文献中有这样一段文字："金声而玉振之，有德者也。金声，善也；玉音，圣也。善，人道也；德，天道也。唯有德者然后能金声而玉振之。"意思很明确，是把治国安邦比喻为"金声玉振"，只有有德之人才能担当治国安邦的重任。

古人把"德"作为重要的思想内涵纳入礼乐，首先受到教化的是执政者，因为礼乐的主要受众是以皇帝为首的执政者。正是礼乐融音乐之美与德政之美为一体的教化功能，使得执政者不得不以史为鉴，深刻领会"皇天无亲，惟德是辅；民心无常，惟惠之怀"的道理，树立以德服天下、以德治天下的政治理念。这就在客观上起到缓解社会矛盾，稳定社会秩序，为社会生产力的提高创造了条件，推动了社会的发展。历史上无论是"贞观之治"还是"康乾盛世"都是产生于礼乐兴盛时期，体现了礼乐的社会功能与历史价值。

礼乐的文化内涵非常丰富，明代为雅乐冠名《中和韶乐》就颇具深意。"中和"是儒家的伦理道德观念。中国古人尊崇倡导"中和"精神，讲求中正、和谐，认为"中和"是世间万物最理想的状态。《礼记·中庸》就提到："中也者，天下之大本也；和也者，天下之达道也。致中和，天地位焉，万物育焉。"这种观念也被引入到礼乐之中，"以中和之声，所以导中和之气，清不可太高，重不可太下，必使八音协谐，歌声从容而能永其言"（《国语·周语》）。

礼乐最初被称为雅乐也与"中和"有关，古文中"中"与"正"字义相通，而"雅"字在古文中有正的意思，"雅者，正也"（《通典》卷一百二十四乐二），凡是正确、合乎规范，能够为后世效法的事物都可以"雅"字相称。古人认为，用于国家祭祀和重大礼仪活动的乐舞，应该是"中正平和""典雅纯正"，匡正人心、符合礼数的音乐，属于"正乐"，所以把礼乐命名为雅乐。

"中和"观念在礼乐中的另一个体现，就是倡导"和谐"。

儒家认为，社会秩序的稳定是建立在人与人、人与社会之间的和谐关系上，在社会群体中人与人都存在着差异，但相互间又有着无法回避的关系：君臣、父子、夫妇、兄弟、朋友等，这些人际关系如何处理直接影响整个社会的和谐状态。而礼乐则为人们和谐相处提出了正确的理念。

早期儒家经典之一的《尚书·尧典》中有这样一句话："八音克谐，无相夺伦，神人以合。"这是说礼乐用八类不同的乐器来演奏乐曲达到和谐完美的效果，相互之间没有冲突矛盾，神与人都可以和谐相处。这反映了孔子所主张的"和而不同"或"不同而和"的社会伦理思想。也就是我们现在常说的：求同存异，求

大同，存小异。即包含着"不同"、差异、矛盾在内的多样性的统一。

宋代礼部侍郎范镇在《论八音》中，对"八音克谐"解释说："匏、土、革、木、金、石、丝、竹，是八物者，在天地间，其体性不同而至相戾之物也。圣人制为八器，命之商则商，命之宫则宫，无一物不同者。能使天地之间至相戾之物无不同，此乐所以为和而八音所以为乐也。"八音乐器是用八种自然属性截然不同的物质材料制作的，制作成的乐器在形制上、音色上肯定存在着很大的差异。但是每一种乐器只要按照统一的音符、乐律、节奏有条不紊、井然有序地演奏，并且发挥各自的特色，是可以合奏出优美的音乐的。从雅乐到中和韶乐，千百年来古人坚持在礼乐中使用古老的八音乐器，并非是保守，而是在坚持"和而不同"或"不同而和"的理念。儒家的礼乐思想就是试图以礼乐中"八音克谐"作为人们社会生活的范本，实现族群、邦国、社会中人与人关系的和谐、有序与协调的理想境界，即所谓的"中和"。

明代朱元璋在雅乐冠名时把"韶乐"与"中和"组合在一起，与孔子对"韶乐"的推崇备全有关。孔子认为，《韶乐》"尽美矣，又尽善也"，舜帝治理下政通人和的局面是孔子理想社会的楷模。这也符合朱元璋治国安邦、祈盼国泰民安的政治理想。将雅乐定名为"中和韶乐"，无论从外在形式上，还是思想内涵上都保持了雅乐的传统理念。而且"中和韶乐"这个名字更突出了雅乐的本质，体现了儒家的礼乐观，以礼乐教化的政治理念。

明史中虽然没有"中和韶乐"定名时间的明确记载，但是从古籍记载中推断，朱元璋在位初期，中和韶乐的名称已经确定了，因为在明初制定雅乐时，儒臣冷谦等人即称当时的宫廷雅乐为"中和韶乐"。

中华礼乐作为一种文化形式，通过民族文化交流，对维护多民族国家的统一发挥了重要的作用。

把多民族的乐舞文化纳入宫廷礼乐，是中华礼乐文化的优良传统。我国是一个统一的多民族国家，各民族的乐舞文化都具有悠久的历史。文献记载，最早在夏朝，少数民族音乐就与中原音乐进行过交流，《古本竹书纪年》载："（夏）后发即位，元年，诸夷宾于王门，诸夷入舞。"

把民族乐舞纳入宫廷礼乐定为制度始于《周礼》，在专门设置的乐舞机构中，有专职人员掌管兄弟民族乐舞。《周礼·春官宗伯第三》记载："旄人，掌教舞散乐，舞夷乐，凡四方之以舞仕者属焉，凡祭祀宾客，舞其燕乐。""鞮鞻氏，掌四夷之乐与其声歌。祭祀则吹而歌之，燕亦如之。"在诗歌总集的《诗经》中也留有少数民族乐歌的篇章。《后汉书·陈禅传》章怀太子注引韩诗云："南夷之乐曰南。四夷之乐惟南可以和于雅。"即可证实这一点。

自周代以来，历代封建王朝多沿袭周的传统，在制定礼乐制度时设立管理兄弟民族乐舞的机构，并把少数民族乐舞用在礼仪活动之中。

汉代四夷乐对中原礼乐文化有很大影响，西域乐舞于汉初已传入宫中，名曰《于阗乐》。张骞通使西域，带回《摩诃》《兜勒》之曲。专职乐官协律都尉李延年更是在胡乐的影响下，创作了被称为《新声二十八解》的横吹曲（军中礼乐）。史学家班固在《东都赋》中描绘了四夷乐舞与雅乐同台汇演的盛况："陈金石，布丝竹。钟鼓铿鍧，管弦烨煜。抗五声，极六律。歌九功，舞八佾。《韶》《武》备，泰古华。四夷间奏，德广所及。僸佅兜离，罔不具集。万乐备，百礼暨。"文中所言"僸佅兜离"就是指少数民族音乐，以注释《诗经》著名的汉代大儒毛苌在《诗传》中解释："东夷之乐曰佅，南夷之乐曰任，西夷之乐曰朱离，北夷之乐曰禁。"汉代著名文人司马相如也参与了当时少数民族"乐诗"的采风工作，在取得很大收获后，得意地在奏章中言道："昔在圣帝，舞四夷之乐；今之所上，庶备其一。"博得皇帝的褒奖。

隋唐时期更进一步为多民族的乐舞在礼乐中设立了独立的门类，即著名的《九部乐》《十部乐》。其中除隋代的《清乐》、唐代的《燕乐》外，其余如《龟兹乐》《疏勒乐》《高昌乐》《西凉乐》等均来自少数民族地区。多民族原生态乐舞的加入，充实了中华礼乐文化的内容，促进了礼乐文化的发展。

唐代皇家礼乐不仅引进了少数民族的音乐文化，而且也把礼乐输送到少数民族中。唐开元年间，唐玄宗李隆基将《龟兹乐》赠给南诏。而在公元800年，南诏王异牟寻则把白族宫廷乐师创作的《南诏奉圣乐》奉献给唐德宗，并在皇宫麟德殿演出，成为轰动京城的一件大事。唐代金城公主远嫁西藏时，唐中宗把《龟兹乐》作为陪嫁赐予吐蕃王，传播了礼乐文化。公元822年，吐蕃赞普在接待朝廷使节大理卿刘元鼎时，大摆盛宴并表演了大唐礼乐，"乐奏《秦王破阵曲》，又奏《凉州》《胡渭》《录要》《杂曲》，百伎皆中国人"。这说明礼乐已经在藏族地区扎下根来。据记载，相传为文成公主带去的几十种乐器就保存在大昭寺内，至今拉萨还保存有许多唐代的乐器。

明清两代礼乐制度，同样把一些少数民族乐舞纳入礼乐范畴。明代宫廷礼乐有《抚安四夷之舞》，用于朝贺宴飨，表演形式为十六名舞士分为四组，分别穿着不同民族特色的服饰，象征性地代表东夷、西戎、南蛮、北狄四方少数民族。明代四夷之舞完全是出于尊崇周礼而设置的，是纯礼仪性的，由于明朝是推翻元朝建立的，因此对少数民族的偏见影响到民族乐舞在礼乐中的地位。

清代则继承了唐代礼乐制度的遗风，纳"四方之乐"于礼乐之中，"宴乐凡九：一曰队舞乐，一曰瓦尔喀部乐，一曰朝鲜乐，一曰蒙古乐，一曰回部乐，一曰番子乐，一曰廓尔喀部乐，一曰缅甸国乐，一曰安南国乐"。史称"九部大乐"。其中包括满、蒙、朝、回、藏等及边远地区的民族乐舞。

历代封建统治者纳"四夷之乐"于礼乐，从文化现象上来说是彰显帝王文治武功，打造一种一统天下、万邦来朝的盛世景象。清代乾隆皇帝敕撰的《御制律

《吕正义后编》也提到：" 鞮鞻氏掌四方之乐，燕则用之。历代之制，沿替不同，然其昭德象功之意则一也。"但是如果换一个角度来理解，东汉经学大师郑玄在对《周礼》的注释中所说的："王者必作四夷之乐，一天下也。"也可以理解为"天下一家"，把天下各民族聚集在一起之义。

中国作为统一的多民族国家，历史上各民族之间虽然存在争斗与歧视的现象，但是相互尊重、和睦相处、互相理解和不断融合依然是民族关系良好发展的主流，尤其是民族友好和民族一统的观念始终是中华民族核心价值体系的重要组成部分。唐太宗李世民反对狭隘的"贵中华、贱夷狄"大汉族思想，视各民族为骨肉至亲。他曾经说过："夷狄亦人耳，其情与中夏不殊。人主患德泽不加，不必猜忌异类。若德泽洽，则四夷可使如一家；猜忌多，则骨肉不免为仇敌。"（《资治通鉴》卷一百九十七）清朝初期，在疆土边陲尚未平定之时，康熙皇帝在为《平定朔漠方略》所作序言中依然强调"海内外皆吾赤子，虽越在边徼荒服之地，倘有一隅之弗宁，一夫之弗获，不忍恝然视也"。乾隆皇帝亦是如此，他在乾隆三十六年（1771）下令编撰《辽金元三史国语解》，三史修订中特别注意那些对少数民族带有侮辱性的文字，"有以犯名书作恶劣字者，辄令改写。而前此回部者，每加犬作'犭回'，亦令将犬旁删去。诚以此等无关褒贬而实形鄙陋，实无足取"。

由此可见，隋唐时期与清代对少数民族音乐文化给予高度的重视，所以少数民族音乐在礼乐制度中占有重要的一席之地绝非偶然。历史证明，将少数民族的音乐纳入国朝的礼乐体系之中，尊重了少数民族的民族感情，提高了对中华民族大家庭的认同感，对于维系各民族的团结起到了巨大的作用，形成了维护国家统一的强大凝聚力。礼乐与民族音乐的相互交流，有利于少数民族文化的共同发展，推动了中华民族文化的整体性发展。从这一点来看，中华礼乐文化对于维护多民族国家的统一有着深刻的政治意义和历史意义。

中华礼乐文化对周边国家文明发展产生过深刻的影响。

世界遗产委员会对天坛作为世界文化遗产的评价中提到："许多世纪以来，天坛所独具的象征性布局和设计，对远东地区的建筑和规划产生了深刻影响。"其实不仅在物质文化方面，在非物质文化方面，中华礼乐文化也同样对周边国家产生过深刻的影响。

史籍所载，许多周边国家在与中原的交流中，多次派乐人到中原学习礼乐和筵宴俗乐，皇家将培训好的乐工、乐师和他们使用的乐器，连同所掌握的中原乐曲一并"恩赐"给这些国家，当乐器年久损毁时还会准许来华修理或重新提供。

越南已经成功把雅乐申报为世界非物质文化遗产，而越南雅乐的根在中国。虽然越南与中国相邻，自古以来就有交往，但是雅乐一词见诸于越南正史却很晚，是在越南（中国称其为"安南"，自称为"大越"）的汉苍皇帝绍成二年（1402）。《大越史记全书》载："造雅乐，以文官子为经纬郎，武官子为整顿郎，习文武舞。"

在这条记事出现后 30 年的昭平四年（1437），又较详细地记载了越南宫廷从中国明朝导入雅乐制度和使用乐器及演奏形态等情况。

日本最早在公元 7 世纪即将中国江南吴乐带回国内，到了日本文武天皇元年（701），又仿照唐代的音乐机构设立了雅乐寮，专门负责音乐的管理和人才的培训。奈良时代（710－794）日本派遣唐使团到中国学习唐朝文化，其成员中就有专门学习唐乐的乐师。遣唐使团初到唐朝时，正值唐代的开元盛世，礼乐文化正处于兴盛时期，日本乐师不仅学习到唐朝宫廷雅乐，还吸取了不少民间散乐，收获颇丰。期间，日本人吉备真备在中国留学 17 年后回国时，带回了有关礼乐的书籍和乐器，这对日本雅乐的发展起到一定的推动作用。

清代光绪年间，曾任清政府四川学政、湖南提学使等职的吴庆坻撰写过一本书《蕉廊脞录》。书中提到：日本有唐代歌舞，每年在天长节这一天演出。演出有三部歌舞，其中一部名为"久米舞"，描写日本"神武天皇率久米部之军，击土贼于大和国兔田县，平之，赐将士宴，作国歌，将士拔剑舞诛贼之状，遂以为名。中立一人抚筝，左右二人举筝侍立，左四人绯衣执笏，右四人黄衣执笏，又吹笛者二人，击板者二人。歌半，四人者起舞，既而拔刀跪起而舞。舞罢，有举琴者，有吹箫吹笙者，合而歌。歌罢，徐徐而退"。从文中的描述来看，这部乐舞应当是仿照中国礼乐中的"武舞"而创作，可见中华礼乐对日本雅乐的重要影响力。另两部歌舞一为《春庭花》，一为《兰陵王》，都属于唐朝乐舞。其中《兰陵王》应是源于唐代的《兰陵王入阵曲》，是为歌颂兰陵王的战功和美德而创作的乐舞，因为兰陵王戴面具上阵打仗，因此乐舞里也戴面具，故此，乐舞也被称为《大面》或《代面》。

古代朝鲜音乐也深受中国音乐的影响。如北宋末期，中国曾派乐工前往朝鲜传授乐舞，朝鲜乐工也多次来中国学习。宋徽宗政和七年（1117），宋朝向朝鲜宫廷赠送《大晟雅乐》及燕乐的乐器、乐谱和歌词，并派乐工前往传授声律。

明代永乐三年（1405）六月，朝鲜国王李芳远向明朝皇帝请求颁赐乐器："洪武中，蒙赐庙社乐器，年久损敝，乞再赐。帝命工部制乐器赐之。礼部言：乐器原赐编钟编磬各十六，琴瑟笙箫各二，今议琴箫各倍之庶，协和音律。从之。明年十二月，朝鲜国遣使贡马三十六匹谢赐乐器。"嘉靖三十一年（1552）十二月，"朝鲜国李峘以洪武永乐间所赐乐器敝坏，奏请更易，并求律管仍乞遣乐官赴京校习，许之"。

朝鲜李朝时代（相当于中国明代弘治六年，公元 1493 年）编纂的著名音乐理论著作《乐学轨范》，证实了中国传统的儒家音乐理论思想对当时的朝鲜音乐美学观产生了很大的影响。朝鲜的音乐被划分为雅乐（祭祀时用）、唐乐（宫廷宴飨时用）和乡乐三大类。演奏中大量使用了从中国传入的乐器。

一千多年来，中华礼乐文化对周边国家音乐文化的发展产生了巨大的影响，

雅乐成为东亚乐舞文化的重要组成部分。也正因为如此，中引申孔子华礼乐在国内已经失传的珍贵资料在海外得以保存下来，这正应了明代学者许次纾在《茶疏》中的一句话："礼失求诸野，今求之夷矣。"为此，我们应该对这些国家的文化学者和人民表示衷心的感谢。

中华礼乐是中华民族优秀传统文化的重要组成部分，是古人创造并留给我们的极为丰富而又珍贵的非物质文化遗产，我们应该对他们表示由衷的钦佩和崇高的敬意。因为他们在中华文明发展的历程中，充分发挥自己的智慧和创造力，打造出具有东方特色的音乐文化，并以此在世界上赢得中华礼仪之邦的殊荣。

我们今天要传承礼乐文化，与其说是对一种艺术形式或文化现象的传承，不如说是一种民族精神的传承。民族文化遗产的传承和弘扬，尤其是非物质文化遗产的传承和弘扬，对于现代人来讲更重要的是继承民族文化遗产所蕴含的中华民族特有的精神价值、思维方式、想象力、创造力，为中华礼乐文化的传承找到衔接点，为礼乐文化的创新找到基点，只有这样才有可能使礼乐文化获得新的生命力。

（李元龙，天坛公园退休干部，北京史研究会理事）

是"失实求似"还是"失事求是"?
——由平顶山学院创建雅乐团所引发的思考 / 陈文革

内容提要：经过4年多的反复考察论证，平顶山学院雅乐团经历"在追溯中重拾碎片"（即对邈远时空的遐想）和"唤醒中重构礼乐理想"（即对神圣空间的敬畏，对根文化的怀想，对礼乐文明的自信，对重铸礼乐文化的责任意识）等探索历程。最终确立了"立足本地，辐射周边，重拾历史碎片，重构中原雅乐文化精神"的原则。提出"重建、重构不是复制"的思路，即以复制乐器为表征，重现文明古国物质文明的创新精神；以再现应国雅乐音声及礼乐表演为表征，重构中国传统文化独特的审美趣味和美学范式；以再现形式（仪式）为表征，重构中国传统伦理道德的敬畏意识及当代意义。

关键词：古应国；雅乐；仪式；重构

平顶山学院雅乐团成立于2009年，是在台湾南华大学周纯一教授的启发和指导下创办的大陆高校第一个雅乐团。在筹建的4年中，雅乐团成员曾赴各地进行考察，最终确立了"立足本地，辐射周边，重拾历史碎片，重构中原雅乐文化精神"的原则，并于2013年5月10日在平顶山市艺术中心成功举办了"金声玉振越千年——平顶山学院雅乐团新闻发布会"。发布会上表演了以应国为历史背景的雅乐节目《古应风云》，节目共分为五个乐章：《应龙风云》《应国封建》《应汝淳风》《应乐雅韵》《应氏雍雍》。本文采用地下文物、纸上文献及立体民俗互为参证的方法，结合五个乐章在歌、舞、乐的编配，乐器、服装道具的研发，

讨论地处平顶山地区的古应国雅乐文化①及雅乐理想的重建与重构。

一、以复制乐器为表征，重现文明古国创造物质文明的创新精神

《古应风云》五个乐章中使用的乐器有：编钟（包括钮钟、甬钟、镈钟）、埙、建鼓、笙、箫、古笛、琴、瑟、柷（zhu）、敔（yu）、虎座凤鸟悬鼓等。其中编悬乐器根据平顶山市叶县许公宁编钟按照1：1的比例仿制而来，共37枚，由钮钟、甬钟、镈钟组成，而音律基本以三分损益律为基础，并稍有损益。

文献依据：《周礼·春官·笙师》："笙师，掌教歙（xi）、竽、笙、埙、龠（yue）、箫、篪、簉（zhu）、管、舂（chong）牍、应、雅，以教祴乐。"《诗经》里出现的乐器包括：钟、南、柷、圉（yu）、缶、贲（ben）、鼓、鼍（tuo）鼓、埙、篪、莞、龠、箫、笙、琴、瑟等。

考古依据：平顶山及周边出土了包括原始礼乐文化时期、礼乐制度时期及市俗时期大量礼乐（雅乐）乐器。距今约八千年的舞阳贾湖骨笛、龟甲响器，与贾湖骨笛一脉相承，距今约七千年的汝州中山寨骨笛。禹州阎寨石磬与其商代的虎纹、鱼纹石磬一样可能是原始礼乐文化时期平顶山周边地区宗教活动的重要乐器。入周，古应国所在地区出土的文物：平顶山魏庄出土的3件组编钟与西周昭王、穆王之世以3件为一编的甬钟一样体现西周早期礼乐器的编组形态；出土于平顶山地区的应侯钟（李学勤先生认为属西周晚期周厉王时期）有两套以上8件编钟，音列构成上以bB为宫，四声羽调式。这些特点与同期陕西扶风庄白一号青铜器窖藏出土的编钟、山西曲沃天马曲村晋侯墓地M8晋侯苏钟一样，已经体现东周中原体系青铜文化的甬钟，代表组的件数以8、9为共性特点②；出土于平顶山叶县，春秋中期铸造的许国国君许公宁墓编钟由8枚镈钟、9枚钮钟和20枚甬钟组成，与新郑出土的编钟有明显的关联：编镈同为4件组，与旋律编钟相配，用作主旋律主体的编钟均为2组相配，每组10件等；但也出现了新的因素：新郑编钟均用钮钟为旋律编钟，而叶县编钟以甬钟为旋律编钟，这是西周以后之首见。这表明之前的甬编钟并非已是很好的旋律乐器，联系战国早期曾侯乙编钟的出现，甬钟成为主要旋律钟组，而编钮钟则降为辅助钟组。③它表明自春秋中期，编钟开始由以礼乐为中心，注重形式（西周甬钟五音缺商）逐渐向以俗乐为中心，注重音乐旋律转型，也预兆了"礼乐制度"的终结及市俗时期的到来。根据考古发现，应该说，以平顶山地区为代表的中原地区在先秦时期的雅乐文化转型中一直处于

① 项阳认为，"雅乐"为后人的概念，周公制礼作乐更多地强调礼乐概念。从《隋书》中看，并非所有的礼乐都是雅乐，"作为国家象征的雅乐可以进入到他种礼仪之中，这并不代表没有其他礼乐样式的存在"。"从整体上讲，所谓雅乐，是在中国传统礼制中主要用于国之大事祭礼——吉礼，具有强烈等级观念——只能对于高级别承祀对象、与礼制相须为用的乐舞。"（见项阳《礼乐·雅乐·鼓吹乐之辨析》《中央音乐学院学报》2010年第1期）。鉴于先秦礼乐、雅乐概念区分模糊，本文雅乐、礼乐不作严格区分。

② 方建军：《应侯钟的音列结构及有关问题》，《音乐研究》，2011年第6期。

③ 王子初：《河南叶县旧县四号春秋墓出土的两组编镈》，《文物》，2007年第12期。

领先地位。并且,从共时比较来看,东周时期中原体系编钟文化的转型伴随着地域的转移,整体呈现以中原核心地区为轴心,由宗周中心地区向东、南地区转移的特征,其中河南作为中原体系的轴心地位得以凸显。(见附表①)

附表:东周时期中原体系编钟的地域分布

省份/时代	河南	陕西	山西	山东	湖北	江苏	安徽
春秋早期	2	1	1	1			
春秋中期	3	1	1	2	1		
春秋晚期	6		2	1		3	1
战国早期	3		1	1	1		
战国中期	3		2	1	1		

据史书记载,应国始为殷商所置,周武王灭商后将自己的第四子改封于此,称应国侯,春秋后期,楚国西侵,灭应国。应该说平顶山学院雅乐团所复制的乐器从形制到形态与史料记载和文物出土基本吻合,重现了古应国创造物质文明的创新精神。但是,乐队组合及音律选择则扬弃了礼乐制度中雅乐重形式性(如西周甬钟五音缺商)而轻音乐性的局限性,适应了乐器在音乐旋律演奏上的便利。

二、以再现应国雅乐音声及礼乐表演为表征,重构中国传统文化独特审美趣味和美学范式

《应龙风云》突出的是应氏部落迁徙、狩猎、战争及祭祀的具体场景;

《应国封建》展示了周天子对众诸侯进行分封的历史背景,其中的舞蹈更多地彰显了当时的仪式和礼仪。

《应汝淳风》以"汝河岸,相思怨"的《诗经·汝坟》作为蓝本,展现了周代民间女子对丈夫的思念及期盼。在乐曲的前奏部分编排了一段女子独舞,姿态温婉纤柔,情感交集。动作元素主要采用春秋战国时期青铜器、陶俑等文物上展现出的典型舞姿,突出圆、顺、弯的体态特征。

《应乐雅韵》以悠久的编钟、编磬、古琴等音声交错,仿若天籁,再现了诗乐中原"鼓瑟鼓琴""琴瑟和之"的风情。

《应氏雍雍》表现了应侯祭祀祖先、宫廷宴享等活动,其中堂上登歌部分取材于《诗经·桃夭》。其中舞蹈包括文舞(持翟龠的佾舞)、巫舞及女乐。佾舞的主要创作来源是古代文献记载,例如明代朱载堉的《乐律全书》等。巫舞的人物形象及动作体态参考出土文物及文献记载,将巫与神沟通的职责用舞蹈动作表现出来。女乐的基本体态及舞姿主要来源于春秋战国时期出土的青铜器纹样,用袖

① 该表依据王洪军《出土东周中原体系青铜编钟概况》《黄钟》(武汉音乐学院学报)1998年第2期,另笔者增加了2002年河南叶县旧县四号春秋墓出土的内容。

舞飞扬、曲线柔美来诠释当时宫廷女子乐舞的魅力。

从音乐形态上看，《应龙风云》《应国封建》《应乐雅韵》《应氏雍雍》选取黄河中上游民间音乐广泛流行的音列：以 1-5-2-6 为基础，形成主题音调，这个音调中四音列正是《管子·地员》三分损益律所产生的最初四个音，这个音列的选择，是对重形式性的所谓先秦编钟四声羽调音列：6-1-3-5 的大胆解构。

至于《应汝淳风》的音声选择则采用上古"以声依永"（即依字行腔）的吟诵形式。对此，古文献多有记载。《舜典》曰："诗言志，歌永言，声依永，律和声。"《乐记》："诗言其志，歌咏其声，舞动其容；三者本于心，然后乐器从之。"朱有炖说："予观古诗……但以声依永，……"①王安石（1021—1086）说："古之歌者，皆先有词，后有声……"②

三、以再现形式（仪式）为表征，重构中国传统伦理道德的敬畏意识及当代意义

《古应风云》五个乐章的乐舞有丰富的仪式文化内涵。《应龙风云》突出的是应氏部落迁徙、狩猎、战争及祭祀的具体场景。《应国封建》展示了周天子对众诸侯进行分封的历史背景，其中舞蹈更多地彰显了当时的仪式和礼仪。《应氏雍雍》表现了应侯祭祀祖先、宫廷宴享等活动，其中文舞（持翟龠的佾舞）、巫舞及女乐再现了原始仪式。

蔡仲德先生认为："用现代人类学的眼光来看，所谓'礼'乃是自史前社会的部落宗教仪式而来的礼仪——一种象征性的符号行为，而所谓'乐'，最初也不过是配合宗教仪式行为的另一种象征性的符号行为。"③王启发认为："中国古代最初的'礼'具有原始宗教的性质，它起源于史前时期的各种鬼神崇拜和各种巫术、禁忌、祭祀、占卜等巫祝文化。"④

从古典文献及出土文物中可以寻觅原始礼乐文化的踪迹。《诗经》中以"东门"为题的诗（分别是《郑风》之《东门之》《出其东门》，《陈风》之《东门之木分》《东门之池》《东门之杨》）是周代春季"会男女"之礼，体现了远古的"祭祀"的初义。祭祀山川神用瘞埋或沉潦法，就是原生性祭祀的遗留。《左传·襄公十八年》《僖公二十八年》《周礼·地官·牧人》里保留了物化礼乐制度充实进祭祀山川的明证。祼即用香酒洒地以气降神，源于原始宗教，后来为宗庙行礼的仪节。吉礼则可能由伊耆氏之乐演化而成。《周礼·春官》大司乐之职："以六律、六同、五声、八音、六舞、大合乐。以致鬼神示，以和邦国，以协万民，以作动物。""致鬼神"即吉礼。

中原地区史前原始宗教的传说仍保留在后人的记忆中，《吕氏春秋·古乐篇》

① [明]朱有炖：《白鹤子· 咏秋景》∥《全明散曲》，济南：齐鲁书社，1994年版，第277页。
② [宋]赵令畤、侯鲭录《宋元词话》，上海：上海书店，1999年版，第72页。
③ 叶舒宪：《中国神话哲学》，北京：中国社会科学出版社，1992年版。
④ 王启发：《礼的宗教胎记》∥《中国哲学》（第22辑），沈阳：辽宁教育出版社，2000年版。

说:"昔古朱襄氏之治天下也,多风而阳气蓄积,万物散解,果实不成,故士达作为五弦瑟,以采阴气,以定群生。昔葛天氏之乐,三人操牛尾,投足以歌八阕:一曰载民,二曰玄鸟,三曰遂草木,四曰奋五谷,五曰敬天常,六曰达帝功,七曰依地德,八曰总万物之极。昔陶唐氏之始,阴多,滞伏而湛积,水道壅塞,不行其原,民气郁阏而滞著,筋骨瑟缩不达,故作为舞以宣导之。"故事里朱襄氏、葛天氏、陶唐氏作为原始社会的三个氏族都生活在中原地区。

在中国传统的文化观念中,青铜礼祭器上的纹饰有着"道德教化,垂询后世"的功能,"周鼎著象,为其理之通也,理通,道也"。而近年来,以著名海外考古学者张光直先生提出的"萨满通灵说"在国内引起了强烈的反响,好多学者对于商周青铜器上的纹饰提出了相似的看法,认为商周青铜器上的纹饰带有强烈的宗教色彩,美国纳尔逊—阿特金斯博物馆的杨晓能先生就这样认为。例如,二里头遗址所出青铜牌饰,动物头部的正面,夸张的双眼,简化的抽象动物纹饰使观者内心深处感受到一种莫名的恐惧与神秘感。对于后来的饕餮纹、虎纹等,在人们看来都披上了一层巫术与神秘的色彩。

西周中期,礼乐文化的"自发"转变为对礼乐文化的"自觉"意识,中国社会进入礼乐制度规范社会生活的时期。《诗经》里保留了两周礼乐的仪式性面貌。首先是祭祀,祭祀人与天、地、人鬼、物魅。如反映对祖先神灵崇拜方面的内容,当首推《商颂》。《玄鸟》《长发》讲的是商族的起源。《那》《烈祖》表现了商人祭祀的隆重场面与尚声的祭祀风俗。此外,《召南·采苹》《召南·甘棠》等诗则反映了周人对祖先神灵的虔诚崇敬心理。如《召南·采苹》首章写采集祭品,次章写洗刷烹制祭品,末章"于以奠之?宗室牖下。谁其尸之?有齐季女",显然是写以少女作尸神的祭祀活动。此诗与《商颂》比较,二者都有祭祀尚声、荐臭的习尚,而商人祭祀对武力、勇猛大加称颂,而周人帽将"敬德"思想引入宗教观念中,更多的是对祖先神灵人格的崇敬,少了杀伐之气。陈风《宛丘》《东门之枌》则再现了陈人信巫祀鬼的宗教生活,与《商颂》样以歌舞取悦祖先神灵。《召南》与《周颂》、"二雅"一脉相承,其仪式都是由主祭人、尸、祝三部分组成,体现了周文化宗教政治化、道德化的特征。其次是战争,《左传》曰:"国之大事,唯祀与戎",《邶风·击鼓》:"击鼓其镗,踊跃用兵"。三是盛大宴会,《小雅·鹿鸣》:"我有嘉宾,鼓瑟鼓琴"。四是巫术。《陈风·宛丘》:"坎其击鼓,宛丘之下。"

礼乐文化的重要特征之一是以钟磬之乐的气势恢宏彰显礼仪文化的神圣庄严,贵族生活的钟鸣鼎食及社会秩序的严肃有序。从编钟文化属性来看,春秋中期,由礼乐制度向市俗文化的转型已经开始。春秋中期铸造的(公元前600年)编钟组合,表明礼乐文化从内容到形式已经开始转型。战国时期,一些简朴的有别于以前厚重繁缛的纹饰开始在一些地区流行,云纹相对增多,感觉明快轻松,狩猎、

宴乐、攻战等反映生活的内容在铜器上也有了很多体现，表现在商周时期那种体制严格分明的葬式已经不再出现了，以筝、琴、瑟、筑等丝弦乐器为代表的"丝弦之声"与吹奏乐器（管乐）组成"丝竹之声"取代了"钟磬之声"，筝、笙这些原来几乎没有资格入雅乐乐队的乐器成了"五声之长"①②。

这种转型表明，伴随着旧的等级制度的深刻解构，礼乐文化下移后，迎来了一种新的文化重构。杨华先生认为，"与金石之声的雅乐体系不同，管弦丝竹之声属于民间兴起的俗乐体系，它的兴起和流行是与春秋战国时期民间市俗生活分不开的"③。这种文化重构以"新声"迭起为表征。先秦典籍里，"新声"又称为"郑声""郑卫之音""濮上之音"。表面上，"新声"专指春秋战国时期在各诸侯国兴起的以郑、卫两国音乐为代表的民间音乐而受到贬损，其实，贬损的背后是对与乐相须为用的"礼仪"的缅怀，所以才有《论语》记孔子言："行夏之时，乘殷之辂，服周之冕，乐则韶舞。放郑声，远佞人。郑声淫，佞人殆。"④和"八佾舞于庭，是可忍也，孰不可忍也"的评价。

事实上，这种不断的解构伴随着人类社会发展的各个时期，并且在当代社会也会产生重构的意义。一方面，由于使用时空的变迁，礼的原始内涵会随着历史条件的变化而发展或消亡；另一方面，由于礼乐的使用和功能关乎"社稷"，会被各种社会和阶层认同，并被维护和尊奉，会穿越时空而损益，具有信仰维度的含义；乔建中先生认为："雅乐所以被推崇并备受尊奉给人以一种威严、神圣之感，主要是它的使用场合如祭天祭地祭祖、朝会出巡造成的。"⑤罗艺峰先生提出："古代礼乐，作为一种文化制度，需要信仰神话、领袖神话，也需要国家神话、道德神话，其神圣性无一不来源于此。"可见，生根于中国大地的礼乐制度体现的不只是一种等级、一种权威，更多的是人对天地、对神秘性的理解，对神圣性的肯定。

《礼记》强调"礼者，时为大"，平顶山学院雅乐团的建设，使我们对雅乐的重建与重构的现实意义有了深刻认识。

一是中庸和谐，是构建和谐社会的理论源头。孔子论雅乐，强调音乐的中和之美。《论语·八佾》："子曰：'《关雎》乐而不淫，哀而不伤。'"这是孔子对《诗经》中《关雎》的评价，其实也是对音乐中和之美特点的强调。当然孔子强调音乐的中和之美主要是受其"中庸"思想的影响。这种"中庸"思想形成了中原文化"有容乃大"的宽容意识，对于正确处理"和谐共处"有着现实指导意义，使中原雅乐文化中的"中庸"理论，"和谐""兼爱"思想在现代社会仍

① 李新现认为：传统笙管乐并非古代宫廷雅乐在民间的孑遗，它是国家祭祀古礼中小祀和群祀用乐，以及吉礼之外的嘉礼和宾礼用乐通过乐籍制度的传播被民间衔接……见李新现《民间笙管乐称"雅乐"之辨析》，《音乐研究》2012年第1期。
② 王洪军：《出土东周中原体系青铜编钟概况》，《黄钟》，（武汉音乐学院学报）1998年第2期。
③ 杨华：《先秦礼乐文化》，武汉：湖北教育出版社，1997年版，第218页。
④ 《诸子集成》（第一册），北京：中华书局，1954年版，第337—339页。
⑤ 罗艺峰：《礼乐精神发凡并及礼乐的现代重建问题》，中央音乐学院学报，1997年第2期。

然具有时代意义。儒家的"中庸""和谐"是我们正确处理人际关系,如人与人、人与集体、人与民族、人与国家关系的伟大智慧,是胡锦涛同志提出的"构建和谐社会"理论的源头。

二是和异有序,提供"全球化"理论智慧。从《周礼》《仪礼》《礼记》的文本化时代开始,在汉代儒家思想统治的礼制时,礼开始下传和普及。他们将加工改造的"周礼"变成了社会普遍的行为规范,通过各种教化的途径,将礼的思想、观念和行为方式积极地向官方和底层社会传输。中原雅乐文化"和而不同"的内涵,对于我们正确地处理文化、文明的共处问题具有重要的时代意义。孔子言:"君子和而不同,小不同而不合。"老子则说:"万物负阴而抱阳,冲气以为和。"世界文化的发展史表明,不同文化只能在相互交流、相互影响、相互交融中才能成为进步发展的动力。坚持"和而不同"的原则,尊重文化的多样性,鼓励不同文化平等对话,对于维护世界和平、稳定和安全、促进共同发展,具有现实意义。

费孝通在《乡土中国》里谈到礼治秩序,说:"礼并不是靠一个外在的权力来推行的,而是从教化中养成了个人的敬畏之感,使人服膺;人服礼是主动的。"《新唐书》说:"所谓治出于一,而礼乐达天下"[①],所以,中原雅乐文化是一个"天下"文化。雅乐推广"王道教化"的理想就是以"天下"为对象的天下主义,就是消除宗教、种族、民族、国家的界限,建立普适天下的世界和平与秩序。梁启超在《先秦政治思想史》中提出,中国文化具有天下主义精神,孔子和老子最早提出天下主义的观念,后经由《易传》《大学》《中庸》的进一步阐释成为系统的原理对后世的思想文化的构成起到了重要作用。梁漱溟先生说:"历史上中国的发展是作为一个世界以发展的,而不是作为一个国家。这话大体是不错的。"[②] 我们认为,这种天下主义与文化全球化是契合的。

三是天人合一,促进生态平衡。中原文化"天人合一"的文化理念,有助于正确处理人与自然的生态关系,实现可持续发展。孔子说:"天何言哉?四时行矣,百物生矣,天何言哉?"与老子"人法地,地法天,天法道,道法自然" 的某种承继关系,可以从庄子"天地与我并生,而万物与我为一"的理念清楚看出。

四是移风易俗,推动雅乐重建与重构。自周公开创"制礼作乐"的传统,以后历代大多以"作乐"与"制礼"相并称。他们深知"移风易俗,莫善于乐"的道理。例如,北魏孝文帝在改革中还恢复了汉族的雅乐,也认识到音乐的巨大作用,说:"礼乐之道,自古所先,故圣王作乐以和中,制礼以防外。然音声之用,其致较远矣,所以通感人神,移风易俗。"礼乐偕配,这种极富中国特色的礼乐文化随着礼的"下庶人"也逐步散布民间。

五是挖掘乐教新内涵,养成高尚人格。孔子非常重视乐在社会政治生活中的

[①] 《新唐书》,北京:中华书局,1975年版。
[②] 梁漱溟:《中国文化要义》,上海:学林出版社,1987年版,第 69 页。

意义，强调乐的教化作用。孔子把恢复周礼作为自己一生的奋斗目标，而礼乐则是达到这一目标的重要手段与途径。孔子将礼乐并称，他所说的乐是广义的，包括诗、舞等。他甚至认为，乐比礼更为重要，层次境界也更高。他说："兴于诗，立于礼，成于乐。"①孔子认为，君子修身，当先起于《诗》，然后学礼以立身。不学《诗》，无以言；不学礼，无以立。既学《诗》《礼》，然后乐以成之。所以修德成性最终在于学乐才能完成。由此看来，礼能使人循规蹈矩，而乐则使人化于规矩。孔子十分重视音乐的教化作用，强调评价音乐要有"善"与"美"两个标准。《论语·八佾》载："子谓《韶》：'尽美矣，又尽善也。'谓《武》：'尽美矣，未尽善也。'"《韶》为舜乐舞，乐声与舞容极尽其美，其内容谓舜以圣德受禅，所以孔子赞曰"尽美矣，又尽善矣"。而《武》为武王乐舞，其乐音及舞容虽极尽美矣，然而武王以征伐取天下，其德不如舜之禅让，所以孔子说"尽美矣，未尽善也"。可见，在孔子心目中，音乐的善的标准比美的标准更为重要。之所以如此，原因就在于孔子所强调的不仅仅是音乐艺术本身的特点，而是音乐艺术对社会政治生活的影响和音乐的教化作用。他把音乐作为人们修身成德成性的重要手段和必经途径，所以孔子十分重视音乐的"善"，也就是今天所谓的艺术的政治标准。所以孔子特别喜欢《韶》乐，《论语》记载曰："子在齐闻《韶》，三月不知肉味，曰：'不图为乐之至于斯也。'"②颜渊问如何治理国家，孔子则曰"乐则《韶舞》"③。孔子陶醉于《韶》乐竟然三月不知肉味，又说治理国家用乐要用《韶》乐，可见，孔子对《韶》乐的喜欢和重视。正因为孔子对音乐艺术"善"的标准的重视，所以孔子又认为用乐一定要符合"礼"的规定。《论语·八佾》载季氏以八佾舞于庭，孔子非常气愤，曰："是可忍也，孰不可忍也。"因为按照当时礼制的规定，天子八佾，诸侯六佾，卿大夫四佾，士二佾，而季氏为鲁卿，却用八佾，这就是僭礼，所以孔子非常生气。

四、结论

总之，平顶山学院雅乐团的创建及雅乐节目的编排，体现了重建与重构的双重维度。从表面看，复制乐器，再现应国雅乐音声及礼乐表演是表征性的，"在追溯中重拾碎片"是"失实求似"。实质上，重现文明古国在物质文明上的创新精神，重构中国传统文化独特的审美趣味和美学范式，重构中国传统伦理道德的敬畏意识及当代意义，是"在唤醒中重构礼乐理想"，即重构对神圣空间的敬畏，对根文化的怀想，对礼乐文明的自信，对重铸礼乐文化的责任意识，是"失事求是"。

附言：本文完成中承蒙田瑞文博士、李翔老师提供的相关资料，在此深表谢忱！

（陈文革，博士，平顶山学院音乐系）

① 《论语·泰伯》。
② 《论语·述而》。
③ 《论语·卫灵公》。

中华传统乐教的内涵与理论探讨

——基于首届乐教文化国际学术研讨会成果考察 / 丁旭东

内容提要： 2013年10月26日至30日，由中国音乐学院主办的首届国际乐教文化学术研讨会在北京召开，全国40多位知名学者与会。本文对与会专家关于中华传统乐教专题研究成果进行了归纳与总结，并在此基础上结合其他学术研究成果与相关史料考查，对中华传统乐教的内涵和基本理论进行了较全面的探讨。

关键词： 中华传统乐教；概念释义；乐教理论；观念反思

2013年10月26日至30日，由中国音乐学院主办的首届国际乐教文化学术研讨会在北京京民大厦召开，北京大学龚鹏程教授、清华大学彭林教授、山东大学祁海文教授、北京航空航天大学秋风教授、中国艺术研究院音乐研究所项阳研究员、中国音乐学院谢嘉幸教授、中国台湾台北大学赖贤宗教授、浙江师范大学杨和平教授等40多位知名专家参与了学术研讨会。

中华乐教是中华优秀传统文化中的重要组成部分，乐教在中华文化史上，尤其是对社会礼乐文明的发展、宗法制度的维护、统治人才的培养、美善风俗的形成，甚至中国传统美学观念的形成、艺术教育的发展均产生过深远的影响。在当代中国追求优秀传统文化的弘扬、民族文化复兴的时代背景下，乐教文化的研讨凸显其现实意义。

一、中华传统乐教的质性探讨

通检中国古代之典籍所载，凡提乐教，唯有一"乐"，而鲜有"音乐"及音

① 本文为国家社会科学基金"十二五"规划教育学重点课题"中华优秀传统文化教育研究"（项目编号：ALA120002）子课题项目"中华传统乐教的历史与当代实践"阶段性研究成果。

乐教育的说法，求本溯源，与会专家从历史的角度对此进行了探讨。

逻辑的起点是概念，关于何为"乐"和乐教的问题，与会专家主要提出四个观点。

第一，中华乐教之乐是混融多种形态的综合艺术，非当今音乐艺术之概念，中华乐教是综合艺术教育。

祁海文从乐教之乐的形态发展历史沿革进行考察，称："原始'乐'是集音乐、舞蹈、歌诗等为一体的混融性的艺术形态。因此，此时乐教就是音乐之教、舞蹈之教、歌诗之教的综合。《周礼》中大司教国子的'乐德''乐语''乐舞'和音律等，是这种混融艺术形态的典型体现。春秋以降，乐的混融艺术形态开始分化，但观念上仍以'乐'统称诗、乐、舞等①。即使到了汉代，诗、乐、舞已完全分化，《诗》也被立为官学，但汉人论《诗》仍继承着先秦乐教观念②。"

北方工业大学王德岩副教授对《乐记》《毛诗序》以及《礼记·经解》的正义中的乐教进行比较，进一步确证了这一观点，他认为："三部经典论及'乐教'都还是综合诗、乐、舞等多种艺术形态的教育方式。"

不过，祁海文教授在发言中指出，混融性综合艺术仅仅说明了乐教之乐的显在形态，并未揭橥其内涵本质。于是，他提出了第二种观点：中华乐教之乐是"雅乐"，中华乐教是"雅乐之教"。

他说："从用乐性质来看，无论是《周礼》中六代之乐，《周易·豫·象》中的先王之乐，《吕氏春秋·古乐》中的历代大乐，还是《乐记》《汉书·艺文志》等文献中关于乐教传统的记述均以'雅乐'为主，因此，儒家'乐教'的性质可以概括为'雅乐之教'。"

雅乐在艺术上表现为"中声""和声""中音"和"中和"。中声，按《左传·昭公元年》所载，秦医和称中声不是不遵节的"烦手淫声"，而是"有五节"，可以"节百事"；和声，按《左传·昭公二十一年》载，周伶州鸠认为，仅仅"中声"是不够的，而应道之于中德，咏之以中音。中和，依《荀子·乐论》之说，应是"中正""肃庄"之乐。《吕氏春秋》中所言"适音"即"中音"，其特点是乐器之大小、乐声之清浊之"生于度量"。从伦理观念层面来看，祁海文认为，"雅乐"表现为"德音"。"德音"以德为本，《乐记》载，"乐者，德之华也"，像"郑音""宋音""卫音""齐音"这四种民间音乐皆淫于色而害于德，不可谓"雅乐"，甚至不可称为"乐"。真正的雅乐如《乐记》所载可于乐中见"亲疏贵贱长幼男女之理"，理想的雅乐如孔子所言"尽善尽美"。

要言之，雅乐音律应和"和平""中正"，雅乐内涵应寄托着社会的政治理

① 如《国语·周语下》载伶州鸠论"乐从和"云："声以和乐，律以平声。金、石以动之，丝、竹以行之，诗以道之，歌以咏之，匏以宣之，瓦以赞之，革木以节之。"此中州鸠仍将乐作为诗、歌、舞等构成的艺术整体来对待。《乐记》在礼的关系下论乐，在观念上仍坚持以乐统称诗、乐、舞等。其中音乐有固定称谓，即"音"或"声"。

② 如汉代儒家诗学的经典文献《毛诗大序》的大部分内容就是从《乐记》中移植过来的。

想与伦理观念，与礼相应。

第二，乐教为礼乐教育。

项阳研究员对第一种观点颇为赞同，但他通过对《周礼》的考察认为："更确切地说，中国最早的国家乐教是礼乐教育。国子所习的乐舞形态只是周代礼乐中的核心部分，即雅乐，或者说六代之乐。"随后，他进一步指出："针对国子的礼乐教育不是一味强调专业技能的教育。国子对这些礼乐形态只是认识和了解，具体承载者是瞽矇等专业乐人。"

随后，他又补充说："中华乐教总要与《周礼·春官·宗伯》中大司乐所辖相联系。把握《周礼》和《仪礼》记载的乐舞使用场合类分，认知礼乐的形态，把握礼乐的整体意义以及雅乐的整体意义，是探讨周代乐教不可或缺的内容。大司乐所执掌的六代之乐是具有乐教意义的核心内容。然，除此之外《仪礼》中燕礼、乡饮酒礼、大射礼等礼制仪式用乐不全是六代之乐，也应属于其中的用乐范畴。"

这一观点得到诸多学者的认同，杨和平教授补充说："中华乐教是以礼为本，以乐为体，乐是礼的附庸，是礼乐教育。"龚鹏程教授则更明确地提出"中华传统乐教"的释义是礼乐教化。

第三，乐教为综合素质教育。

祁海文认为："《周礼》并非西周职官制度实录，但乐官和乐舞名称等大多可以在先秦两汉文献中得到实证，说明其内容'有夸大而无歪曲，基本可以依赖'。如是，我们从《周礼》所述来看，周代乐教比礼乐教育内容更宽泛，大体包含了诗教、乐教、舞教和礼教等几类教育内容。"

第四，中华乐教为《乐》经之教。

王德岩认为，中国古代乐教概念之所以成立，因《礼记·经解》中"广博易良，《乐》教也"之说法。这是最早正式明确提出乐教概念的古代典籍。在这里，《乐》教和《书》教、《诗》教、《礼》教、《易》教等五教并立。这里的六教内容皆为经。只不过，《乐》经毁于秦火，致使汉初不能尽复乐教①。不过，《乐》教乃为《乐》经之教应不存在太大的争议。

以上学者们的讨论，在笔者看来并没有为"中华乐教"给出确切的定义，即没有充分准确地揭示其内涵的本质。就以第一个观点来说，中华乐教是一种综合艺术教育。综合艺术是中华乐教的显在形态特征，显在不是中华乐教的本质特征，因为《礼记·王制》中说得很清楚："乐正崇四术，立四教，顺先王诗、书、礼、乐以造士。"这则材料说明，乐为四教之一，目的是造士，即培养贵族，培养国家统治人才，而宗周社会的国家统治人才不可能仅仅具备综合艺术素养就可以胜

① 关于这一说法，王德岩列举了许多佐证材料。如刘勰《文心雕龙·乐府》说："秦燔《乐经》，汉初绍复，制氏纪其铿锵，叔孙定其容与……瞽师务调其器，君子宜正其文。"据《宋书·乐志》记载："秦焚典籍，《乐经》用亡。汉兴，乐家有制氏，但能记其铿锵鼓舞而不能言其义。"

任的，所以，这里的综合艺术仅仅是一种手段，而不是其根本目的。就像我们为"切苹果"下个定义，绝不能把切苹果的"刀具"作为"切苹果"的定义。第二种观点：中华乐教是礼乐教育。这一说法显然比第一种说法更接近中华乐教的本质，正如《礼记·文王世子》所载："凡三王教世子，必以礼乐。"说明了礼乐固为一体、相须为用不可分割的本质属性。也就是说，乐是体现了礼的乐，礼是内蕴乐的礼。但是，这种定义是有时间效度的，即仅仅限于对宗周，尤其是西周时期乐教本质属性的概括，至于春秋末期，礼坏乐崩，礼乐渐分之后，这时的乐教也就不再具备这一性质特征了，也就是说，礼乐教育作为乐教的定义，仅仅可以适用于宗周，更具体地说是西周时期，战国时期的乐教，甚至春秋时期的乐教用这种定义都是不准确的，更别说范围更广的中华乐教了。可见，这一概念的缺陷在于其概括只能"片面"不能"全面"。第三种观点：中华乐教为综合素质教育。这一观点具有综合性，一定程度上避免了片面性问题，但也存在商榷之处。首先，他的推论依据是《周礼》，正如祁本人所言，《周礼》非实录，因此，无论结论是否正确，其立论均存在证据不足的问题。其次，这一说法并没有把综合素质教育和乐教类型的综合素质教育区分开来，故，亦没有概括出乐教的实质属性。第三种观点：《乐经》之教的说法就更值得商榷了，笔者认为，其如作为定义至少有三处欠妥之处。（1）西汉之时"独尊儒术"以经术取士，中国历史上才出现了经学，先秦时代无"经"之说法，《乐》即"乐"，《诗》即"诗"（或称"诗三百"）；（2）这一"乐教"概念的出处，自《礼记·经解》，假设此语出自孔子，那么也仅限于孔子的一家之言，至多笼统地称为儒家的"乐教"观念，而不能扩大为"中华乐教"的概念。（3）乐教之言，这里使用了"《乐经》"，误导了很多学者，认为《乐》即乐经。但即使是《乐经》，我们也不可称为乐教为《乐经》之教，这就像我们不能笼统地称"语文教学"就是语文教材教学一样，这里用最为肤浅的一个表象概括其概念的本质特征，显然需要商榷。

以上学者的研究虽然没有真正解释中华乐教的概念内涵，但也有很多启示意义，因为他们对中华传统乐教之"乐"的理解达成了共识，且从不同的角度诠释了特定范围内中华传统乐教的性质特征。但要准确把握中华乐教的概念内涵，还需要我们进一步从其功用方面进行探讨。

二、中华乐教的功能及其概念释义

1. 不同历史时期乐教的功能或教育目的

通过前面的讨论，我们知道中华传统乐教不是单纯的艺术教育，二者的区别主要体现在其教育功能或教育目的方面，对此，学者们进行了探讨，粗略归纳，观点主要有五种。

一是培养人的道德修养。项阳通过对《周礼》和《仪礼》的综合分析考察认

为，国子乐教的目的在于通过学习和把握礼乐使其具有乐德，即中和祗庸孝友。丁旭东博士对这一观点持赞同态度。他说，《周礼》载大司乐以乐舞教国子，乐舞即"六代之乐"。六代之乐不仅体现了先王的至伟功绩，更彰显了先王之德，以其教国子显然具有道德教化的功能。以《大濩》为例，《吕览·古乐篇》载：《大濩》，汤乐也。汤以宽治民，而除其邪……《礼记·祭法》释：濩言护者，言护者，即言商汤救护天下得其所也。可见，其乐之内容为上代先王的德能功绩。扪心自问，对于各朝历代统治者而言，如其在教育中称颂隔代政权之德功可以理解，但在其教育中昭彰前代帝王之德的，很是鲜见。可见，大司乐"六代之乐"教育体现了宗周之宽仁、包容的文化品格。因其寓德于乐，固彰显道德教化功能。祁海文亦赞同这一观点，进一步指出《周礼》到儒家乐教始终以"立德"为教育大旨。不过在不同的时期有不同的表现。《周礼》中所述的万民和国子乐教，体现为德行和道艺双修的特点。如春秋时期魏绛提出"乐以安德"的主张（《左传·襄公十一年》）；晏婴提出先王之乐可以"心平，德和"的观点（《左传·昭公二十年》）。春秋之后，儒家贯彻的也是"以乐成德"的观念。《乐记》则明确指出："先王之制礼乐也"将"以教民平好恶，而反人道之正也"。

二是培养人的理想人格。彭林认为，《乐》教的目的在于培养人的和通之性，因其简单而良善，为人喜闻乐见，故人极易从之，并为之所化。说到底，《乐》教的本质是提升人的心性修养与君子人格，可谓君子之教。对此，祁海文进一步补充说，这一提法载于《礼记·经解》，即"广博易良，乐教也"。此时乐教与诗教已经分立而施，从陈述内容判断，这时候人们对乐教的认识是其可成就人的人格修养。祁海文同时指出，目前学界关于《礼记·经解》成书时间争议很大，故以此确定乐教观念的历史时间难以为据。不过，遍寻各种载籍文献，另外也仅有《淮南子·泰族训》中有相似观点记载，即"宽裕简易者，乐之化也"。① 同时，我们需要注意，《尚书·尧典》中已经出现这一乐教观念。如其籍载帝舜命夔"典乐教胄子"，就明确了目的是培养（胄子）"直而温、宽而栗，刚而无虐，简而无傲"的人格。孔子也多次提出乐教养成君子人格的问题。如《论语·泰伯》中子曰："兴于诗，立于礼，成于乐。"《论语·宪问》中说："文之以礼乐，亦可以为成人矣。"孔子所言成人即可理解为养成君子人格，其标志是"文质彬彬，然后君子"（《论语·雍也》）。

三是增进历史文化素养。丁旭东博士对《周礼·大司乐》考证后认为，《周礼》

① 从这段文字来看，《礼记·经解》是在《淮南子·泰族训》的基础上做了提炼和引申。由此可见，这一乐教概念应形成于《淮南子》的成书时间，即西汉武帝建元二年（公元前139年），至后来《礼记》编定成书之间。但乐教概念和乐教观念不可等同，至于这一乐教观念的具体形成时间，目前学界尚无明确说法。

乐教除了德、礼、乐①的教育外，还具有历史文化方面的教育意义。其大司乐所教之乐舞是从古之先王至周的六代之乐，是六个不同历史时代的乐舞，亦可称为这是六个时代的历史史诗。《礼记·明堂位》篇和《吕览·古乐》篇以及《诗经》中的《商颂》《周颂》等相关内容莫不记录了先王的功名伟绩。这一观点也可通过其他古籍文献记载得到互证，如《礼记·乐记》中孔子弟子子夏为魏文侯阐发古乐的意义时说，其为"道古"，释曰"道古昔之事"②，故，其乐教亦可增进人的历史文化素养。

四是培养人的从政素养。祁海文认为，先秦时期乐教具有培养人的从政能力的重要功能。如《礼记·王制》载，乐正掌"造士"，"大乐正论造士之秀者""而升诸司马曰进士""司马辩论官材，论进士之贤者""而定其论""论定，然后官之"，即授予官位。另，从《左传》相关记载来看，春秋时士大夫出使诸国，大多要"赋诗言志"③，可见，乐在当时是官员从事政治活动的重要内容，是其任职履职必须具有的行政能力。有据可查的是，乐教的这一功能取向一直延续到春秋末期，如孔子私学教育中仍然提及，故《论语·子路》载："诵《诗》三百，授之以政，不达；使于四方，不能专对。虽多，亦奚以为？"④孔门诵《诗》之教和《周礼·大司乐》乐语之教中"诵"的教目相同，可见，宗周有着以乐教培养人从政素养的传统。

五是改善社会风俗。祁海文通过对《吕氏春秋》的考察，指出：先王制礼乐，非以欢耳目、极口腹之欲，其目的是"教民平好恶、行礼义"，形成良善的社会风俗。相比之下，荀子《乐论》中的观点十分明确，即（先王）"制雅颂之声以道之"，用乐教化民众"善民心""移风易俗"。

六是和谐社会关系。祁海文指出，以礼乐施教化，和谐社会关系，是儒家乐教的基本理念。比如，孔子看来，"礼乐征伐自天子出"是"天下有道"（《论语·季氏》）的标志。荀子认为，"乐合同，礼辨异，礼乐之统，管乎人心矣"是协调"上下""父子""长少"等政治伦理关系，使之"和敬""和亲""和顺"，可致社会"合同"⑤。另，儒家著名乐论著作《乐记》继承并发展了这一观念，提出了"礼乐合同"的思想。如"乐者为同，礼者为异。同则相亲，异则相敬""礼义立，则贵贱等矣；乐文同，则上下和矣"。"乐至则无怨，礼至则不争。揖让而治天下，

① 见《周礼·大司乐》以乐德、乐语、乐舞教国子以及《周礼·乐师》教乐仪等相关记载。
② 见孙希旦：《礼记经解》，北京：中华书局，1989年版，第1014页。
③ 如《左传·僖公二十七年》载：晋文公谋三军之帅，赵衰举荐郤縠，其理由是郤縠"说礼、乐而敦《诗》《书》"。
④ 可见，孔子亦将从政视为乐教等之目的。自孔子以来，学习的主要目的就是当官，故称，学而优则仕。其当时对弟子教育分"德行""政事""言语""文章"（《先进》）四科，不过要先习《诗》《书》、礼、乐或"六艺"之教。
⑤ 《荀子·乐论》载："乐在宗庙之中，君臣上下同听之，则莫不和敬；闺门之内，父子兄弟同听之，则莫不和亲；乡里族长之中，长少同听之，则莫不和顺。"

礼乐之谓也"等。彭林教授补充道:"中国儒家论《乐》教的功用时,并不认为乐可以解决所有社会问题,只有配合'礼''政''刑'相须为用,才能臻于至治之极。具体而言,礼节民心,乐和民声,政以行之,刑以防之。四者之中,礼乐是核心,政刑是保证礼乐推行的手段。礼教和乐教的主旨相同,均为上下以恩情相感。不过,谐和的社会关系、整体和谐的社会始终可以说是儒家教育的理想。乐教对于实现这一理想,具有不可替代的重要作用。"

综合诸述可见,学者们对乐教职能的阐发依据为宗周乐教和儒家乐教,其中言及培养从政素养和历史文化素养之功能,或为在历史长河中消弭的文化现象①,或为其兼顾之功能,缺乏统摄或概括性,不宜视为中华乐教本质之属性。笔者以为,中华传统乐教具有普遍性的功能体现在对人的价值观念培养和社会功能发挥两方面,具体体现为对人的道德与人格素养培养以及改善社会风俗与社会关系方面。

2. 中华乐教和诗教、音乐教育的关系与概念释义

从逻辑学的基本原理来看,要准确把握一个词语的概念内涵,需要明确其与临属概念之间的关系,故要准确理解中华乐教需要厘清中华乐教与诗教、音乐教育之间的关系。这也是人们在实际概念运用时很容易混淆误用的三个概念,与会学者对此进行了探讨。

首先,关于中华乐教和诗教的关系。彭林说:"当今学者多认为《诗》三百均能入乐。实际上,《乐》教并不能完全包括《诗》教。理由如下,其一,《墨子·公孟》云'诵诗三百''歌诗三百',诵诗和歌诗并列,诵即是背诵或诵读;其二,《诗》有正经也有变风、变雅。顾炎武基于此认为,有入乐之诗和不入乐之诗。可以证实顾氏的观点的是《乐记》中子夏对夏文侯所言'郑音''宋音''卫音''齐音'皆'溺志',祭祀弗用;既然如此,那变风、变雅又岂可入乐呢?在上古中国,《诗》的本质是教化之具,《诗》的价值在于'正得失''经夫妇''成孝敬、厚人伦、美教化、移风俗'②。《诗》的内容分为两种,一为正经,盛世之作,歌功颂德以彰显其美;二为变风、变雅,辞过讥失防止邪僻。孔子循其道,故其《诗》教的意旨在于以诗之美刺、讽喻教人,树立好恶之心,洞明世变,通达事理,并运用于社会政治,而不在文学、美学。至于《乐》教,在古代中国其作用是社会教化。中国传统乐教思想的权威诠释是《礼记·乐记》。在以《乐记》为代表的儒家乐论中,乐是音中最高的层次,通于伦理、政教,具有道德教化的效用,因此,听者在身心谐和的同时,随之而提升个人的道德境界。"

从彭林教授的这段讲话的引证材料可以看出,他论及乐教与诗教的关系是在宗周社会及儒家话语系统中进行的。他的陈述逻辑是:先厘清乐教之诗和非乐教

① 譬如,祁海文所言培养人的从政素养功能的作用要限定在特定的社会语境中,即"乐"要成为国家政治制度的组成部件,然而,随着历史的变迁,现代社会已经进入日常生活审美化,甚至娱乐化的时代,这一功能自然也就无从谈起,失去了其现实价值。
② 见《诗大序》。

之诗,乐教之乐和非乐教之乐,即乐教之诗、乐的外延,便可把握乐教与诗教的关系。具体说来,他把绝大多数雅颂之诗("正经")并同时可入乐之诗(如可歌之诗)作为乐教用诗,把通于伦理道德之乐作为乐教之乐,除此之外,"变风""变雅""讽诗""刺诗"均为非乐教之诗,雅乐正声作为乐教之乐,"郑音""宋音""卫音""齐音"等世俗或民间音乐均为非乐教之乐。相比之下,诗教之诗比乐教之诗的范围要大许多,如"讽诗""刺诗"均纳入其中。最后,得出结论:诗教和乐教均通于社会政治、伦理道德,为道德教化之具,其区别在于两点,一是侧重不同,乐教是在和谐身心的同时使人提升道德境界,而诗教大旨则在于使人通达事理,故诵诗也是重要的教育方式。二是所教内容范围不同,乐教之诗歌功颂德以彰显其美;诗教之诗包含乐教之诗,同时也包括辞过讥失、防止邪僻的"讽诗""刺诗"。

总体说来,彭林教授的认识是深刻的,但其也有有待完善之处。比如对乐教用诗的外延界定。《墨子·公孟》不仅言及"诵诗三百""歌诗三百",也言及"舞诗三百""弦诗三百";孔子亦云,"诗可以观",《礼记·文王世子》载:"凡学,世子及学士必时。春夏学干戈(武舞类型);秋冬学羽籥(文舞类型),皆于东序。"这些文献记载至少说明,宗周时期舞诗类型(也是可观之诗)的存在,那么,大司乐以乐舞教国子,舞诗难道不是其乐教的重要内容吗?可见,乐教用诗范围问题还有待进一步深入研究。

其次,关于中华乐教与音乐教育的关系。北京大学龚鹏程教授认为:"关于乐教这个词,在理解上颇有歧义,因为常常与'音乐教育'相混。音乐教育和乐教的差别在于侧重不同。音乐教育重在音乐本身乐理、乐器、乐史、乐谱、唱法、演奏法的教习。乐教所重,一是与礼制相关;二是强调其功能,比如移风易俗、成就道德;三是注重其内涵,故必美善合一,有道德意蕴,期望改造社会。"

以上龚鹏程的阐述基本道出了音乐教育与乐教的实质差异,不过还可以更深入探讨,如乐教之乐为雅乐类型,即龚所言与礼制相关,有道德意蕴;音乐之乐则雅俗兼有,不对"乐"之内涵做出规定。乐教之乐包括听觉艺术,也有形体艺术(如舞蹈)等,总之,对"乐"的艺术形态不做严格规定;音乐之乐则较为明确地确定为听觉艺术类型,等等。由此可见,两者相比还可作一区分:音乐教育侧重艺术形式的传承,乐教侧重内涵的认识与接受。

3. 中华传统乐教的概念内涵

综合以上观点,我们认为以宗周乐教和儒家乐教为代表的"中华传统乐教"概念已基本可以确定:其是一种以艺术审美教育为手段,寓社会礼义道德于其中,注重人的感性体认(与理性说教相对应),意在培养人的道德和人格素养,同时

兼顾艺术、历史教育等综合素质的教育类型。

三、中国传统乐教理论

要透彻把握中华传统乐教理论并非易事，因为缺少充分的文献史料，不过本次研讨会诸多学者也发表了探索性的研究成果，其内容主要体现在以下三方面。

1. 关于宗周乐教实践体系的推测

目前，学界还没有一项研究成果可以说清楚中华传统乐教实践系统。《周礼》是记载周官体系的古代典籍，由于其记载职官称谓多半不能得到出土的钟鼎铭文或反映同时期职官状况的典籍印证，所以，其内容不能反映宗周史实。目前，学术界多认为《周礼》完成于战国[①]，最迟不晚于西汉孝武之世[②]，其内容并非向壁虚构，而应是集遗闻佚志，参以己见纂修而成。故该书内容包含了部分真实，与此同时，我们再通过其他文献互证，或许以管窥豹从侧面可大致梳理出宗周乐教的基本概貌。

欲言及某类教育系统必不可少的有五要素。一是教育对象，二是教育实施者，三是教育手段，四是教育内容，五是教育效果评估。

（1）乐教的教育对象

项阳认为，周代礼乐教育对象至少包括两类。一是贵族子弟，即国子，二是礼乐的承载者，即有道德的瞽矇之人等。因为六代之乐这种群体性的乐舞形态在周代必须以人为主体进行活态传承，而且延续了数百年。国子之教可明确属于乐教的范畴。但同时他亦指出，对礼乐承载者——瞽矇之人等的教育是否属于乐教，还是一个需要商榷的问题。

祁海文则明确指出，《周礼》所述的乐教对象包括两类，一是"万民"，例如《左传》《国语》所载单穆公、伶州鸠等论乐，其言中均以"民"或"万民"为乐之教化对象。二是"国子"。"国子"是一个宽泛的人群概念，包括王大子以下至元士之子、乡遂大夫所兴贤者和能者，以及侯国所贡士[③]。另，孔子兴办私学，有教无类，部分弟子身份低贱，乐教为其教育内容，故孔子乐教对象具有普遍性。

丁旭东通过对《周礼》乐教内容的细节考察认为，乐教对象至少包括三类，一是国子，二是未来乐工，三是庶民之子。国子作为乐教对象这一说法确凿，不必赘言。未来乐工就是项阳所言的未来礼乐承载者，由于培养完成后，他们中的部分成员也要担任国子之师，所以，乐工之教也必然是德艺双修，只不过对"艺"或艺的某些特定类型教育更加侧重而已。庶民之子在乡饮酒礼等场合通过"宾

[①] 郭沫若认为，《周礼》为赵人荀卿子之弟子所为，袭其师，爵名从周，之意，纂集遗闻佚志，参以己见而成一家言。见郭沫若：《金文丛考》，北京：人民出版社，1954年版，第81—82页。

[②] 据[汉]马融《周官传序》和[汉]班固《汉书·河间献王传》所载："《周官》（《周礼》）以孝武之世出于河间，乃民间所献，旋入秘府。至孝成帝时始为刘歆所著录，而有《冬官》亡佚之说，以《考工记》补之。"这是最早记录《周礼》的文献。

[③] 此说法与孙诒让同。见孙诒让：《周礼正义》，北京：中华书局，1987年版，第1713页。

兴""选士"以"造士",即选拔庶民之子中的青年才俊入国子大学接受乐教,而在选拔中"道艺"是考察其才能核心的两方面,由此可见庶民之子接受的乡学教育中也必然存在乐教内容①,只不过不如国子小学乐教那么专业、系统而已。至于,针对万民的乐教,《周礼》中虽然存在相关记载,但其教育实践却因为难以构成合理逻辑,再加上周代"礼不下庶人""乐从于礼"的传统分析,万民乐教即使存在也是宽泛意义上的教育,而不会系统全面。清人黄绍箕曾对此进行考证,认为宗周时期唯官有学,而民无学,故乐教在官府不在民间,乐教对象应为国子不为万民。因为其时官有其器,而民无其器也。《周官》(《周礼》)载:乡师掌乡器,比共吉凶二服,闾共祭器,党共射器,州共宾器,乡共吉凶礼乐之器。可见礼乐之器,乡官始能鸠集。学者之始学礼者,如未入乡校,则无学习之器也。至于成均乐器,钟、鼓、管、籥、鼗、敔、埙、箫、管、琴、瑟、笙、磬、竽、笛之类,以供国家祭祀享燕之用者,尤非里党所可致。②

综合以上学者分析可见,乐教对象虽然在宗周主要侧重官学教育对象,但从教化万民和孔子有教无类的情况来看,究其本质,其教育对象并不是仅仅阈于特定范围内的特定人群,而是面向全体。

(2)乐教实施者

丁旭东通过对《周礼》中大司乐,即乐官职位考察后认为,西周官学乐教,或者说国子乐教教师应有两类。一是掌乐职官;二是官府乐工。其原因是,周礼中,大司乐以及保氏、乐师、大师、大胥中少数掌乐教之责的职官中,除了少数贵族,绝大多数的职位由庶民或农奴阶层之人担任。从周代政治制度来看,尤其是西周时期,按照基本原则非贵族阶层不宜委以官爵,故断定《周礼》中乐教之师必有此两类。

近代著名经学家刘师培认为:"观《周礼》大司乐掌成均之法,以教合国之子弟,并以乐德、乐舞、乐语教国子。而春诵夏弦,诏于太师(《礼记·文王世子》);四术四教,掌于乐正(《礼记·王制》)。则周代学制,亦以乐师为教师,固仍沿有虞之成法也。"③

清人俞正燮认为,宗周乐师不仅掌乐教、且主学,他说:"周成均之教,大司成、小司成、乐胥皆主乐,《周官》大司乐乐师、大胥、小胥皆主学。……《周语》:召穆公云:瞍赋、矇诵、瞽史教诲。……通检三代以上书,乐之外无所谓学。"④

由此可见,宗周乐教之师为乐师应无甚争议。然此乐师和今之乐师有大不同。

① 从对《礼记·射义》和《仪礼·乡射》中的相关记载来看,丁旭东认为,乡学乐教的内容至少包括"乐节""乐仪"两方面。
② 黄绍箕:《中国教育史》(卷四),1902年版,第2-4页。
③ 刘师培:《刘申叔先生遗书》(十九),《古政原始论·学校原始论》,宁武南氏校印本,第27-30页。
④ 俞正燮:《癸巳存稿》,北京:商务印书馆,《丛书集成》本(卷二),第60-61页。

笔者以为，主要体现在三个方面。①教师类型包括亦官亦师，如大司乐（大乐正）、大师（小乐正），以及乐工兼为师，如瞽矇。总之，宗周之乐师体现兼职的特点，体现了社会实践与教书育人能力的统一。②从小学保氏六艺皆教、乐正"崇四术、立四教"（《礼记·王制》）来看，乐教之师，尤其是官师不仅精于成均乐舞，且是全科复合型教育人才。③从"大司乐……凡有道有德者使教焉"（《周礼·大司乐》），可见，乐教之师，尤其是官师，应为有道德兼精通礼乐者。

春秋战国时期，孔门私学秉承了宗周乐教，从其倡导仁学、教以六艺的情况可见，此时乐教之师虽然司以专职，逐渐脱离了社会实践，但"全科复合"和"道艺兼具"的素养特征却保留了下来，成为胜任中华传统乐教之师的内在要求。

（3）教育方法

关于乐教何以实施，以保证教育中将乐之实质内涵准确地传达给教育对象。项阳认为，首先是通过国子"参与中体味"来实现的，即国子把握"六乐"主要是在特定时间、特定地点、对应特定对象以为用，重在参与，在其间体味诸种具有实用目的性的情感。其次是通过学习礼制仪式相须固化为用之乐以达到定亲疏、决嫌疑、别同异、明是非的礼教目的。对此可以证明的是，在《周礼》与《礼仪》记述中相当数量"六乐"之外的礼制仪式用乐、舞形态。如《九夏》诸乐在《周礼》注疏中明确列出了其对应的诸种用途；再如，其书所载"凡射，王以；王以《驺虞》为节，诸侯以《貍首》为节，大夫以《采苹》为节，士以《采蘩》为节。""燕射，帅射夫以《弓矢舞》""凡军大献，教《凯歌》遂倡之"，等等。可见，项阳认为学习礼制化的乐舞，习乐本身即为习礼，教乐本身即为教礼。

笔者基本赞同项阳的说法，但认为尚有较大深入探究的可能。

教育方法就是通过一定的策略性教育手段实现预期的教育思想或教育目标。在笔者看来，中华传统乐教教育方法具有中华独特的创造。

首先，其核心是"实践感性与直觉理性结合教育法"。这是笔者生创出来的一个词汇，其内涵是通过感性的实践（通过乐的操习、实习等审美体验实践活动），不经过严密完整的理性的逻辑判断与推理，而是直接通过直觉观照使学生确立理性价值立场与道德观念。举例来说，教方面的记载有大司乐以乐舞教国子，乐师教国子小舞（《周礼》），春秋教以礼乐（《礼记·王制》）等；学方面的记载有国子春夏学干戈（武舞），秋冬学羽籥（文舞）（《礼记·文王世子》），（随）大乐正（即大司乐）学舞干戚，小乐正（即大师）学干，籥师学戈（《礼记·文王世子》）等；体现其学习状态的有春诵夏弦（《礼记·文王世子》），故君子于学也……游焉《礼记·学记》等；体现实习教学的有，凡祭祀之用乐者，以鼓征学士（《周礼·大胥》），诏及彻，帅学士而歌彻（《周礼·乐师》）等。由此可见，感性实践是中华传统乐教的教学方式。通过感性乐教实践如何实现教育目标呢？《大戴礼记·保傅》载《学礼》曰："帝入东学，上亲而贵仁。"《礼

记·文王世子》载:"春夏学干戈,秋冬学羽籥,皆于东序","大乐正学舞干戚"。我们知道,东学即东序,由此可知,帝随大乐正(大司乐)于东学/东序(大学)习乐,便可具有以亲为崇、以仁为贵的价值观念。《礼记·文王世子》称:"凡大合乐(谓春入学释菜合舞,秋颁学合声),必遂(用其明白)养老(尊师)①。"又曰:"凡三王教世子,必以礼乐……礼乐交错于中,发形于外,是故其成也怿,恭敬而温文。"通过这一记载可见,教育学子使他们懂得尊师,只要让他们参与祀师典礼操习大合乐便可;要培养学生具有恭敬的品格、温文尔雅的气质,只要用礼乐修身心便可。甚至《礼记·乐记》称:"致乐以治心,则易直子谅(慈良也)之心油然生矣"。即从事乐的实践活动就可塑造心灵,使人自然而然地变得平易、正直、慈爱、善良。总之,在中华传统乐教理论中,习乐(并履于礼)可以直达心灵,形成崇高道德和完美人格,这一结果是油然而生的,或是项阳所说的"体味"即可实现的,似乎不需要什么思想认知、逻辑思辨、理性选择等思想转化过程,故笔者将这种通过直觉感性教育直接生成人的道德理性的教育方法称为"实践感性与直觉理性结合法"。

其次是情景教育法。依笔者之见,宗周乐教之所以能够让人直达心灵、成就道德,其深层的文化根源是"敬天法祖"的社会信仰。《诗经》中表达这种思想的句子很多,如"天命授周,君权神授""敬天之怒,无敢戏豫。敬天之渝,无敢驰驱。""法效先王",等等。如何对天(即上帝、天神)和先王(先祖)表达敬慎之情呢?那就是禘祀。宗周五礼之冠是吉礼,吉礼主要就是对天神、地祇、人鬼的祭祀典礼。其中祭祀天神与地祇,对象是昊天上帝和诸方小神;祭祀人鬼,对象是先王、先祖。可见,吉礼就是"敬天""祇祖"信仰的集中体现。那么祭祀与乐教有什么关系呢?《周逸书》载:"礼无乐不履",且郑玄独以"六乐"注大司乐掌教之乐舞(《周礼》),祭祀天神、人鬼(先祖)均分使用一代之乐,"祭祀之用乐者"又"以鼓征学士"(《周礼·大胥》),甚至按照《庄子·天下》的说法,"文王有辟雍(大学)之乐",大学也是典礼祭祀场所,《白虎通·辟雍》也称:"辟者璧也,象璧圆,以法天也。雍者,壅之以水,象教化流行也。""辟雍所以行礼乐,宣德化也。"通过以上形成的证据链条表明:宗周乐教,尤其是大学乐教无论是教育内容还是实践方式都与祭祀典礼密不可分,实景教学应是其重要的教学手段和教学特色。

另外,"大司乐……凡有道有德者使教焉"(《周礼·大司乐》)体现了"以身示范教学","大司成论说②在东序"(《礼记·文王世子》)体现了"说理教育"等教育方法。不过,因为相关书籍所载材料较少,不能形成有力的论据,所以,我们认为这些教育方法如果存在,应不占主体地位,仅起辅助作用。

① 《礼记·文王世子》释:"老即学校教民之师。"《礼记·射义》进一步解释:"养老即以尊师,而尊师即以重学。故养老亦为天下之大教。"

② 郑玄注:论说,课其义之深浅,才能优劣。

（4）教育内容

丁旭东通过对《周礼》《礼记》等相关文献的互证，推测宗周国子乐教的内容应大致如下：

国子小学乐教内容和其他五艺以及德行教育并列而施。国子大学乐教包括乐本体（乐舞）、乐德、乐仪、乐语诸多方面。其简要情况，可见下表：

国子乐教*	小学		大学				
乐教之师	保氏		大司乐(乐正)	乐师	小师	籥师	大胥
教学内容	《乐》《诗》《舞》		乐德、乐语、乐舞（六代之乐）	小舞、乐仪	弦、歌、鼓鼗、吹管等	吹籥	合舞合声

*注：国子小学教育也十分注重德行教育，其由师氏所掌，内容为三德三行，即至德、敏德、孝德和孝行、友行、顺行。

郭齐家在《中国古代学校》一书中通过对《周礼·地官司徒》和《礼记·内则》的相关记载①互证考察，对西周教育的整体内容进行归纳，认为西周小学教育内容有礼仪、乐舞、射箭、驾车、书法、计算等，教学内容比较全面，主要强调贵族道德行为准则的培养和社会生活知识技能的训练。西周大学教学的主要内容也以礼乐与射御为主，根据《礼记·文王世子》和《大戴礼记·保傅》所载材料的互证考察，大学教育内容基本如下：

东学／东序	西学／瞽宗	北学／上庠	南学／成均
习舞、学干戈羽籥	演习礼仪、祭祀	学书	学乐

注：东学为乐师主持，西学为礼官主持，北学为诏书者主持，南学为大司乐主持。

此外，从金文材料来看，西周大学有"辟雍""学宫""大池""射庐"之称，结合《庄子·天下》等相关记载可知，在大学里，周王要举行礼仪大典、祭祀活动、习射乐舞等。西周大学不仅是贵族子弟学习之处，同时又是贵族成员集体行礼、聚餐、练武、奏乐之处，兼有礼堂、会议室、运动场、俱乐部和学校的性质，实际上就是当时贵族公共活动的场所。大学中的公共活动以行礼、射箭、驾车、奏乐、舞蹈为主，与人才教育紧密相关。②综合以上考察可见，宗周乐教具有三大特征。

第一是时代性特征，宗周实行世禄世卿的宗法封建制，贵族阶层大部分成员之间是血脉亲缘关系。礼，其时内涵很广，礼德不分，不仅包括五礼，还包括道德规范和几乎所有典章制度。礼辨异，习礼使人相敬，避免矛盾冲突；乐统同，

① 《礼记·内则》："十年出就外傅，居宿于外，学书计……朝夕学幼仪，请肄简谅。十有三年，学乐诵诗舞勺。成童，学射御。"

② 郭齐家：《中国古代学校》，北京：商务印书馆，1998年版，第17—23页。

习乐使人和亲，融洽社会关系。宗周虽有刑罚，然重德轻罚，故礼乐是巩固贵族内部组织关系、统治社会的"第一大法"。僭礼不仅是个人品行问题且是重大政治问题，如孔子言，是可忍孰不可忍。故我们看到礼乐成为宗周教育的核心内容。这是其时代特征，逮至后世，社会政治突出法治，礼乐文明社会下的礼乐教育也就随之衰微。

第二是渗透性特征。清人俞正燮云："通检三代以上书，乐之外无所谓学。"① 今人也多认为宗周之乐为"文化统一体"②"培养人的道德为目标的综合性艺术教育"③。其大致意思都相同，即言宗周之乐为综合性的文化存在形态，换言之，所谓六艺之教均为乐教。如果通过前面丁旭东和郭齐家对宗周教育内容的论述可见，这些说法虽大致合理，然亦有许多偏颇之处。例如，宗周小学教育中，保氏六艺之"书""数""射"之教，诸多古籍文献记载中均未见有太多"乐本体"的成分，并未体现出明显的"统一体"特征。但在宗周大学教育中，《礼记·乐师》载其"教乐仪，行以《肆夏》，趋以《采荠》，车亦如之，环拜以钟鼓为节"。弋射时，王、诸侯、大夫、士均有固定乐曲为节……透过这些材料，我们可以推测"乐本体"渗透于"行""拜""御""射"教育中。然喧宾未夺主，《白虎通·辟雍》仍言："大学者，辟雍乡射之宫。"《礼记·射义》言："射者，男子之事也，因而饰之以礼乐也。"，金文材料也有将大学称为"射庐"的记载。可见，宗周乐教渗透于五艺诸教，始于大学，其渗透也未夺其原来教育的主体，仅为"饰之"，故不宜言"乐之外无所谓学"或"文化统一体"。不过，乐或礼乐渗透于大学教育的文化特征还是显而易见的。

第三是规定性特征。通过宗周乐教内容可见，所教之乐是被严苛规定了的诗乐舞艺术，这是一种对艺术内涵的规定。例如小学乐教，可与《周礼·保氏》载保氏所教六艺之《诗》《乐》相对应的记载见于《礼记·内则》，其云："（国子）十有三年，学乐，诵诗、舞勺。"这段话中，言乐教始于13岁（实为13岁至15岁，这一年龄段称舞勺之年），可知属于小学教育。小学教育中诗乐舞均授。诗、乐教学不见其章目名称，难以知晓其精微之义，但舞教（包含于乐教中）言及《勺》则可为探讨其教育内容之重要线索。丁旭东通过《白虎通义·礼乐》《礼仪·燕礼记》《诗经·周颂》《毛诗序》等相关文献对应考证，认为"《勺》是诗乐舞一体的乐舞，是周之大乐《大武》的核心组成部分。表演时舞蹈曰《勺》，相关记载可见于《大武》五成之武舞，与其相配的是诗《酌》和《勺》乐表演。其作品使用范围宽泛，既可用于祭祀先祖（人鬼）也可用于燕礼献享。《勺》辞可见

① 俞正燮：《癸巳存稿》，北京：商务印书馆（《丛书集成》本）（卷二），第60—61页。
② 王德岩：《诗乐德合分与乐教的维度》，《首届乐教文化国际学术研讨会论文集》，中国音乐学院，2013年版，第31页。
③ 杨和平：《乐教复兴何以成为可能》，《首届乐教文化国际学术研讨会论文集》，中国音乐学院，2013年版，第328页。

于《诗经·周颂》，依《毛序》"，""酌"是"斟酌"之意（即"斟酌文武之道"），云："言能酌先祖之道以养天下也。"《勺》舞的内涵为明理言道。可见，小学乐教虽尚属于"学小艺，履小节"范畴，但对教学内容选择上已经有了规定性。相比而言，大学乐教属"学大艺，履大节"，其也更加强调对教育内容的规定性。丁旭东认为，大学学子除了要掌握基本乐舞诗歌的操习要领，以成其艺外，更重要的是要掌握乐之内涵，以成其德。如大司乐掌教乐德，教人认知蕴涵于乐的六种品德；乐师教乐仪，以乐教人习得符合礼仪的步趋、揖拜、射御行为的频次和机宜；大司乐教乐舞，操习先王六代乐，使人知晓以往圣王之德行；乐师教小舞，其用于社稷、四方、宗庙、山川、祈雨祭祀之礼，故可让人谙知祭礼；大胥教合舞，独重"舍采"（即"释菜"），盖因舍采为祭祀先师之舞，故通过合舞舍采，可教人尊师敬道，如《礼记·学记》所云"皮弁祭菜，示敬道也"。关于大司乐教之乐语，丁旭东通过考察《史记·周本纪》后认为，西周强调"兴正礼乐""茂正其德而厚其性"，至西周末期，幽王之时，变风、变雅、怨刺之诗才逐步兴起，故丁旭东认为乐语"讽诵"之文多为《雅》《颂》。考察《诗经》"大雅"，如《文王之什》《生民之什》《荡之什》诸篇及"颂"文如《周颂》《商颂》等皆言往圣先王之道德功绩；"小雅"诸篇，如《鹿鸣》《南有嘉鱼》《鸿雁》《节南山》《谷风》《普田》《鱼藻》等可为"善物喻善事"（如《鹿鸣》中以鸣鹿喻德高行端的群臣与君会宴；《南有嘉鱼》中用鹨鸹鸟与群鸟譬喻君主与贤者关系融乐），故其认为，郑玄所注："兴者，以善物喻善事""导者，言古以剀今也"的说法应合乎其理，大司乐乐语之教实为"诗"教之雏形，其特点是通过乐语教学，教国子作、习、使用雅正之诗乐，"导广显德"（《国语·周语》），故成就其雅言德行。另，小师教歌，可以与之互文的是《礼记·学记》所载："大学始教……宵雅肄三，官其始也"，即大学教学先要操习小雅三曲（郑玄注谓《鹿鸣》《四牡》《皇皇者华》），使人体味其意，逐渐掌握为官之要，等等。综合以上考察可见，宗周乐教对内容应有明确的规定，核心内容是"亲疏、贵贱、长幼、男女之理"（《礼记·乐记》），即所教内容合乎社会礼义道德。

通过对宗周乐教的考察，笔者认为，其官学小学教育和古希腊"七艺"教育有相似之处，前者把乐和其他科目教学分立而施，后者把音乐教育和其他六艺教育并列，其共性为分科性教学。宗周大学教育则和赫尔巴特所提出的教育性教育学体系有相似之处，前者把礼乐渗透到诸科教学中，后者则提倡把道德教育与学科知识教育统一到教学过程中，二者虽然教育实施内容存在差异，但教育目的却殊途同归，均认为道德是教育的最高目的。

（5）教育评价

在本届研讨会中，学者的研究没有涉及乐教教育评价问题。但其为教育系统不可缺失的重要组成部分，笔者试补以探讨之。

宗周社会采取以血脉亲缘关系构成的政治分封制度、世禄世卿嫡长子继承制度，故大学学子中王大子以下至元士之子一般不需要"竞争上岗"，只要能够完成大学学业便可得官受禄，但在学习中也要达到一定的要求。《礼记·学记》载："古之教者，家有塾，党有庠，遂有序，国有学。比年入学，中年考校。一年，视离经辨志；三年，视敬业乐群。五年，视博习亲师。七年，视论学取友，谓之小成。九年，知类通达，强立而不反，谓之大成。"通过这段话可以看出，大学教育虽重乐教，但乐教仅仅为实施之器具，教育的目标和考核要求体现在个人志向、人际关系、学习态度、对待师长、选择朋友、处事能力等方面，对其乐艺掌握的程度未做明确要求。

但要稳固国家政权，不能离开强有力的军事武装力量，所以与"乐"艺相比较，射艺有更重要的意义，是人才选拔评价的重要方面。据《礼记·射义》载："古者，天子以射选诸侯、卿、大夫、士。"具体而言，"古者天子之制，诸侯岁献贡士于天子，天子试之于射宫，其容体比于礼，其节比于乐，而中多者，得与于祭，其容体不比于礼，其节不比于乐，而中少者，不得与于祭。"何休《春秋公羊传解诂》宣公十五年说："行同而能耦，别之以射，然后爵之。"通过这段记述内容可见，诸侯所举荐的贡士可通过比射而选拔统治人才，在选拔过程中，乐之修养成为其中一种评估要素，如贡士射节不与乐合，不能参祭，也就落选了。贡士弋射需具备"其节比于乐"的能力，实际上体现了对《周礼》中为乐师所教乐仪教学效果的评估。

通过以上材料可见，《学记》没有提供出完整的教育评价体系，因为虽然其指出了教育目标或评价价值标准和教育评价数据使用方法，但并没有体现出科学的评价指标和评价方式。在这一评价体系中，乐教教育因素没有在评价系统中得到体现。相比而言，"以射取士"的学生评价或教学评价体系较为完整，不仅规定了评价方法、评价指数，也说明了测评数据的使用办法。在这一评价系统中，乐教因素占据其中评价指标的一项。

综合而论，我们认为在宗周教育体系中，乐教虽然重要，但教育目标不在乐艺本身，而是把乐教作为一种方法和路径，旨在培养学子的道德礼仪、处事能力等综合素养。

以上我们对宗周乐教实践进行了综合考察，虽然宗周乐教不能与中华传统乐教完全等同，但从实践层面看，无论是教育覆盖面还是教育影响力均是中国其他历史阶段乐教不可同日而语的。可以说，宗周乐教代表了中华传统乐教的最高历史成就，其在我们今天分科教育成为学校教育绝对主导、国家正寻求构建具有中华传统文化品格的素质教育体系教育改革探索中具有重要的借鉴意义。

2. 中华传统乐教原理

本次学术研讨会最重要的学术成果之一是诸多专家对中华传统乐教理论进行

了较为深入的研究和探索，并形成了许多共识的看法。

(1) 立德树人——中华传统乐教何以实现

项阳通过对《周礼》等文献考察后，认为周代国学乐教功能的实现藉于礼乐。所以，对国子的教育既要教礼乐形态本体，又要使学子把握礼乐本体与礼制仪式相须为用的关系，如此使得乐德、乐语与乐舞融为一体并在仪式中体味，从而实现礼乐教育功能。通俗地讲，周代是通过让国子在特定时间、特定地点、对应特定承祀对象以为用，在参与中体味诸种具有目的的情感。周代乐教内容之所以可以藉借礼乐，因为有国家制度层面确认的、相须为用的乐舞形态与礼制仪式。不如此，礼乐教育便失去其预期意义。换句话说，周代礼乐意义的实现因其具备三个条件：一是有具国家层面确认的礼与乐；二是乐必须在礼的仪式中为用，而且是国家或区域人群认同、固化、约定俗成的使用；三是乐教必须在礼制与礼俗仪式中，在乐与之相须为用中体味和谐，乐教思想才由此而生。三者失去任何一方，传统乐教的意义都不复存在。

祁海文认为，中华传统乐教教育目标的实现基于两大前提：

首先，以人性为依据。按荀子的说法，"夫乐者，乐也，人情之所必不免也，故人不能无乐"（《荀子·乐论》）。乐是人情的表现。而且，依楚简儒家文献指出，"情生于性，礼生于情""礼因人之情而为之"等，这说明礼与"情"有关。也就是说，礼与乐相关。再者，"人情"如不加以合理引导必将导致社会混乱，如《乐记》云："感于物而动，性之欲也。物至知知，然后好恶形焉。好恶无节于内，知诱于外，不能反躬，天理灭矣。""是故先王之制礼乐""节之""道之"。

其次，要实现道德与情感的融合统一。在儒家看来，要实现以乐成德，仅仅本之性情是不够的，还要对礼乐进行顶层设计。具体来说，制之礼乐要使"亲疏贵贱长幼男女之理，皆形见于乐"（《乐记》），同时要实现礼乐、美善、文质的中和，如此方能达到"乐行而乡方矣"（《荀子·乐论》）的效果。

(2) 中国传统乐教实施的避禁问题

祁海文认为，《吕氏春秋》同时探讨了乐教避禁问题，具体来说，就是乐教要规避禁用侈乐。所谓侈乐，即"不用度量"，审美感受"不乐""骇心气、动耳目、摇荡生"的乐声、乐器。这种音乐可以造成人"志荡""志嫌""志危""志下"以及"以荡听巨""以嫌听小""以危听清""以下听浊"诸种"非适"的心理状态；体现在政治上，出现于乱世，为乱世的表征，为乱君之所好、乱国之所好，如"夏桀、殷纣作为侈乐"。侈乐倡行的结果是"世浊则礼烦而乐淫"，国运衰落，如"宋之衰也，作为千钟；齐之衰也，作为大吕；楚之衰也，作为巫音"。其发生原理是"失乐之情，其乐不乐。乐不乐者，其民必怨，其生必伤。其生之与乐也，若冰之于炎日，反以自兵"，故"乐愈侈，而民愈郁，国愈乱，主愈卑"（《侈乐》）。"乱世之乐"可致"君臣失位，父子失处，夫妇失宜，民人呻吟"（《大乐》），

故曰："治世之音安以乐，其政平也；乱世之音怨以怒，其政乖也；亡国之音悲以哀，其政险也。"（《适音》）

（3）荀子《乐论》与《吕览》对中华传统乐教理论的阐发

关于荀子《乐论》与《吕氏春秋》的乐教思想。祁海文引用谬钺的观点认为，孔子虽重音乐，而未有详密之理论；孟子亦鲜论乐。儒家音乐理论之兴起，盖在战国末世，而又分两派。荀卿为一派，承孔子之义而阐发之。《吕氏春秋》论乐之作者为一派，则借用道及阴阳两家新说。① 荀子在《乐论》篇中指出："夫乐者，乐也，人情之所必不免也，故人不能无乐。""乐者，圣人之所乐也，而可以善民心，其感人深，其移风易俗。"《吕氏春秋》中也有诸多相似论点，如"凡古圣王之所以贵乐者，为其乐也"（《侈乐》）。"大乐，君臣父子长少之所欢欣为说也"（《大乐》）。同时《吕氏春秋》提出，乐教所以行之有效，在于"和适"，能给人带来愉悦审美的感受，从而使其思想具有纯艺术论倾向，与先秦儒家从道德、政治与心性修养的角度论"乐"产生较大差异。

关于乐教何以成人之德，在春秋战国时期存在两种观点。一是荀子主张的"感人善心"观。在荀子看来，"先王立乐之方"就是"制雅颂之声"以感动人之善心（《荀子·乐论》）。二是"疏秽净心"。祁海文认为，《国语·楚语上》中春秋时楚申叔时论太子教育时，诗教、礼教和乐教已经分立，这时的乐教在于"疏其秽而镇其浮"。日本学者高木智见进一步说，申叔的观点是乐教可以祛除精神上的污秽和镇静对事物的轻浮看法。② 李零考察郭店楚简《尊德义》认为，战国时期，乐教的主要目的为"民弗德争将"。涂宗流、刘祖信对此解释说，《尊德义》的观点就是"以乐教人，可以使人顺其德而心纯净无杂念"③。

（4）中华传统乐教思想的嬗变与发展

嬗变之一：乐者，乐也。祁海文认为，春秋以来，随着西周礼乐制度的崩坏，尤其是"礼""仪"相分观念的出现，"乐"的独立倾向愈加明显。虽然，儒家主流仍坚持在礼乐文化传统中倡导乐教，但战国诸子已很少礼乐并提，如墨子的"非乐"思想，基本把乐作为上层社会的娱乐工具；孟子提倡"与民同乐"，但他的观念里"先王之乐"与"世俗之乐"已经没有什么本质区别。

嬗变之二：以乐导欲。祁海文总结荀子的乐教思想，认为荀子的观点是以乐导欲，原则是以道制欲，即其《乐论》篇所言："乐者，乐也。君子乐其道，小人乐其欲。以道制欲，则乐而不乱；以欲忘道，则惑而不乐。故乐者，所以道乐也。"

① 谬钺：《谬钺全集》（第一卷），《中国文化研究汇刊》（第六卷），石家庄：河北教育出版社，2006年版，第86-87页。
② [日]高木智见：《先秦社会与思想：试论中国文化的核心》，上海：上海古籍出版社，2011年版。
③ 涂宗流、刘祖信：《郭店楚简先秦儒家佚书校释》，台北：万卷楼图书有限公司，2001年版。另外，需注意的是因为楚简原文有失缺不清之处，所以，对文本的确切解读，学界仍存在争议。比如，丁原植支持涂宗流、刘祖信的观点，做出了相似的解释。但陈伟则指出，简文于此强调德教，其意旨是对乐教的片面性做出批评。曹峰从简文的上下语境中分析，亦认为这里应是说明各教的片面性。

显然，荀子乐教思想与孔子"得其数""得其道""得其志"的思想有渊源关系，但又有所发展，正视了乐的"乐""欲"价值。

嬗变之三：乐教养生。祁海文引用《吕氏春秋》提出，以"和适"之心听"和适"之乐，"乐之务在于和心"，心态平和才能达到"行适"，即遵行"适"的行为原则；同时"和心"可以使人获得四欲："寿""安""荣""逸"，祛除四恶："夭""危""辱""劳"，最终使人"心适""行适"，实现"养生""全性"。祁海文又进一步评论说，《吕氏春秋》的乐教理论体现了"贵生"思想，即倡导人的自然欲望满足，同时又要"修节止欲""由贵生动"。

嬗变之四：美育代宗教。龚鹏程认为，中国近代蔡元培的"美育代宗教"说，事实上就是乐教思想的现代版。当然，这一观念提出后并没有得到普遍认同，除了音乐界积极响应外，哲学界和宗教界对此评价不高，附和者少。因此，造成观念的贯彻不甚深入。

通过以上对中华传统乐教的讨论和分析，我们可以得出以下认识。①中华传统乐教是一个成型的教育实践体系。之所以这么说，因为中华传统乐教，特别是宗周乐教实践上已经具有了教育体系的基本内容要件。但从目前学术考察结论来看，各种内容要件不够完善，比如教育评价中缺少科学的评价指标系统、缺少对教师工作的评价等。②中华传统乐教思想具有较为完整的逻辑体系。这一体系的基本线索是从乐与心的关系和心与德的关系展开的，即认为乐与人的心（情感）有直接关联，乐承载特定的道德内容，教习特定之乐可以使人体验特定的道德情感；人的心与道德具有直接相关关系，故体验特定的道德情感会使人产生特定的道德观念，从而实现从感性体验到理性价值立场（德）的形成。而人的行为都是由观念决定的，故乐教树立了人的德行。

中华传统乐教对推动中华礼乐文明的进程起到了至关重要的作用，同时我们也应看到中华传统乐教消极的一面，比如态度失衡问题，具体说来，其对乐之内容足够重视，对使用规范和避禁有严格的规定，但对乐之形态即艺术本身却缺乏足够的重视，这就导致两种结果，一是规定内容、确保教化价值的同时，也限定了乐之内容表现的多元可能性；二是对乐本体艺术形态的忽视，在一定程度上使乐艺术本体形态长期陷于一种发展的非自觉状态，某种程度上阻碍了乐之艺术本体文化的发育。就此问题，个别与会学者也进行了专门探讨。

四、对传统乐教观念的反思与批判

北京航空航天大学教师王玲博士认为，从根本上说，对传统乐教思想的反对，来自两大文艺思潮。一是以19世纪以来浪漫主义、唯美主义为代表；二是以康德到克罗齐的哲学美学观为代表。

浪漫主义呼唤一种不涉厉害、拒绝名利诱惑、不被污染、不被滥用、独立的"纯

艺术"。这一思潮发展到最后成为隔离于社会问题、逃遁于纯美环境的唯美主义。

从哲学层面论及道德与艺术分离的思想源于康德。康德在《判断力批判》中提出，将美和认知以及道德分离出来，后来变成艺术对道德的排斥。其后，对艺术中的道德价值进行更为深入批判的是克罗齐。他的批判源于两点认识。①艺术不是外射活动，道德是外射活动。②艺术是直觉，不是意识活动的结果；道德是意志活动的结果。因此，克罗齐主张艺术就是艺术，是离开效用、道德及一切实践的价值而独立的存在。

随后，王玲从中西艺术历史的发展进程进行比较分析，认为古代东方、西方，艺术审美普遍置于伦理学框架中，曾认为纯粹的"美"是危险的，需要伦理学对艺术加以引导。所以，西方古希腊到基督文化，美普遍受伦理学的支配，直至19世纪方产生动摇。而中国，到了近代，才受到欧风东渐的影响，动摇了中华乐教"艺以臻道""艺以修身"的传统。其中虽然动摇传统乐教思想的是浪漫主义至唯美主义倡导的"纯艺术"以及康德至克罗齐等认同"艺术自律"的文艺思潮，但两者的初衷均非如此。

浪漫主义的反对始于重视，其实浪漫主义针对物欲横流的庸俗社会，力图将人们从对利欲快感的沉溺中解脱出来。随着倡导的纯艺术完全成为审美对象，这一观念才远离初衷，发展成为凸显注重形式而否定内涵的文艺思潮。

康德批判观念的初衷是为了维护形而上的道德纯粹性，故才将艺术放到等而下的层次。实际上，其无意追逐与善相区别的美，所以他提出了"美是道德善的象征"的命题。克罗齐也认同审美意识里包含道德和贞节，但反对的是那种"傻里傻气鼓吹道德的做法"[①]。

事实上，这两种思潮的提出都有他们特定的时代性，"纯艺术"是对工业社会碎片化与普遍功利主义的反对，所以，选择孤独的洁身自好；克罗齐"艺术是直觉"也是针对当时人们对道德的僵化及其在艺术中的滥用现象而提出的；等等。可见，这两种思潮的出现都是源于匡正时弊的目的，出于对艺术作为说教工具的不满。所以，我们不能对这些主张简单贬低，而应求根溯源，对其根本诉求予以重视。

当代，随着努斯鲍姆等人重新将美学纳入伦理学的关注中，布尔迪厄、伯麦把伦理关怀视为审美一环，艺术和道德的连接问题也渐渐开始得到较公允的考量。

通过以上王玲博士的观点可以看出，她是通过比较式的思考对中华传统乐教进行批判。在她看来，西方虽然没有提出乐教的概念，但东西方都一样，有过伦理学框架下的艺术、审美文化发展的历史，西方的浪漫主义和纯艺术主义思潮、康德和克罗齐的哲学美学对这一传统文化的批判性思考，促进了西方艺术本体文

[①] [意]克罗齐：《美学原理·美学纲要》，朱光潜，等译，北京：人民文学出版社，2008年版，第261页。

化的发展，这对于我们反思传统乐教文化具有借鉴意义。在笔者看来，其意义在于给予了我们最及时的提醒：不要忘记历史。曾经，浪漫主义挣脱传统思想的禁锢，解放了人类的个性与人性，赋予了艺术更为自由的表现空间。纯艺术主义者的执着，为人类探索艺术自身性质、特征、运动和发展规律做出了贡献。当然这一提醒并不意味着要否定传统乐教在中华礼乐文明形成中起到的作用。正如朱光潜所说，中国文艺后面有中国人看重实用和道德这个偏向做骨子。这是中国文艺的短处所在，也是其长处所在。短处所在，因为它抑制想象；长处所在，因为它把文艺和现实人生关系结合得非常紧密。① 所以，我们千万不要走两个极端，摧残一部分人性去发展另一部分人性，因为人类精神生活的需要任何时候都不应是单一的。为此，笔者更欣赏的是德国音乐哲学家哈特曼（Hartman）在包容心态下构建的"价值金字塔"理论：在塔底层的是满足人们感性欲求的流行音乐，中间是不同类型的功能性音乐，上层是无目的的即自律的艺术音乐。每一层都是人类不可缺少的精神存在，都具有不可替代的存在意义。②

虽然，笔者赞同王玲博士的整体观念，但在某些具体问题认识上，不敢完全苟同。例如，她认为"西方古希腊到基督文化，美普遍受伦理学的支配，直至19世纪方产生动摇".而实际上康德1790年出版的《判断力批判》一书中已经提出了"审美无利害"这一核心命题，18世纪文化启蒙运动思潮中的莫扎特、贝多芬等古典主义音乐创作也早已将人性的揭示纳入了音乐创作的命题，而这还不能称为对"美受伦理学支配"之状况的"动摇"吗？另外，她提出"中国到了近代，才受到欧风东渐的影响，动摇了中华乐教'艺以臻道''艺以修身'的传统"。这一观点，笔者认为也是需要商榷的。在春秋时期与孔子同时代的老子眼里，"涤除玄览"被视为悟道之妙门。战国时期庄子的精神世界里，"希声"是"大音"，"无为""恬淡"是至高的美。魏晋，竹林七贤等倡导玄学、实务清谈的文士们也继承这一观念，将"超然物表""恬淡自首""清虚无为"视为人格的最高理想，凡此总总，可不是近代之事啊。虽然如此，笔者对王玲博士积极的反思精神和对总体问题的把握还是持有充分肯定且赞赏之态度的。

总结与思考

通过本次研讨会对中国传统乐教的学术考察，我们可以得到以下五点认识。

一、中华传统乐教的教育功能主要体现在对人的价值观念培养和社会功能发挥两方面，具体体现为对人的道德或人格素养培养以及改善社会风俗与社会关系方面。

二、中华乐教与音乐教育相比，前者对"乐"的内涵有特定要求，后者不对

① 朱光潜：《文艺心理学》，（"朱光潜全集"），北京：中华书局，2012年版，第102页。
② 代百生：《听赏的理论与教学》，《音乐探索》，2012年第2期。

乐之内涵做出明确规定；前者之乐为融合艺术，后者之乐为音乐艺术；前者教育的目的侧重内涵的认知与文化接受，后者侧重艺术技艺的传承与审美接受。

三、中华乐教并非一种固化不变的教育类型，不同历史时期有不尽相同的文化形态表现，以宗周乐教为代表的"中华乐教"是一种以艺术审美教育为手段，寓社会礼义道德于其中，注重人的感性体认（与理性说教相对应），意在培养人的道德和人格素养，同时兼顾艺术、历史教育等综合素质的教育类型；秦汉之后，中华乐教虽有嬗变发展，但其核心意旨，即意在实现精神教育之目的却横亘始终。

四、从研讨会讨论内容可见，至少在西周时期传统乐教一度成为基本成型的教育实践体系，但由于其与社会政治和社会礼俗文化密不可分，故随着原有政治制度的解体而崩析；西周乐教思想理论为儒家学派所继承并有所发展，但在实践层面虽期冀复兴，却终未成气候。

五、无论是伦理框架下的乐教还是纯粹审美文化下的音乐教育都有其不可替代的文化价值。

基于以上考察，从学术的角度来看，笔者认为，对中华传统乐教文化课题研究已经达到了一个新的高度，但仍有诸多问题需要继续深入。比如，民间宗教系统中的乐教和古代文人琴乐乐教应可从性质上归于中华乐教类型，学术研究却未给予足够关注；学术研究多属专题性研究类型，对其乐教文化的发生发展演进的脉络尚缺少系统梳理；虽对宗周乐教实践和先秦乐教思想进行了较为深入的研究并形成了基本共识，但如何结合现代教育实践与理论工具对这一体系进行深入质性分析和合规律性检验，以古为今用、弘扬传统、资于当下，以完善当代国民精神教育，还是值得进一步深入研究的课题等。

（丁旭东，中国音乐学院音乐研究所博士后，文学博士）

附录

第五届北京传统音乐节组织机构

组织委员会

组委会主任：钱联平 李松 赵塔里木

组委会副主任：郑萼 闫拓时 韩立萍 倪赛力 景抒展 宋飞

成员（按姓氏笔画排序）：

马磊 马秋华 王军 王以东 田雪梅 吕刚 曲学选 孙生明 杨红 杨又青 李民 李钢 李秀军 余峰 沈诚 张尊连 陈钢 陈虹才 辛虹 赵文 赵为民 赵晓楠 胡心印 侯俊侠 姚艺君 高佳佳 梁洪来 韩宝强 谢嘉幸

艺术总监：赵塔里木

总策划：李西安 沈洽

执行艺术总监：宋飞 谢嘉幸

总监助理：曲学选 张哲 杨春薇

艺术委员会

名誉主任：金铁霖

主任：樊祖荫

副主任：赵宋光 赵季平 王耀华 乔建中 沈洽 田青 宋飞 瞿小松 姚艺君 张维良

委员（按姓氏笔画排序）：

王宁 王岳川 乌兰杰 田联韬 包爱军 冯文慈 关乃忠 刘德海 杨青 杨民康 杨通八 杨燕迪 吴文光 邹文琴 沈诚 张伯瑜 张振涛 张筠青 陈自明 陈树林 陈铭道 罗艺峰 金湘 周纯一 修海林 施万春 洛秦 袁静芳 高为杰 董维松 戴嘉枋

秘书长：王军 陈钢

副秘书长：张哲 刘嵘 杨春薇 洪娟娟

秘书：严薇 李丽敏 李野 弓宇杰 蒋益久